# 윤광준의 생활명품
# 101

# 윤광준의 생활명품
# 101

# 윤광준의 생활명품 101

발행일
2023년  8월 30일 초판 1쇄
2023년 12월 30일 초판 3쇄

지은이        윤광준
펴낸이        정무영, 정상준
펴낸곳        (주)을유문화사
창립일        1945년 12월 1일
주소          서울시 마포구 서교동 469-48
전화          02 - 733 - 8153
팩스          02 - 732 - 9154
홈페이지      www.eulyoo.co.kr
ISBN         978-89-324-7491-5   03600

# 차례

# 프롤로그

『윤광준의 생활명품』 시리즈의 첫 책이 2002년에 나왔으니 21년 전의 일이다. 새삼 세월의 빠른 속도를 실감한다. 그동안 세 번의 신문 연재를 했고, '『중앙선데이』 열독률 1위 칼럼'이라는 영예도 누렸다. 이번 책은 『윤광준의 생활명품』 시리즈의 완결판으로, 이제 이와 관련한 글은 더 이상 쓰지 않을 생각이다. 물건을 검색하는 것을 넘어 경험하는 것이 일상적으로 자연스러워진 시대의 변화 때문이다. 내가 원하던 일이기도 하다.

  20년 넘게 지치지도 않고 '생활명품'이란 주제를 손에서 놓지 않았다. 하도 떠들어 대다 보니 '생활명품'이란 신조어까지 생겼다. 물건에서 비롯되는 세상의 관심과 나를 맞추어 보려는 몸부림이 남긴 성과이기도 하다. 그간 물건이 쌓여 있는 시장과 전문 매장, 백화점과 수입사를 드나들었고,

일본과 중국, 유럽과 미국까지 세계 곳곳을 찾아다니기도 했다. 도대체 도구와 물건이 뭐길래 이런 짓을 했을까.

쉬지도 않고 쏟아지는 새로운 물건에 대한 호기심이 그 이유 중에 하나다. 생각이 넘치는 사람은 책을 만들고 불편이 넘치는 사람은 물건을 만들게 마련이다. 머물러 있는 생각과 불편이 고루해지지 않도록 방법을 끊임없이 찾지 않으면 안 된다는 점에서 둘은 비슷하다. 물건은 언제나 필요를 앞서는 순발력으로 일상의 빈틈을 메운다.

진안 마령에서 출토된 구석기 시대의 뗀석기를 써 본 적이 있다. 엉성하게 보이는 주먹도끼의 손잡이는 단번에 먹잇감을 후려칠 수 있을 만큼 편하고 단단하게 쥐어졌다. 움푹 팬 홈과 손의 굴곡은 정확하게 들어맞았고 손잡이의 길이는 손바닥 밖을 벗어나지 않았다. 게다가 짜임새 있는 비례감과 균형감은 지금 봐도 멋지다. 필요하다고 해서 아무나 돌을 깬들 아름다운 도구가 되지 않는다. 당시에도 도구를 전문적으로 만드는 사람이 따로 있었다. 뗀석기가 나오기 이전에 수만 년 동안 쌓인 시도와 노력의 성과를 이어받은 거다. 지금 우리 눈앞에 보이는 모든 도구 또한 이렇게 만들어졌다는 걸 잊으면 안 된다.

이 책이 단순히 물건 이야기나 상품 정보로만 읽히지 않았으면 좋겠다. 그보다는 나의 선택과 취향이 드러난 라이프스타일을 눈여겨봐 줬으면 한다. 모두가 한쪽 방향을 보며 똑같은 삶을 펼쳐 가는 건 바람직하지 않다. 밤하늘의 별만큼 다양하게 각자의 삶을 펼치는 것이 잘 사는 모습이라 믿

는다. 처음부터 정해진 기준과 제약은 없다. 누군가 만들어 놓은 규칙과 관행을 의심 없이 받아들였을 뿐이다. 이런 점이 불편했다면 스스로의 선택과 기준을 주장하면 될 일이다.

물건조차 제 멋대로 선택하고 쓰지 못하는 사람들이 의외로 많다는 걸 보고 놀랐다. 뭐가 좋고 아름다운지 몰라 생기는 일이다. 제게 좋은 것이 뭔지 아는 게 취향이다. 취향은 반복적 선택과 실수로 단단해지게 마련이다. 많은 걸 직접 사고 써 봐야만 파악되는 능력과 다를 게 없다. 우리는 실수하지 않고 손해 보지 않으려고 남의 선택과 경험을 열심히 참고한다. 이래서 얻어지는 건 잠시의 이득과 위안뿐이다. 진정 좋은 것은 숨겨져 있다. 다수를 설득할 필요가 없으니 잘 드러나지도 않는다. 나의 취향으로 찾아낸 물건이 기대 이상의 효용성과 가치로 보답할 때 즐겁다. 남들은 모르는데 나만 아는 은밀한 쾌감이기도 하다.

일상의 시간을 풍요롭게 채우려는 태도가 라이프스타일의 바탕이다. 제일 쉬운 실천법은 만만한 물건부터 돌아보는 것이다. 입은 옷과 신은 신발로 우리의 하는 일과 생각이 드러난다. 밥 먹을 때 쓰는 그릇과 도구들로 차별의 식탁이 차려진다. 맛있는 커피 한 잔과 좋은 술이 행복감을 더해 준다. 그러니 아무것이나 쓰고 먹을 수 없다.

사이와 사이 그 어디쯤에 있을 선택의 촘촘함은 시간과 노력을 들인 경험에서 나왔다. 세상일은 반복의 연마로 세련되어지는 법이다. 남들을 의식하거나 귀찮아서 대충 흘려 버린 선택과 행동에서 얻게 될 차별성은 없다. 고착화된 습성은 그저 그런 라이프스타일로 이어질 개연성을 키운다.

사는 일에서도 끊임없이 연구해야 새로움이 내게로 온다. 멋지고 재미있게 사는 이들은 하나같이 세련된 취향을 지녔다. 작은 차이가 얼마나 큰지 알기 때문이다. 밋밋한 일상에 호기심을 불러일으킨 건 언제나 새로운 물건들이었다.

101가지 물건 중에는 중복된 것도 있다. 하지만 이를 빼지 않기로 했다. 많은 아이템을 소개하려는 의도가 전혀 없기 때문이다. 사용 빈도가 높다는 건 현재 내 일상의 중요한 부분을 차지하고 있다는 말이기도 하다. 행복이란 상태보다 반복의 여부가 더 큰 영향을 미친다. 매일 사용하는 물건으로 기쁨을 지속하는 일도 나쁘지 않다.

간장, 택배 상자 전용 칼, 안경닦이 같은 자잘한 물건까지 다루다 보니 쪼잔한 사람 취급도 받았다. 주위의 이런 반응들은 대수롭지 않게 여긴다. 사람들 앞에선 대범한 척하지만 돌아서면 일상의 지질함에 함몰되는 이가 많다. 난 순서를 바꾸었을 뿐 '나는 나다'를 포기한 적이 없다. 드러난 밖과 평소의 행동이 서로 다투지 않아야 건강하다고 믿는다.

책이 나올 때마다 많은 이의 도움을 받는다. 을유문화사의 정상준 대표는 이 책의 처음과 끝을 다 본 이다. 그는 오랜 세월 생활명품이 지닌 의미를 높이 평가해 줬다. 물건이 아닌 라이프스타일을 이야기해 달라는 제안은 이런 맥락에서 타당하다. 많은 분량의 원고를 세심하게 손보고 정리해 멋진 책이 나올 수 있게 해 준 이는 정미진 편집자다. 나의 책을 두 번이나 맡아 준 고마움은 잊지 못한다. 좋은 물건을 만들어 세상의 쓸모를 더한 이들에게도 고마움을 전해야 한

다. 그동안 물건을 매개로 만났던 이들은 훌륭한 인품을 지닌 멋쟁이들이었다. 하고 있는 일이 나와 다를 뿐 삶의 지향이 서로 비슷하다는 데 놀랐다. 작은 차이라도 자신이 원하는 상태로 만들기 위해 별의별 짓을 다 벌이는 별종들이었다. 물건이 곧 그 사람의 드러난 모습이었다.

2023년 8월
비원에서
윤광준

선데이 플래닛 47
Sunday Planet 47

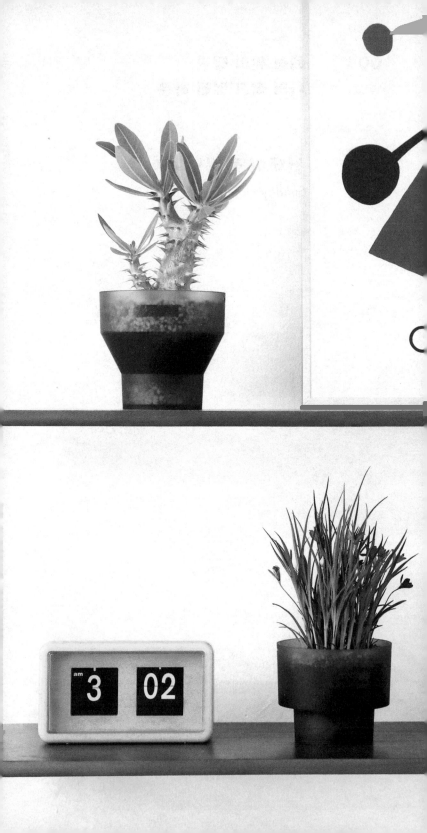

누각과 정자로 익숙한 전국의 옛 별서別墅를 두루 찾아봤다. 지금으로 치면 민간 별장이라 할 곳들이다. 문화재로 지정된 곳도 있고 여전히 개인소유로 남아 후손들이 이용하는 곳도 있다. 이름난 한두 곳을 찾아갈 땐 그저 그러려니 했다. 자연과 구별되지 않는 숲에 작은 정자가 들어선 익숙한 풍경이어서다. 답사의 양이 늘어나니 똑같이 보이던 별서들에서 차이가 느껴지기 시작했다. 만든 이의 심성이 그대로 드러난 공간 배치와 나무의 종류 및 크기, 주변과의 조화는 각양각색이었다.

옛 정원을 별서, 원림으로 부르긴 하나 우리에겐 외려 생소하다. 정원이란 말이 더 익숙한 때문일 것이다. 정원庭園은 일본식 한자다. 한국에서 정원은 매끈하게 다듬어진 일본식 조경과 동의어쯤으로 자리 잡았다. 우리의 옛 정원인 별서가 관심 밖으로 밀려난 이유를 여기에서 찾을 수 있다. 자연에 인간이 들어가는 게 우리식 정원의 기본이다. 인위적 가공이 없는 자연 그대로의 모습이란 거칠고 어수선하게 보인다. 자연을 가공해 재배치하는 일본식 정원의 정돈된 아름다움과 비교되는 것이다. 똑같은 자연에 사람이 개입하는 정도와 관점의 차이가 전혀 다른 모습으로 나타난다. 비교의 관점에서 호불호가 생기는 건 당연할지 모른다. 인공의 아름다움도 필요하다. 자연을 인간의 질서와 미감으로 재구성하는 창의적 시도인 탓이다. 우리식으로 자연 속으로 들어가 사람의 흔적마저 지우는 일도 멋지다. 인간도 자연의 하나라 여기는 합일의 방식이어서다.

왜 정원을 만들까. 이유야 한둘 아닐 테지만 식물의 영

원성을 삶 속에 끌어들이는 행동이라 생각한다. 젊은 시절엔 움직임이 없는 꽃과 나무가 눈에 들어오지 않는다. 나이 들어 제 행동이 느려질 때쯤 눈앞의 시간보다 계절의 단위로 바뀌는 식물의 변신이 눈에 들어온다. 말라비틀어진 고목에서 새싹이 돋고 꽃 피는 경이로움은 의미화되기에 충분하다. 점점 늙어 가는 자신에 비해 식물은 매해 새롭게 태어난다. 죽지 않는 식물의 놀라움을 받아들일 때쯤 사람은 정원을 만든다. 식물과 같은 영속의 삶을 이어 가고 싶은 욕망만큼 절실한 게 뭐가 있을까. 왕의 정원과 보통 사람의 정원은 크기와 호사스러움에서만 차이 날 뿐 내용은 하나도 다를 게 없다. 크고 엄청난 베르사유 정원과 내 책상 위의 작은 화분이 갖는 의미는 똑같다.

유럽과 미국, 중국과 일본의 여러 정원을 직접 둘러봤다. 가장 인상적인 정원을 꼽으라면 교토의 료안지龍安寺? 파리 인근의 보르비콩트Vaux-le-Vicomte? 아니다. 이름만 대면 다 알 만한 효재네뜰 대표 이효재의 식탁 정원이다. 정원을 축소해 접시 위에 담아 놓은 것인데, 그 독특함과 아름다움은 놀랄 만했다. 흰 접시에 비단이끼로 섬을 만들고 그 가운데 키가 큰 솔이끼 한 덩이만을 심어 놓았다. 이끼로 펼쳐진 땅 위에 있는 1센티미터 남짓한 높이의 솔이끼는 거대한 나무만큼 커 보인다. 축소된 자연을 구사하는 일본의 정원보다 더 작은 크기로 압축된 풍경이라 할 만했다. 이효재가 말을 더 했다. "이끼가 마를까 봐 며칠 동안 집안을 비울 때면 물 주는 아르바이트를 구했어요." 지극한 아름다움이 유지되는 이유를 수긍했다.

나도 화초 가꾸고 집 꾸미길 좋아하는 마나님 덕분에 비록 아파트지만 정원의 아쉬움은 없이 살았다. 하지만 집 밖에 있는 내 작업실 비원이 문제다. 더 많은 시간을 보내는 작업실의 삭막함을 지워 버릴 꽃의 정원이 간절했다. 꽃 하나로 앉은 자리의 느낌이 확 달라진다. 조명을 받은 꽃의 색깔과 향으로 공간에 생기가 더해진다. 바라볼 대상이 있다는 건 축복이다. 있을 땐 잘 모르지만 없어지면 그 티가 나는 게 꽃이다. 반려식물이란 말은 너스레가 아니다. 반려묘, 반려견만큼 중요하다. 꽃 한 송이의 위안을 책상 정원에 옮겨 놓기로 했다.

작업실 내 책상 위로 정원이 들어와야 한다. 계절의 느낌이 물씬한 국화로 정원을 만들기로 했다. 요즘 개량된 품종이 많이 나오므로 키 작은 국화는 구해 놨다. 문제는 국화가 아니라 어울리는 화분이 없다는 거다. 흔히 쓰는 토분은 크기도 크고 밑동의 체감률이 급해 불안정하게 보인다. 매끈한 도자기류의 화분은 디자인이 마음에 들지 않는다. 이를 가리기 위해 커버를 씌우는 건 더 싫다. 세상 모든 물건은 다 진화를 거듭해 멋진 디자인으로 다가서는데 화분은 그렇지 않다는 점이 이상했다. 내가 원하는 건 작고 멋진 디자인의 화분이다.

나와 비슷한 생각을 한 젊은이들이 있다. 이들은 반려식물을 위한 여러 용품을 취급하는 '선데이 플래닛 47Sunday Planet 47'을 만들었다. 작은 화분으로 일상의 공간을 정원으로 바꾸자고 제안하고 있다. 고정관념으로 굳어진 화분의 모습과 재질 대신 현재의 주거 상황에 맞는 디자인이 있다면 호응

받을 것으로 확신했다. 기존 플라스틱 화분의 조악함을 벗고 두툼한 두께와 고급스러운 재질감과 깔끔한 마감이 느껴지도록 만들었다. 스칸디나비아 디자인의 특질을 공유하는 '팟 코펜하겐Pot Copenhagen'과 독일 공장의 굴뚝에서 영감을 받아 만들었다는 '팟 베를린Pot Berlin'이 완성됐다. 화분과 짝이 되는 받침대도 중요하다. 지금까지 화분은 신경 썼지만 받침대는 항상 부수적이었다. 없으면 대충 접시를 받쳤고 싸구려 플라스틱 받침대를 대용했다. 선데이 플래닛 47은 받침대까지 화분으로 생각했다. 유기적 흐름으로 결합된 받침대는 멋지다. 화분이 일상의 공간에서 아름답게 보이기 위한 그들의 준비는 세심했다.

식물이 주는 위안을 느끼는 사람들이 늘어났다. 느리지만 놀라운 변화를 보여 주는 까닭이다. 물 준 만큼 성장하고 꽃 피우며 시들고 말라비틀어지는 과정의 반복은 어김없다. 죽은 듯 보이는 겨울을 지나면 다시 싹을 틔운다. 순환의 영속성을 화제로 식물과 나누는 대화는 언제나 흥미롭다. 일상의 공간 어디가 되든 정원은 꽃과 식물에게 말을 거는 장소로 바뀐다. 그러니 정원을 멋지게 꾸미고 싶은 마음이 드는 건 당연하다. 화분까지 아름다워야 정원은 빛난다. 정원은 자연 그 자체가 아닌 사람이 만드는 것이기 때문이다.

100년 감성 그대로
전설의 카메라

# 라이카 M 시스템
Leica M-System

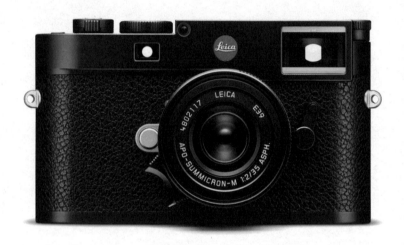

SNS(소셜네트워크서비스)에 올라온 좋은 사진들을 보고 감탄할 때가 많다. 전 국민의 '사진작가화'가 이루어졌다는 걸 실감한다. 다채로운 관심의 현재를 사진보다 더 구체적으로 보여 주는 방법이 또 있을까. 사진은 넘치는데 정작 사진 찍는 카메라를 멘 사람들은 보이지 않는다. 불과 얼마 전까지만 해도 큼직한 망원렌즈를 단 DSLR 카메라를 메고 니콘파, 캐논파, 소니파로 나뉜 자들이 무림의 세계처럼 자신들의 세를 과시하지 않았던가. 그 많던 카메라 사용자가 슬그머니 사라져 버렸다. 이유는 하나다. 언제 어디서든 사진을 찍을 수 있으며, 실수해 사진을 망치는 일이 더 어렵다는 스마트폰 카메라 때문이다. 이전의 카메라를 대체할 성능과 바로 가공해 전파되는 순발력의 위력은 대단했다.

기존 카메라의 몰락은 예정된 것인지도 모른다. 지금까지 세상을 휩쓸었던 일본제 카메라도 예외는 아니다. 다양한 기능과 고성능을 앞세워 복잡하고 크고 무거웠으며, 온라인에 사진을 올리는 일이 번거로웠다. 이런 점이 불편하지 않았다면 천편일률의 디자인을 문제 삼았을지 모른다. 정형적인 일본의 카메라들은 특질을 포기한 적 없다. 감성보다 기능적 차별성을 더 강조하는 형태의 공통점 말이다. 잘나가던 일본 카메라들은 디지털 시대에 들어온 이후에도 달라지지 않았다.

디지털 시대의 카메라는 성능보다 감성을 앞세워야 선택받는다. 애플의 기기들이 빼어난 아름다움으로 사람들의 마음을 사로잡듯이. 스마트폰에 대응하는 카메라라면 성능보다 아름다움의 유일성을 강조하는 게 낫다. 다른 것에는

없는 유일무이한 개성과 존재감 말이다. 대체 불가한 아름다움 앞에 사람들은 쉽게 무너진다.

세월을 딛고 살아남은 카메라는 예술품 같다는 느낌이 든다. 사람을 매혹하는 사진을 찍는 도구의 끝점에 '라이카 Leica'가 있다. 처음 만들어진 당시의 형태를 현재까지 이어 가는 유일한 카메라이기도 하다. 정교한 기계 조작의 손맛과 기능을 본질로 바꾼 디자인이 높은 완성도로 마무리됐다. 라이카는 출발이 곧 완성인 산업디자인의 드문 사례라 할 만하다.

100년 전에 만들어진 라이카 0 시리즈는 소형 카메라의 원형이 된다. 이후 라이카 역시 기본 형태를 바꾸지 않고 개량을 거듭했다. 변화의 속도가 현기증 날 만큼 빠른 시대에 한 세기 넘게 전통을 고수하고 있는 이유는 뭘까? 진정 좋은 것에 대한 확신이 넘쳤다는 점이다. 사람들의 기억 속에 각인된 '라이카 M Leica M'은 오스카 바르낙 Oskar Barnack이 영화용 필름을 이용해 만들었다. 바르낙의 카메라는 단발성의 사진을 연속으로 잇게 하는 방식으로 인간의 보는 방식을 바꿨다. 스마트폰을 만들어 세상을 바꾸어 놓은 스티브 잡스만큼 중요한 업적에 필적된다. 획기적 기능을 완벽한 아름다움으로 마무리했다는 점에서 둘의 공통점은 빛난다. 라이카 디자인은 어설프게 손댈 수 없는 경지로 우뚝하다.

디지털은 역설적으로 아날로그의 아름다움을 부활시켰다. 게다가 디지털은 정교해질수록 섬찟하고 차가워진다. 실체를 느낄 수 없는 두려움 때문일 것이다. 제 손이 닿아야 반응하는 아날로그는 안도감을 준다. 손과 눈이 즐거운 감

각의 호사가 온기란 것도 선명해졌다.

라이카에는 시대를 뛰어넘는 아름다움이 담겨 있다. 아날로그의 외피를 쓰고 있는 디지털 카메라 M 시리즈가 낡아 보이지 않는 이유를 여기서 찾게 된다. 최신 M 시리즈보다 70년 전에 만들어진 첫 M3가 더 새롭게 보인다는 이들도 있다.

디지털 시대에 아이러니하게도 MZ 세대가 라이카 카메라에 관심을 보이기 시작했다. 스마트폰으로 사진 찍는 걸 당연시했던 이들이 만만치 않은 가격대의 라이카를 사들이고 아날로그 감성에 빠져든다. 그들에게 라이카는 과거의 브랜드가 아니라 새로움의 대상이다. 디지털의 냉랭함 대신 자신의 손길을 거쳐야만 완성되는 아날로그 감성의 카메라가 있다는 게 신기할 뿐이다. 많은 것이 압축되고 때론 흔적도 없이 사라지는 게 디지털이다. 여기에서 과정은 보이고 만져지지 않는다. 하지만 라이카는 여전히 손대야 할 부분을 남겨 놓았다. 인간은 보고 듣고 만지고 먹고 냄새 맡는 과정을 통해서만 감각하는 게 맞다. 즉, 라이카는 사진 찍는 과정의 아름다움을 실감토록 함으로써 그들의 기대를 예리하게 짚었다.

라이카의 고집에는 또 다른 이유가 있다. 스마트폰을 쓰면 습관적으로 버튼을 눌러 대는 통에 사진의 양이 엄청나게 불어난다. 양이 늘어날수록 기억은 희미해진다. 그로 인해 대상과 일대일 눈을 맞추고 교감하는 과정의 부활이 소중해졌다. 라이카 M 시스템은 디지털 시대에도 정지해 잠깐 머무르는 여유가 필요하다는 걸 일깨워 준다.

평소 라이카 카메라 본사에 꼭 한 번 가 보고 싶었다. 마

침내 독일 베츨라어에 있는 라이츠파크Leitz-Park에 다녀올 기회가 생겼다. 넓은 부지에 카메라 생산 공장, 연구실, 판매점, 전시장, 호텔이 들어서 있었다. 라이츠파크는 사진과 광학 기술을 내용으로 하는 테마파크다. 100여 년 전 라이카가 출발했고, 다시 돌아와 자리 잡은 도시 베츨라어는 전 세계 라이카 팬들의 성지로 떠올랐다.

　현재의 라이카를 이끄는 수장 안드레아스 카우프만 Andreas Kaufmann 회장도 만났다. 그는 라이카라고 해서 왜 위기가 없었겠느냐고 반문했다. 앞선 기술을 수용하고 감각적 디자인을 입히는 노력으로 대처하고 있을 뿐이라는 말을 들려줬다. 완고해 보이는 라이카의 변신은 멈춘 적 없다는 뜻이다. 일본의 전자 회사 '샤프SHARP'와 함께 만든 스마트폰과 독일 안경 브랜드 '마이키타MYKITA'와 손잡은 안경도 보여 줬다. 두 제품 모두 붉은색 라이카 로고가 선명했다. 라이카의 변화를 의아해하는 내게 라이카의 본질은 여전히 광학임을 강조했다. 라이카의 협업은 이어질 테지만 "다른 브랜드들처럼 향수까지 만들지는 않는다." 그룹인 '라이츠Leitz'사와 브랜드인 라이카가 할 일은 정해져 있다고 단호하게 말했다. 진정 좋은 것을 원하는 사람이 있는 한 라이카의 원칙은 그대로 지켜지지 않을까.

**003**

본질에 충실한 디자인
바우하우스 대표 계산기

## 브라운 ET-55
BRAUN ET-55

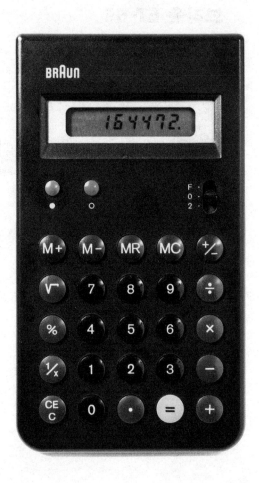

모두 마스크를 쓰긴 했지만 뮌헨행 루프트한자 비행기에 빈 좌석은 없었다. 해외여행이 정상화되고 있다는 뉴스와 눌러왔던 여행에 대한 사람들의 기대를 실감했다. 오랜만에 탄 비행기의 좌석과 내부 모습이 신선했다. 평소 같으면 쳐다보지도 않았을 비행기의 좌석 배열과 창문, 수화물 선반의 디자인과 마감재들이 눈에 들어왔다. 우리가 타 볼 수 있는 여객기 기종이란 보잉과 에어버스 둘 중 하나인데, 루프트한자는 장거리 노선용으로 에어버스 A350-900을 사용한다.

비행기 실내 인테리어는 이른바 유럽 스타일이라 할 만했다. 간결하고 단단한 느낌이다. 전체적인 기내 색깔은 흰색이지만 차갑게 느껴지지 않는 아이보리 톤으로 벽과 천장 색깔을 달리한 점이 눈에 띈다. 빈번하게 사용하는 머리 위 수화물 캐비닛은 흰색과 회색의 경계색을 써서 묵직한 안정감을 준다. 짓누르는 듯한 느낌을 날려 버린 흰색의 역할은 효과적이다. 양쪽으로 이어진 캐비닛 사이로 천장이 높게 보인다. 평소 밀실처럼 답답했던 비행기 실내가 유난히 크게 느껴진다. 얼핏 똑같아 보이는 흰색은 벽과 천장의 기능과 형태를 고려해 엄격하게 구분됐다. 흰색이 다 같은 흰색이 아니고, 플라스틱이라 해서 다 같은 느낌으로 다가오지 않는다. 재료의 물성에 어울리는 색의 조화가 감정을 안정시킨다. 비즈니스클래스의 시트는 산업용 기기 같은 묵직한 회색으로 마감되었다. 마치 과거 소니 제품에서 느껴지던 독특한 재질감으로 플라스틱 커버조차 금속의 일부 같은 단단함이 느껴진다.

별것 아닌 듯한 비행기 인테리어 디자인도 들여다보면

끝이 없다. 벽과 천장, 좌석의 배치 같은 기능과 형태의 조합은 디자인 관점으로 조화시키기 어렵다. 고려해야 할 사항이 수백 가지는 넘을 것이고 선택한 재료의 등급까지 따지면 경우의 수는 무한대로 늘어난다. 그러고 보니 루프트한자는 예전부터 막스 빌Max Bill의 울름조형대학과 협업을 펼쳐 왔다. '바우하우스' 디자인을 채택하고 있었다는 말이다. 내가 타고 있는 비행기는 가장 최신 버전이라 할 만했다.

비행기에서 비롯된 바우하우스 디자인의 환기는 급기야 막스 빌이 세운 울름조형대학까지 찾게 했다. 이미 없어진 학교에는 빈 건물만 남아 있었다. 건물 입구엔 막스 빌이 직접 쓴 사인이 보존돼 있었다. 한때 이곳이 실재한 현대 디자인의 산실이었다는 게 실감났다. 현재 학교의 일부가 박물관으로 운영되고 있는데, 지난 역사만을 정리해 열거한 전시물들은 평면적이고 운영에 신경 쓰지 않는 듯 사람들의 발길도 드물다. 울름조형대학의 신화 때문에 뭔가 대단한 것이 있으리란 기대는 싸악 사라져 버렸다.

그렇다고 울름조형대학의 역할까지 사라져 버린 것은 아니다. 막스 빌의 간결하고 허세를 걷어 버린 실용의 디자인 철학은 계속 이어진다. 스티브 잡스Steve Jobs 시절의 애플이 조너선 아이브Jonathan Ive를 통해 훔치고 싶었던 건 브라운 시절의 디터 람스Dieter Rams 디자인이었다. 디터 람스를 키운 건 울름조형대학 교수였던 한스 구겔로트Hans Gugelot다.

요즘 사람들의 관심이 쏠리는 곳들 중에 한 군데가 디터 람스 디자인을 테마로 한 카페와 공간들이다. 세련되고 뭔가 있어 보인다. 밤새 잠들지 못하고 이베이www.ebay.com 경매를

통해 경쟁적으로 사들이는 아이템 가운데 디터 람스의 것들이 많다. 보는 것만으로 즐겁고 기능적 본질에 충실한 간결한 아름다움이 돋보여서다. 디터 람스 열풍은 사실 애플의 성공에서 비롯됐다. 그 이전에는 디터 람스를 주목했던 사람이 거의 없었다. 그 가치를 정확하게 알아본 이가 스티브 잡스였다.

디터 람스 디자인은 지금도 독일 곳곳에서 마주치게 된다. 박물관 굿즈숍에선 그의 계산기가 팔리고 있다. 1987년 처음 만들어진 'ET-55' 기종이다. 지금 보면 턱없이 작은 액정 화면에 원형 버튼이 배열된 평범한 디자인인데, 왜 아직도 이 디자인을 찾는지 궁금해진다. 스마트 기기에 익숙한 우리와 달리 독일 사람들은 여전히 계산기를 많이 쓴다. 가게나 카페에서 당연한 듯 주머니에서 계산기를 꺼낸다. 그것도 하나같이 '브라운BRAUN' 계산기다.

브라운 계산기는 다시 생산되고 있었다. 뒷면의 '메이드 인 차이나made in china' 표시만 없으면 오리지널과 거의 구분되지 않는다. 계산기가 없어서가 아니라 그것이 아니면 안 되는 취향의 선택이 늘어났다고 봐야 할 게다. 스티브 잡스 시절에는 아이폰에 브라운 계산기와 똑같은 화면이 뜨는 앱을 썼다. 숫자가 나오는 화면이 커진 것만 빼면 버튼 색깔과 배열의 싱크로율은 99퍼센트다. 스티브 잡스가 대체불가의 디자인이란 의미로 도용한 게 브라운 계산기다.

본질에 충실한 기능만으로도 얼마나 아름다울 수 있는지를 브라운 계산기는 보여 준다. 플라스틱 커버의 검은색은 짙은 광택의 둥근 버튼들과 확연하게 구분된다. 숫자는

검은색, 연산기호는 갈색, 결과를 내는 엔터키는 노란색이어서 색깔만으로 버튼의 용도를 파악할 수 있다. 버튼의 형태가 둥글다는 점도 주목해야 한다. 평소 쓰던 일본제 계산기의 각진 실리콘 재질 버튼과 비교해 보라. 주변부를 눌러도 고르게 힘이 전달되는 반구의 기능성 때문에 채택됐다는 점을 알게 된다. 별것 아닌 작은 계산기에도 본질의 환기를 주문하는 바우하우스의 전통은 그대로 녹아 있다. '독일스러움'이라는 무한 신뢰가 계산기에서도 풍기는 이유를 여기서 찾게 된다.

독일에 들른 김에 오리지널 브라운 계산기를 구하고 싶었지만 이내 쓸데없는 기대라는 걸 알아챘다. 독일이라고 해서 '메이드 인 차이나'의 유혹에서 벗어날 도리가 없기 때문이다. 하지만 오리지널을 결국 손에 넣게 됐다. 브라운 제품에 열광하는 친구가 곁에 있어서다. 계산기 하나만으로 한 시간 이상 이야기를 풀어내는 신공이 놀랍다. 이래서 좋은 친구를 곁에 두어야 한다. 물건과 사람이 동시에 오기 때문이다. 디터 람스의 계산기는 앞으로 좋은 디자인을 환기하는 부적 용도로도 쓸 작정이다.

**004**    생산의 도구
과학이 만든 사무용 의자

# 허먼밀러 뉴 에어론 체어
## HermanMiller New Aeron Chair

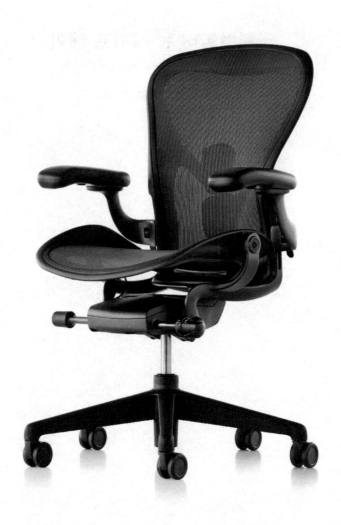

산다는 건 시간을 보내는 일이다. 유용과 무용, 일과 놀이를 구분하지 않기로 했다. 어차피 시간을 쓰는 일이기 때문이다. 매 순간의 즐거움이 더 큰 관심이다. 시간을 어디서 보내는가가 중요하다. 발 딛고 있는 공간에서 삶이 펼쳐지기 때문이다. 가구와 쓰는 물건부터 조명의 분위기와 밝기까지 모두 중요하다. 안락한 의자에 앉으면 더 기대고 싶고, 테이블의 높이가 높으면 서서 일하는 게 편하다. 집기와 도구 하나하나의 역할은 중요하다. 대응 방식이 달라지기 때문이다.

내 작업실 비원에선 책상 위 컴퓨터와 작업대에서 대부분의 작업이 펼쳐진다. 짧게는 한두 시간 길게는 며칠씩 이어지는 일이 많다. 다른 건 몰라도 의자 하나만은 내 맘에 들지 않으면 안 된다. 편안하고 기능적이며 빈 의자를 바라보더라도 존재감까지 풍겨야 합격이다. 혼자 있어도 앉아 있는 나를 돋보이게 하는 게 의자 말고 무엇이 있겠는가. 이집트 파라오의 의자나 임금의 용상까지는 아니더라도 옹색한 의자는 거저 줘도 사절이다.

컴퓨터를 오래 써 보니 비로소 알겠다. 결국 일을 하는 건 기기의 성능이 아니라 사람이다. 편하게 오래 앉아 있을 수 있어야 작업 효율이 높다. 컴퓨터의 성능보다 엉덩이와 허리의 편안함이 더 중요함을 실감했다. 컴퓨터와 사람을 잇는 작업용 의자는 집기가 아니라 작업 도구다. 지금까지 세상에 나온 대부분의 컴퓨터는 앉아서 쓰도록 만들어졌음을 흘려버리고 있었다.

잠깐 앉는 의자라면 무엇이든 어떠랴. 하지만 사무용 의자는 엉덩이에 닿는 감촉과 질감까지 따져야 옳다. 내 몸

의 연장延長이거나 그 이상의 일체감이 느껴진다면 최고의 선택이 된다. 일하다 보면 의자에 앉아 몸을 밀고 돌며 비틀고 굽혀야 하는 일이 얼마나 빈번하던가. 의자는 바닥의 굴곡을 타고 유연하게 넘어야 하고 몸을 젖히면 따라 부드럽게 받쳐 줘야 한다. 의자의 바퀴는 크고 부드럽게 움직여야 하며 등받이의 각도와 텐션은 몸에 맞게 조절되어야 한다. 요즘 많은 사람의 밥은 컴퓨터를 두드릴 때 나온다. 컴퓨터가 곧 밥인 세상에서 집중을 해치는 의자의 자잘한 방해 요소는 문제가 된다.

의자만은 값이 얼마든 최고를 선택하기로 했다. 벼르고 별러 고른 나의 의자는 '오카무라OKAMURA'의 '콘테사Contessa'다. 15년 전 도쿄의 사무용 가구점 쇼윈도에서 마주친 콘테사는 충격적이었다. 의자의 금속 골격을 밖으로 드러낸 스켈레톤(외골격) 방식의 획기적 디자인 때문이다. 이탈리아의 산업 디자이너 조르제토 주지아로Giorgetto Giugiaro의 솜씨를 확인하고 "역시!"를 연발했다. 주지아로의 명성은 허명이 아니었다. 콘테사는 다행히 국내에 수입되고 있었다. 꽤 비싼 값을 치르고 샀다. 내게 의자는 생산의 도구이기 때문이다.

콘테사를 들여놓은 후 기존 사무용 의자가 얼마나 엉망인지 알게 됐다. 높이와 각도의 반응 강도가 내 몸에 맞게 조절된다. 나만을 위해 의자가 복무할 태세를 갖춘 셈이다. 쾌적하고 편안한 의자만으로 일을 한다는 게 즐거움으로 바뀔 수 있음을 알았다. 15년을 쓴 나의 콘테사는 팔걸이가 닳아 해졌을 뿐 여전히 비원의 일상을 나와 함께한다.

슬슬 새로운 의자가 궁금해졌다. 이번엔 필요가 아니라

관심이다. 눈 밝은 후배들이 사무실에서 쓰고 있는 '허먼밀러 뉴 에어론 체어ᴴᵉʳᵐᵃⁿᴹⁱˡˡᵉʳ ᴺᵉʷ ᴬᵉʳᵒⁿ ᶜʰᵃⁱʳ'에 앉아 본 게 발단이다. 사무용 의자의 현재는 세부를 보완해 큰 폭으로 진화했다는 결론에 이르게 됐다. 인간의 몸을 읽어 최적의 편안함을 주는 의자는 가구를 넘어 과학에 근접한 느낌이다. 모든 작동 요소가 조절되고 부드럽게 작동된다. 말로 하면 뻔한 내용이지만 디테일이 더해져 생각한 이상의 결과를 내 주고 있다.

등받이와 좌판에는 모두 훤히 비치는 신소재 섬유 메시 mesh가 사용되었는데, 특히 등받이 부분은 닿는 압력을 고려해 여덟 개의 각기 다른 패턴과 탄성으로 만들어졌다. 등의 굴곡을 편하게 받쳐 줘서 오래 앉아 있어도 허리가 아프지 않은 이유다. 바람이 통해 시원함은 물론이다. 또한 부드럽고 유연한 좌판은 엉덩이가 허공에 떠 있는 듯한 느낌을 준다. 의자의 연결 부위는 부드럽게 작동되어 허리를 눕히면 등받이도 뉘어진다. 의자가 먼저 잠깐의 휴식을 준비해 주는 느낌이랄까. 시선의 높이를 조절해 주는 건 유압 완충기다. 의자 전체가 부드럽게 상하로 움직인다.

허먼밀러의 뉴 에어론 체어는 갑자기 나타난 신제품이 아니다. 우리보다 앞서 1970년대에 고령화 시대를 맞은 미국 사회의 대처가 발단이다. 빠르게 늘어나는 노인 인구에 비해 보조 시설은 부족했고, 집에서 장기 치료를 해야 하는 이들에게는 다목적 의자가 필요했다. 허먼밀러는 10여 년에 걸친 연구로 에어론 체어의 원형을 선보였다. 1994년에 첫 출시된 에어론은 이후 28년 동안 개량에 개량을 거쳐 계속 완성도를 높여 오늘의 모습을 갖추게 된다.

덴마크인들은 유독 일상의 공간에 신경을 많이 쓴다. 덴마크가 춥고 어두운 기후 탓에 실내에서 많은 시간을 보내야 하기 때문이다. 덴마크에서 원목을 소재로 한 따스한 느낌의 가구 디자인이 발달한 이유기도 하다. 특히 그들은 의자를 중요시해서 첫 월급을 타면 좋은 의자를 산다. 그만큼 의자는 새로운 삶을 펼쳐 갈 중심이란 의미가 담겨 있다. 모든 일은 의자에서 이루어지지 않던가. 의자가 삶의 풍요로 이어질 거란 그들의 기대를 수긍한다. 허먼밀러도 유사한 내용으로 광고한다. "꼭 허먼밀러가 아니더라도 의자는 인생을 바꿀 수 있습니다." 그러고 보니 내가 만났던 사람들은 하나같이 좋은 의자를 쓰고 있었다.

실리콘밸리의 상징인 구글과 애플에서 허먼밀러를 쓴다는 사실이 화제였다. 한국을 대표하는 IT기업 네이버와 카카오에서도 직원들의 의자로 에어론 체어를 선택했다. 2022년 SK하이닉스는 전 사업장에 이 의자를 보급하기로 결정했다. 이들 회사들은 모두 컴퓨터 앞에서 일하는 이들이 주축이다. 이런 기업들이 허먼밀러를 선택한 데에는 이유가 있겠다. 누구든 의자가 편하고 아름다워야 기분 좋게 일할 수 있을 테니까.

97개 건반의 깊은 울림
리스트가 인정한 피아노

# 뵈젠도르퍼 임페리얼

Bösendorfer Imperial

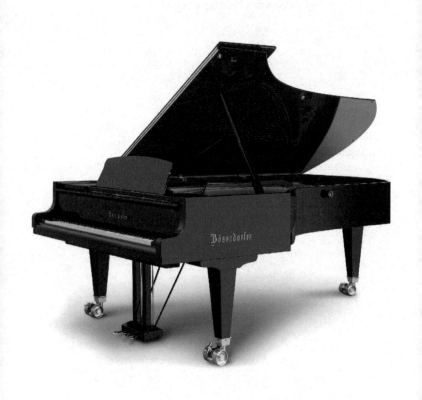

음악이 좋다. 하루를 통틀어 음악이 흐르지 않는 시간이란 작심하고 글쓰기에 집중하거나 잠잘 때 정도랄까. 한 번 전원 스위치를 올린 진공관 앰프의 불빛은 쉽사리 꺼지는 법이 없다. 나의 공간에서 편하게 듣는 음악이 시들해지면 콘서트홀을 찾는다. 살고 있는 일산에서 '예술의전당' 혹은 '롯데콘서트홀'까지 가는 길은 꽤 멀다. 게다가 빈번한 교통 체증은 대전까지 가는 시간과 별 차이가 없게 만든다. 쉽게 다가서기 어려운 산속에 콘서트홀을 만든 무신경은 잘못됐다. 나뿐 아니라 서울에 사는 이들도 음악 듣기 위해 접근하는 수고가 만만치 않다. 국제도시 서울의 실상이다.

이렇게 귀찮고 번거로운 줄 알면서도 왜 우리는 콘서트홀을 기꺼이 찾아갈까. 이유는 단 하나, 실연의 감동과 경탄의 광경은 대체될 수 없다는 걸 알아서다. 음악 애호가들은 연주되는 시간 동안만 유지되는 몰입의 기쁨을 사랑한다. 단 한 번의 공연을 위해 공들인 연주자들의 보이지 않는 시간까지 의미화한다면 허투루 들을 음악은 하나도 없다. 어쩌면 번거로운 과정과 불편의 감수까지가 음악을 사랑하는 방법일지 모른다.

전 세계 유명 콘서트홀을 얼추 다녀봤다. 한 도시가 어떻게 예술을 대하는지 그 태도와 진심을 읽게 된다. 사람들이 누구나 쉽게 접근할 수 있도록 도시의 중심에 건물이 있고 하나같이 아름답다. 기품과 격조의 공간이 어떤 것인지 보여 주는 게 콘서트홀이다. 라이프치히 게반트하우스, 베를린 필하모니, 암스테르담 로얄 콘세르트헤바우, 빈 무지크페어아인, 런던 로얄 페스티벌홀, 밀라노 라스칼라 오페

라극장……. 음악의 아름다움을 담아 줄 건축과 관람객의 시선이 닿는 내부 시설의 호화로움은 시대의 최고 역량을 담은 결정체였다. 이들 콘서트홀에 들어선 순간의 숨 막힐 듯한 압도감은 여전히 선명하다.

음악은 콘서트홀에서 듣는 게 제일 좋다. 연주자들의 움직임과 표정에서 느껴지는 생생함은 음악을 듣는 시간마저 입체화하는 효과가 있다. 게다가 공간의 고유한 울림이라 할 홀톤hall tone의 독특함은 음악의 묘미를 배가한다. 악기의 배음과 잔향까지 느껴지는 정밀한 음향은 음악의 재료가 되는 소리의 아름다움을 증폭시킨다. 연주자의 감정마저 그대로 전이되는 음악적 소통의 일체감이 커지는 이유다. 그 황홀한 떨림의 순간을 경험하지 못한 음악 감상은 반쪽에 머무른다. 콘서트홀에서 듣는 음악은 매번 기대를 넘는 충족감으로 풍요롭다. 콘서트홀에서 들었던 여러 음악 가운데 피아노곡을 좋아한다. 영롱한 음의 여운과 포효의 에너지가 양립하는 피아노의 다이너미즘(활력)이 다가와서다. 피아노 한 대의 음량이 큰 연주 공간을 압도한다는 게 믿기지 않을 정도다. 오케스트라와 맞서는 당당함으로 연주를 이끄는 피아노 협주곡은 어떤가. 피아노가 악기의 제왕이란 말을 수긍하게 된다.

전 세계 콘서트홀에서 대부분은 '스타인웨이 앤드 선스STEINWAY & SONS'사의 피아노를 쓴다. 아마도 점유율 90퍼센트 이상일 것이다. 스타인웨이 말고도 좋은 피아노를 만드는 회사가 많지만 세상의 콘서트홀이 온통 스타인웨이를 쓰는 이유가 궁금했다. 연주자와 연주홀 담당자를 두루 만나 이유

를 물어봤고, 그 이유는 의외로 단순했다. 유명 브랜드에 대한 신뢰감과 화려한 음색이 풍부한 음량으로 나오는 스타인웨이의 특성 때문이란다. 연주가는 자신의 연주를 도드라지게 하고, 연주 홀은 음향효과가 극적으로 이어지는 장점을 포기하기 어려웠던 셈이다.

세계 3대 피아노 콩쿠르 가운데 하나라는 쇼팽국제피아노콩쿠르에 어떤 피아노가 쓰이는지도 알아봤다. 스타인웨이, 파지올리FAZIOLI, 야마하YAMAHA, 가와이KAWAI 그랜드 피아노 가운데 하나를 선택하는 규정이 있다. 차이콥스키국제음악콩쿠르는 최근 이들 피아노 외 중국제 피아노 양쯔Yangtze River를 포함했다는 말이 들린다. 국제 피아노 콩쿠르에 얼마 전까지 들어 있던 피아노의 명가 '뵈젠도르퍼Bösendorfer'가 빠졌다는 사실을 알았다. 내가 알고 있는 범위 안에서 가장 독특한 음색과 울림으로 인상 깊었던 피아노가 뵈젠도르퍼여서 의아했다.

악기의 중요성을 모를 리 없는 국제 피아노 콩쿠르에 변화가 생겼다. 전통의 명기가 탈락하고 듣도 보도 못한 신예가 등극하는 모양새다. 콩쿠르 내부 사정을 헤아리기 힘들지만 모종의 힘이 작용하고 있는 건 분명했다. 2008년 일본의 야마하가 전통 명가 뵈젠도르퍼를 사들였다는 사실을 뒤늦게 알았다. 뵈젠도르퍼가 새로운 국면을 맞게 됐다.

뵈젠도르퍼는 빈에서 스타인웨이보다 먼저 출발했다. 1828년 과격한 연주로 여러 피아노를 망가뜨린 음악가 프란츠 리스트Franz Liszt를 만족시킬 만큼 완성도 높은 제품을 내놓은 회사다. 리스트가 인정한 피아노란 이유로 단번에 유럽

최고의 피아노로 등극한 이력을 갖고 있다. 이후 오스트리아 황실과 연주홀은 뵈젠도르퍼의 고정 납품처가 된다. 세련된 음악의 도시 빈이 선택하고 사랑한 뵈젠도르퍼의 신화는 계속 이어진다. 피아노는 88개의 건반으로 음악을 표현한다. 하지만 뵈젠도르퍼는 8옥타브를 커버하는 97개 건반으로 단 길이 290센티미터에 달하는 거대한 그랜드 피아노 '임페리얼Imperial'을 만들어 낸다. 놀랍게도 1900년의 일이다. 임페리얼의 표현력과 음색에 착안해 버르토크, 드뷔시, 라벨은 새로운 곡을 작곡할 정도였다. 무소륵스키의 〈전람회의 그림〉 가운데 '키예프의 성문'은 이 피아노를 염두에 두고 작곡됐다. 이후 임페리얼이 콘서트홀 피아노의 원기 역할을 했음은 물론이다.

알프스에서 자생하는 가문비나무와 삼나무를 5년 이상 건조시켜 사용하고, 20톤 넘는 현絃의 장력을 견디는 견고한 프레임이 들어가는 게 뵈젠도르퍼다. 본체를 받치는 지주와 외관을 두르는 림rim의 설계와 향판은 현악기와 같은 독특한 공명을 일으키는데, 마치 노래하는 듯한 울림의 바탕이다.

뵈젠도르퍼의 소리에는 익숙한 스타인웨이풍의 밝고 화사한 음색 대신 음영 짙은 사물을 보는 듯한 깊이감이 더해져 있다. 낮은음은 묵직하게, 높은음은 따뜻하게 느껴진다. 빈의 무지크페어아인 황금홀에서 들었던 이보 포고렐리치Ivo Pogorelich의 피아노 연주는 잊히지 않는다. 빛나는 연주만큼 눈에 들어온 것은 피아노에 새겨진 고딕체의 로고 뵈젠도르퍼였다. 숨죽이며 집중했던 피아노의 음색은 황금홀의 색채와 어울리는 금색 같았다. 그러고 보니 내가 같은 건

물에 있는 뵈젠도르퍼 매장에서 건반을 눌러봤던 피아노의 음색도 다르지 않았다. 최근 하우스 콘서트룸을 만들고 있는 친구에게 피아노만은 뵈젠도르퍼를 들여놓으라고 조언했다. 이유를 묻자 자신 있게 답해 줬다. "뵈젠도르퍼 아니면 감흥이 제대로 살아나지 않는 피아노곡이 너무 많기 때문이지……."

**클랜**
Klaen

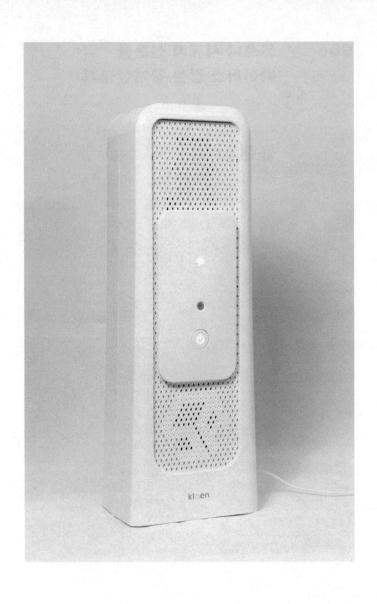

나하고 상관없을 줄 알았던 역병은 멀리 있지 않았다. 코로나바이러스감염증-19(이하 코로나19)가 번지던 지난 2년 동안 내 주변 사람들 가운데 네 명이 코로나19로 사망했다. 임종조차 못 지킨 채 어머니의 유골함 앞에서 섧게 울던 친구의 모습이 아직도 선하다. 또 다른 지인은 코로나19 확진 판정 이후 호흡 곤란으로 체외 순환기인 에크모의 신세까지 졌다. 역병의 위력이 실감 났다. 나라고 비켜 갈 수 있을까? 전파자는 알지 못하는 사람이거나 어쩔 수 없이 스치거나 만났던 주변인이다. 나만은 걸리지 않으리라는 근거 없는 믿음은 슬슬 공포로 바뀌었다.

쓰라는 마스크도 열심히 썼고, 기간도 어기지 않고 백신을 다 맞았지만, 그래도 안심이 안 되었다. 물이나 먹거리가 원인이라면 조심하면 된다. 하지만 고약하게도 역병 인자는 누구의 입에서 튀어나올지 모르는 바이러스다. 세상에서 제일 큰 고래도 때려잡는 인간이 눈에도 안 보이는 바이러스에 절절매며 끌려다닌다. 가는 곳마다 QR코드를 찍느라 열 지어 서 있는 사람들의 모습은 물고 물리는 천적 관계의 비대칭성을 그대로 보여 줬다.

코로나19에 감염되지 않으려면 무엇을 어떻게 해야 할까? 지나온 관성으로 보자면 마스크를 열심히 쓰고 사람들과의 접촉을 줄이는 게 최선이다. 혼자 산다면 무슨 문제랴. 그러나 여전히 우리의 밥은 다른 사람들에게서 나온다. 이런 북새통에도 사람들로 빼곡하게 채워진 전철과 버스가 멈추지 않는 이유다. 껄끄러운 사람들과도 만나야 하고 어깨가 닿을 듯 가까이 앉아 밥도 함께 먹어야 한다. 어쩔 수 없이

하던 일을 계속하면서 일상을 살아 내야 유지되는 삶의 룰은 변한 게 없다.

오랜만에 들른 후배의 사무실은 못 보던 물건으로 넘쳤다. 어수선한 시국에도 유통업 쪽은 일이 잘 풀리고 있다는 방증이다. 그녀는 업무 공간을 쾌적하게 꾸며 방문객의 감정선까지 챙기는 디테일한 배려심의 소유자다. 여기서는 주변 눈치 보지 않고 편하게 식사도 할 수 있다. 여러 사람이 찾는 만큼 코로나19의 감염을 막기 위한 대비도 소홀히 하지 않은 그녀 덕분이다. 창문을 열어 수시로 환기하는 건 물론이고 거대한 공기정화기도 틀어 놓았다. 혹시 확진자가 방문한다 해도 바이러스마저 걸러 낼 공기살균기까지 갖췄다.

온갖 물건에 대해 아는 척하고 산 나도 공기살균기 '클랜Klaen'을 여기서 처음 봤다. 여느 공기청정기와 달리 공기 속 병원균과 바이러스를 살균하기 위해 만들어진 제품이다. 코로나19는 공기 속 에어로졸 상태로 호흡기를 통해 흡입된다. 만약 실내에 흩날리는 바이러스가 차단되거나 제거된다면 감염은 일어나지 않을 것이다. 태백의 한 미용실 사례가 참고될 만하다. 좁은 공간에서 확진자와 다섯 시간 동안이나 함께 있었던 사람들 모두 멀쩡했다. 그곳에 공기살균기 클랜이 있었다고 한다. 세상의 좋다는 물건을 감별하고 유통하는 후배의 촉이 발동됐다. 실전에서 검증된 공기살균기를 쓰기로 결정한 것이다.

나도 집과 작업실에서 이미 공기정화기를 쓰고 있다. 평소 큰 덩치의 공기청정기에 켜진 푸른 불빛을 보며 맑은 공기가 뿜어져 나온다는 안도감을 느꼈다. 플라세보 효과

같은 것이지만, 정작 공기청정기의 효과는 크게 다가오지 않았다. 기존 공기청정기의 작동 원리와 정화 방식은 흡입한 더러운 공기를 필터로 걸러 다시 뿜어내는 것이다. 맑은 공기가 만들어지는 게 아니다. 공기가 맑게 희석될 뿐이다. 어떤 연구 자료는 공기청정기의 흡입 배기 방식이 외려 오염된 공기를 흩뿌릴 수 있음을 경고했다. 뿜어져 나오는 바람의 세기와 높이 때문에 생기는 일이다. 사람이 많은 곳에서는 바닥보다 높은 곳에 두어야 원래의 효과를 볼 수 있다는 말이기도 하다. 공기 정화까지는 모르지만 코로나19까지 대처하기엔 무리란 생각이다.

여러 비교 끝에 후배의 사무실에서 본 공기살균기 클랜을 들여놨다. 클랜은 기체, 액체, 고체도 아닌 제4의 물질이라 부르는 플라스마에서 방출되는 살균력으로 바이러스까지 제거한다. 실제 코로나19를 대상으로 한 실험에서도 효과가 확인됐다. 물론 업체의 홍보 자료를 액면 그대로 믿는 건 아니지만, 실험 조건의 한계를 감안해도 바이러스 제거 능력은 남달랐다.

지금까지 이런 물건이 없었던 건 아니다. 병원이나 연구소에서 쓰는 대형 공기살균기가 있다. 문제는 큰 덩치와 엄청난 가격대로 일반인이 쓸 수 없다는 것. 플라스마는 기체에 큰 에너지를 가할 때 분자가 이온화되면서 일어난다. 대기압에서 플라스마가 방출되려면 고전압을 걸어야 한다. 기존 플라스마 발생 장치는 전원 공급을 위해 크고 무거운 부품의 조합이 필수다. 소형의 범용 제품을 만들 수 없었던 이유다.

하지만 대한민국이 어떤 나라인가. 절실한 필요가 있다면 온갖 제약을 단번에 뛰어넘는 괴력을 보여 주지 않던가. 이를 만들어 낸 곳은 엉뚱하게도 산업용 3D 프린터로 장비를 개발하는 '정록'이란 스타트업이다. 국방과학연구원이 생화학전이나 방독면에 쓰일 제독 장치의 시제품을 정록에 의뢰한 일이 클랜을 계발하는 계기가 되었다. 크기가 작고 저전압에서 구동되는 고효율 플라스마 발생 장치를 만들어 낸 건 기존 전문 업체의 기술적 관성을 벗어났기 때문이다. 역발상으로 접근한 스타트업의 무모함쯤으로 이해해도 무리가 없다. 여기에 병사들의 생명을 지키기 위한 국방과학 연구의 노하우가 더해졌다. 이종 분야의 융합으로 역병에 대처하는 신무기 하나가 만들어진 셈이다.

병원균과 바이러스를 죽이는 클랜의 우악스러운 성능에 비해 그 크기는 작다. 소형 플라스마 발생 장치에 공급되는 전압은 기껏해야 12볼트다. 수만 볼트의 전압이 걸린다는 번개의 플라스마 효과를 가정용 일반 전원으로 해결했다. 테이블이나 선반 위도 좋고, 들고 다니며 써도 된다. 공기를 흡입하지 않는 제균 방식이어서 뒷면이 밀폐돼도 괜찮다. 여러 사람이 테이블에 모여 회의를 한다면 바닥에 뉘어두어도 좋을 듯하다. 흠이라면 대기업 제품처럼 마무리가 매끄럽지 않고 디자인의 세련됨이 떨어진다. 하지만 어쩌랴. 급한 불부터 끄고 봐야지.

여러 사람이 찾아오는 작업실에서 공기청정기와 클랜을 함께 돌린다. 코로나 시대가 만들어 낸 과잉의 모습이긴 하다. 누구도 지켜 주지 못하니 각자도생하기 위한 고육책

이다. 난 여전히 누군가와 만나고, 말을 해야 하며, 함께 숨을 쉬어야 밥이 나오는 생계형 작가다. 눈에 보이지도 않는 바이러스에 굴복해 하던 일을 멈추기는 싫다.

혼자 마셔도 좋아
싱글몰트 위스키

# 발베니
## THE BALVENIE

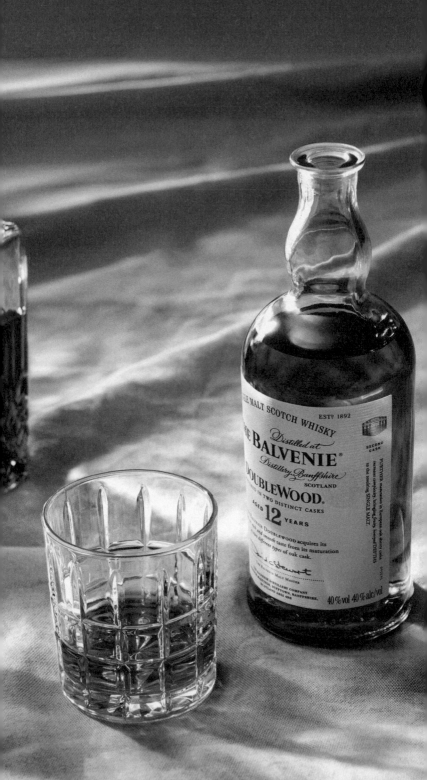

코로나19가 전 세계를 휩쓴 이후 나다니는 게 신경 쓰이고 만날 사람도 줄어들면서 '혼술'의 횟수가 잦아졌다. 청승맞게 혼자 술을 마시는 건 예전 같으면 생각도 못 했다. 날씨가 싸늘해지면 맥주는 덜 찾게 되고, 코르크를 따면 다 비워야 할 것 같은 와인도 은근한 부담이다. 튤립 글라스를 코에 닿을 듯 꺾어 향까지 마시는 위스키라면 그럴싸한 그림이 된다.

게다가 잠도 오지 않는 밤에 쳇 베이커Chet Baker가 모든 걸 체념한 듯한 목소리로 부르는 〈마이 퍼니 발렌타인My Funny Valentine〉까지 흘러나오면 더 이상 바랄 게 없다. 불빛의 은은함이 황금빛 색채를 돋보이게 하고 때로 덜그럭거리는 얼음 소리까지 들리니 시각, 청각까지 만족스럽다. 취기가 오르면 언제든지 뚜껑을 닫고 다음에 마시면 된다. 물이나 초콜릿만 있으면 별다른 안주가 없어도 된다. 위스키만큼 혼술에 최적화된 주종이 없다는 걸 요즘에야 알았다.

그동안 짬짬이 마시던 위스키를 공부까지 하며 즐기게 됐다. 영국에서 살다 온 위스키 전문가가 펼치는 강좌에 참석한 것이 그 계기다. 덕분에 단편적으로 알고 있던 위스키에 대한 상식과 특성을 일목요연하게 깨치게 됐다. 지금까지 술은 마시면 되지 공부까지 하며 달려들어야 할 것은 아니라 여겼던 나다. 강의와 함께 3년 숙성된 위스키에서부터 25년산까지 여덟 종류를 시음해 보았다.

서로 비교해 맛보니, 숙성의 정도와 맛이 분명한 대비를 이뤘다. 당연한 것이지만 오래될수록 부드럽고 매끄러우며 향도 좋다. 여기에 비례해 가격도 대폭 올라간다. 거꾸로 숙성 정도가 짧은 위스키의 맛이란 오래된 것에 비해 거칠

수밖에 없다. 하지만 여러 종류를 한꺼번에 비교해 마셔 보니 부드럽고 매끄러운 것만이 전부는 아니었다. 거칠고 강렬한 인상의 위스키가 외려 더 좋게 느껴지기도 했다. "세상엔 맛있는 위스키와 더 맛있는 위스키만 있다"는 스코틀랜드인의 자부심을 실감했다. 함께한 일행도 비슷한 반응을 보였다. 여덟 종류의 가운데쯤인 12년에서 15년산 위스키가 제일 좋다는 이들이 의외로 많다는 데 놀랐다. 무조건 오래 숙성된 위스키를 선호하는 세간의 분위기는 고급품의 후광 효과란 생각이 들었다. 영국의 황실에서 즐겨 마시는 위스키 또한 10~15년 안팎의 것이란 이야기도 여기서 확인했다.

과거 스코틀랜드를 합병한 영국이 위스키에 높은 세금을 매겼고, 업자들은 이를 피해 북부의 하일랜드 지역에 숨어 밀주를 만들게 된다. 만든 술은 정부의 감시를 피하려 와인용 오크통에 담아 두었다. 몇 년을 묵혀 열어 보니 투명한 호박색의 맛과 향이 훌륭한 술로 바뀌었다는 걸 알게 됐다. 이후 오크통에 숙성시킨 게 스카치위스키Scotch Whisky의 출발이다.

스코틀랜드는 음산하고 우중충한 날씨가 이어진다. 위스키의 원료인 보리가 자라기엔 적합한 기후다. 게다가 스카치위스키의 제법에서 중요한 역할을 하는 이탄을 공급하는 이탄층泥炭層이 펼쳐져 있다. 제조업자들에겐 매력적인 조건이다. 온도 변화가 적은 날씨 탓에 숙성 과정에서 손실되는 양도 적다. 대형 증류기가 보급된 19세기 말에 하일랜드와 스페이사이드가 위스키의 주산지로 떠오른 건 필연이다.

하일랜드에 글렌리벳THE GLENLIVET이 있다면 스페이사이드엔 '발베니THE BALVENIE'가 있다. 발베니의 이름이 낯설다면 글렌

피딕Glenfiddich이라면 "아하!" 하고 반응하는지 모른다. 둘은 모두 한 회사에서 만드는 싱글몰트Single malt 위스키다. 싱글몰트는 보리의 싹만을 틔워 이를 이탄의 열과 연기로 말려서 술을 빚고 증류하여 오크통에서 숙성시킨다. 호밀이나 밀, 옥수수로 만들면 그레인Grain 위스키가 된다. 몰트 위스키와 이를 섞으면 브랜디드Blended 위스키다. 싱글몰트는 커피로 치면 단일 품종만을 쓰는 싱글 오리진이 되는 셈이다. 맛과 향이 진하며 깊은 느낌을 주는 게 싱글몰트 위스키의 매력이다. 숙성 기간이 짧게는 3년, 길게는 25년이 걸린다. 싱글몰트 위스키를 처음 만든 곳이 '윌리엄그랜트앤선즈William Grant & Sons'사다.

발베니는 윌리엄그랜트앤선즈사의 프리미엄급 싱글몰트 위스키라 할 수 있다. 순수 싱글몰트 위스키란 이유 때문에 대접을 받는다. 원료인 보리를 직접 재배하고 좋은 물을 끌어오는 일부터 전통 방식의 플로어 몰팅floor malting까지 모두 사람이 한다. 회사가 세워진 이래 이탄을 태운 연기로 보리 몰트를 말리는 방법을 바꾸지 않았다. 바닥에 널린 몰트를 사람이 삽으로 일일이 뒤집는다. 이탄의 향이 몰트에 골고루 배게 하려면 손길보다 더 좋은 건 없다는 고집이기도 하다. 허리를 구부리고 작업하는 사람들의 어깨가 원숭이처럼 구부정해질 수밖에 없다. 이들의 노고를 기리기 위해 몽키 숄더Monkey Shoulder란 위스키까지 내놓았다고 한다.

이후 과정은 공정별 장인들의 몫이다. 황동으로 만든 커다란 단식증류기pot sill가 동원된다. 알코올이 추출되는 주둥이 부분인 린 암lyne arm의 각도도 중요하다. 높이면 알코올

순도가 높아지는 대신 풍미가 떨어지고, 낮추면 그 반대의 일이 벌어지므로, 조절은 숙련된 감각을 지닌 사람이 맡아야 한다. 추출된 위스키 원액이 담기는 오크통의 재질과 크기를 결정하는 일도 장인의 몫이다. 술과 나무가 닿는 단면적에 따라 배어드는 향과 묵직함을 누가 조절할까. 게다가 최종 병에 담는 일까지 전통 방식으로 사람이 한다. 발베니가 100퍼센트 수제 싱글몰트 위스키임을 강조하는 건 당연할지 모른다.

발베니는 단맛과 과일향이 돋보이는 부드러운 위스키다. 내 입맛에는 두 가지 오크통에서 숙성시켰다는 12년산 더블우드Double Wood가 당긴다. 60년 동안 몰트 마스터로 활약했다는 발베니의 장인에게 헌정된 25년산 레어 매리지Rare Marriage는 소문으로만 들었다. 하지만 내 입에 넣을 수 없는 술은 쳐다볼 필요도 없다. 동네 대형마트에 가끔 발베니 12년산이 들어온다. 입고 소식과 함께 하루면 매진된다는 얘길 들었다. 여유 있게 날을 잡아 일찍 가 볼 참이다. 위스키 한 병으로 비롯될 즐거움을 떠올리니 이런 수고도 기꺼이 하겠다.

평생 비행기 비즈니스석만 타고 세계를 누비던 친구가 발베니 12년산 더블우드를 맛있게 마시는 법을 일러 줬다. 스튜어디스에게 특별 주문하면 가져다주는 단무지 한 쪽을 곁들이면 최고의 맛이라나. 그런데 언제쯤 다시 비즈니스석에 앉게 되려나.

왕관을 눌러쓴 유리병
보석만큼 비싼 물

**필리코**
Fillico

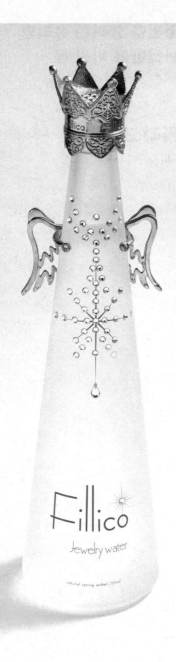

720밀리리터 물 한 병 값이 25만 원에서 55만 원이나 한다고? 편의점에서 생수 한 병이 대략 1,500원 정도니까 167개에서 367개를 살 수 있는 금액이다. 도대체 이런 걸 사 먹는 사람이 있을까? 아랍의 부호인 만수르라면 그럴 수도 있겠다. 그런데 생각해 보니 제아무리 만수르라 해도 매일 수시로 마셔야 하는 물까지 이 정도로 무리할 것 같지 않다.

주얼리 워터 '필리코Fillico'를 처음 알게 된 건 강남 코엑스 지하의 별마당도서관에서 열렸던 이색 전시장에서다. 주위의 시선과 생활의 중압감으로 제 삶을 펼쳐 보지 못한 남자들을 위한 라이프스타일을 제시하는 자리였다. 광고회사를 운영하는 보통 남자의 일상을 채워 준 취향의 물건이 전시물로 나왔다. 자신만의 선택을 소중히하는 이는 어떻게 사는지, 그 관심을 구체적으로 펼쳐 가는 과정과 방법은 무엇으로 이루어지는지 보여 준 자리였다.

전시장 한편에 무심히 놓여 있는 범상치 않은 흰색의 유리병이 보였다. 장식품인 줄 알았다. 설명문엔 "세상에서 가장 비싼 물 Fillico"란 설명이 붙어 있었다. 만수르나 마시는 줄 알았던 값비싼 물을 바로 코앞에서 실물로 보게 될 줄 몰랐다. 필리코에 관심이 생겼다. 소장자에게 필리코의 구입 경위와 이유를 듣게 됐다. 광고의 세계에서 관심 갖지 못할 물건은 없다. '세계에서 가장 좋은 혹은 비싼 물건은 무엇일까' 하는 호기심에서 찾아낸 것이라 했다. 럭셔리 워터의 세계를 알게 되고, 도쿄에서 실물을 구했단다. 2013년 21만 원 정도 하던 필리코의 값은 2021년 36만 원까지 올라갔고, 특별 에디션은 55만 원을 호가한다.

백색 드레스를 입은 여성이 형상화된 높이 360밀리미터에 지름 95밀리미터의 안정감 있는 새틴(반광택) 유리병. 도금된 왕관 모양의 병뚜껑은 아연 70퍼센트에 주석 30퍼센트의 합금이다. 여기에 스와로브스키가 만든 크리스털과 보석으로 장식됐다. 부착물로 천사의 날개도 달 수 있게 했다.

필리코는 가장 높은 지위를 상징하는 왕관 장식 마개가 트레이드마크다. 왕관은 성공과 아름다움, 고귀한 명성을 상징하지 않던가. 천사의 날개는 행복의 성취와 좋은 곳으로 데려다주는 기대를 품게 한다. 다시 시작하는 사람들을 위한 희망의 메시지라 할 수 있겠다.

필리코를 들어 보면 묵직하다. 물의 용량인 720밀리리터에 더해진 여러 부속물 때문이다. 두터운 병의 재질과 표면에 붙은 영롱한 크리스털의 개수, 왕관 장식에 더해진 보석의 수와 천사 날개의 무게다. 어느 방향에서 보더라도 환하게 비치는 간유리가 물의 투명함을 도드라지게 만든다. 백색의 유리와 보석의 광채가 어우러진 물병은 세련된 자태로 고고하다.

필리코는 2005년에 소중한 자원인 물을 돌아보고 사랑하자는 의도로 고베의 한 사케 회사가 만들었다. 일본의 장인정신으로 만든 병에 고베의 좋은 물을 담아 팔자는 참신한 아이디어가 합해졌다. 세상에서 가장 비싼 고급 미네랄워터(값으로만 치면 필리코보다 비싼 물이 4개 더 있다. 심지어 금을 섞어 6000만 원을 매겨 놓은 것도 있다)란 이야기와 한정판이라는 희소성이 상품의 가치를 높였음은 물론이다. 필리코는 실제 수작업으로 인해 월 5,000병 정도밖에 만들지 못한다

고 한다.

도대체 이런 물을 사는 이들은 누구일까. 생각보다 수요가 많다고 했다. 특별함을 강조하는 왕실의 리셉션과 기업의 화려한 행사에 쓰인다. 크리스찬 디올은 VIP고객을 위한 선물로 필리코를 선택했다. 인생의 특별한 순간을 위한 축복의 자리에 보석으로 장식한 물의 등장은 신선하다. 게다가 새롭고 흥미진진한 것을 추구하는 사람들이란 또 얼마나 많은가. 필리코는 물을 우아하게 포장해 팔고 있을 뿐이다.

필리코는 물이라는 자연의 선물이 오염되는 걸 막아야 한다는 캠페인을 펼치고 있기도 하다. 속사정이야 어떻든 마시자고 만든 물이 아니란 점은 분명하다. 심지어 필리코의 신제품은 물을 아예 먹지 못하도록 밀봉해 호화로운 장식물로 한정했다. 절대왕권을 상징하는 베르사유 궁전을 모티프로 삼은 시리즈가 그 예다. 병 안에 화려한 꽃을 담아 그 꽃잎이 펼쳐지도록 한 물은 꽃을 고정해 주는 지지체일 뿐이다.

그래서 그런지 대부분은 연인이나 좋아하는 사람들에게 선물하는 용도로 구매한다. 제품 이름도 자신의 속마음이 잘 전달되도록 이런 식으로 붙였다. "요정의 화원", "사랑을 이룰 붉은 꽃", "타고난 화가", "까마득한 꼭대기", "반전하는 운명", "불굴의 운명". 심지어는 "돈 비를 내리소서", "먹고마신다, 우리는 내일 죽을 것이니" 같은 문구도 있다. 여기에 병 표면의 크리스털은 받는 이의 탄생석과 같은 색깔로 주문할 수도 있다. 필리코를 통해 생각을 전달하고 축복까지 담게 한 것이다. 장식용 물은 이렇게까지 진화됐다.

그럼 비싼 물맛은 어떨까. 필리코는 사케의 산지로 유명

한 고베 인근 로코산六甲山의 물을 쓴다. 로코산은 화강암과 사암으로 이루어진 바위산이다. 우리가 좋아하는 석간수의 맛에 모래로 한 번 더 거른 깨끗한 물이라 생각하면 된다. 주변엔 공장과 건물이 없는 누노바키샘에서 원수를 채취한다. 미네랄 성분이 의외로 적고 산과 알칼리가 균형을 이룬 물이다.

9년 전쯤 로코산 인근의 사케 도가都家를 찾아다녔던 적이 있다. 물 좋기로 유명한 후시미伏見에 몰려 있는 오래된 술 도가 안마당에 있는 샘물을 마셔 봤다. 부드럽고 매끈했다. 경도 높은 강원도의 석회암 지대나 경상남도 퇴적층에서 나는 물과 맛이 다르다. 성분이 달라 생기는 차이다.

하지만 물맛을 누가 알아챌까. 알아도 물맛 때문에 필리코를 사는 이가 있을까. 내 입맛엔 삼다수나 백산수가 더 당긴다. 다만, 필리코란 장식용 물의 상술은 우리도 적용해 봄 직하다. 이야기를 만들면 물건 파는 일이 훨씬 수월해지지 않던가.

# 7년을 써도 광택 그대로
# 상남자를 위한 클러치백

## 펠리시
Felisi

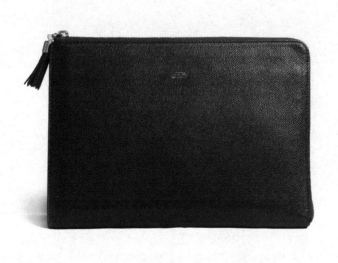

외출 한번 할라치면 챙겨야 할 물건이 꽤 많다. 신용카드가 담긴 얇은 지갑, 사람 만나면 나누어야 할 명함, 자동차 키와 작은 수첩, 만년필, 그리고 스마트폰……. 아! 지긋지긋한 예비용 마스크가 빠졌다. 여자들은 핸드백이 있으니 문제될 게 없다. 남자들은 사정이 다르다. 손에 뭘 들고 다니거나 어깨에 메는 것을 질색하는 이가 많다. 상남자라면 지갑은 윗옷이나 바지 허리춤에 대충 넣어 다닌다. 귀찮아도 줄일 수 없는 소지품은 넘치는데 이를 담을 백은 마땅치 않다.

오가는 사람들을 보니 열 중 다섯은 백팩backpack을 메고 다닌다. 난 백팩이 싫다. 업무를 위한 노트북이 필요한 직장인도 아니고 이것저것이 필요한 활동적인 젊은이도 아닌 까닭이다. 백팩의 크기가 어깨 폭과 대비해 커 보이는 비례의 불균형도 거슬린다. 하드케이스가 아니라면 내용물을 채우지 않아 축 처진 모양도 영 꼴사납다. 돌이켜보니 대학 생활 이후 한 번도 백팩을 사용하지 않았다. 양손이 편하자고 마음에 들지 않는 백을 등에 매달고 다니는 그림이 싫었던 거다.

그렇다고 손잡이가 달린 여느 가방도 싫다. 업무용 노트북을 담는 '투미TUMI' 가방을 오래 쓰긴 했지만 일할 때만이다. 젊게 보이고 튀어 보이려고 일부러 거친 질감의 국방색 나일론 천을 쓴 밀리터리룩 스타일의 크로스백cross bag은 아저씨의 옷차림과 불화한다. 고상한 디자인의 가죽 크로스백도 있지만 약간 큰 듯해 자주 쓰지 않았다.

평소 잘 쓰던 가방에 이런저런 투정이 생겼다. 백의 부피감과 무게가 점점 부담스러워져 이젠 들거나 메거나 하는 게 싫어진 거다. 만날 사람은 대폭 줄였고 일일이 챙겨 가야

할 곳도 많이 덜었다. 그런데도 예전 같은 가방을 쓰면 담을 게 없다. 죄 없는 가방에 온갖 이유를 들어 투덜거린 속내는 뻔하다. 뭔가 잃어버린 듯한 허전함을 상쇄하려는 수작이다.

자연스럽게 요즘 들고 다니는 백은 조그만 클러치백dutch bag으로 굳어졌다. 클러치백은 유럽에서 격식을 갖춘 자리나 파티에 들고 다니는 여성용 작은 지갑을 부르는 말이다. 작은 지갑의 필요는 여성에게만 국한되지 않았다. 서류를 넣고 다녀야 할 변호사 같은 이들 또한 이런 백이 필요했다. 클러치백의 크기를 키우면 사각의 서류brief 정도를 담기엔 안성맞춤이었다. A4 용지 크기 정도가 들어갈 만한 납작한 가방을 브리프백brief bag이라 부르는 연유다. 클러치백과 브리프백은 출발로 볼 때 남매지간인 셈이다.

종류만 해도 수십 종이 넘는 핸드백의 세계에서 클러치백은 여성용과 남성용 구분 없이 쓴다. 여성용 클러치백을 넘봐도 별 흠이 되지 않는다는 말이다. 소지품 몇 개만 불룩하지 않게 담고 손으로 들거나 고리 줄에 손목을 감고 끝을 쥐고 다닌다. 브리프백 크기라면 당일치기 여행 정도는 물론 밤을 새워도 될 만큼의 내용물이 담긴다. 내 경우 요령 있게 러닝과 팬티까지 개서 넣고 다녔다.

손잡이를 달거나 고정쇠로 윗판을 고정한 디자인도 있다. 지퍼만 달아 여닫는 기능만 남긴 클러치백이 나의 선택이다. L자 모양으로 백의 2분의 1만 두른 디자인이 가장 단순한 형태다. 손잡이가 없으므로 밑 부분을 손으로 감싸거나 모서리 부분을 잡고 다녀야 한다.

클러치백은 얇을수록 폼 난다. 두툼한 클러치백은 일수

받으러 다니는 조폭들의 전유물로 굳어졌다. 한때 영화나 드라마에서 대개 비슷하게 묘사된 클러치백 사용자들의 모습 때문이다. 클러치백을 들고 다니는 내게 조폭 같다고 비웃는 이들도 있었으니 영화의 강렬한 인상은 큰 영향력을 미친다. 이미지의 힘은 이렇듯 크다.

이유야 어떻든 클러치백은 간편한 지갑 혹은 작은 가방의 기능에 충실하다. 옷과 잘 매치하면 세련된 분위기를 풍기는 장점이 있다. 가죽으로 제대로 만든 좋은 것일수록 효과가 크다. 너무 크면 엉성해 보이니 키에 맞는 적정한 크기의 클러치백을 준비해야 한다. 갖고 있는 두 클러치백 가운데 작은 것이 의외로 활용도가 높다.

남성용 소품은 의외로 마음에 드는 것을 찾기 어렵다. 너무 알려진 구찌나 루이비통은 싫다. 게다가 살 돈도 없다. 대신 명품의 퀄리티와 기품을 지닌 숨겨진 보석을 찾는 게 낫다. 지금 들고 있는 '펠리시Felisi'를 찾아내기 위해 세 개의 클러치백을 버렸던 일은 비밀이다. 몇 년 전 도쿄의 편집숍에서 우연히 발견했다. 첫눈에 범상치 않음을 알았다. 가죽을 잘 다루는 이탈리아 물건답게 겉면에선 은은한 광택이 번졌고, 만져 보니 질감도 독특했다. 사피아노 기법(가죽에 무늬를 음각하고 표면을 코팅해 단단하게 만듦)으로 만든 송아지 가죽의 패턴이 주는 맛이다. 부드럽고도 강인한 느낌이 들었다.

펠리시는 밀라노에서 차로 세 시간 정도 걸리는 페라라에서 1973년 창업해 가방과 관련 액세서리를 만드는 업체다. 전통에 얽매이지 않고 현대의 소재와 가죽을 적절하게 활용하는 것이 특기로, 브리프백이 남성들에게 꽤 인기가

높다. "원하고, 쓰고 싶으며, 아름다움을 담은 백이어야 한다"는 창업자의 소신은 공감을 얻고 있다. 최소한의 장식으로 단순화한 아름다운 디자인이 전 제품에 적용된다. 적당한 묵직함으로 매일 사용해도 질리지 않는 미감이 펠리시의 매력이다.

펠리시 클러치백을 7년째 쓰고 있다. 여느 가죽 백이라면 손이나 옷에 쓸려 닳거나 손상되었기 마련이다. 펠리시는 이상할 만큼 멀쩡했다. 손자국에 가죽이 패인 흔적도 남지 않았고 모서리가 닳아 맨 가죽을 드러내지도 않았다. 좋은 가죽을 썼고 가공 정도가 뛰어나다는 방증이다. 가죽 제품은 눈으로 봐서는 모른다. 좋은 가죽은 써 봐야만 안다. 흠집 없는 가죽은 해충 없는 고산지대에서 자란 소에게서만 나온다는 걸 알게 될 테니까.

가죽 가방 만드는 업체를 운영하는 친구가 나의 펠리시 백을 보고 말해 줬다. 좋은 원피의 품질은 인간이 별짓을 해도 따라갈 수 없으며, 같은 가죽이라면 제대로 된 후처리의 결과에 좌우된다고. 좋은 가죽을 쓰지 않으면 백의 품질은 '말하나 마나'라나. 작은 가방이라고 아무 가죽이나 쓰지 않는다는 말이기도 하다. 균일한 두께와 질긴 정도를 맞춘 사피아노 기법의 가죽이 펠리시임을 확인해 줬다.

펠리시 클러치백을 열 때마다 새로운 사람과 화제를 이어 갔다. 즐거운 일들뿐이다. 최근에 나를 만난 이들이라면 짙은 밤색의 펠리시 백을 든 나의 그 웃음도 기억할는지 모른다. 멋진 백에 흉기를 담을 수 없다. 기대만큼의 일이 벌어지길 원한다면 좋은 백에 향기 나는 물건만 담고 다닐 일이다.

**먹는 도구의 반란
오감을 깨우는 공감각 식기**

**스티뮤리**
STIMULI

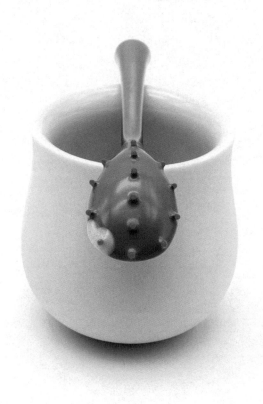

여의도에 있는 백화점 '더현대서울'에 갔다. 매장보다 빈 공간의 여유가 먼저 다가오는 실내는 기존 백화점의 답답한 분위기와 전혀 달랐다. 하늘이 보이는 높은 천장에선 빛이 빛났다. 터진 시야 뒤편에서 갑자기 나타나는 커다란 나무는 공중에 떠 있는 듯했다. 옆에는 흰 벽을 타고 내리는 폭포의 물줄기 소리가 요란했다.

조금만 움직여도 달라지는 시선의 끝점엔 흥미로운 볼거리가 있다. 입고 싶고 갖고 싶은 브랜드 매장들의 재치가 돋보이는 진열대다. 물건을 들여다보고 있자면 어디선가 좋은 향이 코를 자극한다. 시선을 돌리자 바로 카페가 나타난다. 커피 향과 구수한 빵 냄새를 맡으니 레게 음악이 들리는 자메이카 해변이 연상된다. 리듬에 맞춰 발로 장단을 맞추자니 조각으로 해체된 강렬한 피카소 그림이 보고 싶어진다.

으레 그런 모습일 것이라 여기던 백화점의 인상이 이토록 다를 수 있다는 데 놀랐다. 사물이 다르게 느껴지도록 오감을 자극하는 공간 배치의 효과다. 확장된 시야가 꺾어질 때마다 전혀 연관 없는 자극에 노출되도록 의도한 거다. 연상과 기대의 연결 고리가 이어지는 순간마다 감각의 회로가 활성화되는 느낌이다. 적절한 상품 배치는 보이고 들리고 향기 나는 물건들을 사고 싶게 하는 충동을 일으킨다. 새로 생긴 백화점이 젊은이들로 북적이는 이유를 수긍했다. 구매 욕구를 부추기는 치밀한 전략인 공감각의 활성화가 성공했다고나 할까.

공감각의 뜻을 사전에서 찾아봤다. "감관 영역의 자극으로 하나의 감각이 다른 영역의 감각을 불러일으키는 현상

(두산백과)." 다르게 설명하면 이렇다. "눈으로 보는데 소리가 들리고 냄새 맡으니 색을 느끼는 상태." 조금 구체적이다. 하지만 내 경우를 대입해 보면 여전히 공감되지 않는다. 이런 일은 생기지 않았기 때문이다. 모두가 이런 공감각을 느끼는 건 아니다. 직관력이 뛰어나고 예지력을 갖춘 사람들 일부가 공감각자라는 게 정설이다.

그러면 보통 사람은 공감각을 느끼지 못할까? 그렇지 않다. 특정 자극에서 전혀 다른 감각으로 번지는 연상 효과가 중요하다. 보고 듣고 만지고 맛보고 냄새 맡는 오감이 무작위적으로 연결되거나 증폭될 수 있다는 말이기도 하다. 앞서 말한 백화점의 예를 떠올리면 쉽게 이해된다.

매일 반복되는 일상 가운데 오감이 동원되어야 하는 게 먹는 일이다. 음식이 차려진 테이블 세팅과 사용되는 그릇과 도구, 방의 분위기까지 모두 제 역할을 한다. 눈이 즐거우면 맛도 좋게 느껴진다. 음식을 뜨는 숟가락의 형태와 질감도 기분에 영향을 미친다. 젓가락으로 집은 떡의 물컹한 감촉까지 손으로 전달된다면 부드러운 맛이 배가되는 경우를 경험했을 것이다. 음식과 입이 이어지는 모든 과정을 감각의 잣대로 보면 중요하지 않은 게 없다. 각각의 감각은 개별로 혹은 연결되고 섞여서 몸의 반응으로 나타난다. 먹는 일의 쾌감은 포만감에서만 생기지 않는다는 점에 주목하자. 유럽에서도 100여 년 전에서야 비로소 식기가 디자인의 대상으로 떠올랐다. 음식만큼 중요한 먹는 도구를 비로소 아름다움의 대상으로 파악하기 시작한 거다.

베를린주립미술관엔 바우하우스 시대의 포크와 나이

프, 접시 및 주전자들이 진열돼 있다. 재질을 바꾸고 형태의 조형적 아름다움이 입혀져 먹는 일조차 감각적으로 다가오게 한 여러 시도가 눈에 띈다. 이후의 디자인은 형태를 가다듬는 정도에 머물러 있다는 게 내 생각이다.

'스티뮤리STIMULI'의 숟가락과 포크, 컵과 오브제들은 먹는 과정에서 공감각을 활성화시키려 만들어졌다. 먹는 도구가 다른 감각을 일으키는 매개 역할을 하게 한 것이 스티뮤리만의 독창성이라 할 수 있다. 스티뮤리 디자인의 특색은 공감각을 불러일으키는 요소를 식기에 적용한 점으로 요약된다. 특정 자극으로 다른 연상과 몸의 반응을 이끌기 위한 아이디어다.

숟가락의 우묵한 면에 굴곡진 주름과 뭉툭한 돌기가 솟아 있다. 숟가락을 입 안에 넣었다 빼는 동안 덜그럭거리고 압박감이 생긴다. 그동안 역할이 없었던 부위에서 갑자기 일하는 느낌이다. 살아난 감각은 내 몸에도 차별받는 부위가 있다는 걸 알게 한다. 그 자극은 신선해서 뭉툭한 단맛(!) 같은 희한한 맛으로 이어진다

망치 같은 돌기가 있는 숟가락은 입천장에 그 돌기를 먼저 닿게 하여 자극을 준다. 맛의 감별과 상관없는 입천장에 압박을 줘서 씹고 있는 음식의 맛이 다르게 연상되는 효과를 일으킨다. 어떤 숟가락은 둥근 빨대 사탕처럼 생겼다. 이 숟가락으로 꿀을 한입 가득 떠먹으면 평소 느껴 보지 못한 낯선 쾌감이 밀려온다. 남자는 여자의 그것을 여자는 남자의 그것을 연상하게 된다. 음식을 먹는 순간 얼굴이 벌개지기도 한다.

이뿐만이 아니다. 숟가락에 뿔을 달아 아픔마저 공감각으로 연결시킨다. 쥐면 아프지만 맛의 강렬함이 외려 더해져 이질적 감촉의 낯섦을 경험케 하는 식기를 만들었다. 스티뮤리는 먹는 일을 감각하는 것으로 바꾸어 놓으려 한다. 숟가락은 쓰지 않고 바라만 보아도 좋은 오브제로, 컵은 온기를 보존하는 따스한 돌로 목덜미를 부비는 데 사용해도 된다.

이렇듯 스티뮤리 디자인은 도구의 고정된 용도와 용법을 뒤엎어 처음부터 정해진 건 없다고 일깨운다. 익숙한 관행의 역전에서 오는 쾌감을 즐기라는 말이기도 하다. 도구의 역할을 조금 바꾸었을 뿐인데 먹는 일이 색다르게 다가오고 즐거워진다. 누구나 지녔으나 쓰지 않아 잠자던 내 안의 공감각이 살아난다는 방증이다. 더 단련시켜 다음 단계의 공감각자가 되고 싶다면 스티뮤리를 주목할 일이다.

나의 섬세한 구원자
택배 상자 전용 커터

**트로이카**
TROIKA

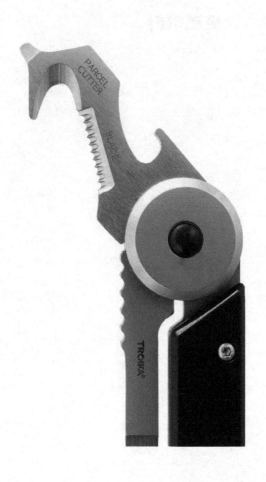

독일을 대표하는 현대미술의 거장 게르하르트 리히터Gerhard Richter의 전시에 다녀왔다. 새로 지은 멋진 미술관 '에스파스 루이비통 서울'을 채운 픽셀 그림 〈4900가지 색채4900 COLOURS〉는 생각보다 컸다. 빨강·파랑·노랑의 원색에 녹색을 더해 파생시킨 총 25가지의 사각형 색 조각을 무작위 배열한 작품에서 뿜어져 나오는 힘은 대단했다. 리히터의 이력을 열심히 설명해 주는 도슨트 덕분에 단편적으로 알고 있던 작가가 친숙하게 다가왔다. 규정되기도 싫고 섣부른 유형에 끼이기도 싫은 예술가의 명성은 허명이 아니었다.

　흥미로운 사실은 리히터 작업이 페인트 가게에 걸려 있는 색상 샘플에서 출발했다는 점이다. 원하는 색을 쉽게 고르기 위한 색상표에서 위대한 현대 예술이 태어난 셈이다. 나 또한 독일의 페인트 가게에 세워 놓은 색상 디스플레이를 인상적으로 봤다. 평소 우리가 보던 컬러 샘플북 같은 게 아니었다. 사람 키보다 큰 패널에 큼직하게 연속 색상이 들어 있다. 조각 하나가 스마트폰만 하다. 한눈에 동색 계열의 색채가 일목요연하게 파악된다. 실제 제집에서 어떤 느낌인가 확인되도록 조명까지 같은 색온도와 밝기로 비치했으니 색채의 변별력도 크다. 삼원색과 무채색 계열로 분리된 샘플 패널 하나를 옮겨 놓으면 마치 작품 같을 정도다.

　마음에 드는 페인트 색을 골라내는 과정이 수월한 건 이런 배려의 시설 때문이다. 사이와 사이에 있을지 모르는 자신만의 색상 선택이 가능해진다. 내가 감탄했던 유럽의 세련된 색채 감각은 필요한 것을 앞질러 준비해 놓는 디테일에 있었다.

시선을 국내로 돌려 보자. 동네 페인트 가게는 말할 것도 없고 규모가 큰 대형 마트에서도 이런 모습은 볼 수 없다. 있다 하더라도 손톱만 한 크기로 인쇄된 샘플북이 전부였을 것이다. 이를 보고 원하는 색상을 골라낼 수 있을까? 전문가라 빼기던 이들조차 비슷비슷한 색채가 연속되는 색상 샘플 더미에서 혼란스러워한다. 급기야 색의 최종 선택은 대충 아무거나로 결정되거나 가게 주인의 조언에 따를 확률이 높다.

독일과 스위스, 오스트리아 같은 독일어권 국가에서 많이 보이는 간판 중에 '바우하우스BAUHAUS'가 있다. 유명한 디자인 건축 학교인 바우하우스와는 아무런 연관이 없다. 공구와 전기용품을 포함한 일체의 건축 자재를 취급하는 양판점이다. 인건비가 비싼 나라여서 웬만한 집수리나 인테리어를 스스로 하는 보통 사람들이 고객이다.

여기서 취급하는 각종 물품의 다양성과 세분화는 놀랍다. 원하는 색깔의 페인트와 나사못은 물론 각기 다른 곡률의 수도관까지 두루 갖추어 놓았다. 도구와 자재 또한 마찬가지다. 왼손잡이를 위한 칼과 가위가 구비되어 있는 경우가 보통이다. 용도에 따라 세분화된 펜치나 망치의 가짓수를 보고 놀라 자빠질 뻔했다. 촘촘하다 못해 섬세하고 치밀한 배려는 당연히 사용자의 편리와 효율성에 맞추어진다.

〈생활의 달인〉이란 텔레비전 프로그램을 가끔 본다. 한 분야에서 오래 일한 이들의 놀라운 숙련도와 몰입의 자세에 숙연함마저 든다. 하지만 그들이 쓰는 도구를 보면 안타까울 때가 많다. 쓰고 있는 칼에 녹색 테이프와 고무줄을 감아 제 손에 맞추는 걸 봤다. 음식을 만드는 조리사는 자기가 쓰

는 국자의 손잡이를 휘어 놓았다. 이들 달인이 제 손에 맞는 도구를 선택할 수 있었다면 이런 궁상은 면했을 것이다. 보통 사람의 불편은 더 말할 것도 없다. 작업자의 피로도를 줄이고 작업 효율도를 높이는 좋은 도구가 먼저 갖춰져야 하는 게 순서다.

우연히 한 달 동안 배달된 택배 상자를 세어 보았다. 무려 12개였다. 온라인으로 주문한 책까지 합치면 20개다. 택배를 받을 때마다 불편과 짜증이 이어진다는 걸 알았다. 담긴 내용물이 잘못되거나 파손되어서가 아니다. 철벽처럼 둘러친 박스 테이프와 완충재가 든 택배 비닐봉투의 강력한 접착력 탓에 떼어 내기 쉽지 않다. 뜯어보려 해도 침침한 눈은 둘러친 테이프의 끝을 분간할 수 없다. 슬프지만 테이프와 힘겨룸하며 살게 될 줄 몰랐다.

푸는 순서를 지키지 않으면 단번에 열리지 않는 택배 상자도 있다. 말로 하면 아무것도 아닌 일이 실제 해 보면 잘 되지 않는 게 많다. 흔히 날카로운 커터cutter로 상자를 열게 된다. 접합부에 칼날을 넣고 테이프를 가르면 쉽게 열리지만 무딘 칼날이라면 문제가 생긴다. 깔끔하게 잘리기는커녕 외려 테이프의 끈끈이가 칼날에 묻어 칼날이 잘 움직이지 않는다. 너무 힘을 주면 칼날이 깊게 들어가 내용물까지 망가뜨리는 일도 빈번하다. 상자 하나 열자고 책 표지까지 칼자국을 남긴다면 누군들 짜증 나지 않으랴. 억지로 칼질하다 손을 베인 적도 있다. 도덕군자 연하는 이들조차 이런 일을 당하면 길길이 뛰게 된다.

당연히 택배 상자 전용 커터가 있을 줄 알았다. 아니었

다. 별 이상한 물건이 넘쳐나는 시대에 정작 내가 원하는 도구가 없다는 사실에 놀랐다. 일본제 커터가 몇 개 있긴 했다. 기존 커터에 손 보호용 커버가 붙은 팬시상품에 가까웠다. 택배 상자용 커터의 전성시대가 열렸을 거란 기대는 산산이 부서졌다.

필요하면 끝까지 파헤쳐 찾아내는 게 나의 특기다. 택배 상자 전용 커터를 드디어 발견했다. 독일에서 디자인한 '트로이카TROIKA' 제품이다. "역시!"란 감탄이 먼저 튀어나왔다. 필요를 앞서는 도구의 구비가 독일의 문화적 전통 아니던가. 사소해 보이는 커터에 정성을 다한 디자인에 믿음이 갔다. 택배 상자 전용 커터로 용도를 한정한 최적화된 기능과 형태가 돋보인다. 칼날이 손에 닿지 않도록 갈고리 형태인 환도로 테이프만 가르고 끊는다. 뒤쪽엔 홈이 파여 있어서 병따개로 쓴다. 앙증맞은 해마처럼 보이는 디자인도 마음에 든다.

스테인리스 재질의 커터는 안전하고도 강력했다. 택배 상자를 지그시 누르고 앞쪽으로 쓰윽 당기면 철벽의 테이프도 힘을 못 쓴다. 내용물이 다칠까 봐 조심스러울 일도 없다. 이 커터를 쓰다 보니 이상한 쾌감이 든다. 걸리적거리는 건 모두 잘라지기 때문이다. 다만, 문제라면 크기가 작아 잃어버리지 않도록 해야 한다는 점이다. 나는 예전에 산에 오를 때 쓰던 자일 연결용 대형 카라비너(연결 고리)를 달았다. 일부러 본체보다 훨씬 큰 고리를 단 이유란 뻔하다. '이래도 못 찾을래!'라는 나를 위한 시그널이다.

따스한 불빛을 찾아서
60년째 빛나는 백열전구

일광전구

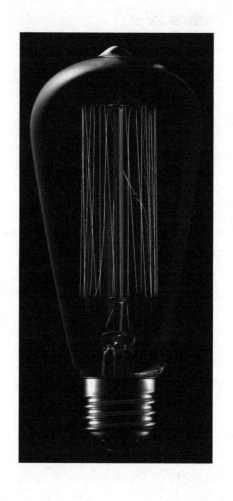

자세히 봐야 보인다. 유럽의 도시에 가 봤다면 우리와 다른 점이 있다는 걸 알게 된다. 바로 밤 길가에 비치는 불빛의 편안함이다. 가로등이나 건물의 조명은 눈부실 만큼 밝지 않다. 빛의 느낌은 또 어떤가. 빛의 색깔을 표시하는 기준인 색온도가 우리보다 낮아 차분하다. 도시 곳곳의 어디에서도 정신 산란해지는 과잉의 빛과 마주치는 경우는 드물다. 일정한 기준과 규제에 따르는 조명이 도시를 비추는 것일 게다.

우리나라에 돌아온 순간부터 서울의 밤이 다르다는 걸 알아챈다. 불빛의 차분함은 찾아보기 어렵다. 눈을 찌를 듯한 강렬한 LED 라이트의 빛 공세로 온 도시가 어지럽다. 가로등의 불빛도 들쭉날쭉하다. 불을 밝게 켜는 것이 조명이라는 사람들의 믿음은 완고하다. 국내에서 조명 디자인이란 분야를 처음 연 친구의 한탄도 다르지 않다. 자연의 빛이 아니라면 대부분의 사람들을 아우르는 적정한 기준과 편안함이 있어야 옳다. 빛 공해로 부를 만한 서울의 밤거리는 하나도 자랑스럽지 않다.

집 안의 사정도 별반 다를 게 없다. 아파트 시공업체가 달아 놓은 천편일률의 조명 기구를 당연하게 여기며 산다. 여기서 나오는 밝고 창백한 빛이 서로의 얼굴을 시체 색처럼 보이게 해도 별 불만이 없다. 조명이란 으레 그러려니 생각하는 일상의 관성 때문이다.

사실 앞만 보고 살았던 옛 시절에는 빛의 질까지 따지기가 어려웠다. 전원 효율이 높은 형광등은 자연스러운 선택이었다. 특정 파장에 치우쳐 연색성이 떨어지는 푸르스름한 빛의 창백하고 불안한 느낌이 좋았던 건 아니다. 만들어진

것을 어쩔 수 없이 써야 하는 소시민의 푸념까지 챙겨 주지 못한 조명 회사의 무관심과 역량 때문이기도 하니까.

형광등 불빛을 싫어하는 이들은 백열전구를 썼다. 필라멘트를 달구어 내는 빛은 모닥불의 느낌을 닮은 따뜻함으로 넘친다. 단점은 전원 효율이 매우 낮다는 거다. 소비전력 대비 빛이 어두울 수밖에 없다. 에디슨이 백열전구를 만든 이래 120년가량 세상의 밤을 밝혀 왔다. 하지만 에너지 소모가 많아 여러 나라에서 생산 중지 결정을 내렸다. 우리나라도 2013년부터 더 이상 가정용 백열전구를 만들지 않는다.

조명등의 효율을 높이려는 연구와 투자의 결과가 LED 라이트다. 현재 LED가 세상의 밤을 밝히는 주역이 된 배경이다. LED는 기존 전등의 전 영역을 빠른 속도로 대체해 나간다. 소비전력이 적고 밝은 빛을 내는 장점 탓이다. 효율만을 따지면 LED가 단연 돋보인다. 문제는 빛의 특성이 사람에게 미치는 영향까지 긍정적일 수 없다는 부분이다. 너무 밝아 눈부시고 날카로워 피곤한 느낌이 든다. 품질 낮은 LED 라이트의 불빛은 깜빡거림도 만만치 않다. 한마디로 밝기는 하나 기분이 썩 좋지 않은 불빛이다.

LED의 확산과 불빛의 느낌이 문제로 불거지기 시작했다. 2017년 로마의 시민들이 'LED 가로등 불빛이 도시의 낭만을 해친다'는 불평을 쏟아냈다. 로마시가 비용 절감을 위해 노란 불빛의 기존 나트륨 전구 가로등을 백색 LED등으로 바꾼 탓이다. 영국의 일간지『텔레그래프』조차 로마에 초현대식 LED등은 어울리지 않는다는 목소리를 냈다. 온 도시가 유적지인 로마는 분위기를 해치지 않기 위해 그동안 도로 정

비도 하지 않았다.

　로마 시의회와 시민 단체는 즉각 반대 운동에 나섰다. 로마의 역사 지구가 병원이나 시체 보관소 같은 분위기로 바뀌었다는 이유다. 로마 특유의 따뜻한 분위기와 오랜 역사 도시의 매력이 LED 가로등 불빛 하나로 망쳐진 예다. 로마 중심부에 사는 주민들은 '창문 앞에 양초 놓기' 운동까지 벌였다. 이들은 LED등으로 바꾸지 말거나 밝기를 조절해 눈부심 없는 로마의 밤거리를 원했다.

　불빛의 질까지 따져 가며 도시의 전통을 이어 가려는 로마의 노력은 현실성 없는 남의 이야기 같다. 우리나라의 도시 어디에서도 조명의 분위기를 탓하는 섬세한 노력을 본 적 없다. 더 크고 높은 건물을 자랑하듯 더 밝고 화려하게 불 밝히는 데만 관심이 모아진 것은 아닐까. 인간의 감정에 빛만큼 크게 영향을 끼치는 것은 없다. 빛은 생존을 위한 중요한 에너지이기도 하지만, 이제는 빛의 밝기만큼 성분과 느낌도 따져야 할 때다.

　국내에서도 빛의 느낌과 분위기까지 깐깐하게 따져 생산되는 전구가 있다. 대구에 있는 '일광전구'의 제품들이다. 1962년부터 백열전구만을 만들어 온 회사의 오래된 신념이 듬직하다. 디자인 잡지에서 그 존재를 알았고, 몇 제품은 이미 쓰고 있었다. 얼마 전 강남 코엑스에서 열린 디자인 페어에서 회사의 대표를 우연히 만났다. 다짜고짜 여전히 백열전구를 만들어 내는 이유를 물었다. 너무도 상식적이고 당연한 대답이 돌아왔다. "백열전구의 불빛은 따스하고 아름다워요"

불빛에 홀려 모두 포기한 백열전구를 여전히 만드는 남자의 표정은 흔들리지 않았다. 회사를 방문해 생산 과정을 직접 보고 싶다고 했다. 대구의 공장을 찾아 내 눈으로 확인하기까지 채 일주일이 걸리지 않았다. 현행법에선 일반 가정용 백열전구를 제외한 산업용과 장식용 전구만 만들 수 있다고 했다. 일광전구가 장식용 전구까지 포기하지 않은 이유는 하나다. 여전히 백열전구의 따뜻한 불빛과 느낌을 사랑하는 이들이 남아 있다는 확신이다.

일광전구의 클래식 시리즈에 자연스레 눈길이 갔다. 막연하게 그렸던 백열전구의 형태가 실물로 완성되어 있었다. 평소 보던 전구의 모습이 아니다. 초기 진공관인 가지 모양의 벌룬형과 평소 보던 백열전구를 세 배 정도 키운 대형 전구가 있다. 빛을 내는 부분인 필라멘트의 배열도 독특하다. 물고기 형상을 했는가 하면 병렬구조의 일자형도 있다. 필라멘트에 불이 들어오는 것만으로 전구는 빛을 내는 장식물이 된다.

고효율 LED 시대의 흐름을 거스르는 것이 아니다. 백열전구의 불빛이 여전히 필요한 사람들을 위해 일광전구가 있다. 분위기를 위한 감성의 공간에 빛의 디자인으로 끼어들면 된다. 형광등 불빛에 민감한 암환자의 고통을 백열전구의 불빛으로 진정시킨 건 사실이다. 자연의 빛에 가까운 파장과 색감이 뇌파의 안정을 이끈다는 연구 결과도 사실이다. 자연의 빛에 가장 편안하게 순응하는 인간의 습성을 고려하면 인간이 백열전구와 화합한 일은 자연스러울지 모른다. 모닥불 앞에 둘러앉았던 인간이 대용의 촛불을 실내로

끌어들였다. 필라멘트를 태우는 전구의 불빛은 촛불의 확장임을 잊으면 안 된다.

　너울거리는 촛불 앞에 앉은 여인의 얼굴이 못나 보일 리없다. 따스한 불빛이 감도는 백열전구에 비친 여인의 얼굴또한 예쁘게 보인다. 조명발의 효과를 부정해선 안 된다. 인간이 빛의 효과에 좌우되는 점을 인정하자. 일광전구는 클래식 시리즈로 2014년 일본의 '굿 디자인상'을 받았다. 포장박스의 디자인까지 세련돼 보였던 이유를 수긍했다. 빛을디자인의 대상으로 여긴 인간의 대응은 남다른 데가 있다.

　집 밖의 짜증나는 조명은 내 마음대로 바꿀 수 없다. 탄소 배출을 줄이기 위한 노력은 당연히 해야 한다. 이미 세상은 LED 라이트로 주 조명이 바뀌었다. 일광전구는 적어도 집안의 조명만은 원하는 대로 만들어 준다. 효율에 가려 잃어버린 따스한 불빛의 재현으로 위안 삼아야 한다. 꼭 필요한부분과 장소에 일광전구 클래식 시리즈를 달았다. 잠깐 동안의 따스함과 불빛의 위안까지 다 포기할 순 없는 일이다.백열전등 하나만 켜고 나머지 조명을 끈 채 음악을 듣는다.어둑한 실내에 부드러운 불빛이 번진다. 불현듯 드뷔시가달빛에 비친 물살을 가르며 다가오는 환영에 깜짝 놀란다.

# 현대 디자인의 걸작
# 거미 형상 착즙기

## 주시 살리프
JUICY SALIF

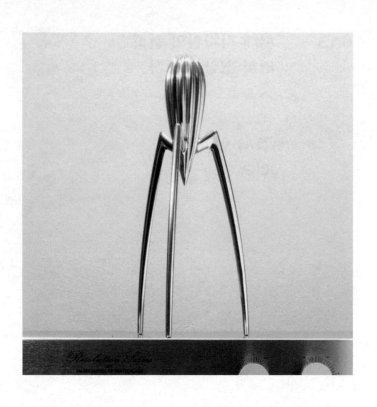

60년 가까이 무명작가로 지내다 칠십 대에 비로소 알려져 구십 대에 전성기를 맞았으며, 100세에 죽고 나서야 현대 조각의 거장으로 추앙받은 할머니가 있다. 특기는 남성 조각가들도 쉽게 덤비지 못할 대형 조각품 제작이다. 삶의 심연에서 끌어올린 자전적 경험을 상징화한 작품들은 하나같이 깊고 묵직한 느낌으로 다가온다. 프랑스계 미국인으로 키는 130센티미터 남짓해 한 손으로 들어 올릴 만한 루이즈 부르주아Louise Bourgeois 얘기다.

대표작으로 거미를 형상화한 〈마망Maman〉을 꼽는다. '마망'은 불어로 '엄마'를 뜻한다. 거미는 알집에서 깨어난 새끼들이 어미를 파먹으며 자란다. 부르주아의 어머니가 해진 태피스트리를 기우기 위해 풀던 실의 모습, 남편의 외도로 일그러진 한 여자의 심정은 우울하고 기괴한 거미의 이미지와 겹치는 건 자연스럽다. 〈마망〉에 담겨진 이야기는 각자의 어머니를 대입해도 크게 다를 바 없을 듯하다. 엄청난 공감의 숨은 이유는 모두의 이야기를 풀어냈다는 데 있다. 제 몸마저 기꺼이 내주는 거미의 생태와 부르주아 어머니의 삶은 놀랍도록 닮았다.

평소 눈에 띄지 않는 거미가 엄청난 크기로 눈앞에 나타났을 때의 충격을 상상해 보라. 직접 본 〈마망〉은 생각보다 거대했다. 크기에 압도되어 한동안 멍하게 멈춰 섰던 기억이 선명하다. 흥분이 진정되자 〈마망〉에 기시감을 갖게 됐다. 거미 이미지가 프랑스의 세계적인 디자이너 필립 스탁Philippe Starck의 '주시 살리프JUICY SALIF'와 묘하게 겹치기 때문이다. 나쁜 아니라 이 물건을 처음 본 사람들은 거미의 형상을 떠

올린다. 비슷한 시기에 나타난 조각과 디자인에서 같은 연상이 든다는 건 흥미롭다. 사실 필립 스탁은 오징어에서 아이디어를 떠올렸다. 둘 다 기괴하나 매력적이고, 다 알고 있는 생물로부터 뻔하지 않게 마무리시켰다는 점에서 놀랍다.

〈마망〉에서 비롯된 호기심은 필립 스탁으로 옮겨졌다. 그는 독특한 상상력으로 실용성과 무위의 아름다움 사이를 이어 주는 디자이너라 할 만하다. 생활용품과 건축을 아우르는 역량도 놀랍다. 루이즈 부르주아에 비하면 삶의 질곡을 크게 겪지 않았다. 그는 출발부터 승승장구한 재주꾼으로 기업과 유명인을 상대하며 역량을 과시했다. 파리 엘리제궁 안에 있던 미테랑 대통령(재임 1981~1995)의 사저 인테리어를 맡게 된 이후 세계적 명성을 이어 갔다.

필립 스탁의 대표작으로 꼽히는 게 주시 살리프다. 만들어진 지 33년이 넘었지만, 여전히 새롭고 독특한 존재감으로 생명력을 이어 가는 현대 디자인의 걸작이다. 마망과 주시 살리프, 이 둘의 차이는 예술품과 상품이란 것만 다르다. 난 주시 살리프를 볼 때마다 친근한 예술품이란 생각이 든다. 예술품과 디자인 상품을 나누는 기준은 구체적 용도의 여부다. 용도를 제거해 버린 디자인은 감상용 예술품과 하나도 다를 게 없다. 일상으로 끌어들인 주시 살리프의 오브제로서의 역할은 과즙 짜는 도구의 효용성보다 훨씬 크다.

나의 주시 살리프는 작업실 앰프 위에 놓여 있다. 음악이 흐르고 조명으로 도드라진 금속 홈의 굴곡진 콘트라스트는 보는 각도에 따라 백 가지 표정으로 바뀐다. 작업실 비원을 방문했던 사람들마다 금속 광채로 빛나는 주시 살리프의

낯선 형태에 흥미를 보였다. 앉은 위치에서 올려다보는 시선으로 보자면 크지 않은 금속 오브제가 신상처럼 느껴진다. 외계 생명체 같기도 하고, 껑충한 다리로 서 있는 거미 같기도 하며, 심해의 고대 어류처럼 보이기도 한다. 현실의 사물 같지 않은 형태의 낯섦이 묘한 쾌감으로 바뀌고, 위태로운 비례와 알루미늄 재질의 광채가 상상력을 자극한다.

하지만 써먹을 일은 별로 없다. 써 보면 짜증부터 나기 때문이다. 받침대가 고정되지 않아 불안하고 애써 짜낸 즙이 쏟아지기 일쑤다. 스위치만 누르면 과일 생즙을 줄줄 쏟아 내는 전동 주서기juicer機에 익숙한 이들이라면 더욱 그렇다. 이렇듯 필립 스탁의 디자인은 형태와 기능 사이에 모호함이 있다. 용도가 상품과 예술을 가르는 기준이라면 주시 살리프를 예술로 위치시키고 싶은 그의 의도가 짐작되기도 한다. 무엇에 쓰는 물건인지 몰라도 파격의 아름다움에 공감하는 이가 많다. 디자인의 역사를 통해 명작으로 자리 잡은 근거이기도 하다.

1990년대부터 각국 항공사 비행기의 비즈니스석만 타고 다니던 친구의 경험담이다. 비좁은 델타항공의 델리 테이블에서 주시 살리프로 오렌지 생즙을 짜던 스튜어디스의 난처한 표정을 기억한다고 했다. 움직이는 비행기에서 고정되지 않은 세 개의 긴 다리를 뻗고 있으니 다음은 뻔하다. 오렌지를 누르는 손에 힘을 주면 과즙이 나오기는커녕 쓰러지기 일쑤였을 것이다. 델타항공은 첨단 디자인을 재빨리 도입해 앞서가는 이미지를 보여 주고 싶었을 게다. 정작 사용하는 스튜어디스는 손사래를 쳤음 직하다. 하지만 친구는

유난히 맛있었던 생주스의 비결을 주시 살리프와 주물럭댄 손맛 때문이라고 지금도 굳게 믿고 있다. 능청스러운 필립 스탁은 이런 부분까지 예상하지 않았을까. 이쯤 되면 기능의 모호함이 살갑게 다가온다.

주시 살리프는 필립 스탁이 이탈리아 디자인 회사 '알레시Alessi'의 의뢰를 받으며 시작됐다. 차일피일 미뤘던 작업은 쉬 끝나지 않았다. 이탈리아의 한 레스토랑에서 피자를 먹다 오징어를 보고 갑자기 영감이 떠올랐다. 바닥에 깔린 종이 식탁보에 급하게 스케치했고, 완결된 디자인으로 다듬었다. 빠른 시간에 완성된 도면은 알레시에 보내졌다. 알레시의 대표는 시큰둥했다. 눈길을 끌 만한 아름다움도 없고 획기적인 기능이 감추어져 있는 것도 아니란 이유에서였다. 그렇게 몇 년 동안 책상 속에 처박아 두었다. 필립 스탁도 잊고 있었다.

뒤늦게 생산된 주시 살리프는 나오자마자 세상을 열광시켰다. 평단의 찬사도 뒤따랐다. 시대를 대표하는 걸작은 엉겁결에 만들어졌고, 하루아침에 유명해졌다. 사람의 팔자처럼 물건의 팔자도 알다가도 모를 일이다.

이발과 면도를 한꺼번에
100년 전통의 바리캉

## 왈 트리머
WAHL trimmer

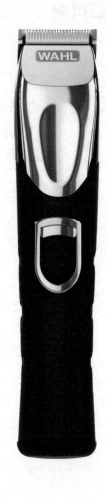

한동안 역병 대란으로 너나 할 것 없이 오래 갇혀 있다 보니 답답함과 피로감이 쌓여 갔다. 급기야 우울증으로 번진 이들도 많았다. 세상이 혼란해도 시간은 어김없이 흐른다. 때만 되면 허기를 느끼는 몸의 정직함은 변함이 없다. 수시로 먹거리를 주문하고, 그렇게 먹다 보니 느끼는 건 몸무게와 자성의 탄식뿐이다.

돌아다니지 못해 쌓이는 짜증은 집 안에서 할 수 있는 일로 풀어야 한다. 만만한 게 음악 듣고 영화 보는 거다. 평소 벼르던 말러 교향곡 전곡을 빠짐없이 들었다. 오전 10시쯤 시작해 저녁때 자리에서 일어나기도 했다. 평소라면 듣지 않았을 바인베르크의 현대 교향곡도 섭렵했다. 귀에 상처를 줄 듯한 날카로운 소리도 꾹 참고 들었다. 덩달아 혹사당하는 늙은 탄노이Tannoy 스피커가 안쓰럽기도 했다.

넷플릭스 영화를 보는 일도 잦아졌다. 봤던 영화 가운데 화성에 홀로 남은 우주인의 지구 귀환을 다룬 〈마션〉이 있다. 영화의 완성도가 높아 두 번이나 꼼꼼하게 봤다. 앤디 위어의 원작 소설을 읽은 이들은 실망했을는지도 모른다. 이론적 배경이 촘촘하게 깔린 소설의 행간을 영화가 다 채우지 못해서일 것이다. 하지만 감독인 리들리 스콧이 누군가. 허술하게 영화를 마무리할 사람이 아니다. 치밀한 미장센으로 여느 영화와 배경이 전혀 다른 우주의 분위기를 사실감 있게 그려 냈다.

〈마션〉은 진짜 화성이라 해도 믿을 만한 요르단의 와디 럼사막에서 찍었다. 실사로 묘사된 화성의 지형은 허구를 현실로 느끼게 한 중요한 이유가 된다. 미국 나사NASA는 이미 화

성에 네 차례의 탐사 로버Rover를 착륙시켰고, 얼마 전에는 지질 탐사용 로버 '퍼서비어런스Perserverance'를 보냈다. 감독의 선택은 고해상도의 사진과 데이터로 축적된 화성의 실체와 연구 결과를 근거로 했음은 물론이다. 곧 인간의 정착지가 될지도 모르는 화성을 친근하게 보여 줬다는 점이 흥미로웠다.

주인공은 구출될 때까지 버틸 수 있는 최우선의 문제인 식량 조달을 감자 농사로 해결한다. 자신의 전공을 우주에서 써먹은 식물학자의 선택은 빛났다. 흙은 지구의 것과 다르지 않으니 다행이고, 화성에도 똑같은 햇빛이 비친다. 물은 화학적으로 합성하고 자신의 똥으로 거름을 줬다. 비닐하우스 농법을 그대로 적용해 길러 낸 감자의 푸른 잎이 탄성을 자아내게 했다. 우주에서 농사를 지은 첫 인간의 뿌듯한 심정이 내게 그대로 전이된 덕분일 것이다. 닥치면 어떻게든 해결책을 찾는다는 희망의 메시지가 큰 울림이다.

지구로 돌아가던 아레스 3호는 동료를 구출하기 위해 방향을 바꾼다. 지구 상공을 오가는 비행기도 아닌 우주선의 회항이 쉬울 리 없다. 지상의 천재 과학자들이 최단 거리로 이동해 만날 방법을 찾아낸다. 모선의 착륙 없이 주인공이 남겨진 화성 기지의 로켓을 이용해 궤도에서 도킹하기로 한다. 주인공이 해야 할 일은 기지 너머 수천 킬로미터 떨어져 있는 탈출 로켓까지 가야 한다는 것이다. 이동하는 동안 홀로 고립되어 살아온 절망의 시간은 점차 희망으로 바뀌어 간다. 자신을 구출하러 온 동료와 만나기 전, 주인공은 가방에서 트리머trimmer를 꺼내 덥수룩해진 수염과 머리를 다듬기 시작한다. 생사가 걸린 긴박한 순간에 대한 묘사치곤 독특

하다. 헝클어진 머리를 자르는 남자의 표정이 의미심장하게 다가온다.

　이런 장면은 리들리 스콧 감독이 아니라면 어림도 없다. 어떠한 상황에서도 자기 모습을 신경 쓰며 존엄성을 지키고 싶어 하는 인간의 심리 묘사는 탁월했다. 화면을 주의 깊게 보았다. 지퍼를 열고 조심스레 꺼낸 트리머에는 '왈WAHL'이란 상표가 선명했다. 순간 내 눈을 의심했다. 평소 내가 쓰던 것과 똑같은 모델이었기 때문이다. 지구에서 쓰는 트리머와 개인 용품을 넣는 가방이 그대로 나오는 영화의 한 장면은 사실일까. 사실 여부는 확인하지 못했지만 안 될 것도 없다는 생각이 들었다. 평소 쓰던 왈 트리머의 익숙한 모습 때문에 이 장면을 놓치지 않고 기억한다.

　나의 왈 트리머는 8년 전 일본 교토의 한 양품점에서 찾아냈다. 그렇고 그런 가볍고 얍삽한 느낌이 없어 좋았다. 단순하고 무뚝뚝해 보이는 묵직한 디자인의 힘이다. 왈, 월…… 발음도 어려운 낯선 상표보다 '메이드 인 유에스에이made in U.S.A.'가 더 끌렸다. '메이드 인 차이나'가 당연한 시대에 아직도 미국에서 만드는 물건이 있을까 의심했을 정도다. 나중에 알았다. '왈'은 100년 넘게 이용理容 기구를 만들어 온 전문 브랜드였다.

　우리에겐 바리캉이라는 별칭으로 더 친숙한 물건이 트리머다. 왈은 세계의 내로라하는 바버(바보가 아니다. 이발사barber다)들의 필수 장비로 인정받은 지 오래다. 털이 많은 여느 미국 남자들의 상비품으로도 유용하다. 면도와 이발이 동시에 해결되는 신통방통한 재주 덕분이다. 수염은 조금만

자라면 면도기로는 쉽게 밀 수 없는 상태가 된다. 왈은 커터 끝부분이 납작해(다른 트리머는 이 부분이 두꺼워 털이 짧게 깎기지 않는다) 면도 효과까지 낸다. 트리머 하나면 머리 전체의 털을 모두 다듬을 수 있다는 말이다.

난 이발소와 미용실 신세를 지지 않고 20년 이상 살았다. 스스로 머리를 밀어 '빡빡이'가 되었기 때문이다. 콧수염은 여전히 기르고 다닌다. 처음엔 트리머로 머리를 밀었고 수염은 전용 가위로 해결했다. 왈이 생긴 이후 털의 관리가 매우 쉬워졌다. 세면과 동시에 매일 머리와 턱수염을 민다. 중은 제 머리를 못 깎는다지만, 난 깎는다. 남의 손 빌리지 않아 시간도 절약해 주는 왈 덕분이다. 에헴! 이래봬도 난 우주에서도 쓰는 트리머가 있는 사람이라고.

패션과 좋은 옷의 차이
몸의 굴곡이 흐르는 맞춤 양복

## 레리치
LERICI

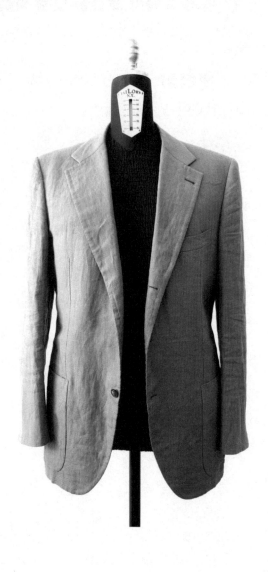

유럽의 아저씨들을 볼 때마다 부럽다. 나이가 느껴지지 않는 패션 감각과 색채의 조화로 멋을 낸 옷차림 때문이다. 재킷과 바지의 자연스러운 매치에 무심코 걸친 듯 너풀거리는 머플러를 보자면 사람이 다시 보일 정도다. 멋쟁이들은 과연 달랐다. 들고 있는 가방과 신고 있는 구두는 가죽의 결과 색깔까지 맞춘 조합의 묘가 어떤지 보여 준다.

강렬한 인상의 끝은 언제나 사람이다. 특히 이탈리아 밀라노나 피렌체의 아저씨들은 무얼 걸쳐도 세련되어 보인다. 베네치아는 또 어떤가. 곤돌라를 모는 뱃사공조차 영화배우 같다. 거리에서 마주치는 여느 사람들의 옷차림이 한 도시의 분위기를 결정한다. 깊은 인상은 도시를 미화시키는 효과와 맹목의 편견으로까지 확대되기 마련이다. 멋진 사람들이 사는 아름다운 도시라면 한 번은 가 보고 싶지 않던가. 도시의 멋쟁이들은 이렇게 세상에 기여한다.

우리나라는 유럽의 영향을 먼저 받은 미국과 일본에서 남성 복식을 받아들였다. 본류를 따지면 이탈리아풍과 영국풍으로 귀결된다. 이탈리아는 수공의 섬세함과 장식의 아름다움이 돋보인다. 반면 영국은 남자다움을 드러내는 데 치중한다. 이탈리아의 옷이 물 흐르듯 신체의 곡선에 감기는 듯하다면, 영국의 옷은 기사의 분위기 같다고 할 수 있다. 압축하면 섬세함과 투박함으로 나누어질 만하다.

어떤 옷이든 제 몸이 주체되어 잘 소화시키면 그만이다. 우리나라 남자들의 선택은 광고에 좌우되어 유행에 휩쓸리는 경우가 많다. 한때 이탈리아풍이었다가 영국풍이었다가 하는 식으로 번갈아 등장하던 패턴이 그 좋은 예다. 여

기에 숨 가쁜 일상에서 옷 입기까지 신경 쓰는 건 사치라 여기는 남자도 많다. 우리나라 아저씨들의 옷 입기가 형편없다는 걸 반박하기 어렵다.

캐주얼 스타일을 잘 매치하는 게 어려워 산에서 입어야 할 등산복 차림으로 돌아다니는 사람도 있다. 옷도 많이 사서 입어 봐야 세련되게 착용할 수 있다. 반복의 횟수가 중요하다는 말이다. 이런 과정 없이 조화의 선택인 토털코디네이션이 될 리 없다.

남자들이 입을 만한 멋지고 좋은 옷을 만드는 사람을 만났다. 우리의 손으로 세상이 인정하는 일류품을 만들겠다는 확신의 인물이다. '맞춤 양복 공방', 요즘 말로 바꾸면 '비스포크 아틀리에 레리치bespoke atelier LERICI'의 김대철 대표다. 젊은 시절에 명품 잡지를 직접 창간하고 자료실을 드나들며 미래의 할 일이 무엇인지 알게 됐다는 이다.

물건의 관심은 그에게 사물 하나하나의 의미가 중요하다는 자각을 갖게 했다. 모두를 만족시키는 물건이 만들어지려면 궁극의 상태를 스스로 경험하는 게 순서다. 그가 세상의 좋은 것을 직접 보고 즐겨 봤던 이유다. 설득보다 반응의 힘은 언제나 더 크다. 김 대표의 자기 확신이 담긴 옷을 보고 인정해 주는 사람이 많으면 되는 것이다.

몸의 굴곡을 따라 흐르듯 감기며 움직여도 비틀리지 않는 옷을 만들기 위해 그는 인체와 건축의 구조에 대해 공부했다. 편안한 옷과 건축은 모든 구조를 감싸는 디테일로 완성된다. 그 차이를 몸이 느껴 시적 반응을 불러일으켜야 좋은 옷이라 했다.

이는 일일이 사람의 손으로 바느질한 옷에서만 가능한 일이다. 평면인 천이 입체인 몸의 굴곡과 들어맞아야 하기 때문이다. 겹치는 천을 재봉틀로 박음질하면 똑같은 두께가 되어 굴곡에 대응하지 못하는 한계가 있다고 했다. 사람의 손으로 바느질해야만 천의 두께에 층차가 생기고 바늘땀의 간격으로 유연성까지 조절된다는 거다. 옷은 만드는 게 아니라 짓는 것에 가깝다는 그의 설명에 공감했다.

이탈리아 장인들은 여전히 이런 방식으로 옷을 만들며 이를 이상으로 삼아야 한다고 여긴다. 레리치는 이탈리아 장인의 수준을 넘는 우리의 옷을 만들기로 했다. 문제는 실천이다. 이탈리아의 장인보다 더한 디테일로 극복할 궁리를 했다. 우리나라에는 기성복의 시대에도 맞춤 양복을 고집하는 업소가 전국에 3,000곳이 넘는다. 바느질로 수십 년의 시간을 바친 장인이 많다는 점에 주목했다. 이들을 설득해, 기획과 생산의 이원화에 동조한 장인들로 공방을 차렸다. 이탈리아의 장인에게 직접 사사師事한 수제자도 합류했다.

수만 번의 바느질을 거쳐야만 옷 한 벌이 지어진다. 여덟 명의 장인이 꼬박 매달려 한 달에 만들 수 있는 양은 열다섯 벌이 넘지 않는다. 일부 수제 공방은 과정의 일부를 기계화하고도 100퍼센트 핸드메이드라고 주장한다. 레리치의 작업실은 투명한 창으로 밖에서 훤히 보인다. 그 흔한 재봉틀이 하나도 보이지 않았다. 손으로만 한 땀 한 땀 꿰매서 옷을 짓는다는 말은 사실이었다.

레리치의 옷은 세계 유명 테일러들이 들이는 시간보다 훨씬 많은 시간을 할애한다. 슈트 한 벌이 만들어지려면 대

략 800여 과정을 거치게 된다. 천의 두께에 따라 바느질의 땀과 당기는 강도까지 달라진다. 눈으로 보면 모를 천의 직조 방향과 결에 따라 바늘도 함께 움직인다. 그러나 바느질 자국은 옷 속으로 감춰지니 보이는 바늘 자국이라곤 단춧구멍뿐이다. 이를 스쳐 버리지 말아야 한다. 실이 중첩된 듯한 촘촘함에 놀라게 된다. 도대체 바늘을 어디에 꽂았지? 탄성을 흘리지 않는다면 경지를 느끼지 못하는 거다. 이렇게 레리치는 유럽의 테일러들이 인정하는 단 두 곳의 해외 비스포크 공방이 되었다.

옷에 들인 인간의 시간이 가격으로 매겨진 레리치의 재킷을 입어 봤다. 양팔을 집어넣고 매무새를 가다듬었다. 평소 입던 나의 재킷과 느낌이 달랐다. 흐르는 듯한 느낌이 무엇인지 나의 어깨와 등, 허리가 먼저 알아차리는 듯했다. 내 몸의 굴곡을 따라 착 붙는 듯한 유연성이 남달랐다. 팔을 들어 봤고 허리를 비틀어 뒤도 돌아봤다. 이 옷은 티셔츠가 아니지만, 묵직한 무게감이 더해졌을 뿐 티셔츠의 자유로움이 그대로 유지되는 듯했다. 목을 감싸는 칼라와 밑단인 라펠이 감기듯 달라붙는다. 툭 튀어나와 뻣뻣했던 여느 재킷의 느낌과 전혀 다르다. 무수히 드나든 바늘이 몸의 굴곡에 맞추어 형태를 바로잡고 부드럽게 만들었을 것이다.

몸은 옷을 받아들여 편안했고 옷은 사람을 품어 당당해졌다. 레리치가 말하는 패션과 좋은 옷의 차이점을 실감했다. 패션은 순간이지만 제대로 만든 좋은 옷은 일생을 함께할 듯하다. 몸이 옷에 반응해 시적 감정이 일어난다는 게 어떤 느낌인지 비로소 알겠다.

# 키네틱아트를 닮은
# 3점 지지 테이블 램프의 혁신

## 티지오
Tizio

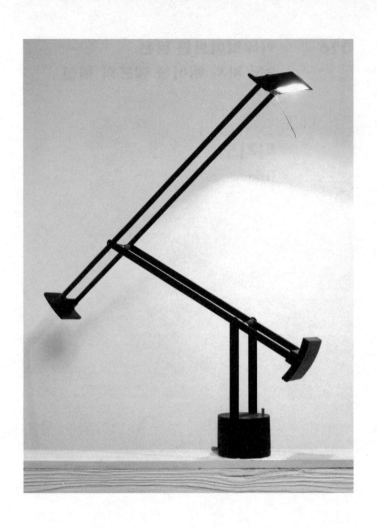

책상 위에 '티지오Tizio'를 놓았을 뿐인데 분위기가 달라졌다. 평소 쓰던 스탠드 조명은 밝기를 바꿀 수 없는 LED 타입이었다. 일부러 전구 색의 LED를 썼지만 불빛의 질은 무엇인가 빠진 듯했다. 바뀐 조명등은 밝기가 조절되는 할로겐전구의 따뜻한 불빛이 도드라진다. 조명등은 광질이 중요하다. 수치로 표시하자면 2,700켈빈 언저리로, 비슷한 LED와 할로겐램프의 불빛은 느낌이 다르다. 할로겐램프는 백열전구와 같이 필라멘트를 달궈 빛을 낸다. 따스한 빛 에너지가 모이는 듯한 느낌이다. 밀도로 치면 조밀한 상태랄까. 반면 요즘 대세인 LED는 부드러운 대신 빛의 밀도에 해당되는 광속光束, Luminous flux에서 차이 난다.

티지오를 지금까지 갖고 있는 이유는 할로겐램프가 내는 불빛의 느낌 때문이다. 혹시 생산이 중단되더라도 쓸 수 있도록 여분의 오스람 전구를 몇 개나 쟁여 놓았다. 할로겐램프의 불빛은 매력적이다. '강렬하고 부드럽다'라고 말할 수밖에 없는 상반된 특성으로 어둠을 밝히고 사물의 또렷한 그림자를 드리운다. 무심코 놓아 본 티지오는 잊고 있었던 필라멘트 타입의 장점을 돌아보게 했다. 광량 조절기를 돌리면 '지직' 하는 소리까지 내며 밝기가 변한다. 터치만 하면 스윽 밝기가 바뀌는 디지털 조광기보다 작동의 과정이 실감나서 좋다.

고인이 된 인테리어 디자이너 마영범은 불빛의 성질이 중요하다고 주장했었다. 필라멘트가 달궈 내는 빛과 열의 온기까지 느껴져야 진짜 불빛이란 이유였다. 빛이 온몸으로 감각되기 위해선 열기가 곁들여져야 실감 난다. 그가 디자

인한 온갖 공간의 일관된 따스함은 빛의 온기를 강조한 효과이기도 했다. 처박아 두었던 티지오를 다시 꺼내게 된 이유도 유난히 추웠던 그해 겨울, 죽은 친구에 대한 그리움과 기억이 되살아났기 때문이다.

테이블 램프는 필요한 부분만 비추는 부분조명으로 혹은 그 자체로 공간 오브제가 된다. 지금 우리가 보고 있는 3점 지지 테이블 램프는 영국의 자동차 엔지니어였던 조지 카워딘George Carwardine이 1931년에 만들었다. 서스펜션용 스프링을 다루던 그 역시 컴컴한 작업대의 불편함이 거슬렸나 보다. 마음대로 움직여 필요한 부분을 비추는 램프가 절실했던 그는 관절 구조를 떠올렸고, 최소한의 필요 접점이 3점임을 확신한다. 여기에 전문 분야인 스프링을 결합해 이전에 없던 램프 '앵글포이즈Anglepoise'를 만들어 낸다.

앵글포이즈는 테이블 램프의 원형이다. 지금까지 만들어진 온갖 메이커의 램프는 이 구조를 벗어나지 못했다. 기능만 남기고 모든 것을 없애 버린 '바겐펠트Wagenfeld'의 바우하우스 램프 정도가 예외다. 출발이 곧 완결로 마무리된 디자인의 완성도 또한 빼놓을 수 없다. 애니메이션으로 유명한 '픽사'의 영화 타이틀에 튀어나오는 조명등을 기억하시는지? 룩소 주니어Luxo Jr.란 인상적인 캐릭터의 출발이 바로 앵글포이즈다. 철제 팔과 스프링의 결합, 거기에 기막힌 비례와 균형의 갓이 조합된 형태는 의인화할 만큼 매력적이다.

3점 지지 테이블 램프의 계보에서 가장 큰 이변은 티지오의 등장이다. 이탈리아어로 '낮은'이란 뜻의 Tizio(티지오)는 실제 높은 키의 램프가 낮게 줄어들도록 설계됐다. 형태

의 혁명이란 생각이 들 만큼 획기적인 디자인이다. 이를 만든 재주꾼은 디자이너 리하르트 자퍼Richard Sapper다. 티지오는 스프링이 없지만 주저앉지 않고 형태가 유지되며 움직인다. 앵글포이즈에 쓰였던 각형의 철제 팔도 기다랗고 납작한 철판으로 바꾸었다. 관절의 접점에 요란스러운 볼트나 체결용 장식도, 전구 소켓을 연결하는 전선도 보이지 않는다. 저전압으로 구동되는 할로겐램프여서 철판 안에 감춰지는 납작한 선으로 대체됐기 때문이다.

티지오는 팔 길이를 늘려 무게 균형을 잡는 구조다. 마치 외줄 타는 사람의 균형봉이 길수록 안정적인 것처럼. 여느 3점 지지 테이블 램프보다 유난히 긴 팔을 지닌 이유다. 팔 끝에 매달아 놓은 두 개의 무게 추가 무게 중심을 잡아 준다. 지구 중력으로 스프링의 탄성을 대신하는 단순하면서도 교묘한 구조다.

티지오의 형태를 보면 알렉산더 콜더Alexander Calder의 움직이는 조각, 키네틱아트가 떠오른다. 서로의 무게로 균형감 있게 움직이는 철판과 철사의 조합은 이전에 없던 아름다움을 만들어 냈다. 동시대에 활약했던 예술가들은 영향을 주고받으며 각각의 빛나는 성과를 이뤄 냈다. 내게 가장 독특하고 아름다운 3점 지지 테이블 램프를 꼽으라면 우선 티지오를 꼽겠다. 뉴욕현대미술관의 영구 소장품으로 티지오가 선정된 건 당연하다.

티지오는 실제 써 보지 않으면 그 진가를 알지 못한다. 쓰는 사람이 형태를 만들어 가는 예술품과 같다. 각도와 높이를 마음대로 조절해 자신만의 티지오가 태어난다. 티지오는

고정된 형태가 없으니 똑같은 것은 하나도 없는 셈이다. 보는 각도에 따라 팔의 숫자는 여섯으로, 또는 셋으로 보인다. 일직선으로 세우면 하나로도 보인다. 콜더의 움직이는 조각은 바람이 만들 듯 티지오는 사용자의 손끝에서 완성된다.

10년 전쯤 내 손에 들어온 티지오 테이블 램프는 여전히 현역이다. 인공지능이 세상을 덮어도, 읽고 보고 써야 할 일은 여전히 남을 것이다. 디지털 시대의 도구들은 들여다봐도 작동 원리와 과정을 알 도리가 없다. 사용자가 손을 댈 부분은 더더욱 없다. 쓰다가 싫증나고 고장 나면 아무런 감정 없이 새것으로 바꾸게 될 공산이 크다. 물건에 깃들 이야기도 없을 것이다. 할로겐램프의 불빛이 친구를 떠올리게 하고 지직거리는 잡음마저 정겨운 티지오를 나는 20년 더 쓰겠다.

입에 넣으면 사르르
장인이 빚는 초콜릿

# 레더라

Laderach

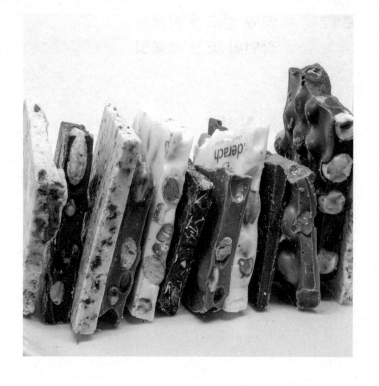

유럽의 여러 도시엔 초콜릿 가게들이 많다. 초콜릿은 애들이나 먹는 줄 알았다. 아니었다. 초콜릿 가게에 머리 허연 할머니, 할아버지부터 젊은 연인들까지 어른들이 더 많이 드나든다는 데 놀랐다. 멋진 인테리어의 진열대에 놓인 초콜릿은 마치 보석 같았다. 내 기억 속의 초콜릿은 얇은 판 형태가 전부였다. 눈의 자극은 맛의 기대로 이어졌다. 도대체 초콜릿이 무엇이길래 이토록 많은 이의 사랑을 받는지 궁금하기도 했다. 쭈뼛거리며 매장 안에 들어갔다. 또 한 번 놀랐다. 한 번도 보지 못한 형태의 초콜릿이 다양하게 즐비해서다. 초콜릿도 커피와 같은 문화였다.

최근에 초콜릿의 용도를 하나 더 찾기는 했다. 늦은 밤 '혼술'로 제격인 위스키 온더록스에 곁들일 안주로 초콜릿만 한 게 없다. 간편하고 위스키의 풍미를 해치지 않는 좋은 조합이다. 알코올 성분이 녹여 내는 초콜릿의 단맛과 묘하게 어울린다. 일생의 3분의 1을 비행기 안에서 보낸 친구가 전파한 위스키와 초콜릿의 마리아주marriage는 잠들지 못하는 밤을 축복으로 바꾸어 놓았다.

후배가 초콜릿 회사에서 일하게 됐다. 스위스 '레더라 Laderach'에서 만든 낯선 초콜릿을 맛보게 된 계기다. 여느 초콜릿과 맛도, 색깔도, 견과류 토핑도 달랐다. 도대체 초콜릿에 무슨 짓을 했길래 이런 맛이 나는지 신기하기만 했다. 유럽인들의 초콜릿 사랑이야 새삼스러울 것도 없다지만. 내가 아는 유명 초콜릿 산지는 이탈리아, 벨기에, 프랑스 정도가 전부였다. 진짜 실력자가 스위스에 있었다. 더 알고 싶었다. 후배의 해설과 책에서 본 지식을 더하고 경험에 비추어 레더

라를 탐구해 보기로 했다.

레더라 초콜릿은 입에 넣자마자 녹아내린다. 입 안을 매끄럽고 부드럽게 감도는 맛과 향이 독특했다. 나도 모르게 꽤 큼직한 조각 하나를 그 자리에서 먹게 될 정도다. 초콜릿이란 세계에서도 등급이란 엄연히 존재하는 것이다. 그동안 먹어 본 국내 제품이나 일부 수입된 초콜릿과는 격이 다른 맛이었다. 입맛이란 간사하다. 레더라 이전의 초콜릿을 무력화시켰으니까.

내 입에는 레더라의 간판격이라 할 만한 '프레슈스코오기(FrischSchoggi, 프레시 초콜릿)'가 끌린다. 말 그대로 신선한 초콜릿인데 생긴 것도 남다르다. 질 좋기로 유명한 이탈리아 북부 피에몬테산産 헤이즐넛이나 아몬드, 블랙베리, 견과류에 초콜릿을 부어 굳혔다. 안에 들어 있는 내용물에 따라 굴곡을 만드는 널따란 크기의 초콜릿을 적당한 크기로 떼어 낸다. 기계로 찍어 낸 똑같은 모습이 아니다. 수제 초콜릿의 느낌이 물씬 풍기는 비정형의 조각들은 신선하게 다가온다. 원하는 것만을 골라 담으면 무게만큼 값이 매겨진다.

맛의 비결이 궁금했다. 당사자를 잡고 물어보면 좋은 재료의 신선함을 기술자의 오랜 경륜으로 담아낸다는 원론적 이야기가 전부일 것이다. 하지만 어찌 비법이 없을까. 공방의 비밀은 많을수록 좋다. 말로 옮길 수 없는 레더라만의 선택과 비법은 깊고도 은밀하다.

초콜릿의 재료는 누구나 다 아는 카카오 열매다. 문제는 그다음이다. 제대로 재배한 양질의 카카오를 확보하는 일이 중요하다. 레더라는 남미 코스타리카, 브라질 에콰도

르나 아프리카의 가나, 트리니다드 토바고, 마다가스카르의 농가에서 수확한 카카오를 직접 검수해 사들인다.

　산지에 따라 특성과 맛이 다르지만 최상급 카카오를 쓴다는 점은 분명하다. 커피로 치면 스페셜티만을 고르는 것과 같다. 확보된 카카오는 스위스로 옮겨져 세척되고 로스팅 과정을 거친다. 로스팅에 따라 달라지는 커피의 변화를 알면 이 과정 또한 만만치 않음을 눈치챌 수 있다. 온도와 습도, 시간의 조화가 중요한 로스팅 과정은 미세한 오차마저 용납되지 않는다. 카카오 빈cacao bean을 씻은 후 바로 로스팅해 가루로 만드는 게 일반적 과정이다. 반면 레더라는 적외선 드럼 속에서 먼저 말린 카카오 빈을 로스팅하는 방식을 쓴다. 제법의 차이는 좀 더 균일한 로스팅을 위한 선택이다.

　로스팅된 카카오 닙스cacao nibs에 열을 가하면 코코아 버터cocoa butter가 나온다. 이것이 초콜릿의 원료다. 세상의 모든 초콜릿이 여기까진 비슷한 공정을 거친다. 문제는 다음부터다. 버터를 다시 가열해 코코아 매스cocoa mass라고 부르는 초콜릿 베이스가 얻어지면 설탕과 향료를 더해 완제품이 탄생한다. 이 과정에서 첨가된 함량과 첨가제가 고유한 맛을 내게 만든다. 사람의 몫으로 남은 부분이다. 레더라는 밀크 초콜릿에 들어가는 우유로 알프스에서 방목한 젖소의 것만을 쓴다. 그것도 분유 상태로 첨가한다. 그래야만 부드럽고 풍미가 깊어진다는 이유에서다.

　각 재료가 들어간 초콜릿 혼합물을 잘 섞고 미세화하면 균질한 부드러움을 얻게 된다. 이 과정에서 스위스의 정밀공업이 힘을 발휘한다. 오랜 시간 균일하게 짓이기고 치대는 과

정이 필수여서 정확하게 작동되는 기계에 의존해야 한다. 작은 규모의 생산 공장에선 이런 설비를 갖추기 어렵다. 좋다는 스위스제 커피 머신에서 뽑은 커피 맛이 좋은 이유와 통할 것이다. 입이 먼저 아는 레더라 초콜릿의 특별한 부드러움을 수긍했다. 판 형태의 레더라 프레시 초콜릿의 맛은 좋은 원재료에 엄격한 가공 기술이 더해진 결과라 할 만했다.

대개 먹거리의 비법을 말로 정리하면 이렇듯 싱겁다. 단순해 보이는 과정마다 원칙을 제대로 지키고 유지해 나가는 일이 더욱 어렵다. 드러난 성과는 보이지 않는 시간과 적절한 상태가 씨줄과 날줄로 엮여야만 짜이는 좋은 비단과 같을 것이기 때문이다. 각 과정엔 여전히 사람의 손을 거쳐야 하는 단계가 있다. 각자의 입맛이 모두가 수긍하는 맛으로 객관화되기 위한 필수 과정이다. 레더라 초콜릿의 맛은 결국 장인의 손끝에서 완성되는 셈이다.

나의 초콜릿 선호는 레더라로 인해 굳어졌다. 당분 섭취를 극구 말리는 의사의 권고를 지키려고 노력한다. 하지만 참을 수 없는 유혹은 수시로 나를 괴롭힌다. 레더라의 달콤 쌉싸름한 초콜릿 한 조각만 먹는다면 문제는 없을 것이다. 사람은 제 보고 싶은 대로 보고 해석한다. 이제는 참다가 문제되나 먹다가 문제되나 모두 마찬가지인 나이 아닌가. 설마 죽기야 하겠어, 딱 한 조각만 더…….

60년간 진심을 굽는 빵집
단팥과 소보로와 도넛의 첫 만남

## 성심당 튀김소보로

聖心堂

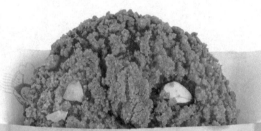

특허 제 10-1104547

튀소[twi-so] 도넛츠 소보로 알금빵이 삼단 합체된 빵으로
성심당의 대표상품인 튀김소보로의 애칭

대전은 일제 강점기에 철도역 때문에 생긴 도시다. 이후 경부선과 교차되는 철도 노선이 늘어나면서 교통의 요지가 됐다. 너른 밭뿐인 시골 동네가 사람을 끌어들이며 번성한 대도시가 된 연원이다. 요즘엔 많은 회사가 이른 새벽에 대전역에서 '전국 회의'를 한다. KTX가 닿는 지역이라면 어디든 1시간 남짓이면 대전에 모일 수 있는 까닭이다. 이들이 돌아갈 때 긴 줄을 서서 사들고 가는 대전의 명물이 있다. 바로 성심당聖心堂의 '튀김소보로' 빵이다.

대전에서 이 빵은 '튀소(튀김소보로)'란 보통명사로 통한다. 빵의 맛은 독특하다. 우리나라 사람들이 좋아하는 빵이라면 도넛과 단팥빵과 소보로빵 아니던가. 빵을 좋아하는 '덕후'들이 자신 있게 꼽는 대구의 '삼송빵집'과 군산의 '이성당'에서도 단팥빵과 소보로빵은 빠지지 않는다. 여기에 기름에 튀긴 도넛(꽈배기)의 식감이 더해진 먹거리로 자리 잡게 된 튀김소보로다.

소문으로만 듣던 튀김소보로를 먹어 봤다. 한 입 베어 물면 "으흠~" 하는 감탄사부터 나온다. 기름에 튀겨진 소보로의 돌기가 쿠키처럼 바삭거리고 부드러운 빵의 조직감과 함께 씹히는 팥은 달콤하다. 실천하기 어렵다는 '겉바속촉(겉은 바삭, 속은 촉촉)'인 것이다. 빵이 다 똑같지 않다는 건 혀가 먼저 알아차린다. 찰기와 부드러움이 다투지 않는다. 곁가지로 바삭거림이 입맛을 더한다. 대개 여러 개를 섞으면 서로의 장점보단 단점이 도드라지게 마련이다. 이상하게도 튀김소보로는 원래부터 있었던 것 같은 친숙함으로 다가왔다.

우리만의 빵이 만들어졌다는 건 좋은 일이다. 일본인은

포르투갈에서 받아들인 빵의 제법을 자기화하여 나가사키 카스텔라를 만들어 냈다. 정작 유럽에는 이런 빵이 없다. 어디서 왔는지 중요하지 않다. 창의적 응용력으로 현재에 안착되느냐 하는 결과가 중요할 뿐이다. 살아 있는 문화의 모습이다.

일본인은 빵을 서구에서 받아들였지만 주식으로 삼지 않았다. 우리도 마찬가지다. 빵은 처음부터 기호 식품이었던 셈이다. 즐겨 먹던 찹쌀떡 같은 빵의 기대는 자연스럽다. 앙금만을 쓰는 팥소 단팥빵의 출발이다. 그들의 단팥빵을 우리가 받아들였다. 비슷하지만 변화가 생긴다. 팥을 그대로 쓰고 당도도 낮추었다. 열악한 여건과 저렴한 가격을 선호하는 대중이 선택한 자연스러움으로 받아들여야 한다. 하지만 익숙해진 입맛은 새로운 기준을 만들어 나간다. 단팥빵의 팥은 껍질이 적당하게 씹히는 거칠고 투박한 것이 더 맛있다는 선호도 말이다. 난 성심당의 튀김소보로는 단팥빵의 변형으로 본다. 껍질이 씹히는 팥소에 익숙한 소보로빵의 바삭한 식감과 도넛의 기름기까지 더한 비빔밥 같은 빵이다.

튀김소보로는 우연히 만들어졌다. 과거 제빵 기술자들의 심술은 유명했다. 요구 조건을 들어주지 않으면 구성원 전체를 다른 업소로 옮기는 일이 많았다. 가게를 닫을 수 없어 다급해진 주인이 평소 생각했던 빵을 직접 만들게 됐다. 처음엔 초콜릿 입힌 빵도 구상했는데, 튀김소보로를 만들자마자 모두 팔리는 바람에 다른 빵은 추가할 필요가 없어져 버렸다는 것. 튀김소보로는 우연히 나왔다가 대중의 선호로 필연적 완결이 지어진 셈이다. 제빵 기술자들의 낡은 관성

대신 어설프지만 자유로운 시도가 새로움으로 바뀌는 역설이다. 명작이 만들어진 뒷얘기들은 서로 통하는 게 많다.

사람들은 이전에 없던 빵에 열광했고 성심당은 엄청난 판매고를 올리게 된다. 튀김소보로는 1980년에 만들어져 지금까지 이어지는 성심당의 간판 상품이다. 그동안 판매된 양은 어림잡아 9000만 개(2023년 현재)가 넘는다. 작은 빵집의 규모로 이 어마어마한 실적을 올렸다는 건 놀랍다.

대전의 원도심이라 할 대종로 일대는 예전에 비해 쇠락했다. 둔산 지구로 옮아간 핵심 도시 기반과 상권 때문이다. 여기서 놀라운 일이 벌어진다. 빵을 사기 위해 줄을 서 기다리는 이들의 행렬 때문이다. 수시로 새로 튀겨 낸다는 튀김소보로가 나오면 건물 주변은 북새통을 이룬다. 끝없이 몰려드는 인파가 원하는 것은 대부분 '튀소'다. 내가 찾았던 시간에는 평일 한낮인데도 가게 안이 사람들로 버글거렸다. 성심당 주변 모습만 보면 원도심의 위기를 말하는 동네 주민들의 이야기가 머쓱해진다.

성심당 관계자에게 물어봤다. 그토록 많이 팔리는 빵이라면 규모를 늘려 많이 만들면 되지 않느냐고. 대답은 단호했다. "공장 규모로 빵을 만들면 맛을 지킬 수 없어요." 성심당은 매장 안에서 직접 구운 빵만을 내놓았다. 가게 문이 닫히기 직전인 저녁 아홉 시까지 빵을 계속 굽는 걸 보고 놀랐다. 지금 이 시각이면 정리해야 하는데 왜 빵을 굽느냐고 또 물어봤다. 배고픈 이웃들에게 나눠 줄 것이라 괜찮다고 했다. 팔리는 양만큼 이웃에게 무상으로 나누어 주는 빵의 양도 엄청나다는 것을 주변 사람들에게 들었다.

성심당의 창업주인 고故 임길순·한순덕 부부는 육이오 전쟁으로 함경도 함주에서 월남한 실향민이다. 흥남부두를 떠난 미군의 철수선엔 영화 〈국제시장〉의 주인공과 문재인 전 대통령의 부모도 함께 탔다. 부산에 도착한 실향민은 살 길을 찾아 각자 흩어졌고, 이후 부부가 무작정 탄 열차는 대전에서 멈추었다. 그렇게 그들은 대전에 눌러앉게 되었다. 식솔들의 끼니 해결이 막막할 때 미국의 원조 밀가루 한 포가 가족들을 살렸다. 남은 밀가루로 찐빵을 쪄 역전에서 팔았다. 성심당의 출발은 생존을 위한 처절한 몸부림에서 비롯되었다.

인간에게 배고픔보다 더 큰 고통이 있을까. 창업주는 식솔을 살린 밀가루 한 포의 고마움을 영영 잊지 않았다. 나뿐 아니라 남의 입도 채워 줘야 한다는 나눔의 실천을 이어갔다. 성심당을 물려받은 후손은 선대의 뜻을 70년째 지속하고 있다. 직접 찾아가 내용을 알기 전엔 그저 괜찮은 빵집 정도로 생각했다. 나눔이란 나보다 남의 처지도 헤아리는 행동이다. 이를 변함없이 실천하고 있는 훌륭한 빵집이 바로 곁에 있었다.

이보다 더 좋을 순 없다
핀란드 빙하를 닮은 유리잔

# 이딸라 울티마 툴레
Iittala Ultima Thule

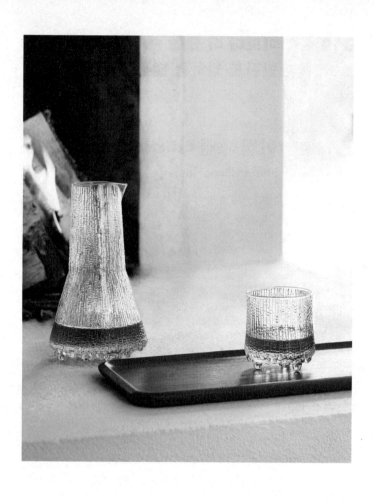

잘나가는 친구가 내는 술을 얻어먹은 적이 있다. 강남 역삼동의 널찍한 술집은 멋지고 쾌적했다. 선심 쓰듯 주문한 21년산 싱글몰트 위스키는 입에 쩍쩍 달라붙을 만큼 좋았다. 그날따라 술값을 치른 친구는 유독 말이 많았다. 돈을 냈으니 긴말을 해도 들어 줘야 한다. 얻어먹는 사람의 예의다. 추임새도 적당히 넣어 주니 즐거운 자리가 됐다. 오랜만에 취흥이 도도해져 한 병을 다 비웠다.

술맛도 일품이었지만 위스키가 담긴 유리잔이 독특했다. 표면의 굴곡이 도드라져 평소의 매끈한 온더록스 잔과 느낌이 전혀 달랐다. 밑동엔 세 돌기가 바닥을 딛고 있었고, 표면은 얼어 버린 폭포처럼 오돌토돌했다. 아랫동아리로 갈수록 두께와 무게를 더한 안정감이 느껴졌다. 손에 닿는 질감과 낯선 곡률은 쥐는 맛조차 달랐다.

물건에도 기시감이 있다. 어디선가 본 것 같기도 하고 연상이 이어진다. 눈으로 보면 소리가 들리고 손에 쥔 감촉이 장소를 떠올리게 하는 공감각이 발동되는 모양이다. 나이를 먹으면 시간과 장소가 겹치고 사람과 추억이 뒤죽박죽 섞인다. 차곡차곡 쌓인 퇴적층처럼 경계가 분명하지 않다. 한겨울 설악산 토왕성폭포의 얼음도 떠오르고 빙하와 협곡이 있는 피오르해안도 생각난다. 여기에 시벨리우스의 교향시 〈핀란디아Finlandia〉도 들리는 것 같다. 기억이 저들끼리 얽혀 저절로 맥락을 잇는 모양이다. 어쨌든 얼음과 시벨리우스의 기억이 선명한 핀란드 이미지가 강렬했다.

술집을 나서는 순간 유리잔은 까맣게 잊었다. 이후 방문했던 회사의 직원이 우연히 똑같은 잔에 물을 따라 줬다.

찬물로 김이 서린 유리 표면은 얼음 같았다. 컵에 담긴 물이 유난히 시원하게 느껴진 이유다. 손에 감기는 감촉이 익숙했다. 많이 쓰는 유리잔을 나만 모르고 있었다. 궁금증이 생겨 뒤늦게 잔을 검색해 봤다.

핀란드 '이딸라Iittala'에서 만든 '울티마 툴레Ultima Thule'란 제품이었다. 북구의 녹아내리는 빙하의 모습에서 착안해 무려 50년 전에 산업디자이너 타피오 비르칼라Tapio Wirkkala가 디자인했다. 생각보다 오래전에 나온 물건이라는 데 놀랐다. 울티마 툴레는 직접 보거나 만져 보면 얼음이 먼저 떠오른다. 누가 봐도 똑같은 내용이 연상된다면 대단한 디자인이다.

메시지를 이토록 확실하게 디자인한 타피오 비르칼라는 괴팍한 천재로 명성을 날렸다. 그에게 세련된 디자이너의 풍모는 애당초 없었다. 털북숭이의 우락부락한 바이킹 전사처럼 느껴지는 인상이 의외다. 핀란드의 지폐를 디자인했고 모양이 중복되지 않은 유리공예품으로 두각을 나타냈다. 잘나가던 그는 사람의 발길이 닿지 않는 곳에 스스로를 고립시켜 은둔자로 살았다. 고독을 벗 삼아 자연 속에서 찾아낸 형태를 새로운 디자인에 적용하는 일만이 그의 관심이었다.

울티마 툴레는 이딸라를 대표하는 상품으로 오랫동안 사랑받아 왔다. 요즘 유럽으로 가는 이들이 많이 애용하는 핀란드 항공사 핀에어를 탔다면 보았을 것이다. 얼음 같은 유리잔에 담긴 음료가 기내식 서비스로 나오는 장면을. 핀란드 이미지는 이렇게 디자인된 물건들을 직접 보고 만지면서 자연의 빙하에서 감각의 축적으로 재각인된다. 핀란드

하면 자일리톨 껌과 울창한 숲, 빙하만을 떠올리는 사람들에게 좋은 디자인 상품은 핀란드의 상징처럼 친숙해진다.

타피오 비르칼라에겐 또 다른 명작이 있다. 이번엔 얼음이 아닌 솟아오르는 공기 방울이다. 표면은 여느 유리잔처럼 매끈하다. 공기 방울은 금방 터질 것 같은 긴장감으로 생생하다. 누군들 물속에서 솟아오르는 공기 방울을 보지 못했을까. 디자이너는 그 순간을 유리 속에 고정시켜 놓았다. 순간 포착된 사진처럼 절묘한 느낌을 준다. 잔을 들어 보고 있으면 디자이너의 창의적 노력에 고개가 저절로 끄떡거려진다. 이 잔만을 사용하는 애호가들이 꽤 있다. 역시 좋은 디자인은 사람을 설득하는 힘이 있다.

이러한 명작들을 내놓은 이딸라는 자칫 건조하고 냉랭하게 비쳐질 수 있는 기능주의 디자인과 달리 따뜻한 감성을 추구한다. 유리컵과 그릇, 생활용품을 만들어 내는 이곳은 독일에서 시작된 바우하우스의 특질을 북구풍 노르딕 디자인으로 바꾼 본산이라 할 만하다. 기능주의 디자인이 직선을 중요시한다면 이딸라 디자인은 자연에서 차용된 절제된 곡선을 강조한다. 이 회사를 유명하게 만든 또 한 명의 디자이너인 알바르 알토Alvar Aalto의 화병은 흐르는 물결을 형상화한 거다. 알바르 알토는 핀란드의 현대 디자인을 이끈 인물로, 타피오 비르칼라와 함께 많은 업적을 남겼다. 이들이 1930년대부터 만들어 온 제품은 지금까지 이어지고 있다. 세월이 흘러도 낡아 보이지 않는 아름다움의 가치를 확인해 주고 있다고 할까.

오늘날에는 울티마 툴레를 포함하여 이딸라의 제품들

이 원형을 베낀 '짝퉁'으로 넘친다. 오랫동안 만들어진 물건들인 만큼 그 진가가 악용되고 있다. "아하! 이건 우리 집에도 있다" 하고 외친 물건들 상당수는 모조품일 확률이 높다. 광범위하게 복제되고 많은 수량이 유통되는 까닭이다. 가짜가 진짜를 몰아내는 일이 실제로 벌어진다.

하지만 진품은 역시 다르다. 사용되는 유리의 함량과 색깔을 비교해 보면 안다. 오랜 시간 공들여 만든 물건에서 풍기는 아우라까지 복제할 순 없다. 모래를 녹여 만든 유리는 일일이 입으로 불어 성형한다. 이딸라는 좋은 물건은 좋은 재료에서 비롯된다는 단순한 믿음을 실천한다. 섞여 있는 물건들 가운데서 이딸라를 단번에 구분해 내는 일은 어렵지 않다. 여러분의 눈썰미라면 모두 가능하다. 손으로 집어 들어 햇볕에 비춰 보면 저절로 알게 된다.

나도 물컵을 '울티마 툴레' 얼음 잔으로 바꿨다. 더운 날씨에 눈과 손이라도 잠시 시원함을 느끼게 하려는 나에 대한 배려다. 시원한 아이스커피를 만들어 마셨다. 얼음 같은 잔에 담았으니 눈도 시원하고 손의 감촉도 차다. 여기에 시벨리우스의 〈핀란디아〉까지 흘러나오니 "이보다 더 좋을 순 없다"라고 한다지…….

은은한 기품을 먹는 즐거움
현대적 디자인의 유기그릇

# 놋이

NOSHI

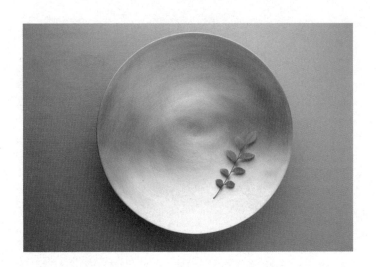

어머니는 장식장에 놓인 예쁜 그릇을 채 써 보지도 못하고 돌아가셨다. 집안에 큰일이 생기거나 귀한 손님들이 오면 쓰려고 아끼던 그릇들이다. 왜 이런 그릇들을 쓰지 않느냐고 물어볼 필요도 없었다. 집안의 큰일은 어수선한 결혼식장과 장례식장에서 치렀고 아파트까지 찾아오는 귀한 손님들은 없었다. 어머니의 시간은 소박한 바람조차 담을 새 없이 사라져 버렸다.

난 어머니의 실수를 되풀이하지 않기로 했다. 좋고 예쁜 그릇은 우선 꺼내서 쓰거나 아니면 눈으로라도 본다. 바로 지금의 충만함으로 채워야 잘 사는 모습이다. 다행히 마누라도 내 생각과 똑같다. 마음에 드는 생활용품을 사기 위해 눈에 띄는 가게를 찾는 일은 우리 부부의 즐거움이기도 하다. 한옥이 흔한 서촌 골목을 거니는 일은 재미있다. 유기 그릇 '놋이NOSHI'를 만난 곳도 여기다. 한눈에 들어오는 독특한 디자인은 거무튀튀한 반점과 녹청을 뒤집어쓴 주발과 수저로 고정된 전통 유기의 선입견을 단숨에 부쉈다.

유기의 질감과 색채, 무게감을 그대로 지닌 채 신선한 형태가 눈에 들어온다. 밥주발과 국그릇, 수저에 국한되지 않은 다채로운 용기의 파격도 아무렇지 않게 느껴졌다. 큼직한 원형 접시는 도톰한 두께만큼 움푹 팬 굴곡의 깊이가 균형감 있게 아름다웠다. 고운 사포로 밀어낸 듯한 부드러운 결이 느껴지는 유기의 광택은 은은하고 부드러웠다. 그릇의 형태와 질감이 어울려 풍기는 묵직한 느낌은 인스턴트 시대의 가벼움을 비웃는 듯했다. 지금까지 보지 못한 유기라는 새로운 재료의 그릇이 등장했다는 느낌을 받았다.

놋이를 만드는 이를 직접 만나 보고 싶었다. 내 맘에 드는 유기를 만든 이라면 대단한 사람일 것이다. 경남 거창에 있는 공장까지 찾아가는 수고가 힘들게 느껴지지 않았다. 읍 외곽의 중소기업 공단에 자리 잡은 놋이는 생각보다 연원이 깊은 회사였다. 징을 만드는 무형문화재인 아버지 이영구 옹의 유기공장을 아들 이경동 씨가 물려받았다. 아버지의 징은 사물놀이의 대가 김덕수가 애호하며, 국립국악원에 명기로 소장될 만큼 유명하다.

유기는 동과 주석의 합금으로 청동기다. 합금의 비율에 따라 그 특성이 달라진다. 동의 함량이 높으면 연해지고 주석의 함량을 높이면 굳어진다. 동과 주석의 비율이 78 대 22일 때 품질이 가장 좋다. 인도권 국가에서 많이 쓰는 동 그릇은 유기와 같은 주석을 넣지 않는다. 전 세계 어디에서도 유기를 식기로 쓰는 나라는 없다. 이상한 일이다. 어쨌든 주석의 함량이 높은 유기는 우리만의 전유물이라 할 만하다.

그런데 왜 오늘날 유기가 다시 각광받을까. 무겁고 관리하기 어려우며 가격도 만만치 않은 낡은 그릇이 아니던가. 이런 단점을 뛰어넘는 매력이 있을 것이다. 여러 이유가 있을 테지만 은은한 금속광택의 기품 때문이 아닐까. 유기 위에 올려진 음식들은 하나같이 돋보인다. 경박단소의 시대에 중후장대의 묵직함 하나 정도는 갖고 싶다는 바람 아닐까. 또 하나는 동합금의 항균 효과를 들 수 있다. 냄새를 제거하기 위해 10원짜리 동전이 쓰인다는 건 잘 알려져 있다. 유기의 합금 비율은 항균 효과가 극대화된 지점에 있다는 우연까지 겹쳤다. 유기그릇에 담긴 음식을 먹고 탈날 일은 없다

는 말이기도 하다.

지금까지 유기의 쓰임은 밥그릇, 국그릇, 제기, 향로나 촛대 같은 불교 용품에 많았다. 이를 현재의 용도로 바꿔 봐야 한다. 요즘 우리의 식습관이 밥과 국만 떠먹던가? 샐러드는? 스파게티는? 무침과 찜 요리를 담을 때 쓰는 접시는? 달라진 입맛에 걸맞은 식기란 어떤 모습일까? 세계의 요리가 넘치는 우리 식탁의 변화를 유기가 소화하지 못할 이유란 없다. 낡은 전통에 얽매여 원형만을 고집하겠다는 생각을 바꾸기로 했다. 디자인부터 손보기로 했다.

놋이는 이런 점에서 파격이다. 바로 지금 사랑받을 수 있는 유기가 우선이다. 전통 방식의 유기가 지닌 장점만을 수용하면 될 일이다. 접시보다 육중하고 단단해 보이는 굽이 달린 유기의 존재감을 먼저 경험시키고 싶었다. 놓인 음식과 어우러진 금속광채의 은은함을 먹는 일의 즐거움으로 바꾸면 되지 않던가. 그릇의 디자인이 바뀌었을 뿐인데 음식의 맛까지 달라진 듯한 변화를 이끌어 냈다.

놋이의 유기가 바꾸어 놓은 게 또 하나 있다. 달라진 제사상의 내용이다. 상황에 맞게 간소화하려는 시도는 자잘한 제기의 형태 때문에 번번이 실패했다. 작은 제기를 통합해 큰 제기 하나로 만들면 되는 일이다. 넓은 접시 형태에 둥근 굽을 단 놋이의 유기 두세 개면 제상이 채워진다. 5열의 음식을 한 줄로 줄일 수 있는 것이다. 이러면 전통 예법에 어긋난다고? 본연의 정신을 살리려는 행동은 중요하지 않고? 놋이의 새로운 제기는 양식 있는 이들의 세련된 제사상 방식으로 각광받고 있다.

냉면을 유기에 담아내 주는 집이 가끔 있다. 얇은 스테인리스 그릇에 담긴 것과 비교할 수 없다. 손에 닿는 차가운 감촉과 무게의 듬직함이 냉면의 맛까지 좋게 한다. 유기는 한 번 사면 평생 쓸 수 있는 그릇이다. 음식점뿐 아니라 일반 가정에서도 변하지 않는 것의 믿음을 확인해 보는 것도 좋겠다. 아름다운 자태와 기품을 풍기는 우리만의 멋진 유기 그릇이 있다는 건 좋은 일이다. 한국을 대표하는 그릇인 유기를 그동안 잊고 살았다. 합금 비율 78 대 22가 만드는 항균 효과는 저절로 따라온다.

**칼날 각도 맞추는 데만 4년
원두가 정교하게 갈리는 그라인더**

## 코만단테
COMANDANTE

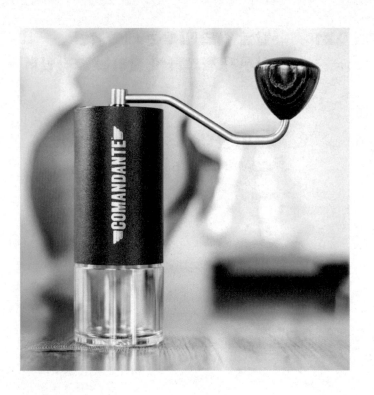

어딜 가나 커피숍과 마주친다. 그 규모와 숫자에 놀랄 정도다. 지난해 커피 수입량은 20만 톤(2022년 관세청)이고 수입액은 1조 5천억 원에 이르렀다. 잔으로 환산하면 한 사람당 353잔 정도가 된다. 세계 평균이 132잔이니 커피를 다른 나라 사람들보다 세 배 가까이 많이 마시고 사는 셈이다. 난 오래전부터 원두를 갈아 내려 마셨다. 나의 작업실 비원을 찾는 이들에게 커피를 직접 만들어 대접하며 이야기를 나눴다. 커피믹스의 달달한 맛에 길들여져 있던 이들의 표정은 밝지 않았다. 그리고 뒷담화가 무성했다. 커피 갖고 폼을 잡는다는 둥, 유난을 떤 커피 맛치고는 시원치 않다는 둥 별소리가 많았다. 그러던 그들이 슬그머니 좋다는 원두를 사러 다닌다. 집이나 사무실에서 직접 내려 마시는 이도 많다.

최근 대한민국 커피 판의 분위기는 세계를 앞서가는 느낌이다. 좋다는 커피콩은 다 수입되며, 희귀하고 비싼 스페셜티만 찾는 수요도 만만치 않다. 밀라노나 파리나 도쿄의 유명 커피숍에 뒤지지 않는 깊은 풍미의 커피를 국내 웬만한 곳에서 다 내놓는다. 매장 분위기도 세련되고 드나드는 이들의 수준도 높다. 다양한 연령대의 사람들이 어울려 커피를 즐기는 모습은 서울의 일상이 된 지 오래다. 서구 선진국에 비해 아직 멀었다고 생각했던 분야가 어느새 앞서가기 시작했다.

커피 바람은 내 주변에도 불었다. 가까운 친구는 로스팅 실력을 인정받아 자신의 커피를 상품화했다. 손으로 돌리는 수망과 직화 기법을 고집스레 지속하고, 손목에 이상 증세까지 생길 정도로 노력한 성과다. 온도와 시간에 따라

진행되는 원두의 팝핑 상태를 눈으로 보고 냄새만 맡아도 안다. 경험과 혀의 감각만으로 자신의 커피 맛을 만들어 냈다. 또 한 친구는 철저한 데이터에 근거한다. 컴퓨터 로스팅 프로그램을 운용해 일정한 온도와 시간 맞추는 걸 철칙으로 삼는다.

새로운 경향에 눈 감고 낡은 반복을 고집하는 구력은 자랑해선 안 된다. 세상은 빠른 속도로 변하고 있기 때문이다. 나도 커피의 종류와 추출법은 모르는 게 더 많았다. 커피 전문지『드립*drip*』의 편집장으로 활약하는 친구를 만난 이후의 자각이다. 그는 세상의 여러 커피 산지를 직접 찾아가 좋은 원두의 특성과 판별법까지 익힌 해박함으로 생동감 있는 정보를 소개했다. 온갖 스페셜티를 맛보게 해 줬고 실력 있는 바리스타들의 노하우까지 일러 줬다. 새로운 도구의 새로운 용법도 일깨워 줬다. 새로운 것을 받아들일수록 커피가 신선하게 다가왔다.

유명 바리스타의 커피는 뭐가 달라도 달랐다. 같은 원두를 쓰는 데도 맛의 차이가 난다면 커피 내리는 사람의 실력 문제다. 커피의 맛은 원두의 선택에서 7할, 도구에서 2할, 그리고 내리는 사람에게서 1할로 달라진다. 나의 커피가 시원치 않았던 이유도 평소 쓰던 도구의 문제거나 습관 혹은 적용이 잘못되었을 개연성이 높다. 방법을 개선해야 했다. 앞서가는 친구들이 조언을 해 줬다. "우선 그라인더를 바꿔 보는 게 어때?"

그때까지 그라인더가 잘못되었다는 생각은 못했다. 나름 심사숙고해 고른, 좋다는 물건이었던 까닭이다. 주물로

만든 수동 분쇄기와 세라믹 맷돌 방식의 전동식을 10년 가까이 써 왔다. 친구들은 이구동성으로 미분이 많이 생기는 내 기존 그라인더의 방식과 부족한 성능을 지적했다. 고운 가루가 필터를 막아 추출 시간이 늘어난 탓에 깔끔한 맛을 내지 못하다는 진단도 곁들였다.

그라인더 하나를 추천해 줬다. 독일에서 만든 '코만단테COMANDANTE'였다. 오래전 독일의 명품이라는 '자센하우스ZASSENHAUS' 제품을 써 본 적이 있다. 유명세만큼 흡족하지 않아 실망했었다. 이번에도 크게 다르지 않을 것이라 지레짐작했다. 고정되지 않는 본체를 왼손으로 잡고 오른손으로 핸들을 돌리는 수동 그라인더는 사실 불편하기 짝이 없다.

코만단테는 달랐다. 만들어진 시기의 격차만큼 개선된 기술과 질 좋은 철강 소재를 쓴 변화라고나 할까. 본체를 둥근 원통으로 바꾸어 잡기 쉬웠고, 작동이 부드러워 힘이 덜 들었다. 양손으로 교차하듯 돌리면 된다. 암수의 톱날이 맞물려 회전되는 수동 그라인더의 구조는 달라진 게 없다. 하지만 매끄럽게 돌아가는 핸들의 조작감은 놀랄 만했다.

코만단테를 써 볼수록 감탄이 이어졌다. 갈리는 감촉이 평소 쓰던 그라인더와 전혀 달랐다. 원두의 굳기가 손끝에서 느껴지고, 원두가 정해진 입자 크기로 정확하게 갈리는 느낌이랄까. 예리한 칼날로 단번에 토막 내는 쾌감마저 들었다.

본체를 분해해 칼날을 보고 나서야 그 이유를 알았다. 정교하게 만들어진 칼날의 정밀도가 대단했다. 정해진 각도로 칼날이 만들어지지 않아 출시를 4년이나 미뤘다는 제작자의 결벽을 수긍할 만했다. 원추형 칼날을 쓰는 여느 그라

인더는 다섯 줄의 파인 홈과 무딘 날이 보이지만, 코만단테는 파인 홈이 일곱 줄로 촘촘하고 손이 베일 만큼 칼날이 날카롭다. 홈 하나는 한 알의 원두가 끼어 갈리는 정도의 폭이다. 게다가 고정축 양쪽에 정밀한 베어링을 넣어 칼날이 흔들리지 않고 매끄럽게 돌아간다.

코만단테로 간 원두 입자는 소문대로 균일하고 미분이 적었다. 커피 입자가 필터를 막지 않으므로 통과하는 물의 속도가 일정했다. 2분 내외의 추출 속도를 지킨 커피는 이전에 맛보지 못한 깊은 풍미와 묵직한 바디감을 냈다. 원두를 고르게 갈았을 뿐인데 이런 변화가 생긴다는 걸 어떻게 수긍해야 할까. 지금까지 썼던 그라인더는 원두를 으깼을 뿐이었다.

이후 커피 마시는 횟수가 늘었다. 이전과 다른 커피 맛이 신기해서였을 것이다. 이제 꽃향이 만발한다는 '에티오피아 우라가'나 수염이 난 악당을 연상시킨다는 '과테말라 안티구아'에도 자꾸 손이 간다. 세계엔 93곳의 대표적인 커피 산지가 있다는데, 모두 섭렵하고 싶다는 생각도 든다. 내게 커피는 음료가 아니라 생활이다. 이래 봬도 비원 커피의 주인장이다. 더 맛있는 커피를 탐한다 해서 비난받을 일은 아니지 않는가.

맥주 맛과 향의 극대화
달걀껍질만큼 얇은 유리잔

# 쇼토쿠글라스 우스하리

松德硝子 うすはり

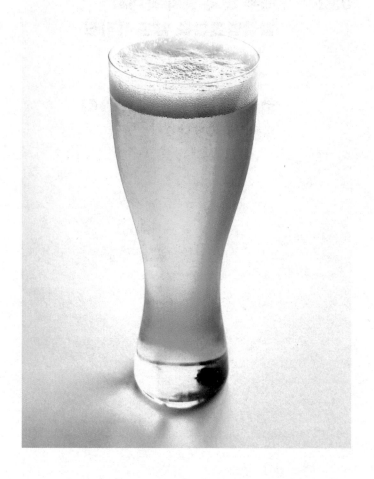

더위가 기승을 부린다. 더운 날씨를 견뎌 내야 하루 일과가 끝난다. 시원한 맥주 한잔이 간절해지는 순간이다. 어떤 이는 호프집으로, 또 어떤 이는 분위기 넘치는 술집으로 그렇게 각자의 방식대로 움직인다. 생맥주라면 두툼한 손잡이가 달린 500시시 전용 잔에 내줄 것이다. 얼음이 맺힐 만큼 냉각시켰다면 첫 모금에 느껴지는 따가운 탄산의 자극까지 더해진 맥주의 청량감을 맛보게 된다. 이보다 더 좋을 수 있을까! 감탄이 절로 나올 만하다.

그런데 이처럼 고조된 맥주 맛은 진짜 맥주 때문일까? 그렇지 않다. 같은 맥주라도 관리 상태가 엉망이고 적정 온도를 지키지 않으면 그 맛은 형편없이 떨어진다. 사람이 몰리는 생맥줏집의 비결이란 간단하다. 지킬 것을 제대로 지키고 유지하는 부지런함이다. 여기에 잔까지 신경 쓴다면 더 나은 맛을 위한 주인장의 진심이 다가온다. 누구나 한 번쯤 맛보았을 기막힌 맥주 맛은 술만큼 잔도 중요하다. 맥주 회사마다 전용 잔이 있는 걸 보면 틀린 말은 아니다.

술 좋아하는 후배가 들려준 이야기다. 몇 년 전 도쿄 스시 집에서 마신 맥주 맛이 유난히 좋았다고 했다. 잔을 입술에 댄 순간, 찬 맥주의 온도감이 그대로 느껴진 이유는 유난히 얇은 잔 때문이었다. 입술과 맥주를 이어 주는 유리잔의 역할을 새삼 실감하게 됐다고. 마치 맨살에 닿는 듯한 감촉까지 마신 셈이다. 산토리 맥주 전용 잔 대신 얇은 잔을 내준 이유를 주인장에게 물었더니 "잔의 역할이 술맛만큼 중요하다는 확신의 선택"이라 답했단다. 자신이 만든 스시에 대한 자부심만큼, 곁들여 마실 맥주 맛의 완성까지 세심하게 신

경 쓴 정성에 놀랐음은 물론이다.

그때 후배의 맥주 맛을 그토록 맛있게 느껴지게 한 잔은 '쇼토쿠松德' 제품이었다. 강렬한 경험 이후 후배는 쇼토쿠 애호가로 바뀌었다. 위스키와 맥주를 즐겨 마시는 후배는 종류별로 쇼토쿠 제품을 사들였고, 마침내 그가 모은 술잔 컬렉션을 보게 됐다. 평소 그가 말했던 것보다 더 많은 종류의 유리잔을 보고 놀랐다. 각기 다른 시리즈를 크기별로 구비해 세워 놓으니 수십 개가 넘었다. 좋아하는 술조차 감각의 대상으로 삼은 그의 선택은 이유가 있다. 술의 향과 맛을 제대로 즐기고 파악하기 위한 취향의 극대화다. 술잔을 보니 술이 당겼다. 자연스레 낮술로 이어졌다. 잔만 바꾸었을 뿐인데 술맛이 달라지는 경험을 공감했다. 맥주로 시작해 위스키로 이어진 낮술은 각별한 시간으로 남았다. 얇은 잔의 테두리가 입술에 닿는 감촉과 향을 모으기 위해 둥글린 밑면의 관능적 아름다움을 화제 삼았기 때문이다.

쇼토쿠는 100년 전 백열전구를 만드는 회사로 출발했다. 일본 특유의 장인 정신으로 만들어 낸 쇼토쿠 전구는 빛을 손실 없이 투과시키는 얇고 투명한 유리로 인기가 높았다. 하지만 새로운 방식의 램프가 등장해 낮은 에너지 효율의 전구를 퇴출시키자, 시대의 변화에 대응하기 위해 쇼토쿠는 유리잔 생산으로 전환했다. 전구 만드는 기술과 얇은 잔의 연결 고리는 자연스럽게 이어진다.

쇼토쿠 유리잔의 두께는 평균 0.9밀리미터다. 채 1밀리미터가 되지 않는 유리잔은 달걀껍질을 쥐는 것처럼 조심스럽다. 쇼토쿠는 이토록 얇은 유리를 만들기 위해 녹은 유리

를 알알이 입으로 불어 성형한다고 한다. 기계로 찍어 내는 유리잔과 다른 점이다. 두께만 얇은 게 아니다. 쇼토쿠 유리잔은 울룩불룩한 굴곡이 적다. 투명하고 균일한 표면을 유지하고 있어 여러 개를 세워 놓아도 중첩된 부분이 변형돼 보이지 않는다. 얇은 잔은 쥐었을 때의 감촉도 색다르다. 유리 질감에 더해진 술의 온도감 때문이다. 매개의 이물감이 느껴지지 않는 직접적 감촉의 쾌감이라는 게 무엇인지 알게 해 준다. 흠이라면 세게 쥐기만 해도 부서질 것 같은 유리잔의 내구성이다. 잔을 씻을 때 깨트리는 경우가 많다. 크기가 큰 잔일수록 조심스럽게 다루어야 함은 물론이다.

　겪어 보니 세상의 이쁜 것들은 모두 까탈스럽고 조심스럽게 다뤄야 하는 공통점을 지녔다. 쇼토쿠의 사용자들은 이 부분을 받아들인다. 자주 깨지는 잔의 허약함에 넌덜머리 내고 다른 브랜드의 튼튼한 잔으로 바꾸기도 하지만, 바로 쇼토쿠의 감촉과 매력을 대치할 수 없음을 깨닫는다. 그래서 다시 쇼토쿠를 사들이는 과정이 반복된다. 대치를 허용하지 않는 아름다움은 권력만큼 강력하다.

　독일 라이프치히에는 응용미술만을 다루는 그라시박물관이 있다. 무역으로 큰돈을 번 사업가 그라시Franz Dominic Grassi가 개인 수집품 200만여 점과 예술 작품을 기증해 세웠다. 민속·음악·공예 세 분야로 나뉜 박물관은 풍성한 볼거리로 세계인의 발길을 끈다. 나의 관심은 공예박물관이다. 세상의 이쁜 물건들이 다 모여 있는 곳이기도 하다. 그 안에 있는 '유리의 방'에서 깊은 인상을 받았다. 투명 유리잔과 접시 같은 그릇만을 모아 놓았는데, 층층이 쌓인 유리잔의 투명함

과 광채는 실용의 물건을 뛰어넘은 아름다움으로 빛났다. 낱개의 사물로 봤을 때 느끼지 못한 유리의 매력을 새삼 확인하게 됐다고나 할까. 한동안 멈춰서 발길을 떼지 못한 기억이 선명하다.

이후 와인 잔은 특별히 신경 써 준비해 두었다. 입술에 닿는 림rim 부분의 두께와 손에 쥐는 스템stem은 얇고 가늘수록 좋다. 이를 충족시키는 독일의 '리델RIEDEL'이나 '스코트Schott'사 제품을 여러 개 사들였다. 나의 작업실 비원을 찾는 이들과 마시게 될 와인의 풍미와 분위기를 높여 줄 중요한 도구들이다. 쓰고 난 와인 잔은 깨끗이 닦아 일렬로 세워 둔다. 풍성한 볼륨과 높이를 지닌 보르도 타입과 스템이 짧은 둥근 잔을 군데군데 섞어 놓았다. 투명한 유리잔을 모아 두니 얼핏 그라시박물관에서 보았던 '유리의 방' 분위기가 난다. 본 것이 강렬해야 흉내도 내게 마련이다. 유리의 영롱한 아름다움을 보지 못했다면 내 삶과 유리잔은 영영 상관없을 뻔했다.

후배의 쇼토쿠 사랑은 내게도 번져 와인 잔에서 위스키 잔, 맥주잔으로 관심 범위를 넓히게 해 줬다. 나는 이제 쇼토쿠의 '우스하리(うすはり, '얇은 유리'란 뜻)'라는 평평한 잔과 굴곡진 변형 타입의 텀블러를 애용한다. 쇼토쿠의 세트 제품은 나무 향을 풍기는 미송 상자에 담겨 있다. 정갈하고 단정한 일본식 포장법은 여전하다. 바라던 물건을 갖게 되어 기분이 좋다. 시원한 맥주 한잔의 감흥이 특별하게 다가온다.

기능이 곧 아름다움
칼질을 돕는 살가운 믹서

# 브라운 핸드 블렌더

BRAUN hand blender

요즘 나의 페이스북과 인스타그램 포스팅이 '먹방'으로 채워지는 빈도가 늘었다. 산지의 제철 식재료부터 유명 식당의 메뉴 심지어 장례식장의 육개장까지 아우르는 내용들을 볼 수 있다. 누구나 다 올리는 음식 포스팅에 나까지 합세할 의도는 없었다. 어쩌다 보니 바닷가와 수산 시장에 있었고, 정선의 오일장을 들렀으며, 유명 셰프가 만들어 주는 음식을 먹었을 뿐이다. 돌아서면 똥으로 변할 음식이 페이스북에 올리면 그럴싸한 콘텐츠로 탈바꿈했다. 반응은 '좋아요' 개수로 확인되니 신났다.

누군들 먹는 일에 관심이 없으랴. SNS 이용자들이라면 한 번쯤 올렸음 직한 뻔한 사진과 자랑은 빼기로 했다. 이 판에서도 식상한 먹방은 환영받지 못한다. 음식 또한 이야기가 얽혀 있지 않으면 재미없다. 난 음식으로 내 이야기를 하고 있을 뿐이다. 이야기가 곁들여진 음식은 무덤덤해진 일상의 반복을 특별한 기억으로 바꾸어 놓는다. 매 끼니의 이야기가 풍성해지면 먹는 일이 훨씬 즐거워진다. 음식의 의미는 결국 기억의 강렬함으로 고정되게 마련이다. 싫건 좋건 앞으로도 꽤 많은 음식을 축내야 할 게다. 나의 먹방은 현재의 관심과 방향을 읽게 해 준다.

먹거리와 음식의 관심이 커진 속내를 솔직히 털어놔야 한다. 마누라가 해 주는 밥에 전적으로 매달리지 않겠다는 선언이다. 요즘 내 모습은 아저씨 증세의 심화로 마누라에게 책잡힐 일만 늘어나고 있다. 미운털이 더 박히면 더운밥 얻어먹기도 힘들거니와 퇴출당할는지도 모른다. 아무에게나 털어놓지 못하는 불안과 공포를 달고 다닐 수만은 없다. 끼니 독

립의 절실함은 더 이상 미룰 수 없는 현실로 다가왔다.

다행히 무엇이라도 손으로 만드는 일에 관심이 많다. 재료를 섞고 익혀 맛을 내는 음식 또한 손으로 하는 일이다. 글 쓰고 사진 작업하는 일 역시 소재를 선택하고 짜는 능력으로 결과가 나온다. 무엇이든 조화와 균형의 상태를 만들어 가는 과정이라는 공통점이 있다. 모자라거나 넘치면 곤란하다.

그런대로 몇몇 음식의 레시피를 익혔다. 잘하진 못해도 형편없지는 않았다. 의외로 재료를 다듬고 써는 준비의 과정이 어렵고 번거로웠다. 적당하게(음식에서 제일 어려운 게 적당함이 어떤 것인지 아는 거라나) 채소를 써는 방법만 해도 얼마나 많은가. 채썰기, 납작썰기, 깍뚝썰기……. 재료를 일정한 두께로 잘 썰어야 보기 좋고 맛이 난다는 걸 누가 모를까. 쉽게 보이는 칼질이건만 제대로 될 리 없다.

왼손으로 재료를 잡고 보지도 않고 칼로 숭숭 썰어 내는 건 저절로 되는 게 아니었다. 음식으로 일가를 이룬 요리사의 손놀림은 평생의 시간을 퍼부은 공력이란 걸 알았다. 자르고 써는 일조차 마음대로 잘되지 않으니, 핑계나 변명 하나 정도는 있어야 한다. 만만한 도구를 속죄양으로 만들기로 했다. 칼이 잘 들지 않아서, 도마 때문에 미끄러져서, 얇게 저미는 도구가 없어서, 믹서가 곱게 갈아 내지 못해서……. 어떤 분야이든 대개 일 못하는 이들이 애꿎은 연장을 탓한다.

칼질의 미숙함을 보완해 줄 신박한 물건이 있으면 좋겠다는 생각을 했다. 웬만한 주방 도구는 대충 무엇이 있는지 안다. 유럽의 도시를 돌며 눈동냥 해 두어서다. 몇몇 주방 명

품 브랜드 제품은 이미 사 둔 것도 있다. 내가 잠시 한눈판 사이에 더 좋은 물건이 나왔을는지도 모른다. 음식 만들 때 사용 빈도가 높은 자르고 다지고 섞고 갈아 내는 도구가 간절했다.

직접 요리해 보겠다고 덤벼드는 남자들의 공통점이 있다. 인터넷 뒤져 공부부터 시작하고, 음식 만들기 전에 좋다는 온갖 주방 기구부터 사들인다. 평소 살아온 일의 습성을 그대로 적용하는 행동이랄까. 각 회사 제품의 종류와 성능 분석까지 마치고 응용법까지 줄줄 읊어 대야 직성이 풀린다. 나라고 왜 안 그랬을까. 그동안 쌓아 둔 정보와 경험으로 선택의 범위를 좁혀 갔다. 독일의 '브라운BRAUN' 블렌더가 마음에 들었다.

베를린의 주방 용품 매장에서 처음 봤을 때부터 인상에 남았다. 형태를 다듬는 솜씨가 보통이 아니다. 그럴 수밖에 없다. 이미 창립 100주년을 넘긴 디자인의 명가 브라운사의 제품이니까. 스티브 잡스 시절의 아이팟과 아이폰은 브라운 제품을 통째로 베꼈다. 세상을 뒤흔든 혁신의 아이콘이 가장 닮고 싶은 디자인을 만들어 낸 회사, 더 정확하게 말하면 디터 람스가 이끌었던 시절의 브라운이다. 기능이 곧 아름다움으로 바뀐 실물을 보여 준 성과다.

이후 브라운은 미국과 영국의 회사로 흡수되는 굴곡을 겪었다. 경영의 주체가 바뀌어도 브라운은 살아남았다. 화려했던 디자인 전통을 이어 가는 적통의 역할만은 포기하지 않았다. 과거 브라운의 제품들은 오늘날 독일과 유럽 전역의 디자인 미술관에서 예술품 취급을 받는다. 대단해 보이

지 않는 일상 용품인 다리미, 주서기, 라디오, 계산기, 핸드 블렌더, 커피 메이커 들이다. 전시된 브라운의 낡은 물건들은 하나같이 간결한 아름다움이 뭔지 보여 준다.

미술관에서 브라운 블렌더의 연도별 생산 모델을 비교해 볼 수 있었다. 갈고 자르고 섞고 채 써는 도구는 크기와 색깔만 달랐다. 형태의 비례와 균형은 희한한 일관성을 유지하고 있었다. 새로 산 브라운 핸드 블렌더의 디자인 또한 그 연장선에 있다. 비교해 봐야 객관적 판단이 선다. 다행스럽게 브라운 디자인의 연결 고리는 끊어진 적이 없다.

브라운의 제품은 처음부터 어깨에 힘주고 명품 행세를 하지 않았다. 보통 사람의 생활을 챙기는 살가운 브랜드로 친근했다. 새 핸드 블렌더로 음식을 만들어 보았다. 영화 속 전사가 된 기분이다. 딱딱한 홍당무도, 굴곡진 양배추도 단숨에 초토화될 만큼 잘 잘려진다. 블렌더 끝의 커터를 바꾸면 재료가 얇게 저며진다. 가느다란 폭으로 썰어야 하는 채도 간단하게 해결된다.

브라운 블렌더 덕분에 끼니 독립의 꿈은 허황되지 않게 됐다. 실력을 열심히 연마해 마누라 없어도 굶지 않는 아저씨가 되겠다. 마누라여, 나를 측은지심으로 바라보지 말지어다. 내겐 날고 기는 친구들과 호기심 가득 찬 눈이 있으니까.

바윗돌에 부딪혀도 괜찮아
100년을 써도 튼튼한 보온냉병

## 스탠리 클래식 진공 보온병

STANLEY

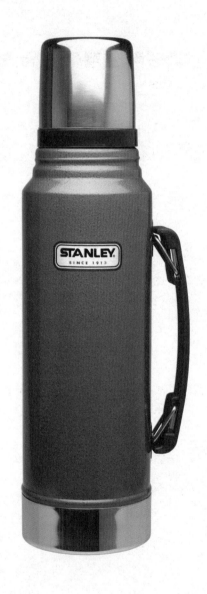

살고 있는 동네에 대형마트 두 곳이 더 생겼다. 늘어난 숫자만큼 업체끼리의 경쟁도 심하다. 소비자는 속사정까지 헤아릴 필요 없다. 기존 매장보다 더 편리하고 쾌적한 시설에서 다양한 상품 구색을 즐기면 그만이다. 작은 집과 보트마저 파는 마트에 들렀다.

예나 지금이나 여름이면 식솔을 이끌고 캠핑 정도는 가야 가장의 면이 선다. 평소 써먹을 일 없는 수컷의 존재감은 텐트를 치고 야영하는 동안만 빛나지 않던가. 아웃도어 용품 앞에서 기웃거리는 수많은 아버지의 속마음은 비슷하다. 나도 한때 아들과 마누라 앞에서 폼 잡기 위해 온갖 용품을 사들였던 적이 있다.

평생 쓸 요량으로 최고의 물건들만 사들여 캠핑을 했다. 하지만 쾌적한 숙소의 안락함을 좋아하는 마누라는 다신 캠핑에 따라오지 않았다. 야속하고 억울했다. 다 누구 때문에 한 일인데……. 이후 작업을 빙자해 혼자 캠핑을 했다. 태백산 금대봉에서 홀로 지샌 적도 있다. 비마저 부슬거리는 산속에서 처량하고 청승맞게 앉아 있는 사내를 만났다면 그게 바로 나다.

혼자만의 캠핑에서 큰 위안은 따뜻한 차 한잔의 온기다. 스미는 추위를 녹여 줄 따뜻함은 언제나 필요하다. 일일이 물을 데울 수 없다. 성능 좋고 튼튼한 보온병 하나쯤 준비해 두어야 안심이다. '스탠리STANLEY'의 존재를 이쯤 알았다.

1990년대 중반에 우리나라에서 스탠리 제품을 구하기 위해선 꽤 발품을 팔아야 했다. 남대문 도깨비시장이나 군용품 좌판을 일일이 뒤져야 했으니까. 나의 첫 스탠리 보온

병은 1리터 용량의 중고품이다. 칠이 벗겨졌고 흠집마저 있었으며 때가 묻어 괴죄죄한 코르크 마개여도 좋았다. 꽤 오랜 시간을 기다려 손에 넣은 물건인 까닭이다. 남대문의 군용품 좌판 아저씨는 단골이던 내게 선심 쓰듯 커다란 손잡이가 달린 스탠리 클래식을 넘겨주었다.

날렵함이라곤 찾아볼 수 없는 투박한 만듦새가 외려 듬직하게 보였다. 커다란 금고 문짝이나 산업용 기계에서 보던 도장법도 신뢰를 높였다. 형태의 묵직함에 더해진 진녹색은 몇 번 쓰고 처박아 두는 물건이 아님을 일러 줬다. 무게도 만만치 않았다. 얄팍한 유리 대신 스테인리스스틸로 만든 보온병이 묵직한 것은 당연하다.

나중에 알았다. 내가 산 스탠리는 1980년 이전에 만들어진 제품이었다. 생산 시기를 늦게 잡아도 15년 이상 써 온 물건인 셈이다. 어쩐지 귀신 붙은 물건 같았다. 아무렴 어떤가. 당시의 물건은 지금의 것과 조금 다르다. 이중 철판의 진공 틈새에 탄소가루를 부어 넣어 보온·냉 성능을 높인 때문에 더 투박하다.

스탠리는 웬만큼 험하게 다뤄도 끄떡없다. 짐을 싸다 떨어뜨리기도 하고 바윗돌에 부딪치기도 했다. 찌그러지긴 해도 부서지진 않는다. 심지어 차바퀴에 깔려도 멀쩡하다. 실수로 땅에 떨어뜨린 스탠리를 후진하다 깔아뭉갠 적이 있다. 폐차한 현대 테라칸이 당시의 내 차였다. 타이어에 전달되는 감촉이 이상했다. 통나무를 타고 넘는 듯한 느낌에서 '아차!' 싶었다. 차 밖으로 나와 확인해 보니 내 보온병이 맞았다. 정확히 가운데로 지나간 바큇자국이 선명했다. 윗면

이 약간 찌그러지긴 했다. 하지만 뚜껑은 제대로 열렸고 안에 든 커피는 여전히 뜨거웠다. 세상에 이런 보온병도 있다니! 아무도 보지 못했으니 감탄은 나만의 몫이다.

추억으로만 남은 스탠리 클래식을 동네 마트에서 다시 만나게 됐다. 그동안 여러 품목으로 가지 뻗기를 해 다양한 구색을 갖췄다. 시대의 필요에 맞는 대응과 방식의 변화도 눈에 띈다. 도시락통도 있고 원두커피를 간편하게 내릴 수 있는 커피 프레스 병도 나왔다. 익숙한 형태와 견고함은 그대로다. 예전에 갖고 있던 1리터 용량의 클래식 모델은 계속 나온다. 무게가 가벼워졌고 플라스틱 마개로 바뀌었지만 특유의 존재감은 여전했다.

100년도 넘게 보온병을 만들어 온 스탠리다. 미국인들과 함께한 애환과 일화가 얼마나 많을 것인가. 스탠리는 여전히 살아남아 미국인의 추억을 현재진행형으로 이어 간다. 증조부가 손주에게 물려주는 일도 흔하다. 보통 사람의 일상과 함께하는 스탠리는 따스함을 떠올리는 아이콘이 된 지 오래다. 하찮게 보이는 물건은 수많은 이의 삶을 지켜본 친구로 그 역할이 바뀌었다.

좋은 물건을 쓰는 이들의 애정 어린 이야기는 책으로 만들어졌다. 광고가 아닌 진심을 나눈 효과는 컸다. 스탠리는 미국인에게 가장 친근한 물건 다섯 가지 안에 들어간다. 현재의 스탠리는 주인이 바뀌어 생활용품과 공구까지 다양한 물건들을 전 세계에 공급한다. 변하지 않는 게 있다면 여전히 건재하는 클래식 모델의 아우라뿐이랄까.

025 추억의 간장 비빔밥을 찾아서
국산 간장의 자존심

샘표 양조간장 701

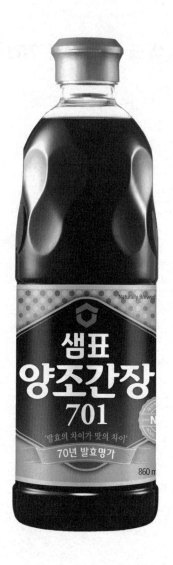

1970년대에 어린 시절을 보낸 사람이라면 미군 피엑스PX에서 유출된 물건을 보따리에 싸서 집집마다 팔러 다니던 아줌마를 안다. "미제 아줌마"라 불리던 이들의 보따리는 미국이라는 풍요의 세계와 연결해 주는 통로였다. 탕TANG 분말 주스나 유지에 낱개로 포장된 버터, 손톱깎이, 글리세린 로션……. 난 이들 물건을 통해 미국이란 나라와 처음 만났다. 조악한 국산품과는 전혀 다른 수준 차를 알게 됐고, 용도를 모르는 물건을 쓰는 사람들을 동경하게 됐다.

다른 것은 필요 없었다. 밥 비벼 먹는 버터가 우리 사남매에게 특히 인기였다. 밥 비벼 먹는 용도 외에는 버터로 할 줄 아는 음식도 없었다. 갓 지은 밥 한가운데를 깊게 파서 버터 한 덩이를 넣고 왜간장을 부어 비비면, 하얀 쌀밥은 이내 윤기 흐르는 최고의 음식이 되었다. 각기 꿰찬 밥공기에서 풍기는 버터와 간장의 향이 잠시나마 궁핍함을 떨쳐 내게 했다.

버터는 느글느글했지만 동경하던 미국의 맛을 느끼기엔 충분했다. 오랜만에 먹은 기름기로 다음 날 설사까지 했건만 버터와 왜간장이 만들어 내는 기막힌 조화의 맛은 질리지 않았다. 나는 간장 비빔밥의 맛이 오로지 미제 버터 때문일 것이라고 굳게 믿었다. 버터는 미국이고 간장은 흔히 볼수 있다는 이유에서였다.

세월이 흘러 새삼 이 환상의 음식이 다시 먹어 보고 싶어졌다. 갑자기 버터와 왜간장을 찾는 속마음을 마누라는 눈치채지 못했다. 흔해진 버터와 왜간장을 넣어 밥을 비볐건만 그때의 그 맛이 되살아나지 않았다. 내 입맛이 변한 것일까. 아니면 더 맛있는 음식에 길들여진 내 혀가 촌스러운

음식에 반응하지 않는 것일까.

전혀 다른 맛으로 바뀌어 버린 간장 비빔밥에 실망했다. 기억 속의 허구에 불과할지도 모르는 강렬했던 간장 비빔밥을 다시 맛보고 싶었다. 맛을 되살리면 추억의 신빙성도 확인할 수 있다. 그때와 달라진 것을 하나씩 체크해 봤다. 지금 먹고 있는 쌀 품종은 고시히카리다. 여덟 식구의 밥을 짓던 밥솥과 연탄불은 이제 조그만 전기밥솥이 대신한다. 버터는 '미제 아줌마'의 것이 아니라 한글 포장지의 국산 제품이다. 왜간장은 시장 어귀에 한 집 정도 있던, 새끼줄로 묶은 일본식 하얀 사기통에 담긴 간장집의 것이 아니다.

나의 잡스러운 집념이 발동하기 시작했다. 그동안 바뀐 세 가지를 그때의 것으로 되돌려 보기로 했다. 쌀은 당시의 것과 가까울 거라는 짐작으로 경기도 이천산産을 구했다. 연탄불과 밥솥은 가스 불에 압력솥을 사용하는 것으로 대신했다. "밥맛은 커다란 가마솥에 많은 양의 쌀을 넣고 화력이 센 장작불로 끓여 뜸을 잘 들인 밥이 최고이고, 그것도 가운데의 속 부분이 가장 맛있다." 큰절의 공양주 스님에게 들은 얘기다. 일본의 잡지에도 비슷한 내용이 실려 있다. 가급적 비슷한 조건을 갖춰 밥을 짓기로 했다.

미제 버터를 구하는 일은 문제도 아니다. 왜간장이 문제였다. 아쉬운 대로 슈퍼에서 가장 비싼 간장을 사서 밥을 비볐다. 처음 시도한 것보다 맛이 좋았다. 하지만 어린 시절에 맛보았던 그 맛은 되살아나지 않았다. 추억으로 증폭된 맛의 실체가 정확하지 않다는 걸 감안해도 밥맛은 여전히 달착지근한 풍미가 덜했다.

흰 사기통에 담긴 왜간장은 이 나라 어디에도 없다. 일본인 학교에서 근무하는 친구의 여동생에게 전화를 걸었다. 재한 일본인이 먹는 간장을 알려 달라는 나의 얘기를 듣고 별 이상한 것을 다 물어본다며 웃었다. 그녀의 대답은 '기코만kikkoman'이었다. 일본을 대표하는 양조간장으로 국내에 수입되니 쉽게 구할 수 있을 거란 얘기도 빼놓지 않았다. 슈퍼마켓을 뒤져 기코만을 샀다.

기코만 간장으로 미제 버터와 밥을 비벼 먹었다. 예전의 맛이 되살아나기 시작했다. 이때의 기쁨이라니! 그래도 아직 뭔가의 미진함이 남아 있다. 간장병을 세밀하게 보니 "프로닥츠 오브 유에스에이products of U.S.A."라고 쓰여 있었다. 이것도 오리지널이 아닌 것이다. 현지 공장에서 만든 미국제 왜간장이란 걸 확인한 순간 조금 전의 감흥이 싹 사라져 버렸다. 기코만이라 해서 다 기코만이 아니었다.

다시 남대문 수입 상가를 뒤졌다. 몇 군데 점포를 전전해 일본제 기코만을 샀다. 그다음 어떻게 되었냐고? 어릴 적 먹었던 간장 비빔밥의 맛은 간장에 의해 좌우된다는 사실을 확인했다. 추억을 되살리기 위한 시간과 노력의 소모치곤 꽤 싱거운 결론이다.

기코만이 떨어질 즈음 간장마저 수입품을 먹는다는 사실이 부끄러워졌다. 역사서엔 분명히 우리나라에서 일본으로 장 만드는 법이 전해졌다고 쓰여 있다. 이런 전통이 있는 나라이니 분명 국산 간장의 자존심을 지키는 메이커가 있을 거란 생각이 들었다. 기코만보다 더 맛있는 국산 간장으로 관심이 옮아갔다.

전국의 주부를 대표할 만한 요리 솜씨를 지닌 친구와 호텔 주방장 출신의 단골 음식점 주인에게 국산 최고의 간장이 뭐냐고 물어보았다. 대답은 각각 달랐지만 하나같이 양조간장을 꼽았다. 인터넷을 통해 요리 사이트를 서핑해 보니 샘표간장의 사용 빈도가 월등히 높았다. 어렴풋이 윤곽이 잡히기 시작했다. 샘표에서 만든 양조간장 가운데 제일 좋은 '701'이 다가왔다. 제일 먼저 해 먹은 음식은 당연히 간장 비빔밥이다. 와인의 부케 같은 간장의 향이 향긋했다. 버터와 버무러진 색깔도 고왔다.

콩을 발효해 만든 간장에서 향이 나는 건 발효의 신비라고밖에 어떤 말을 더할까. 간장 비빔밥은 감칠맛을 더해 구수하고 단맛 도는 매끈함으로 바뀌었다. 기억 속의 맛과 매우 흡사해졌다. 추억이란 당시의 상태를 얼마나 집요하고 선명하게 간직하던가. 머리와 수염이 세어 버린 지금도 입 안의 혀는 기억의 맛을 분별해 냈다. 대단한 것을 찾아낸 듯 기뻤다. 과정이 없었다면 간장 한 숟가락의 차이를 모를 뻔했다. 많은 사람이 선호하는 간장의 맛이 내 기억과 일치했다는 점이 놀랍다.

칼·망치·라이트를 하나로
자동차 안의 인명 구조 장비

## 오딘 세이프티 토치
ODIN Safety Torch

살면서 피하고 싶은 일들이 있다. 교통사고나 병에 시달리고 빚쟁이가 되는 상황 같은 거다. 누군들 이런 일을 당하고 싶을까. 파행의 삶은 누구에게나 예외가 없다. 예측불허의 순간에 잘 대처하거나 극복의 힘을 갖춘다면 그나마 무사히 넘길 수 있다. 하지만 혹시 일어날지도 모르는 일까지 대비하며 사는 사람이란 과연 얼마나 될까.

난 이런 경우를 다 당해 봤다. 눈길에 미끄러져 차가 절벽에 처박히는 사고를 낸 적 있다. 멀쩡한 차는 폐차할 만큼 부서졌고 충격으로 병원 신세를 졌다. 엎친 데 덮친 격으로 빚까지 졌다. 일하지 않으면 돈 들어오지 않는 프리랜서의 수입 구조이니 당연한 일이다. 한 번의 교통사고가 몰고 온 여파는 심각했다. 나한테만 이런 일이 생기는 듯한 불운을 탓해 보기도 했다.

불운의 사건은 한 번으로 그치지 않는다. 파행의 백신은 만들어지지 않았으며 있다 해도 예방 효과는 짧다. 벌어진 일은 받아들여야 한다. 제 발로 찾아가 그 자리와 순간을 맞았으니 누구의 탓도 아니다. 벌어진 일의 결과는 온전히 제 몫이다. 하지만 피할 수 없으면 즐기는 게 상책이다. 벌어질 일이 무서워 꼼짝하지 않는다면 역동의 삶은 꿈꾸지 말아야 한다. 나른한 평온함은 거저 줘도 싫다. 불안과 위태로움마저 내 것으로 끌어들이고 긴장조차 즐기는 자세와 행동이 매력적이다.

사고 순간을 복기해 보았다. 사륜구동 SUV 차량의 성능을 너무 믿었던 게 잘못이다. 눈이 얇게 쌓인 고속도로 정도야 당연히 헤쳐 나갈 줄 알았다. 갑자기 떨어진 기온으로 얼

어붙은 표면에선 사륜구동의 장점도 힘을 쓰지 못했다. 순간 핸들이 헛돌았다. 중심을 잃은 차가 미끄러져 고속도로의 차선 세 개를 오가며 휘청거렸다. 경사진 길에서 가속된 속도까지 더해진 차는 통제 불능의 쇳덩이일 뿐이다.

한참 미끄러지던 차는 산 사면의 콘크리트 구조물에 처박혔다. 영화에서 보던 굉음과 연기가 치솟는 충돌 장면은 현실로 바뀌었다. 순식간에 차 안은 아수라장으로 변했다. 하얀 가루를 쏟아 내며 부풀은 에어백이 너풀거렸다. 단선된 전기장치는 불빛을 잃었고 충격으로 뒤엉킨 차 안의 물건들이 어지러웠다. 벨트를 맨 가슴이 답답해지며 통증이 전해져 왔다. 정신을 잃으면 곤란하다. 어떻게든 수습을 해야 더 큰 피해가 없다.

몸을 죈 안전벨트부터 풀어야 차에서 벗어날 수 있다. 시트 옆에 있는 벨트의 연결해제 버튼이 눌러지지 않았다. 충격으로 변형된 것이 분명했다. 난감했다. 몸을 버둥거릴수록 조이는 벨트는 완강하고 질겼다. 차 문도 열리지 않았다. 잠금장치마저 찌그러진 문짝이 열릴 리 없다. 차 안에 갇혀 죽을지도 모른다는 공포가 엄습했다. 내가 할 수 있는 일은 아무것도 없었다. 나의 의지로 통제되지 않는 차가 괴물처럼 느껴졌다.

영원과 같은 시간이 흘렀다. 사고를 처리하려고 오는 렉카의 사이렌과 어지러운 경광등 불빛이 보였다. 구조를 기다리는 이들의 심정이 이해됐다. 안도의 한숨이 나왔다. 차 문짝을 자르는 쇠톱이 잠금장치를 겨우 풀었다. 문이 열리자 찬 공기가 쏟아져 들어왔다. 구조원이 칼로 벨트를 잘

라 내고 나서야 나는 차 밖으로 나올 수 있었다. 앰뷸런스에 실리는 순간 정신을 잃었다. 긴장이 풀어진 탓일 게다.

비싼 수업료를 내고서야 교통사고의 교훈이 생겼다. 눈길에서 무리하게 운전하는 것이 얼마나 위험한지 알았다. 스노타이어를 끼우지 않은 잘못도 반성했다. 한 번도 쓸 일 없었던 차 안의 비상 용구가 얼마나 소중한지도 깨달았다. 소 잃어 봐야 비로소 외양간도 손보게 마련이다. 뒤늦은 대처라도 안 하는 것보다 낫다. 한 번 생긴 일은 언젠가 또 생기게 된다.

교통사고 당시 빨리 벨트를 풀고 차 밖으로 나왔다면 어땠을까? 사고 수습이 수월했을 것이고 2차 사고의 위험에서도 벗어났을 것이다. 벨트의 압박이 더 심했더라면 그건 목숨과 직결될지도 모른다. 의식이 있다면 제 손으로 위기를 벗어나는 게 최고다. 벨트가 잠겼을 때는 벨트를 칼로 잘라 내면 된다. 문짝이 열리지 않는다면 망치로 유리를 깨고 탈출하면 된다.

문제는 단순한 해결책을 실행할 도구가 당시 없었다는 점이다. 있었다 해도 차 트렁크 안에 처박혀 있었다면 무슨 소용인가. 교통사고 여파를 당장 수습해야 할 곳은 차 안 아니던가. 아무리 대단한 물건이라도 손에 닿지 않으면 없는 것이나 마찬가지다. 절체절명의 순간에 바로 써먹지 못하는 비상 용구란 개나 줘 버리는 게 낫다. 그러고 보니 차 안에 비치해 둔 비상용 도구는 하나도 없었다.

이는 '엑스디 디자인 XD Design'의 '오딘 세이프티 토치 ODIN Safety Torch'가 만들어진 배경이기도 하다. 이 도구는 생활 소품에 디

자인을 입혀 아름다움을 실천하는 네덜란드 회사가 만들었다. 오딘 세이프티 토치에는 칼과 망치, 앞을 비추는 라이트와 구조나 신호를 위한 시그널 램프가 한 몸체에 담겼다. 납작한 디자인은 손에 쥐기 쉽고 눈에도 잘 뜨인다. 손만 내밀면 닿는 거리에 필요한 기능을 갖춘 비상 용구가 대기 중인 셈이다. 사고 이후 내 차의 사이드포켓에 오딘 세이프티 토치를 비치해 두었다. 가끔 실전에 대비한 연습도 한다. 차창유리에 내리쳐도 보고, 칼날이 녹슬지 않았는지 그리고 배터리 잔량은 있는지도 확인한다.

날카로운 모서리를 없앤 둥근 플라스틱 몸체는 건조하게만 보이는 비상 용구의 딱딱함을 중화한다. 주조인 흰색과 각 부분을 주황색·회색으로 배색해 시인성도 뛰어나다. 손잡이 역할을 하는 기다란 구멍 안에 스위치가 달렸다. 누를 때마다 라이트와 붉은색 비상 시그널이 전환된다. 벨트를 자를 때 사용되는 칼날은 플라스틱 안에 숨겨져 있다. 끝이 뾰족한 망치는 적은 힘으로 큰 파괴력을 낸다. 귀엽게 보이는 몸체에 필요한 기능을 농축해 놓은 디자인이다.

오딘 세이프티 토치는 살면서 쓰지 않을수록 좋다. 영영 쓸 일이 없다면 더더욱 좋다. 그래도 준비해 두어야 한다. 우리는 두 번 살지 못한다. 순간의 사고가 우리의 삶을 송두리째 앗아 갈지도 모른다.

**027**　여행자의 추억을 되살리는
　　　　훈증 방식의 종이 인센스

## 파피에르 다르메니

Papier d'armenie

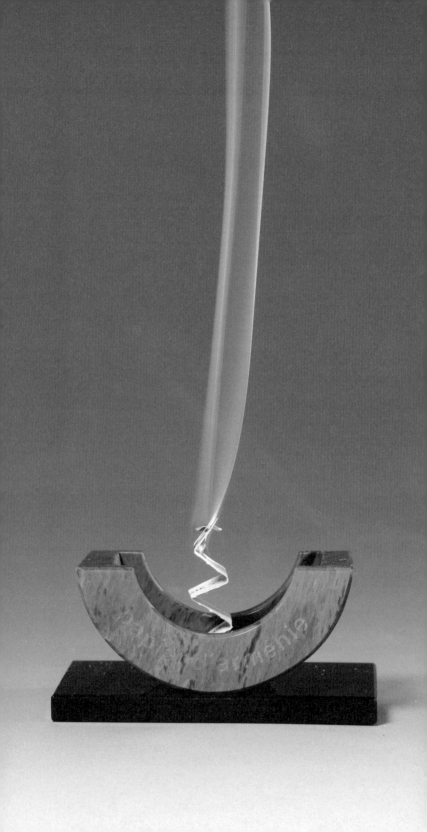

대형 쇼핑몰이 동네 가까운 곳에 새로 문을 열었다. 큰 규모와 화려한 시설로 사람들이 엄청나게 몰렸다는 뉴스를 그날 저녁에 들었다. 부산 해운대나 동대구역에 들어선 멋진 백화점을 보며 부러워했던 시선은 이제 거둬야겠다. 마침 친구가 이곳에 새 매장을 냈다고 하여 가 보기로 했다.

친구의 가게는 널찍하고 세련된 인테리어로 돋보였다. 평소에 보던 익숙한 상품들조차 새로운 자리에 있으니 다르게 보일 정도였다. 촉촉하고 상쾌한 숲의 향기가 은은하게 풍겨 왔다. 코끝을 살짝 스쳤을 뿐인 향의 효과는 꽤 컸다. 왠지 오래 머무르고 싶고 진열된 물건이 더 좋아 보였다. 친구는 새 매장의 콘셉트를 향기 넘치는 공간으로 정했다고 얘기해 줬다. 이전 매장에 비해 늘어난 매출을 향의 효과라 확신하는 듯했다.

향을 이용해 사람을 끌어들이는 향기 마케팅은 오래전부터 미국에서 발달했다. 매장 밖으로 커피 향이 퍼지도록 하거나 식욕이 당기도록 주방을 오픈하여 음식 냄새를 풍기는 식이다. 오감을 동원한 공감각의 활성화로 구미를 자극하는 방법은 효과가 크다. 스쳐 지나가는 발걸음을 돌려 커피와 음식을 먹고 싶게 만들기 때문이다.

유명 호텔의 로비에 들어섰을 때 실내 분위기와 어울리는 향의 쾌감을 기억하는지? 특정한 향이 은은하게 지속되면 연상 작용이 자동적으로 이어진다. 그래서 호텔 로비에 들어서면 마치 피톤치드가 풍부한 숲속이나 바람 부는 바닷가에 있는 듯한 느낌을 갖게 되는 것이다. 업무차 들른 회사의 미팅룸에서 향긋한 향이 난다면 그 회사의 첫인상은 좋게

남을 개연성이 높다. 우리나라의 기업과 매장에서도 향까지 신경 쓰는 곳들이 늘고 있다. 고급 승용차를 모는 이들은 대부분 좋은 방향제를 곁에 둔다. 우리는 이미 향에 둘러싸여 산다.

일반적으로 사람들은 향기를 좋아하고 악취를 싫어한다. 향의 호불호는 명쾌하다. 중간의 선택이란 끼어들 틈이 없다. 향의 판정만큼 공통 지점이 겹치는 감각도 드물다. 향을 맡는 순간 대부분의 사람들은 같은 반응을 보인다. 인간의 후각은 생존을 위해 좋고 나쁨을 즉시 판정하려는 민감한 감각으로 진화했다. 우리는 스치는 바람 속에 섞인 바다 내음과 썩은 냄새에 따라 자연스럽게 발길의 방향을 결정한다.

인간의 오감을 민감도에 따라 번호를 매기면 대략 시각, 청각, 촉각, 미각, 후각 순이다. 가장 둔감한 감각이라 할 후각은 한 번 박히면 쉽게 지워지지 않는 기억으로 바뀐다. 바다에서 태어난 이는 바다로, 산에서 태어난 이는 산으로 돌아갈 확률이 높다는 말이기도 하다. 나 역시 태어난 동네에서 흔했던 나무의 향에 훨씬 민감하게 반응한다. 또한 엄마의 젖 냄새, 비 오는 날 초가의 흑벽에서 풍기던 냇내는 세월이 아무리 흘러도 지워지지 않는다.

인간의 회귀본능은 대치할 수 없는 냄새의 그리움 때문이라 설명하는 이도 있다. 냄새를 표현하긴 힘들다. 대신 기억을 이야기하면 갑자기 공감의 폭이 넓어진다. "향은 결국 기억이다"란 지점에서 대부분의 사람은 만난다. 특정 향에서 추억과 이야기가 떠오르는 것을 프루스트 현상Proust phenomenon이라 한다나.

나도 프루스트 현상을 겪었다. 몇 년간 유럽의 여러 도시를 드나든 이후에 생긴 일이다. 몇몇 호텔에서 공통적으로 맡은 향을 기억한다. 세월이 묻은 벽돌과 흙의 냄새인 것 같기도 하고, 숲속 나무에서 나는 냄새 같기도 했다. 장소와 분위기가 전혀 다른 곳에서 같은 향이 났다. 이상하기도 하고 신기하기도 했다. 습도가 높은 날이면 젖은 낙엽 아니면 버섯에서 나는 향 같기도 했다. 분명한 건 마른 나무가 불에 탔을 때처럼 잔향이 남는다는 거다. 그 향은 인공의 화학물질이 전혀 섞이지 않은 듯 눈의 자극을 주지 않아 더 좋았다. 유럽에 있을 땐 몰랐다. 서울에 돌아와서 설명할 수 없는 그 냄새가 그리워졌다. 호텔 창밖의 숲에 비친 교교한 달빛 풍경까지 섞인 그 향의 기억은 은근하고 집요했다. 해가 바뀌어도 향의 강도는 줄어들지 않았다. 프루스트 효과를 실감했다.

그리운 냄새를 우연히 서울에서 맡게 될 줄 몰랐다. 아는 이의 사무실을 방문한 것이 계기다. 반갑고 놀라웠다. 더 놀라운 건 그의 회사가 이 향을 휴대용 공기정화제로 수입 판매하고 있었다는 것이다. 비로소 빈과 부다페스트, 교토의 낡은 호텔에서 나던 향의 진원을 알았다. 프랑스에서 만든 '파피에르 다르메니Papier d'armenie'였다. 1885년부터 만들어진 오래된 종이 인센스(incense, 연기로 향을 훈증하는 향)로 유명하다. 언제 어디서든 불쾌한 냄새를 없애고 기분을 좋게 만드는 좋은 물건의 힘은 국경을 넘었다. 전 유럽 사람들은 물론 여행자의 입소문을 타고 세계로 퍼지게 된다.

향수의 본산이라 할 프랑스에서 향을 지칭하는 단어는

여럿이다. arôme, parfum, encens, bouquet, fragrance 등. 이러한 낱말은 냄새를 명확하게 구분하고 만드는 조향의 역사가 빚어낸 세분화된 개념을 담고 있다. 다양한 향을 효과적으로 맡게 하도록 여러 물건이 만들어진 것도 우연이 아니다. 향수, 화장품, 세제, 방향 스프레이, 디퓨저, 인센스, 방향 봉투 등. 파피에르 다르메니는 가장 간편하게 쓸 수 있는 훈증 방식의 인센스다.

우리나라의 인삼이 유명하듯 파피에르 다르메니의 원료인 벤조인benzoin 나무는 아르메니아산을 최고로 친다. 아르메니아산 벤조인만을 쓰고 추출된 수액에 소금과 천연 향료를 더한 안식향이 핵심이다. 조제된 향액에 반년 가까이 종이를 담가 놓으면 성분이 침투되어 노르스름한 색깔을 띤다. 이를 누르고 건조해 명함첩 크기로 잘라 묶으면 완제품이 된다. 이를 불에 태우면 훈증된 향이 공기를 정화하고 탈취한다.

프랑스에선 대통령 이름은 몰라도 파피에르 다르메니를 모르는 사람은 없다고 한다. 수첩 사이에 끼워 넣고 다닐 만큼 얇고 가벼우며 값도 싸서 필수품 역할을 하는 까닭이다. 일상과 함께하는 친근한 탈취방향제의 제법과 디자인은 출시된 때부터 지금까지 이어진다. 대체 불가능한 믿음으로 다가오는 옛 로고와 조악한 인쇄의 포장지는 묘한 아우라를 풍긴다.

난 요즘 파피에르 다르메니를 가지고 다닌다. 낯선 호텔방에서 타인의 체취를 지우고 익숙한 향으로 방 안을 채우고 싶을 때 의식처럼 불을 붙여 연기를 낸다. 그러면 찜찜한

기분이 싸악 사라진다. 작업실 비원에서도 파피에르 다르메니 한 장을 주름지게 접어 느긋한 마음으로 불을 붙인다. 어느새 주변이 향으로 채워진다. 진짜는 요란스럽지 않고 나대지 않는다. 엉성해 보이는 종잇장 파피에르 다르메니가 바로 진광불휘眞光不輝였다.

**028**　간편하고 깨끗하고 시원하게
언제 어디서나 휴대용 변기

**주토**
JUTO

2017년 진도 5.4를 기록한 경북 포항 지진의 파장은 컸다. 건물과 시설물의 피해는 물론 많은 이재민도 발생했다. 정부는 닷새 후인 11월 20일에 포항시를 '특별재난지역'으로 선포했다. 이제 우리도 지진을 남의 일처럼 받아들일 수 없는 처지가 됐다. 그나마 사상자들이 많지 않아 다행이었다. 집이 부서져 갈 곳 없는 이재민은 2017년 12월 6일 기준 1,797명으로 파악됐다.

지진 피해자들을 수용한 임시 대피소 모습이 텔레비전에 비쳤다. 체육관 바닥에서 당분간 생활해야 하는 그들의 상황이 안타깝다. 나 역시 언제라도 똑같은 처지가 될지 모른다. 불의의 재난을 당한 인간의 모습은 모두 엇비슷하다. 어수선한 현장에서 불안과 공포를 떨쳐 버리기 위해 안간힘을 쓴다. 그래도 시간이 되면 먹고 싸고 씻고 자야 한다. 세상이 무너져도 반복되는 삶의 습속을 벗어날 도리가 없다.

몸을 누일 곳과 먹을 것만큼 시급히 해결해야 할 문제가 화장실이다. 포항의 임시 대피소에서도 화장실 문제로 드러내지 못할 고민을 했을 게다. 개별 텐트의 설치만큼 개인 화장실까지 배려하는 섬세한 대처는 불가능한 것일까. 전 세계의 재난 현장에서 화장실 문제는 언제나 뒷전이다. 예전 아프가니스탄에서 온통 똥 더미로 뒤덮인 난민촌 주변을 봤던 충격이 선하다.

화장실 문제까지 먼저 겪고 대처한 나라가 있다. 반복되는 자연재해에 단련된 일본이다. 경험에서 얻은 대비책은 촘촘했다. 세상의 모든 세련은 양을 담보해야 얻어지게 마련이다. 일본이 이재민에게 나누어 주는 비상용 키트 안엔

휴대용 변기도 들어 있다. 난처하고 긴박한 상황을 직접 겪지 않은 이들은 생각도 못할 일이다.

2014년 '건축계의 노벨상'이라 불리는 프리츠커상을 받은 일본 건축가 반 시게루坂茂는 이재민을 위한 임시 종이 주택을 지은 업적으로 세계적 인물이 되었다. 긴급한 상황에서 제한된 예산으로 기능적인 집을 빨리, 그러면서도 멋지게 짓기 위한 그의 고민은 깊었다. 잦은 재난을 안타까워했던 건축가의 생각이 종이란 소재의 디테일로 완결된다. 반 시게루의 이재민을 위한 집은 건축이 누구를 향할 것인가를 되묻는다. 여기에도 화장실은 빠지지 않았다. 중요한 건 생각에서 출발해 행동으로 마무리하는 디테일에 있다.

세계 최대의 축제 가운데 하나인 독일 뮌헨의 옥토베르페스트에 참여한 적 있다. 한 장소에 1만 명이 몰린다는 축제에서 어느 맥주 회사가 설치한 가설물 규모는 대단했다. 그 안을 꽉 채운 사람들을 보고, 난 엉뚱하게 이들이 싸댈 대소변의 뒤처리가 궁금했다. 해결책은 건물 양편에 있는 건물과 이어지는 거대한 규모의 임시 수세식 화장실이었다. 예상되는 문제를 세심하게 대처하는 자세와 행동에서 선진과 그렇지 못한 후진을 접한다.

만약의 사태에 대비한 휴대용 변기에 관심이 생겼다. 그동안 우리는 꼭 필요하나 사소해 보이는 일에 무심했다. 지난 일이지만, 불어난 물로 수해를 입은 주민들이 임시 대피소에서 생활을 이어가다가 화장실 문제로 관계자에게 불편을 호소했다고 한다. 그러자 관계자가 되레 "그럼 성인용 기저귀를 나눠 드릴까요?"라고 물었다나. 젠장! 성질 괄괄한

사람 만났다면 멱살잡이를 당했을 거다. 입장이 바뀌어도 똑같은 말을 했을까. 상대의 아픔과 불편을 공감해야 진심의 감동이 이어진다. 필요하다면 만들면 되는 거 아닌가? 해법은 간단하나 아무나 달려들지 않았다.

국내 휴대용 변기 제품 '주토JUTO'는 이러한 배경에서 탄생했다. 만든 이가 아프리카 우간다에서 엔지오NGO 활동을 벌인 이력이 있었던지라 누구보다 난민과 저개발국가가 처한 현장의 어려움을 생생하게 실감했다. 열악한 환경이란 말하나 마나다. 공중보건의 위태로움은 당연하다. 얼마 되지 않는 물까지 오염되는 큰 원인이 바로 부족한 화장실 때문이란 걸 알았다. 이후 그는 환경친화적인 임시 변기를 공급하기로 했다.

주토는 골판지를 조립해 만들어졌다. 지금과 같은 형태와 실용성을 갖추기 위해 개선 과정을 수없이 거쳤음은 물론이다. 차단막을 두르면 주위의 시선이 가려져 개인 화장실로 바뀐다. 생분해되는 비닐봉투 안에 용변한 후 바로 처리하면 그만이다. 물에 닿지만 않는다면 골판지 변기도 꽤 오래 쓸 수 있다. 쓰고 난 변기는 자연 분해되도록 두거나 태우면 된다.

재난 상황이 아니더라도 누구나 한 번쯤 난처한 상황에 맞닥뜨리는 경우가 있다. 교통정체로 꼼짝 못하는 차 안에서 급히 화장실에 가고 싶어지는 악몽과 같은 순간 말이다. 나도 염치없이 갓길에 차를 세워 실례한 적 있다. 이러한 상황은 여성들에게 더 난감하다. 참고 견디는 것으로 해결될 일이 아니다. 난처하고 민망해도 이럴 때 쓸 수 있도록 만든

휴대용 요강이 있다. 남녀 성기에 대응하는 실리콘 튜브 형상으로 디자인되어 성인용품 같긴 하다. 묘한 자세를 취해야 하지만 결정적 순간에 의외로 유용하다. 여러 방식이 있지만, 깔때기 방식은 차 안에 항상 있을 생수병에 꽂아 쓰도록 되어 있다.

요즘에는 신박한 휴대용 변기가 상황별로 다양하게 나와 있다. 배변 처리법이라는 게 무슨 뾰족한 수가 있을까. 대소변이 새지 않고 냄새나지 않도록 잘 담아 두는 것이 대부분이다. 얼마나 간편하고 쉽게 쓸 수 있느냐가 관건이다. 마음에 드는 물건이 있다면 준비해 두는 센스도 발휘해 볼 일이다.

먹는 것만큼 싸는 일도 중요하다. 이를 당당하게 주장하는 개인과 회사도 늘어나고 있다. '휴대용 변기'라고 검색하면 나오는 엄청난 양의 제품들이 그 증거다. 내 차의 트렁크엔 주토 휴대용 변기가 실려 있고, 조수석 캐비닛엔 휴대용 요강이 두 개나 준비되어 있다. 겪어 본 이가 아픔을 제일 잘 안다. 잘난 척해 봐야 소용없다. 느긋하게 집어 들어 시원하게 해결하면 될 일이다.

입 냄새 잡는 화끈한 청량감
본질에 충실한 혼합 치약

# 아요나 스토마티쿰
AJONA Stomaticum

Medizinisches
Zahncreme-
konzentrat

Bitte
sparsam
verwenden.
Eine
linsengroße
Menge
genügt.

Mindestens haltbar bis:
siehe Tubenfalz

Dr. Liebe
D-70746 Leinfelden-
Echterdingen

한때 독일을 여행한 이들의 손에는 으레 '쌍둥이칼'로 유명한 '헹켈HENCKEL'이 들려 있었다. 이젠 텔레비전 홈쇼핑 상품으로도 취급되는 흔한 물건이 되었다. 흔해지면 관심이 시들해진다. 그래도 독일까지 밟아 본 여행객들은 빈손으로 돌아오긴 머쓱하다며 '메이드 인 저머니made in germany'가 찍힌 물건을 구매하려 한다. 빨간 치약으로 유명한 '아요나AJONA'의 '스토마티쿰Stomaticum'은 그 대안으로 쓸 만하다. 나는 독일에 가면 동네 슈퍼마켓에서 아요나 치약을 손에 집히는 대로 산다. 독일인이 이 모습을 보면 한국 아저씨가 벌이는 영락없는 치약 사재기라 여길 게다. 그래도 할 수 없다. 국내에서 팔지 않는 아요나 치약을 여유 있게 챙겨 놓으려는 것뿐이니까.

요즘 세상에 생필품인 치약을 외국에서 사온다? 일부 국산 치약의 안전성과 유해 논란에 따른 불신이 가져온 반동이다. 마음 놓고 쓸 만한 치약이 있다면 비싼 값도 치루겠다는 사람들이 늘었다. 유럽과 호주에서 만든 안전하다고 소문난 럭셔리 치약의 인기가 높은 이유다. 치약마저 수입품을 써야 하느냐는 탄식은 힘을 얻지 못한다. 사용자들의 절박한 심정에 고개가 더 끄덕여지기 때문이다. 다들 하루에도 몇 번씩 제 입안에 발암물질이 들어가게 된다면 어찌할지 궁금하다.

화학제품의 유해성 문제는 민감하게 다가온다. 천연 성분만으로 직접 만들어 쓰면 좋겠지만 비현실적이다. 유명 업체의 제품이라 해서 100퍼센트 믿을 수 없다는 불안감도 커진다. 무방비로 노출된 화학물질의 유해성에 불안과 공포를 느끼는 케모포비아(chemophobia, chemical과 phobia의 합성어, 화학물질공포증)는 현실이다. 소비자의 불안은 당연하

고 자발적 대처도 충분한 이유가 있다.

일상을 같이하는 생필품의 유해성이 알려지면 흥분과 공포의 강도는 훨씬 커진다. 집단적 성토가 요란해지고 피해자의 분노는 폭발한다. 회사와 정부를 상대로 한 지리한 소송도 끊이지 않는다. 대처에 비해 결과는 매번 비슷한 패턴을 반복한다. 거대 기업의 힘은 개인보다 언제나 크기 때문이다.

한동안 시끌시끌했던 사건은 얼마 지나지 않아 까맣게 잊힌다. 이후의 대처와 확인에 대해서도 둔감하다. 세상사 중요한 일이 얼마나 많은데 그깟 사소한 일들을 가지고 호들갑이냐는 씁쓸한 대범함이다. 언제 그랬냐는 듯 비슷한 화학제품은 여전히 만들어지고 무감각해진 소비자들은 별 의심 없이 쓴다. 공포는 공포일 뿐 날이 바뀌면 일상의 관성으로 무감각해진다.

식품의약품안전처의 발표 자료(2016년)는 끔찍한 내용을 담고 있다. 국내 치약 제조업체 68개소 3,679개 제품을 전수 조사한 결과, 10곳 업체에서 만든 149개의 치약에서 CMIT/MIT라는 발암물질과 트리클로산과 파라벤 성분이 검출됐다. 이들 메이커의 상당수는 누구나 알 만한 대기업이고, 많이 팔리는 익숙한 제품들이 끼어 있다. 정부는 유해 성분의 검출량이 규제치를 밑돈다고 밝히고 있다. 미국보다 엄격한 기준을 통과했다는 것이다. 애써 국민들을 안심시키려는 듯 친절한 설명까지 곁들인 발표는 공허했다. 여태까지 쓰던 치약인데, 그 정도는 뭐 괜찮다는 식의 모호한 판정이랄까.

이에 대한 반동으로, 각자 까다로운 선택 기준으로 해롭지 않은 치약을 찾아내려는 노력이 이어진다. 유기농 생약 성분과 향을 넣었다는 해외 유명 치약에 솔깃해지는 건 예약된 순서다. 최근 이태리·프랑스·독일·미국·호주에서 만들어진 치약의 수입량이 갑자기 늘어난 배경이다. 너무 민감하게 반응하는 것 아니냐는 현실론자들도 많다. 비싼 값을 납득하지 못하는 사람들도 있게 마련이다. 덜 해로운 좋은 치약이 대안으로 떠오른다.

　좋은 치약을 들먹였으니 스쳐 버리기 쉬운 비밀을 짚고 넘어가는 게 좋겠다. 치약 튜브의 끝을 보면 색 띠로 된 표시가 있다. 이는 치약 뚜껑을 막고 튜브의 끝에 내용물을 넣는 주입구 표시다. 기계에 위치를 인식시키는 '아이 마크Eye Mark'라 할 수 있다. 이런 기능에 더해 치약 성분까지 구분된다. 검은색은 100퍼센트 화학 성분, 파란색은 천연 성분과 의약품이 섞인 것, 빨간색은 천연 성분과 화학 성분의 혼합, 녹색은 천연 성분으로 만들어진 것이다. 화학 성분이 들어 있다 해서 모두 해롭다는 의미는 아니다. 당장 사용하고 있는 치약의 뒷부분을 한 번 확인해 보기 바란다.

　아요나 치약은 독일에서 많이 팔리는 제품 가운데 하나다. 평소 보던 폴리에틸렌 재질의 치약과 다르게 생겼다. 강렬한 빨간색으로 금속 튜브에 담겼다. 얼핏 보면 여행용 고추장과 포장이 비슷하다. 빨간색은 향과 맛의 농축 정도가 다섯 배나 강력해 시각적 경고의 의미를 담고 있다. 일반 치약보다 5분의 1이하의 소량(팥알 크기)만 칫솔에 짜서 이를 닦아야 한다. 한 번 사용해 보면 단번에 퍼지는 향이 얼마나

강렬한지 알게 된다. 작아 보이는 아요나 치약은 놀랍게도 150여 회를 쓸 수 있다.

아요나 치약의 성분이 궁금할 것이다. 천연과 화학 성분이 섞인 혼합 치약이다. 항간에 떠도는 발암물질인 파라벤과 트리클로산은 들어 있지 않다. 아요나 치약의 성분도 말이 많긴 하다. 유해 성분으로 알려진 계면활성제가 섞여 있는 탓이다. 이 부분의 유해성 여부는 독일과 우리나라의 규제 기준이 각각 다르다. 아요나 치약은 성분보다 사용법을 강조하고 있다. 하루 두 번 3분 동안 양치하고 입안을 여러 번 물로 헹궈 낼 것을 전제로 안전성을 보증한다. 독일치과협회는 아요나 치약을 적극 추천하고 있다.

국내에서는 아요나 치약이 정식 수입되지 않는 상황이라 인터넷 구매나 해외 직구로 유통된다. 써 본 이들의 호불호가 분명한 점이 재미있다. 입 냄새가 신경 쓰이는 이들이라면 강렬한 구취 효과를 우선한다. 입안의 텁텁함이 가시고 뽀드득 소리가 날 듯 개운한 청량감을 일품으로 친다. 반면 민감한 이들은 자극적인 향에 대한 거부감을 드러낸다. 암모니아 냄새와 독한 파마 약을 연상시킨다는 불만도 많다.

장식을 걷어 낸 본질의 충실함은 무뚝뚝하지만 정직한 독일인의 특질 같다. 아요나 치약은 충치와 잇몸 염증, 치주염까지 예방하는 효과가 있다. 치아 하나는 기막히게 닦아 주는 물건이다. 게다가 가격에 허세까지 없다. 난 아요나의 화끈한 청량감과 거친 향이 좋다. 한 달을 너끈히 버티는 25밀리리터 용량의 작은 부피도 마음에 든다. 누가 뭐라 하든 아요나는 한 번 써 보면 끊지 못하는 묘한 마력이 있다.

모두에게 쓸모와 아름다움을
시간을 만지는 손목시계

## 이원 브래들리 타임피스
eone Bradley Timepiece

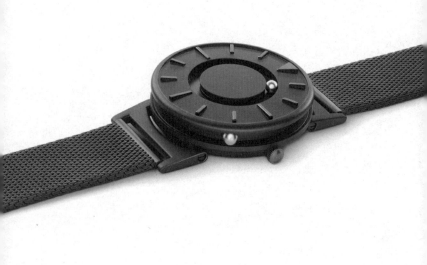

오른쪽 눈이 검은 커튼을 두른 듯 컴컴해지더니 갑자기 앞이 보이지 않았다. 순식간에 일어난 일이라 날벼락을 맞은 느낌이었다. 앞을 보지 못하는 맹인이 될지도 모른다는 상상은 공포스러웠다. 독일 데사우에서 받을 응급 처지는 없었다. 모든 일정을 취소하고 급히 귀국했다. 안구 속의 망막이 벗겨지는 증상인 망막박리 진단을 받았다. 10만 명 가운데 한두 명에게 발병한다는 질환이다. 증상을 본 의사들은 하나같이 실명할 것이라 판단했다. 회복에 대한 기대는 절망으로 참담하게 다가왔다.

수술대 위에 올랐다. 신체 기관이 없거나 쓰지 못하는 장애의 고통을 비로소 헤아렸다. 수술 후에도 원래 상태로 돌아가지 못했다. 한쪽 눈이 잘 보이지 않을 뿐인데 엄청나게 불편했다. 그동안의 삶이 얼마나 큰 축복이었는지 실감했다. 슈퍼맨이 되는 게 기적이 아니었다. 내 의지대로 몸이 움직이고 보고 느끼는 게 기적이었다.

몸의 이상異常은 그렇게 빨리 가던 시간의 속도마저 늦추는 모양이다. 하루가 평소의 며칠처럼 느껴졌다. 수시로 지금 몇 시냐고 물어봤다. 반복된 물음에 가족들조차 짜증을 냈다. 보지 않아도 시간을 알 수 있는 시계가 있었으면 좋겠다는 생각을 했다. 다행히 시간이 흐르자 점차 증상이 호전되어 흐릿하지만 형체가 분간되기 시작했다. 모든 것을 원래대로 돌려놓는 시간의 마법이 일어나고 있었다.

미국에서 대학과 대학원을 다닌 '김형수'란 한국인 청년이 있었다. 함께 공부하던 클래스메이트가 나처럼 자주 몇 시냐고 물어봤나 보다. 그가 시각을 일러줬다. 하지만 친구

의 손목엔 시계가 있었다. 동료의 행동을 이상하게 여긴 그는 나중에야 그 친구가 시각장애인임을 알게 됐다. 장애인용 시계의 알람 소리가 수업에 방해될까 싶어 동료는 일부러 알람을 꺼 둔 것이다.

이를 계기로 보거나 듣지 못하는 이들을 위한 시계는 어떨까 하는 아이디어가 떠올랐다. 시각장애인용 시계가 있긴 하지만 티 나는 디자인 탓에 정작 당사자들은 쓰기 싫어했다. 누가 일부러 장애인임을 떠벌리고 싶겠는가. 결점과 장애를 가리고 싶은 인간의 마음은 매한가지다. 다른 접근이 필요했다. 시각과 청각 장애를 지닌 이들도 감촉은 살아있다는 점을 떠올렸다.

만져서 알 수 있는 시계란 비장애인에게도 필요하다. 상대가 눈치채지 못하도록 시각을 확인해야 할 경우가 생긴다. 난처한 자리를 빨리 모면하거나 상대를 배려해야 할 때다. 손의 감촉만 사용하는 시계는 쓰임이 의외로 많을 듯했다. 만져서 시각을 알 수 있는 시계! 생각만 해도 재미있다. 모두가 내심 바랐을지도 모르는 새로운 접근임이 분명했다.

만지는 시계는 김형수와 관련 분야의 전문가들이 협업하여 모양새를 갖춰 나갔다. 젊은이가 무슨 수로 적지 않은 개발비를 마련할 수 있었을까. 제품의 완성도를 확신하는 단계에서 돌파구를 찾았다. 미국은 창업이 쉬운 풍토가 이미 조성되어 있다. 크라우드 펀딩 사이트 '킥 스타터www.kickstarter.com'에 만지는 시계 '브래들리 타임피스Bradley Timepiece'의 내용을 올렸다.

세계의 눈 밝은 이들이 즉각 반응했다. 불과 여섯 시간 만

에 목표 금액 4만 달러(약 5300만 원)를 달성했고, 순식간에 수천 개의 주문과 7억 원의 펀딩을 받았다. 처음부터 눈길을 끌지 못했다면 어림도 없는 일이다. 모두를 위한 시계란 의미로 'everyone'에서 따온 '이원eone'을 사명으로 정했다. 전 세계에서 주문이 밀려들어 본격적으로 생산 작업에 들어갔다.

첫 제품엔 아프가니스탄전쟁에서 양쪽 시력을 잃은 미해군 장교 브래들리 스나이더Bradley Snyder의 이름을 붙였다. 브래들리는 역경에 무릎 꿇지 않고 2012년 런던패럴림픽 수영 종목에서 금메달을 땄고, 이로써 일약 미국의 영웅이 된 인물이기도 하다. 인간 승리의 표상이 된 이름은 새로운 시계에 적합했다. '브래들리 타임피스'는 보거나 만지거나 하는 시계의 용도에 충실해 모두의 공감대를 이끌었다.

2014년 그래미상 시상식장에서 팝 스타 스티비 원더Stevie Wonder가 브래들리 시계를 차고 노래하는 장면이 텔레비전 화면에 잡혔다. 스티비 원더가 시각장애를 지닌 가수임을 아는 이들은 다 안다. 세계적 팝 스타도 제 손으로 시각을 직접 확인할 수 있는 멋진 시계를 오랫동안 애타게 기다렸을는지 모른다.

티타늄 재질의 무광 문자판은 마치 돌의 질감처럼 두텁게 다가온다. 시계라면 당연히 있어야 할 시침, 분침과 유리 커버가 보이지 않는다. 대신 무브먼트와 연동하는 자석의 힘으로 쇠구슬이 구르게 했다. 위쪽의 작은 홈은 분 단위, 옆면의 홈은 시 단위의 시각을 표시한다. 눈으로 보면 일반 시계의 분침, 시침 역할과 똑같다. 덮개가 없어도 구슬은 제멋대로 구르다가 손목을 살짝 흔들어 주기만 하면 즉각 제자리

로 돌아와 떨어지지 않는다. 홈과 돌기가 있는 시계는 이전에 겪어 보지 못한 새로운 촉각으로 낯설게 다가온다.

자판의 돌기와 형태, 재질이 어우러져 뿜어내는 독특함은 마치 해시계를 연상시킨다. 들판에 돌을 박아 그림자로 시간을 재던 과거의 습속을 축소해 놓은 것 같기도 하다. 매끈한 날렵함 대신 투박하고 거친 조형물 같다. 브래들리 타임피스는 그저 그런 식상한 시계 디자인에 지루해진 젊은이들이 먼저 반응했다. 색다른 질감과 보는 맛의 매력은 스마트폰에 밀려 용도가 줄어든 시계를 손목에 다시 차게 했다.

소문만 무성하던 브래들리 타임피스를 최근에야 써 봤다. 매장의 쇼윈도에 진열된 실물의 아우라가 강렬했다. 첫눈에 범상치 않음을 알았다. 이럴 줄 알았다. 짧은 시간에 세계적 권위의 디자인 상인 독일의 레드닷과 IF상을 잇달아 수상한 이력이 있다. 게다가 런던디자인박물관과 영국박물관에서는 브래들리 타임피스를 영구 소장품으로 선택했다. 빼어난 디자인 역량을 나라 밖에서 먼저 인정받은 셈이다.

**031**

공들인 생활 가구의 품격
놀라운 디테일에 반한 의자

# 가리모쿠

karimoku

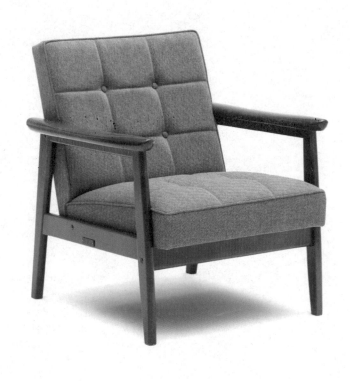

책 만드는 일을 하는 친구의 방 안은 조도를 낮춘 은은한 불빛으로 묵직했다. 무심코 놓인 듯한 원형 테이블은 손때 묻어 반질해진 나뭇결조차 고왔다. 두 개만 놓인 의자는 기시감으로 친숙했다. 기억 속 완행열차의 낡은 의자는 두터운 녹색 벨벳 색깔로 아름다웠었다. 그 녹색을 여기서 볼 줄 몰랐다. 앉아 보니 이상하리만치 편했다. 의자에 몸을 맞추어 뒤척일 필요가 없었다. 마치 내 몸에 맞춘 전용 의자처럼.

단출한 가구를 비추는 따스한 불빛 사이로 영국제 스펜더 스피커에서 도어스Doors의 〈디 엔드The End〉가 흘러나왔다. 편안하게 두 다리를 쭉 뻗고 중얼거렸다. "이 방엔 뭔가 특별한 게 있는 것이 분명해……." 이유가 궁금했다. 주인장은 이 방의 분위기 같은 낮은 톤으로 대답해 줬다. "오래전부터 쓰던 '가리모쿠karimoku'를 갖다 놓았을 뿐이에요."

서울 홍대 앞과 연남동 일대에 생긴 커피숍과 카페, 식당은 어림짐작으로도 1,500곳을 넘겼다 한다(2020년). 하루에 하나씩 돌아봐도 얼추 3년이 걸릴 수다. 세련된 이들이 꾸민 공간에서 시간을 보내는 맛이 괜찮다. 겉모습보다 내부의 가구와 집기를 더욱 신경 쓴 가게가 제대로 된 거다. 간결한 선과 탄탄한 재질감이 돋보이는 나무 팔걸이에 단추 박힌 검은 가죽시트 의자를 본 적 있는지? 오래 앉아 있어도 불편하지 않았다면 일본제 가리모쿠일 개연성이 높다.

가리모쿠는 오랜 세월 가구만을 만들어 온 일본 회사다. 이 회사는 세계 최고라 자부하는 관록의 목공 기술이 특기다. 말로만 들어선 알 수 없다. 직접 눈으로 확인해 보아야 한다. 서울 삼성동 매장 근처에서 약속이 있던 날 밤, 일부러 그

앞을 지나갔다. 노출 콘크리트로 마감된 건물엔 간판도 달려 있지 않았다. 퇴근한 직원을 대신한 조명만이 텅 빈 쇼윈도를 밝혀 주었다. 시선을 집중시킨 의자의 분위기가 선명하게 드러났다. 평소 보던 가구의 비례와 다른 형태다. 의자의 프레임은 가늘어 보이지만 단단하게 느껴졌다. 목재의 재질감이 남달랐다. 뭔가 주장이 분명한 가구란 인상을 받았다.

결국 수소문해 가리모쿠 수입원의 대표를 만났다. 가구에 애정이 많은 이였다. 다짜고짜 물어보았다. "취급하는 가구의 매력이 뭡니까?" 대답은 간단했다. "비슷하게 보이나 자세히 들여다보면 놀라운 디테일을 담은 가구지요." 이력이 다양한 대표는 할 말이 많은 듯했다. 하나라도 더 알려주고 싶은 사람의 열의는 귀 기울여 들어 주는 게 예의다.

말의 진위는 물건을 보면 바로 알게 된다. 진열된 가구에서 접착제나 도료에서 풍기는 눈 따갑고 역한 화공약품 냄새가 나지 않았다. 개어 놓은 에폭시 접착제도 30분이 지나면 쓰지 않을 정도로 세심한 주의를 기울인다 했다. 무려 여덟 번 덧칠해 도장 막이 두터운 팔걸이는 나무의 질감이 그대로 느껴졌다. 공들여 갈았음 직한 매끈한 표면은 물 한 방울 스며들지 않을 만큼 치밀했다. 만든 이의 전문성이 다가오는 마무리에 감탄마저 나왔다.

요즘 가구에 쓰이는 나무는 대개 고주파 건조를 한다. 시간의 효율성을 위해서다. 몇 년을 기다려야 하는 자연 건조 목재가 귀해진 시대다. 이 회사는 뒤틀리지 않고 색깔도 좋은 재료를 얻기 위해 자연 건조된 나무만 쓴다. 밀도가 균일한 부분을 따로 골라내 짝을 맞추는 과정이 남아 있다.

같은 나무라도 생육 조건과 환경에 따라 두 배의 밀도 차이가 난다. 나뭇결무늬가 일정하고 단단한 강도를 지닌 비결이 여기에 있었다. 짜 맞춤한 각 부위의 접합 부위는 견고해서 무거운 하중도 끄떡없이 견뎌 낸다.

새로 산 의자가 망가져 2년 이상 써 본 적 없다는 씨름 선수 이야기를 들었다. 다리가 가늘어 약해 보이는 가리모쿠 의자를 그가 반신반의하며 샀는데, 100킬로그램이 넘는 몸무게를 3년 이상 버티며 의자는 아직도 건재하다고 했다. 제대로 만든 의자의 진가에 놀랐음은 물론이다. 테이블에 비해 훨씬 만들기 어려운 물건이 의자다. 비숙련 외국인 노동자를 고용하지 않는 이 회사의 방침도 여기에 근거한다.

가죽 시트의 편안함도 눈여겨볼 만하다. 좋은 가죽을 엄선하여 정밀하게 재단한 시트의 고급스러움은 정평이 났다. 시트의 중요성을 누구보다 잘 아는 렉서스 자동차가 가리모쿠의 자문을 받을 정도다. 표준 신장 172센티미터의 사람을 기준으로 시트가 설계되었다. 더도 말고 덜도 말고 우리 체형에 딱 맞는 편안함이 느껴진다. 서양인 체형에 맞추어 시트의 길이와 폭이 컸던 가구들이 정작 앉아 보면 왠지 불편했던 이유이기도 하다.

가리모쿠 가구 가운데 많이 알려진 '케이체어K Chair'는 어디선가 본 듯하다. 맞다! 바로 바우하우스 시절에 미스 반데어로에Mies Van Der Rohe가 만든 명작 '바르셀로나 체어Barcelona Chair'의 변형이다. 이집트 귀족의 의자에서 모티프를 따왔다는 가죽에 단추를 교차한 등받이 문양과 두께가 비슷하다. 시대를 달리한 두 물건은 공통 인자를 공유한 셈이다.

독일에서 출발해 덴마크가 세련하게 만든 바우하우스 전통의 나무 가구들은 노르딕 디자인으로 불린다. 유럽의 감성을 자기화하는 일로 분주했던 일본의 디자인도 많은 영향을 받게 된다. 탄탄한 제조 기술을 더해 이름이 알려진 회사가 가리모쿠다. 당시 일본의 활력에 동승해 여러 명작을 남겼고 역량도 전성기를 맞는다.

　　일본의 문화기획자들은 당시를 그리워하는 대중을 주목했다. 생명력 넘치는 1960년대의 디자인을 복원하려는 '60비전60VISION' 프로젝트는 그렇게 출발했다. 돌아가고 싶은 시절에 대한 향수는 하나둘씩 재현되었다. 가리모쿠도 여기에 참여한 주요 회사 중의 하나다. 2002년 옛 명작들을 이은 '가리모쿠 60KARIMOKU 60' 시리즈가 부활한 배경이다. 시대와 호흡하려는 새로운 시도도 눈여겨볼 만하다. 유럽의 디자이너를 영입해 펼치는 '가리모쿠 뉴스탠다드KARIMOKU NEW STANDARD' 시리즈가 오늘의 감성에 근접하고 있다.

　　가리모쿠는 자신의 삶을 소중하게 여기는 사람들의 선택이기도 하다. 살아가는 일은 의자와 테이블을 전전하며 보내는 것일지도 모른다. 편하고 아름다운 가구에서 펼쳐질 제 삶이 크고 엄청난 가구에 묻히길 바라지 않는다. 소박하지만 누추하지 않고 화려하지만 사치스럽지 않은 우리 옛 건축의 매력을 그대로 옮겨 놓은 듯한 가리모쿠다. 나무를 가구에 쓰려면 100년이 걸린다. 시간의 의미만큼 오랫동안 쓸 수 있게 만들어야 도리라는 생각은 멋지다. 이런 가구를 쓰는 사람들이라면 그다음 100년을 위해 나무 심을 궁리를 하지 않을까.

안전하고 편리하고 멋있게
도시 감성의 자전거용 헬멧

## 따우전드
thousand

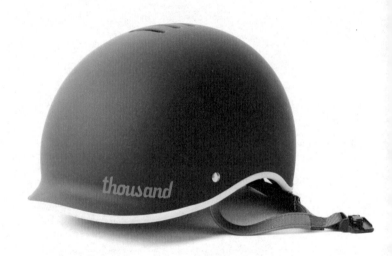

주변에 헬멧을 쓰고 일하는 이들이 많다. 우선 오토바이로 피자나 중국요리를 배달하는 사람들이 떠오른다. 공사장 작업자나 소방관 들도 있다. 운동선수 가운데 야구의 타자와 포수는 물론이고 아이스하키 전원은 제 몸의 부피만큼 큰 보호대와 함께한다. 동계올림픽의 스켈레톤 같은 종목에서는 선수들이 캐릭터 헬멧을 쓰고 출전한다. 군대의 전투용 헬멧은 당연하고.

전쟁에서 자신을 방어하기 위해 쓰는 투구가 헬멧의 출발이다. 서아시아 지역에서 기원전 3000년경부터 썼다는 기록이 남아 있다. 창과 칼이 본격 등장하기 이전에 철퇴를 쓰던 전쟁에서 투구의 필요는 말하나 마나다. 당연히 청동이나 쇠로 만들어졌다. 당시 투구의 무게는 7킬로그램에 가까웠다나. 머리조차 들지 못할 무게의 투구를 쓰고 했던 전쟁이라……. 믿거나 말거나 투구가 의자보다 세상에 더 먼저 나왔다고 한다. 하긴 싸움에서 이겨야 앉을 수 있었을 테니 그럴듯하기도 하다. 의자 역할을 투구가 했을 수도 있다. 무거운 쇳덩이는 쓰고 다니기보다 깔고 앉는 용도로 더 적합했을 테니까.

투구 동네에서도 인상적인 명품이 있게 마련이다. 15세기에 유행했던 샐릿sallet 투구다. 영화 〈스타워즈〉에 나오는 검은 기사 '다스 베이더'가 쓴 투구를 떠올리면 된다. 목 부분을 보호하기 위해 밑부분이 치맛자락처럼 넓고 눈 부분이 일자로 뚫려 있는 형태다. 훗날 헬멧 디자인의 원형이 될 만큼 비례와 균형의 아름다움이 돋보인다. 중세의 대표격인 샐릿 투구는 독일의 냉철한 과학이 더해져 나치의 명품으로 태어

난다. 하켄크로이츠 문양 헬멧을 쓴 독일군 병사의 모습을 떠올려 보라. '아하! 독일군 철모'란 반응이 저절로 나온다.

이후 전쟁과 함께했던 투구에 변화가 일어난다. 금속으로 한정된 재질이 플라스틱과 케블러 섬유로 바뀌게 된다. 가볍지만 충격 흡수 효과가 뛰어난 신소재의 등장은 많은 변화를 불러왔다. 쇠에 비해 새털만큼 가벼운 무게와 머리에 고정하는 결구 방식은 헬멧의 안정성을 비약적으로 높였다. 전쟁용에서 일상생활의 보호 장구로 바뀐 헬멧은 이제 인간의 든든한 외골격으로 자리 잡는다.

1980년대 중반 이전엔 헬멧을 쓰고 자전거 타는 이들이 거의 없었다. 자전거를 즐겨 타는 유럽의 여러 도시에서조차 드물었다. 내가 산악용 자전거MTB를 처음 탔던 1980년대 말쯤에 머리 보호용 헬멧을 쓴 이들이 하나둘 나타나기 시작했다. 자전거용 헬멧은 MTB의 유행과 함께 퍼진 듯한 인상이다. 이후 비약적으로 늘어난 자전거 인구와 함께 헬멧도 확산된다. 남세스레 몸에 착 달라붙는 옷을 입고 우주인 같이 보이는 헬멧을 쓰는 유행이 이어졌다.

대도시 생활자의 유형 가운데 자전거로 출퇴근하는 이들이 늘어나고 있다. 나날이 심각해지는 교통난도 피하고 건강을 위한 운동 수단으로도 자전거만 한 게 없다. 각 도시도 자전거 전용 도로와 시설을 만들어 대응한다. 자전거 이용자들이 늘어나는 건 세계적 흐름이 되었다.

늘어나는 자전거 인구만큼 사고도 잦게 된다. 미국에선 헬멧을 쓰지 않아 죽는 이들의 수가 연간 1,000명 정도라 한다. 우리나라에선 연 1만 5,000건의 자전거 사고로 250명 정

도가 죽는다. 그러나 대부분의 사람들은 헬멧을 쓰지 않는다. 보호 장구를 착실하게 착용하는 어린이들보다 성인의 자전거 부상률이 훨씬 높은 이유다.

헬멧을 쓰지 않는 이유란 수긍할 만하다. 대부분 우스꽝스러워 보이는 자전거 헬멧의 디자인과 들고 다니기 번거롭다는 점을 꼽았다. 안전장치지만 스스로 쓰기 꺼리는 이유가 있었다. '따우전드thousand' 헬멧을 만든 글로리아 황은 이런 문제들에 주목했다. 마음에 들지 않는 디자인이라면 갖고 싶도록 바꾸고, 쓰고 벗는 불편함이나 휴대의 번거로움 때문이라면 개선하면 될 것 같았다. 도시 생활에 어울리면서 티 나지 않는 모양을 원하는 이들도 많았다. 이에 일부러 쓰고 싶은 자전거 헬멧을 만들기로 결심한다.

헬멧의 이름은 미국에서 자전거 사고로 죽는 희생자 1,000명을 뜻하는 'thousand'에서 따왔다. 사고의 경각심을 높이려는 의도가 담겨 있다. 자전거 사고로 죽은 친구에게 충격받은 일이 계기였다.

헬멧이란 갑자기 생긴 물건이 아니다. 따우전드 디자인은 샐릿 투구에서 독일군 철모로 이어지는 과정을 힌트로 삼았다. 유려한 곡선의 흐름이 귀를 덮는 부분에서 살짝 들리는 아름다움은 여기서 나온다. 어떤 방향에서 보아도 날렵해 보이는 비밀은 고전의 재해석이라고나 할까.

헬멧의 옆부분엔 구멍을 뚫어 자전거 핸들에 걸어 놓을 수 있게 했다. 자전거에서 내리는 순간 커다란 헬멧을 누군들 거추장스럽게 들고 다니고 싶을까. 가지고 다니려면 백팩에 걸 수 있도록 고정 장치까지 더했다. 표면은 번쩍이는

광택 대신 무광 도장으로 마무리하여 차분한 느낌으로 바꾸었다. 피부에 직접 닿는 부분은 가죽으로 처리하고 쉽게 조이고 풀 수 있도록 자석 고리를 달았다. 머릿속으로만 디자인하는 물건이 따라올 수 없는 섬세한 디테일을 더했다. 스스로 자전거를 타며 아쉬웠던 부분을 보완한 것이다.

기존 헬멧의 얼룩덜룩한 색감과 요란한 디자인의 거부감을 따우전드식으로 개선한 효과는 바로 나타났다. 도시의 감성과 라이프스타일을 반영한 헬멧의 참신함에 MZ 세대가 열광하기 시작했다. 자전거 헬멧 하나에도 자신의 선택을 드러내면서 사고의 위험을 줄여 주는 안전장치의 필요에 공감한 거다.

나도 슬그머니 따우전드 헬멧을 샀다. 이전의 자전거 헬멧이 마음에 들지 않아서다. 7월마다 열린다는 자전거 대회 '투르 드 프랑스Tour de France'에 나갈 것도 아닌데, 선수 같은 차림을 했던 게 은근히 신경 쓰여서다. 독일군 병정 같은 헬멧을 쓰고 자전거를 타니 사람들의 시선이 내게 머문다. 이상해서가 아니라 멋있게 보여서란 걸 난 안다.

제 손으로 조립하는 맛
정밀하게 잘생긴 공구 세트

# 샤오미-비하 드라이버 키트

XIAOMI-Wiha DRIVER KIT

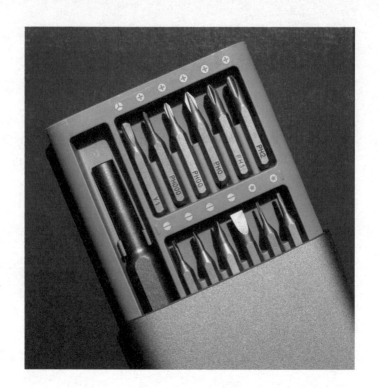

내 동생은 산업용 보일러를 설계하는 일을 한다. 어마어마한 규모의 공장 설비 프로젝트를 진행한다는 자부심은 남다르다. 하지만 정작 제집 보일러가 고장 났을 때는 속수무책의 위인이란 걸 잘 안다. 추위에 떨다가 결국 식솔들을 이끌고 호텔 신세를 졌으니까. 설계와 수리의 영역이 다르긴 하지만 보일러 박사의 실력을 의심받았다.

웃을 일이 아니다. 제 일만 하는 남자가 집에서 할 수 있는 일이란 거의 없다. 이어지는 건 마누라의 구박과 멸시뿐이다. 동생은 보일러 사건 이후 변화를 보였다. 온갖 공구를 사들이기 시작했다. 집에서 평생 쓸 일 없을 듯한 V커터(나무를 사선으로 자르는 기계)와 버니어 캘리퍼스(10분의 1밀리미터까지 잴 수 있는 자) 같은 도구도 척척 들여놓았다. 마치 한풀이라도 하려는 기세였다. 어쩌다 만나게 되는 제수의 푸념을 듣게 됐다. 열심히 사들이지만 한 번도 쓰는 걸 보지 못했다나…….

요즘 가정용 공구에 대한 관심이 높다. 대형 상가의 취미칸엔 온갖 공구가 넘친다. 조이고 자르고 박는 공구는 매력적이다. 뭔가 만들어 내는 도구가 아닌가. 손볼 일이 많아진 시대의 변화다. 변화의 진원이 짐작된다. 조립식 가구를 다루는 이케아 상품은 모두 제 손으로 조립해야 한다. 만만하게 볼 문제가 아니라는 걸 해 보면 안다. 적합한 공구의 필요를 절감하게 된다.

컴퓨터의 성능을 개선하기 위해 조립해야 할 부품들도 많다. 음악을 듣기 위한 PC-FI도 성행한다. 그런데 전문 업소에 들르고 사람을 부르는 일이 부담스러울 때가 많다. 웬

만한 일들은 온라인으로 부품을 사들여 직접 처리하는 게 속 편하다. 정교함이 본령인 프라모델의 조립에는 인간의 의지보다 공구의 성능이 우선이다. 밤하늘의 별자리가 비치는 플라네타륨 같은 신기한 물건의 조립도 쓸 만한 도구가 있다면 훨씬 쉬워진다. 오디오 파일도 조립 키트를 만들 일이 생긴다. 많은 부품과 배선을 이어 가야 한다. 좋은 드라이버와 니퍼, 펜치가 있으면 편리하다.

처음엔 나사를 풀고 죄는 드라이버가 다 똑같다고 여긴다. 그러나 여러 공구를 사용해 보면서 팁의 정교함과 강도가 결과에 어떤 영향을 미치는지 알게 된다. 누구라도 제가 좋아하는 일을 대충 마무리 짓고 싶어 하진 않는다. 점차 선택의 고도화가 이루어진다. 손에 익고 편리함이 돋보이는 물건을 찾게 된다.

미국의 친구가 실력 있는 숙련공을 채용하는 방법을 들려준 적 있다. 출신 학교도, 이력도 물어볼 필요가 없단다. 구직자가 쓰는 도구함을 먼저 보여 달라고 하면 된다고. 신뢰의 상징인 '스냅 온snap-on' 제품이 들어 있다면 무조건 채용한다는 것이다. 도구가 자신의 일을 대하는 태도와 자세까지 말해 준다는 경험의 판정이라나. 독일도 경우가 비슷했다. 싸구려 공구를 쓰는 이는 실력까지 의심받는다. '하제트HAZET'나 '메타보metabo', '비하Wiha' 같은 전문 브랜드라면 일단 합격점을 준다고 했다. 경우는 다르지만 분야가 다른 일에도 적용된다. 자기가 하는 일을 어떻게 대하느냐의 태도이기 때문이다.

새로운 스크루 드라이버를 써야 할 일이 생겼다. 애플

컴퓨터는 일반 드라이버로 풀리지 않는다. 애플의 폐쇄성을 새삼 확인한 계기다. 특별 생산 공정이 들어가거나 관리를 위한 선택일 수도 있다. 다른 제조사들 중에도 과거와 같은 일자나 십자, 육각 모양의 일반적인 나사를 쓰지 않는 곳들이 있다. 예전에는 보지 못한 별모양, 삼각형, 심지어 양쪽에 구멍만 나 있는 볼트도 있다.

똑같아 보이는 작은 나사는 그 모양의 다양성으로 혼란스럽다. 이젠 가지고 있는 기존 드라이버로 열 수 없는 물건이 많다. 스마트 시대의 기기는 겉모습만 바뀐 게 아니었다. 조이는 볼트조차 달라졌다.

새 기기들에 맞는 전용 드라이버를 갖추기란 어렵다. 그러나 그럴 필요도 없다. 드라이버 본체에 다양한 모양의 비트를 갈아 끼우도록 한 멀티 드라이버만 있으면 되기 때문이다. 한 통에 담겨 있는 세트라면 편리하다. 대충 사들인 드라이버 세트의 조악한 성능과는 이제 결별해야겠다. 멋진 디자인까지 갖춘 드라이버 세트가 있으면 좋겠다.

도구가 쓰는 사람의 태도까지 보여 준다는 점은 맞다. 집에서 몇 번 쓰지 않을 물건이 너무 비싸다면 주저하게 된다. 소형 드라이버의 가격은 1,000원에서 10만 원 사이에 걸쳐 있다. 그러나 아무것이나 쓰긴 싫다. 독일의 오래된 공구 메이커 비하의 새로운 제품이 눈에 띄었다. 비하라면 도구만 보고도 직원으로 채용한다는 브랜드 아니던가. 여기에 반전이 있었다. 싸고 희한한 물건만 만든다는 중국의 '샤오미XIAOMI' 가 끼어들었다. 중국에서 독일의 디자인 역량과 성능을 빌려 '샤오미-비하XIAOMI-Wiha 드라이버 키트'를 내놓은 것이다.

처음에는 샤오미에서 만들어 히트한 보조 배터리인 줄 알았다. 길이가 더 길고 두꺼워져 고용량 신제품이라 착각할 만했다. 깔끔하고 매끈한 마무리가 드라이버를 담은 물건처럼 보이지 않았다. 한마디로 잘 생겼다. 고품위 금속 표면 처리 기법인 아노다이징 마감으로 표면의 재질감이 독특하다.

멋진 디자인도 예사롭지 않다. 드라이버가 매끈한 케이스 안에 통째로 들어간다. 책상 위에 놓여 있어도 전혀 이상하지 않다. 샤오미란 회사의 디자인 실력을 우습게 볼 수가 없다. 2017년 독일 '레드닷' 디자인 상을 거머쥔 역량은 거저 생기지 않았을 테니까.

성능도 독일에서 만든 기존 '비하'의 비트와 근접하다. 물론 독일의 것과 똑같다곤 말 못하겠다. 중국에서 만들었으므로 보이지 않는 차이가 있을는지 모른다. 샤오미 제품을 바라보는 나의 편견도 작용했을 터다. 그러나 지금까진 별문제를 발견하지 못했다. 드라이버가 내 손에 쥔 순간부터 몇 달 동안 험한 작업을 해 본 결론이다.

기존 드라이버를 쓰면서 느꼈던 불편이 해소되어 놀랐다. 케이스를 뒤집어도 24개나 되는 비트 조각이 떨어지지 않는다. 케이스 안에 강력한 자석이 들어 있기 때문이다. 기존 플라스틱 케이스에 담긴 비트는 쓰고 나면 몇 개씩 잃어버리곤 하는데, 이러한 원인을 없앴다. 꺼낼 때도 쉽고 편하다. 빈틈을 누르면 드라이버 꽁무니가 저절로 들려서 쥐기 쉽다. 드라이버에 가까이하면 비트가 저절로 달라붙는다. 이런 드라이버가 있었으면 좋겠다는 바람이 이제야 이뤄졌

다. 중국제의 실력을 실감했다. 하루가 다르게 달라지는 샤오미 제품을 보고 불안감도 든다. 우리가 계속 앞서가야 하는데…….

**미니멀리스트를 위하여
강하고 얇은 카드 지갑**

**파이오니어**
PIONEER

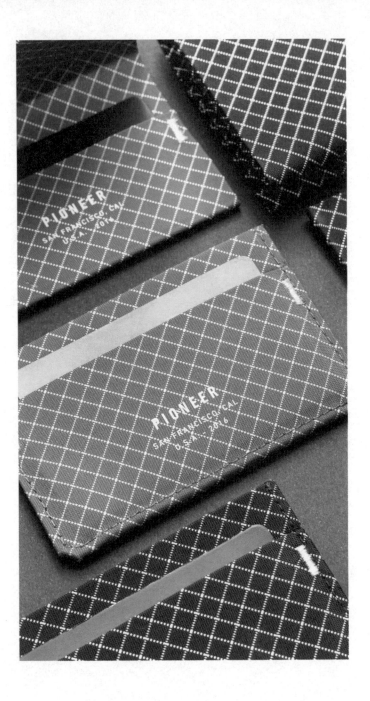

한적한 도로를 달리는 자전거 대열은 멋지다. 자전거를 타는 일은 개인적으로 건강에도 좋을뿐더러 공적으로 환경문제에도 일조하는 게 된다. 유럽의 도시들에서 보았던 자전거 타기의 일상화는 탄소 배출을 줄이는 작은 실천의 하나다. 한 사람 한 사람이 모이면 그 파급효과는 무시하지 못할 양이 된다. 몰라서 행동으로 옮기지 못하는 일은 별로 없다. 대개 귀찮게 여기거나 작은 불편 때문에 하지 않을 뿐이다.

자전거 타기는 유럽의 많은 도시에서 일상화되어 있다. 자전거 전용 도로 시설이 잘 갖추어져 있어 자전거 이용에 불편하지 않기 때문이다. 우리는 자전거 타기를 여가 활동으로 여긴다. 복잡한 시내에서 자전거 타기는 힘들고 위험하기 짝이 없다. 차량 우선의 도시 설계로 자전거는 도시에 들어설 틈이 없다. 게다가 있는 시설조차 제대로 활용되지 않는다. 형식적으로 만들어 놓은 자전거 도로의 실효성은 크게 떨어진다.

유럽의 자전거엔 대개 짐받이와 바스켓이 달려 있다. 일상에서 자기 짐을 싣고 일상복 그대로 타고 다니기 위함이다. 유심히 보라. 우리의 자전거엔 손가방 하나 넣을 데가 없다. 어쩌다 한 번 타는 자전거는 우리의 일상과 멀리 떨어져 있다. 착 달라붙는 자전거 전용 복장을 갖춰야만 어울릴 법한 특별한 탈것으로 모셔지는 느낌이다. 자전거라는 같은 물건이 유럽과는 전혀 다르게 쓰이고 있다.

자전거는 맨몸으로 타는 게 제일 편하다. 그러나 사람 사는 게 그렇게 간단하지 않다. 살다보면 짐 실어야 할 일이 많다. 할 수 없이 등에 메는 색sack과 백팩backpack에 짐을 챙겨 넣

고 타야 한다. 처음엔 그런대로 쓸 만하다. 날씨가 더워지면 생각지도 못한 일이 벌어진다. 바로 땀 때문에 생기는 불쾌감이다.

게다가 등에 메는 가방은 몸에 단단하게 고정하면 불편하고, 느슨하면 운동의 반작용으로 실룩거리게 된다. 움직임이 격렬해질수록 색과 백팩은 몸과 불화한다. 얹어진 무게의 부담도 만만치 않다. 몸이 힘들면 1그램의 무게도 부담되는 게 자전거 타기다. 아무리 편리하게 잘 만들어진 물건도 맨몸의 홀가분함을 해칠 뿐이다.

모든 건 겪어 봐야 알게 마련이다. 맨몸에 자전거를 타도 문제는 여전하다. 이젠 몸의 일부가 되어 버린 스마트폰과 수건과 지갑은 어디에 넣을까. 숨 쉬는 일 이외엔 돈이 드는 도시 생활에서 맨몸만으로 해결될 일은 거의 없다. 지갑이 문제가 된다는 걸 자전거 타며 실감했다. 온갖 용도의 손지갑이 지치지도 않고 만들어지는 이유를 알았다. 당해 보지 않으면 이런 사소한 문제의 심각성을 모른다. 산다는 건 하찮고 구질구질하며 보잘것없는 일들을 참아내는 대가다.

난 자전거를 탈 때 평소 쓰던 가죽 지갑을 윗옷 주머니에 넣고 다녔다. 자전거용 재킷은 기능성이 강화된 첨단 신소재와 기술로 무장된 지 오래다. 얇고 가벼우며 땀도 잘 흡수한다. 심지어 실을 쓰지 않고 재봉하는 접합 방식의 옷도 있다. 하지만 기존 지갑의 부피와 무게는 만만치 않았다. 현금과 신용카드, 주민등록증과 운전면허증을 넣도록 만들어졌으니 당연하다. 얇은 옷에 넣은 지갑은 불룩하게 솟아 나왔고 무게로 축 처졌다. 옷의 진화는 당연하게 여기면서 지

갑만은 과거를 고집하는 게 이상했다.

불편을 느껴 지갑도 빼놓고 다녔다. 지폐 몇 장만 주머니에 넣고 자전거를 탔다. 훨씬 홀가분해졌다. 생각지도 못한 문제가 점심을 먹은 식당에서 불거졌다. 땀에 젖어 옷에 달라붙은 만 원짜리 지폐가 볼만했다. 축축하게 젖은 돈을 겸연쩍게 내밀었다. 받는 이도 썩 유쾌하진 않았을 것이다. 이젠 현금 가지고 다닐 일도 별로 없긴 하다. 신용카드나 스마트폰 하나면 거의 해결되지 않던가. 지갑은 더 작아져도 문제없고 가벼운 옷에 맞는 형태로 얇았으면 좋겠다. 당연한 요구지만 메이커의 대응은 시원치 않다. 아쉬운 사람이 찾아 나설 때다.

나와 같은 불편을 느낀 이들이 어디 한둘일까. 유명 스포츠 용품 회사의 디자이너로 일하던 헨리 레펜스Henry Lefens란 친구가 멋진 물건을 만들어 냈다. '파이오니어PIONEER'란 지갑이다. 세상에 없던 지갑과 작은 물건을 담는 파우치가 절실했던 그 역시 멀쩡한 회사를 그만두고 독립하여, 신발과 옷에만 쓰이던 첨단 신소재 아라미드섬유로 손가방을 만든 것이다. 브랜드는 일본의 전자 회사 파이오니어와 헷갈리게 똑같은 이름을 쓴다.

파이오니어 제품을 만져 보고 독특하고 매끄러운 감촉에 놀랐다. 밀도 높은 치밀함이 손끝에 전달된다고나 할까. 10XD란 새로운 소재 때문이다. 많은 연구를 거쳐 작은 지갑에 적용했다. 아라미드섬유가 강철보다 강한 재질이라지만 얇은 천에 불과하다. 종잇장 몇 장 겹쳐진 두께의 지갑이라면 후들거리게 마련이다. 그런데 기존 지갑처럼 심지를 넣

고 가죽을 붙인 것 같지도 않다. 안과 밖이 똑같은 특수섬유 재질일 뿐이라는 파이오니어는 얇고도 단단하다. 신박한 재주라는 탄성은 여기서 나온다.

방수 기능을 갖춰 물이 스며들지 않는다. 더러워지면 세탁하면 된다. 게다가 디자인은 군더더기 없이 간결하다. 얇아도 너무 얇다는 느낌이 드는 파이오니어는 평소 쓰는 가장 작은 가죽 지갑 두께의 3분의 1도 안 된다. 카드 두 장과 주민등록증이 들어갈 두께다. 얇은 옷의 주머니에 넣어도 티가 나지 않는 이유다. 지갑을 쓰며 아쉬웠던 두께와 무게는 합격점을 줄 만했다.

파이오니어 월렛wallet을 쓴 지 벌써 6년이 지났다. 낡은 느낌 없이 처음 형태 그대로다. 발상의 전환이 가져온 손지갑의 편리함을 실감한다. 몸에 걸치고 드는 것조차 부담스러운 초간단 차림을 선호하는 이들도 많다. 스마트폰으로 들어간 지불 수단 탓으로 카드 한 장과 명함 한두 장 정도면 어떤 경우라도 대처된다. 그냥 들고 다니기 불안한 태블릿 제품의 보호용 커버도 마음에 든다. 이런 물건이 왜 필요한지 반문하고 싶을 것이다. 자신 있게 대답할 수 있다. 만드는 사람들은 무엇이 필요한지 아는 촉이 우리보다 열 배는 더 발달했기 때문.

## 공작의 날개처럼
## 빛을 펼쳤다 접는 북 램프

# 루미오
Lumio

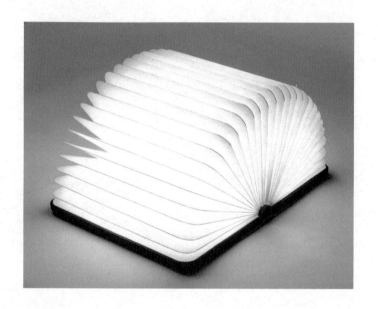

2016년의 일이다. 뉴욕에 다녀온 친구가 전리품처럼 조명등을 들고 와 자랑을 늘어놨다. 뉴욕현대미술관에 들렀다 디자인이 좋아 선뜻 샀다는 거다. 애써 관심 없는 척했다. 그깟 램프 하나 가지고 뭘 그러느냐는 틀어진 심기의 발동이다. 친구는 신이 나서 시범을 보이기 시작했다. 책처럼 보이는 물건을 테이블 위에 펼치자 마법과 같은 일이 벌어졌다. 책 장 사이로 은은한 불빛이 번졌고, 펼쳐진 모습은 공작의 날개 같았다. 신기했다. 게다가 들고 다니며 아무데서나 펼치기만 하면 불이 켜진다. 이상했다. 전구가 들어간 물건에 흉물스러운 전선이 보이지 않는다. 아하! 곧 알아챘다. 이제 LED 램프의 시대가 온 것을 깜빡했다. 조명등에는 줄이 주렁주렁 매달려 있는 게 당연하다고 여겼다. 램프는 내 생각을 앞질러 이미 변화한 실물을 보여 주고 있었다. 친구의 잘난 척과 자랑은 이어졌다. 짜증이 났지만 매력적인 디자인의 물건을 택한 안목은 인정해 줄 만했다. 멋진 조명등으로 한껏 분위기를 돋운 방에서 말의 성찬을 이어 갔다. 아저씨 둘뿐인 서글픈 그림은 늦은 시간까지 바뀌지 않았다.

잡지 편집장 신혜연이 펴낸 책 『언니의 아지트』에는 전국의 좋다는 곳을 저자가 직접 돌아보고 평생 쌓은 안목의 공력으로 선정한 장소들이 담겨 있다. 재미없게 사는 아저씨들은 이 책을 꼭 읽어 봐야 한다. 삶의 풍요를 위해서 아니면 스스로를 접대하는 마음으로 멋진 공간을 순례할 방법을 일러주기 때문이다. 난 책을 읽자마자 깨알 같은 메모를 해 뒀다. 신혜연의 선택은 맹목적으로 추종해도 괜찮을 만큼 믿을 만하다. 좋은 것을 찾아내 세상의 유용함으로 바꾸는

일을 30년 동안 했던 이다.

첫 책을 내는 신혜연의 불안감과 기대를 이해하여 제작 과정에서 몇 가지 조언과 격려를 해주었다. 내심 고마웠던 모양이다. 책이 나온 후 함께 점심을 먹었고 내게 선물 하나를 내밀었다. 작지만 묵직했다. 일부러 풀어 보지 않았다. 신혜연이 고른 물건이라면 뭔가 다를 것이란 설렘 때문이다. 집에서 풀어 본 선물은 그동안 까맣게 잊고 있었던 친구의 멋진 조명등, 바로 책처럼 보이는 그 램프였다. '루미오Lumio'란 상표가 선명했다.

몰스킨 수첩만 한 크기에 책등에는 주황색 덮개를 덮어 시각적 강조점으로 삼았다. 한눈에 물건임을 직감했다. 램프는 펼치기만 하면 불이 들어온다. 불빛은 책 장의 종이 같은 비닐 재질에 확산되어 부드럽다. 색온도 높은 LED의 날카로운 빛은 정말 피곤하다. 루미오는 그렇지 않다. 2,700켈빈(색온도의 단위로 숫자가 낮을수록 붉은색을 띤다) 정도로 낮춘 불빛은 한옥의 장지문을 투과한 불빛처럼 정감 있고 따스하다.

두꺼운 책 표지 같은 커버에 보이지 않는 비밀이 담겨 있다. 안에 자석을 넣어 두어 커버가 철판에 들러붙게 했다. 집 안이나 사무실엔 철제로 된 물건들이 꽤 있다. 냉장고나 세탁기, 철제 캐비닛 같은 사무용 집기도 포함된다. 이들 철판에 붙여 놓으면 의외의 장소를 밝히는 유용한 도구가 된다. 중간에 봉을 찔러 넣어 관통시키면 줄을 연결해 공중에 매달 수도 있다. 평평한 면 위에 반쯤 열어 세워 놓아도 된다. 끝까지 펼치면 표지끼리 들러붙어 둥그런 형태가 된다. 놓는 위치와 펼친 각도에 따라 형태가 바뀌는 신선함은 놀랍다.

루미오의 파격은 전선의 제약에서 벗어난 전등의 새로
운 용법이다. 유명 디자이너치고 조명 디자인을 비껴간 이
들은 많지 않다. 그만큼 디자인계에서 조명은 매력적인 대
상으로 각광받아 왔다. 조명 디자인의 역사를 보면 새로운
전구의 개발과 대폭의 변화축이 일치한다. 필라멘트식 대형
전구의 시대에는 전구를 둘러싼 갓의 형태를 바꾸는 정도로
단조로웠다. 이후 할로겐램프의 시대를 맞아 날렵해지고 직
선이 강조된 모던한 디자인이 유행했다. 최근에는 LED가 조
명기의 기본으로 자리 잡고 있다. LED는 크기와 밝기, 색깔
까지 다양하다. 여기에 전기를 쓰는 일반용과 충전해서 쓸
수 있는 휴대용 모두 만들 수 있다는 장점이 있다.

　　전깃줄이 달리지 않은 조명등이 어디 루미오뿐일까. 이
미 수많은 업체에서 만든 LED 조명 기구들이 넘쳐난다. 아직
까지 기억에 남는 특출한 디자인과 정교한 마무리가 돋보이
는 물건을 보지 못했다. 대부분 조잡한 마무리의 제품들만
봐서 그런지도 모른다. 루미오는 정교하고 매끈하며 깔끔하
다. 공들인 물건의 기품이 느껴지는 높은 완성도로 많은 사
람을 매료시켰다.

　　만들어지자마자 '레드닷' 디자인 상을 거머쥐었고 콧대
높은 뉴욕현대미술관의 아트숍에 입성했다. 세련된 디자인
과 마무리가 조화로운 좋은 물건의 힘이기도 하다. 꽤 비싼
가격대인 루미오 램프의 인기는 식을 줄 모른다. 이곳을 방
문한 이들이 흥분해 구입하는 대표 물건이 된 이유다. 미국
샌프란시스코를 근거지로 두고 있는 루미오는 "디자인 바이
루미오designed by Lumio", "메이드 인 차이나"의 요즘 공식을 충실

히 따르고 있다.

루미오는 건축가 출신 디자이너가 디자인했다. 건축가의 관심은 공간의 활용도다. 빈 공간을 채우는 물건도 다시 돌아보아야 할 때가 되었다. 기존 조명등은 전깃줄 때문에 콘센트 주위를 벗어날 수 없다. 또한 안전하게 고정하기 위해선 밑면이 큰 받침대 위에 세워야 한다. 스탠드 방식이라도 기존 램프의 구조 때문에 꽤 큰 부피와 무게를 지닌다. 불을 밝히기 위해 꽤 큰 공간이 잠식되는 것이다.

조명등 자체가 놓일 공간을 획기적으로 줄일 방법이 생겼다. 바로 충전해 쓸 수 있는 LED 방식이다. 게다가 에너지 효율이 높고 부피가 작아 얼마든지 크기를 줄일 수 있다. 일부러 세우거나 벽에 붙이지 않아도 된다. 작게 만들어도 밝아 실용성에서도 크게 떨어지지 않는다. 기술 발전은 공간 소모가 적은 램프의 개발과 형태의 파격을 이끈 주역이다.

루미오는 테이블 위에선 펼치고 더 좁은 공간에선 세워 두며 아예 둥글게 펼쳐 공중에 매달아도 된다. 같은 용도의 물건이라도 어떻게 사용하느냐에 따라 활용도가 달라진다. 공간을 다루는 디자이너의 감각은 역시 달랐다. 현실 공간의 빈틈 어디에서도 쓸 수 있는 형태의 대응이 루미오의 장점이다. 실내와 실외를 넘나드는 사용의 편의성이 돋보인다.

전기를 사용하지 않는 램프의 실용성이 의심될 것이다. 루미오는 한 번 충전하면 열 시간 정도 불빛이 지속된다. 계속 켜 놓더라도 하룻밤은 충분히 버틴다. 실제 써 보니 일주일에 한 번쯤 충전하면 된다는 걸 알았다. 야외에선 휴대폰의 예비 배터리로도 쓸 수 있다. 든든한 에너지 저장 탱크를

지니고 있는 셈이다.

우리 집에선 루미오를 침대 머리맡의 라디오 위에 얹어 놓고 쓴다. 라디오에서 흘러나오는 음악의 선율과 섞인 은은한 불빛이 부유하듯 번진다. 조명 하나를 바꿨을 뿐인데 평소 자던 방이 신선하게 달라진 느낌이다. 기분이 매우 좋다. 눈에 피곤함을 주지 않는 색온도의 불빛과 산광되어 부드러워진 빛의 효과다. 루미오는 꿈결, 석양의 구름, 새털, 솜사탕 같은 단어를 연상시킨다.

루미오의 외관은 펼쳐진 책의 모습을 하고 있다. 공부하지 않아도 책을 쌓아 둔 모습만 보면 위안이 되지 않던가. 서울의 명소로 떠오른 장소들은 하나같이 책이 꽂힌 서가를 배경으로 삼는다. 책이 주는 상징성 때문일 것이다. 사실 책만큼 좋은 형태의 오브제도 드물다. 루미오가 책의 느낌을 하나 더했다. 책에서 나오는 불빛과 함께한다면 지혜 한 사발 정도는 내게 더해지지 않을까.

**필기감이 뛰어난 순 흑연심
육각형 연필의 고전**

## 카스텔 9000
CASTELL 9000

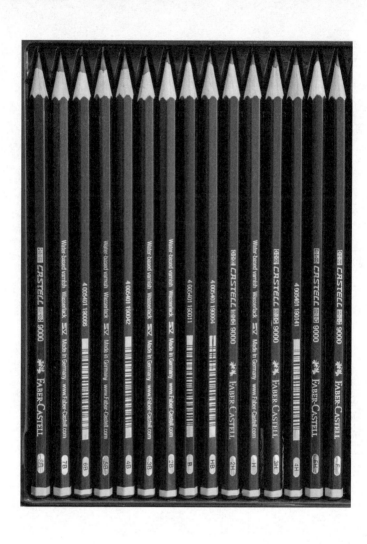

우리는 필기의 과정 모두를 컴퓨터가 도맡는 시대에서 산다. 그렇다고 사람이 해야 할 일이 사라진 건 아니다. 눈에 보이고 손으로 만져야 비로소 안심되는 습성마저 버리진 못했다. 제 손으로 직접 쓰고 그려야 직성이 풀리는 사람들도 많다. 원초적 기록 본능이 남아 있는 한 필기구도 살아남을 공산이 크다.

돌이켜보니 난 책상 위에서 만들어 낸 책으로 세상과 만나고 교우했다. 우스워 보일지 모르는 자잘한 문구가 내겐 거대한 공장 설비나 건설 장비와 다를 게 없었다. 온갖 문구를 탐해도 흠 되지 않을 근거다. 책상 위엔 온갖 필기구가 담긴 필통과 케이스가 보여야 안심이다. 먹지 않아도 배부른 듯한 포만감을 눈으로도 느끼고 싶은 거다. 저절로 글이 써질 것 같은 기대의 얕은수라 해도 할 말이 없다.

이들 필기구 가운데 사용 빈도가 제일 높은 건 연필이다. 동아연필·문화연필에서 일본의 톰보, 독일의 스테들러·파버카스텔, 미국의 딕슨 타이콘데로가, 팔로미노 블랙윙까지 모두 내 손을 거쳐 갔다. 필통에 꽂아 두기만 해도 나무 향이 그윽하게 퍼져 좋다. 세상의 모든 필기구 가운데 향까지 풍기는 건 연필이 유일하지 않던가.

깎고 쓰고 만지는 동안 나무의 따뜻한 감촉과 질감이 내게로 온다. 필기의 감촉과 손맛까지 독특한 연필을 대치할 게 마땅치 않다. 무기질 흑연과 유기질 펄프 종이의 어우러짐으로 써지는 글씨는 마치 암수의 조화로 여겨질 정도다. 종이의 부드러움은 탄성이라곤 없는 흑연의 딱딱함을 머금는다. 글씨를 써 보면 안다. 연필을 쥔 손의 강도만큼 종이

가 받아들이는 정도가 다르다. 사각거리는 소리와 폭신함의 감촉을 주는 연필은 따로 있다. 수많은 연필 가운데 '내 것이다!'라고 말 할 수 있는 걸 찾아냈다면 행운이다.

쓰는 만큼 뭉툭하게 닳아 없어지는 연필심이 연필의 매력이다. 연필을 적당한 간격으로 다시 깎으며 시간과 내용을 환기한다. 연필 쥔 손가락이 의식을 밀어내는 몰입의 긴장은 지속되기 어렵다. 연필 깎으며 맡는 나무 향으로 흐름이 끊기지 않는 이완의 휴지기를 채운다. 연필은 의식과 오감을 충족하는 마력이 있다.

이제 연필로 글씨를 쓰는 일은 특별한 선택으로 바뀌었다. 스마트폰이 필기의 역할을 빠르게 꿰차서다. 하지만 편리함에 빠져 사는 동안 잃어버리는 것도 많다. 디지털화된 필기의 습관은 기억을 옅게 만들어 버린다. 연필을 쥐고 쓰는 동안 동반되는 손의 감촉과 소리, 향의 감각이 사라져 버린 까닭이다. 무릇 세상일이란 겪어 봐야만 판단의 잣대가 분명해진다. 불과 20년 남짓의 디지털라이프는 연필의 소중함을 강렬하게 일깨웠다.

나만 연필을 좋아하는 줄 알았다. 디지털 시대와 함께한 MZ 세대가 연필에 빠져 있다. 그들에게 연필은 과거의 기억이 아니라 디지털의 대척점에 있는 새로움이다. 최근 들어 단종된 연필이 다시 만들어지는 기현상의 숨은 이유다.

뾰족하게 깎은 B에서 4B까지 연필 두세 자루가 책상 위에 준비되어 있어야 안심이다. 원하는 만큼의 굵기로 써지는 흑연과 점토를 섞어 성형한 정통 제법의 연필이 좋다. 왁스 성분을 섞어 매끄러운 필기감을 자랑하는 연필은 사절

이다. 더도 말고 덜도 말고 연필과 종이가 닿아 생기는 적당한 감촉과 소리가 나를 당겨야 한다. 미국의 문호 헤밍웨이는 하루에 일곱 자루의 연필을 깎아 댔다. 쓰는 시간보다 깎는 수고가 더 드는 왁스가 든 무른 연필심 때문이었다. 나는 힘들이지 않고 써진다는 왁스 성분의 연필이 볼펜 같은 느낌으로 다가와서 싫다. 사각거리는 소리와 특유의 거슬거슬한 저항감이 느껴져야 연필의 고유한 느낌이 살아난다.

종이에 흑연이 촉촉하게 밴 듯한 느낌의 연필은 따로 있었다. 여러 연필을 비교해 본 결론이다. 질 좋은 흑연에 점토만을 섞어 만든 연필이라야만 이를 충족한다. 1761년 시작 이래 '파버카스텔FABER-CASTELL'은 흑연 고유의 조흔색과 필기감을 연필의 본령이라 고집해 왔다. 심의 강도를 HHard와 BBlack로 나누고 16경도로 세분화하여 원하는 필기감을 선택하도록 했다. 여기에 육각 디자인을 적용하여 '카스텔 9000CASTELL 9000' 연필의 표준을 만들게 된다. 1905년의 일이다.

제 손으로 쓴 글씨의 기억이 훨씬 선명하다. 글씨 쓰는 도구가 감각의 활성화를 이끌어 준 까닭이다. 연필이라고 다 같지 않음을 알게 해 준 카스텔 9000은 연필의 고전이 되어 여전히 생명력을 이어 가고 있다. 최초의 영광을 내세우지 않는 처음과 끝이 똑같은 진녹색 연필은 보기만 해도 흐뭇하다. 평범해 보이는 연필에 담긴 대치 불가의 매력은 특별하다. 내 손끝은 카스텔 9000의 굵기와 감촉을 선명하게 기억한다. 연필이 아니면 안 되는 필기의 즐거움을 평생의 친구로 삼길 잘했다.

**카스텔 9000**　　　　　　　　　　　　　　　　**245**

**내 삶의 온도를 잰다**
**책상 위의 아날로그 온습도계**

**바리고**
BARIGO

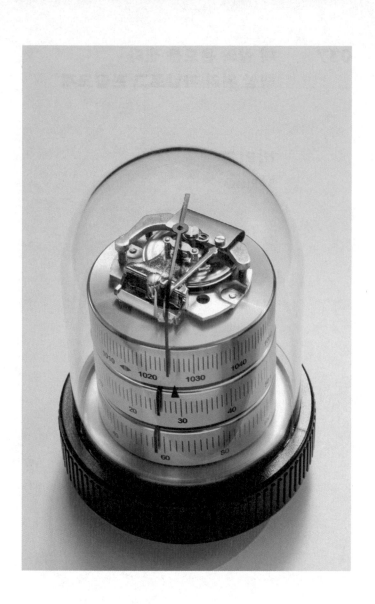

한낮의 최고 온도가 36도란 일기예보를 들었다. 날씨는 새벽부터 후텁지근했다. 김포공항을 뜬 비행기는 오전 열 시가 되기도 전에 간사이공항에 도착했다. 오사카에서 여유 있게 업무를 마치고 점심식사 후 커피를 마시며 이야기도 나눴다. 짬을 내서 꼭 들러보고 싶었던 곳이 아직 남았다. 취향과 경험을 판다는 '츠타야TSUTAYA 서점'이다.

멋쟁이 사장 마스다 무네아키增田 宗昭는 자신의 매장에서 손님처럼 섞여 일한다고 했다. 꼭 한 번 만나고 싶었다. 우메다 지점에서 우연히 만날는지도 모른다. 막연한 기대로 츠타야에 들어선 속내를 일행은 모를 것이다. 도쿄와 후쿠오카에 이어 오사카 우메다 츠타야 서점은 이번이 세 번째 방문이다.

츠타야 서점에선 책만 팔지 않는다. 서가 사이의 있을 만한 위치에 폭신한 의자가 놓여 있고 맞은편엔 커피 전문점이 있다. 책보다 책을 읽을 여유가 더 중요하다는 배려의 결정이다. 서가를 둘러싼 외곽엔 선별된 브랜드의 매장이 함께 있다. 음악 서적 부근이라면 블루투스 스피커와 헤드폰을 취급하는 세련된 '뱅앤올룹슨B&O'이 들어서 있다. 음악에 대한 관심이 듣고 싶은 기대와 연상으로 이어지도록 한다.

상품의 구색을 갖추어 놓는 정도라면 서울의 서점이 떨어질 리 없다. 츠타야는 세련된 취향과 경험이 담긴 멋진 제안들을 더해 놓았다. 책에서 비롯된 관심이 연관 분야로 이어지는 다리 역할을 한다. 넘치는 정보의 혼란 속에서 좋은 물건들을 안내하고 걸러 내는 능력까지 얻도록 했다. 제안한 이의 취향과 경험이 느끼지 못하는 사이에 나누어진다.

원형으로 설계된 서점의 동선이 흥미로웠다. 전체가 다 보이는 트인 공간이 있는가 하면 다락방 같은 폐쇄 공간도 있다. 매장 내부는 책으로 매개된 세상을 헤엄치듯 다가서는 느낌이다. 조명의 밝기도 획일적이지 않다. 전면에 진열된 책들은 밝게, 이면의 상품 매대는 어둑한 조명으로 분위기를 살렸다.

낯선 도시의 골목 같은 통로가 보여 끌려가듯 들어섰다. 디지털 시대에 들어서 용도를 잃어버린 만년필과 볼펜, 연필이 가득했다. 세계 유명 브랜드들의 필기구로 채워진 공간은 대치를 거부하는 종이책만큼 강한 존재감으로 빛났다. 펜 길이만큼의 폭으로 기둥을 세우고 필기구로 가로지른 디스플레이는 현대판 죽간竹簡 같았다. 수백 수천 개가 모여 뿜어내는 화려한 색채가 남달랐다. 현대미술을 보는 듯한 오브제 행렬은 무려 20미터 넘게 이어졌다. 멋지다! 아름답다! 감탄이 이어졌다.

필기구 행렬 사이사이에 작은 진열대로 좌우 공간을 구획한다. 시선과 생각을 잠시 쉬어 가도록 배려했다. 여기엔 필기구와 연관된 데스크 용품이 놓여 있다. 어둑한 공간에 은은한 조명이 비춰 보석 같이 빛나는 물건에 눈을 멈췄다. 투명 아크릴 돔 안에 눈금과 숫자가 적힌 금속 원통과 지침만 있는 아날로그 온습도계였다. 정교한 만듦새와 황금빛 색채는 분명 유럽 어느 나라의 제품일 것이란 추측으로 이어졌다. 아름답고 독특한 존재감이 돋보이는 독일의 '바리고BARIGO'였다. 바리고 온습도계는 이미 내 작업실과 집에서 쓰고 있어 친근하다. 벽에 달아 놓은 바리고의 원형 온습도계는

20년째 제자리를 지키고 있다. 건전지를 갈아 끼울 일 없는 기계식 아날로그 기기라는 걸 새삼 떠올렸다.

츠타야 서점의 선택은 내가 보지 못했던 신선한 아이템의 향연 같았다. 특히 '온습도계가 왜 필기구 옆에 놓였을까' 하는 의구심은 츠타야 서점에서 선택의 핵심이다. 이 물건은 책상 위에 두는 기능성 장식물로 쓰였다. 맥락의 연결이 중요하다. 책상 위에서 하는 일이 무엇일까. 컴퓨터를 다루고 필기구로 뭔가를 쓰고 멍 때리는 시간도 갖는다. 책상 위에서 할 일이란 어떤 분야건 똑같다.

온습도계의 역할은 불현듯 궁금해지는 실내 상태의 체크다. 약간 추운 듯한데 현재 온도는? 건조한 느낌인데 가습기를 틀어야 할 때인가 등등. 상태의 정량화로 쾌적하게 일할 수 있게 했다. 무심코 보았다가 하는 일이 의외로 많지 않던가. 보지 않으면 연상도 상상도 없다. 생각의 환기가 이루어져 막혔던 아이디어의 물꼬를 터뜨릴지 모른다. 미처 챙기지 못한 사안도 불현듯 떠오르게 된다.

게다가 바늘이 움직인다. 온·습도 지침을 움직이는 부품들까지 눈에 보여 살아 움직이는 생물 같다. 시간 단위, 하루 단위로 달라지는 온도와 습도의 변화를 아날로그로 드러내는 매력은 크다. 맨 위쪽에 드러나 있는 지침을 고정하는 프레임과 구동부의 코일은 언제 풀릴지 모르는 긴장감을 준다. 작동 과정을 확인할 도리 없는 디지털 기기의 건조하고 냉랭한 숫자 디스플레이와 질적으로 다르다. 삼단으로 분리된 기압과 온도, 습도를 나타내는 금색 원통은 시각적 포만감을 전한다. 독특하고 멋지다. 매일 들여다보는 물건일수

록 좋고 아름다워야 한다. 그것과 일상을 함께하는 시간 동안 가장 즐거워할 사람이 바로 나 자신이기 때문이다. 바리고는 아마도 내 삶의 온도마저 재고 있을 것이다.

10미터 정도 떨어져 서 있는 직원을 불렀다. 차분한 음성으로 바리고를 설명하는 표정이 더욱 마음에 들었다. 츠타야의 제안에 설득당한 나는 인터넷으로 사면 더 쌀지도 모르는 바리고를 덜컥 사 버렸다. 기분이 좋았다. 상황과 분위기가 중요하다는 건 이럴 때 하는 말이다. 순간의 감흥이 자잘한 이익을 압도하는 이 쾌감은 흘려버리고 싶지 않다. 보증서가 담긴 바리고 박스를 정성스럽게 포장해 주는 직원의 친절함까지가 츠타야의 전략임을 안다. 저녁 비행기로 서울에 돌아왔다. 분주했지만 알찬 하루였다.

작고 사소하지만 아주 유용해
우리 집의 든든한 도어 스토퍼

## 플럭스
FLUX

세상사 마음대로 되지 않는다는 걸 안 사람이라면 철이 조금 든 이다. 누구라도 뉴스의 주인공이 된다. 무슨 일이 일어나더라도 받아들일 다짐부터 할 일이다. 남의 경우가 언제든 제게도 일어난다. 대수롭지 않은 일이 걷잡을 수 없이 커지기도 한다.

전 세계 큰 호텔들의 구조는 대개 비슷했다. 안으로 들어가면 엘리베이터를 중심으로 복도 양쪽으로 객실이 배치되어 있다. 규모에 따라 복도의 길이에서 차이 날 뿐 어둑한 분위기도 같다. 심지어 바닥의 카펫 문양과 벽지 색깔마저 거기서 거기이며, 헷갈리는 객실 호수 표시도 마찬가지다.

홍콩의 한 호텔에서 겪은 일은 잊을 수 없다. 밤늦게 이어진 술자리를 마치고 찾아간 내 방은 긴 복도 중간 부분에 있었다. 카드 키로 문을 열고 들어간 것까지는 좋았다. 몸이 휘청거릴 만큼 오른 취기로 정신마저 혼미했다. 우선 샤워부터 해야 한다. 다음이 문제였다. 집에선 화장실 문을 열고 나가면 오른쪽이 안방이다.

술이 화근이다. 이곳이 집인 줄 알았다. 호기롭게 화장실을 나와 오른쪽 문을 열었다. 술김에도 순간 펼쳐진 그림이 이상했다. 이어 철커덕하는 소리가 들렸다. 비로소 사태를 파악했다. 한번 잠긴 호텔 방의 문은 무정하게도 열리지 않았다. 호텔 복도에 알몸으로 서 있었다. 술이 확 깼다. 손에서 떨어지지 않던 스마트폰이 이럴 때 들려 있을 턱이 없다. 방법은 하나뿐. 20미터가량 떨어진 복도 가운데까지 걸어가 호텔 프런트에 전화해야 한다.

해결책은 너무 간단했으나 실행은 만만치 않았다. 사방

의 객실에서 사람들이 나올 것 같았다. 복도 어디에도 몸뚱이 하나 숨길 데가 없다. 사람들의 인기척이 유난히 크게 들렸다. 귀퉁이에 웅크려 기회를 살피며 살금살금 나아갔다. 갑자기 엘리베이터에서 내리는 사람들의 웅성거림이 들렸다. 놀라 뒷걸음치기를 몇 번이나 반복했던가.

마음 졸인 시간은 길고도 길었다. 겨우 프런트의 직원과 통화했다. 사람이 올 때까지 또 기다려야 한다. 한참 후 호텔 보이가 올라오는 소리가 들렸다. 벌거벗고 웅크린 채 앉아 있다 벌떡 일어났다. 놀란 건 그쪽이다. 그는 '빨리 빨리'를 채근하는 한국 아저씨의 모든 것을 다 지켜봤다.

곤혹을 치루고 겨우 들어간 방에선 냉장고 돌아가는 소리가 요란했다. 잠도 설쳤다. 이후 호텔 방문 잠김 트라우마에 시달렸다. 어떤 호텔이라도 방문이 잠기지 않도록 문고리 체인부터 걸어 두었다. 이것으로 성에 차지 않았다. 문 앞엔 문짝을 고일 막대기나 무거운 가방을 일부러 놓아두는 습관도 생겼다.

날이 더워지면 문을 열 일이 많아진다는 걸 겨울엔 알지 못한다. 덥다. 바람이라도 통하려면 문부터 여는 게 순서다. 문에 나무 조각이나 없으면 신문지라도 말아 넣어 틈새를 만들었다. 그런대로 효과는 있었으나, 돌아보니 영 모양새가 나지 않는다. 멀쩡한 문짝에 끼인 이물질이 창문의 그림과 화합할 리 없다.

엄마가 된 조카의 푸념도 들었다. 부산스럽게 놀던 아들의 손이 문짝에 끼어 병원 신세를 졌다는 것이다. 행여 다칠까 봐 나무로 만든 도어 스토퍼door stopper를 끼워 놓은 대처도

소용없었다. 문틈에 끼워 둔 스토퍼가 제 역할을 하지 못해서다. 합성수지 재질의 마루판에 낀 나무가 미끄러지지 않는 게 더 이상했다.

강원도 횡성의 아버님 집 현관문에도 도어 스토퍼가 있는 줄 알았다. 아니었다. 바닥과 떨어진 문의 높이가 문제였다. 길이가 짧은 아파트용은 애당초 맞지 않아 달아 놓지도 않았다. 닫힌 문을 수시로 열어야 할 때면 짜증이 난다. 살다 보면 사소한 부분에서 스트레스가 더 쌓이는 걸 알 수 있다.

환기를 위한 쪽창의 부실함도 짚고 넘어가야 한다. 여닫기 위한 경첩 처리가 전부인 창이 많다. 최신 창호로 시공되지 않은 사무 공간의 창 또한 별반 다를 게 없다. '열리거나 닫히거나.' 두 가지 선택만으론 모자란다. 환기를 위해 약간 열린 채 있어야 할 경우란 얼마나 많은가. 원하는 건 애매한 중간의 어느 지점이다. 양자택일의 대범함은 경계의 아쉬움만 키우기 쉽다.

독일은 생활용품의 디테일이 뛰어나다. 판매점에 가면 도어 스토퍼의 종류가 의외로 많다는 데 놀랐다. 우리 같으면 신경도 쓰지 않을 물건이다. 어차피 문짝과 창틀을 고여야 한다면 제대로 예쁘게 만들어 대처하자는 태도의 산물이다.

도어 스토퍼 재질은 목재와 금속부터 강화 실리콘까지 다양했다. 디자인도 다채롭다. 다리 들고 오줌 싸는 강아지, 푸시맨과 열쇠와 나뭇잎 모양도 있다. 접힌 지폐나 여자의 발목도 있다. 문틈에 끼어 흘러나오는 튜브 물감의 디자인에 이르면 탄성이 절로 나온다. 모름지기 모르거나 새로운 것의 자극을 받으면 감탄해야 예의다. '세상에 이럴 수가! 도

대체 이런 발상은 누가 했을까……' 보기만 해도 즐거운 창의적 도어 스토퍼의 세계다.

마음에 드는 독일제 '플럭스FLUX' 도어 스토퍼를 찾아냈다. 태극 형상의 반을 잘라 내 원으로 포인트를 준 단순한 모양이다. 기발하진 않다. 기능이 곧 본질이라는 간결함이 다양한 색채로 강조되었다. 좋은 물건은 만져 보면 안다. 정밀한 금형으로 떠낸 합성고무의 질감은 탄탄하고 쫀득했다. 혼의 형상처럼 급격한 곡률로 커지는 높이는 각기 다른 문의 틈새를 빈틈없이 메워 준다.

주저하지 않고 몇 개를 산 것은 홍콩 호텔의 악몽 때문이다. 같은 실수가 반복될는지도 모른다. 경험에서 배우지 못하면 개선은 없다. 이후 여행 가방에 플럭스의 도어 스토퍼를 꼭 챙긴다. 환기를 위해 창틀에 끼워 넣는 용도로 집에서도 쓴다. 아이가 또 다칠지 몰라 불안해하는 조카에게도 선물했다. 간격이 넓어 고정 스토퍼를 설치하지 못하는 시골집 현관에도 고여 놓았다.

작고 사소한 물건이 가져온 효과를 봤다. 헐거워져 빠지는 일도 없고 문짝과 바닥에 흠집도 나지 않는다. 눈에 띄는 색깔로 제일을 하고 있는 스토퍼를 보면 안심된다. 플럭스란 회사는 이런 물건만 만든다. 눈에 띄지 않으나 누구에게나 꼭 필요한 생활용품을.

지금 바로 여기에 앉아
강하고 가벼운 캠핑 의자

## 베른 액티브 체어
VERNE Active Chair

겨울을 지나 봄으로 가는 과정을 눈으로 지켜봤다. 반년째 반복된 집과 횡성을 오가는 주말여행 덕택이다. 한겨울 얼어붙은 한강은 도저히 바뀔 것 같지 않은 풍경으로 완고했다. 절기는 순서와 과정을 어기지 않았다. 우수가 지나자 강은 거짓말처럼 물결로 출렁였다. 겨울은 봄의 문턱을 끝내 넘지 못하고 물러난다. 너무나 당연한 계절의 변화에 놀랐다. 아는 것과 보고 느끼는 차이는 이렇게 다르다.

강물이 흐르자 산의 나무들이 깨어나기 시작했다. 바싹 마른 나뭇가지에 물기가 번진다. 꽃망울이 맺히고 며칠이 지나면 꽃은 피었다. 매화가 그 시작을 열었다. 산수유와 살구꽃이 다음 차례를 이어받았고 벚꽃이 만개해 화려함을 뽐냈다. 흐드러진 벚꽃이 동네 어귀와 산속을 메울 때 봄 풍경은 비로소 완결된다.

스쳐 지나가며 흘리는 감탄만으론 모자란다. 가까이 다가가서 보아야 한다. 향기 그윽한 꽃의 아름다움이 눈에 들어온다. 멀리 보이는 꽃과 가까이 있는 꽃은 전혀 다른 감흥을 준다. 꽃은 배경의 크기와 깊이에 따라 보여 주는 방식을 바꾼다.

활짝 핀 벚꽃은 고작 열흘을 넘기지 못한다. 일 년 열두 달의 대부분을 시커먼 나무로 지낸 보상치곤 너무나 짧다. 꽃이 피어 있는 시간의 소중함을 안다면 흘려버릴 수 없다. 벚꽃 옆에 앉아 하염없이 꽃을 쳐다보고 냄새 맡으며 탄성을 흘리고 청승을 떨어도 흠이 아니다. 바로 지금 여기서 즐기지 못하는 아름다움은 제 몫이 아니다. 앞으로 스무 번도 남지 않았을 꽃 핀 풍경의 독점은 눈감아 줄 일이다.

얼마 전 친구들과 캠핑을 한 적 있다. 주도한 친구의 준비는 철저했다. 인원수만큼 의자와 티 테이블까지 준비해 놓았으니까. 아무리 멋진 풍경이라도 울퉁불퉁한 바윗돌에 오래 앉아 볼 수는 없다. 팔걸이가 달린 야외용 의자는 산정의 풍경을 편하고 안락하게 즐길 수 있게 해 줬다. 시리도록 맑은 가리왕산 자락에 펼쳐진 봄날의 꽃 풍경은 넋을 잃을 만큼 좋았다.

봄날의 호사는 곳곳에 펼쳐진 꽃 핀 풍경과 녹색으로 뒤덮인 산을 보는 일이다. 차를 몰고 여러 곳을 다니며 잠시 멈추는 여유만 있으면 된다. 꼼지락거리는 수고를 조금 더해 따뜻한 커피까지 곁들이면 이보다 더 좋을 수 없다. 감탄의 여운이 사라지기 전에 바로 그 장소와 시간에서 '짠!' 하고 나타나야 효과가 크다. 절묘한 타이밍을 맞추는 방법은 필요한 물품을 미리 준비해 두는 것뿐이다. 봄날의 화려한 풍경은 그 자리에 있고, 그곳에 들어가는 건 사람이다.

차 트렁크에서 바로 꺼내 펼칠 수 있는 의자를 준비해 두었다. 우리나라의 야외용품 제조사 '베른VERNE'에서 만든 '액티브 체어Active Chair'란 물건이다. 가볍고 강인한 두랄루민 파이프 여덟 개가 펼쳐지면 이내 의자의 골격이 갖춰진다. 여기에 나일론 재질의 천 조각을 끼우면 멀쩡한 의자가 된다. 작고 빈약해 보이는 시각적 불안감은 떨쳐 버려도 좋다. 100킬로그램의 거구가 앉아도 끄떡없는 견고함을 지니고 있다. 이런 의자를 접으면 와인 병 하나 정도의 부피로 줄어든다.

기존 제품과 비교해 봐야 안다. 좋은 재질을 정밀도 높게 가공해 완성도가 높다. 물건을 만드는 이들은 작고 사소

해 보이는 부분의 개선이 더 어렵다고 말한다. 기능과 디자인이 다투지 않고 정교하게 마무리되도록 하는 데 많은 품이 든다는 말이기도 하다. 액티브 체어는 강함과 부드러움의 조화로 형태와 기능의 완결을 이끌어 냈다.

의자에 앉아 먼 산을 보고 있자면 찻잔이나 캔 맥주라도 올려놓을 테이블이 필요해진다. 번잡스럽게 느껴진다면 없어도 좋다. 하지만 멋진 풍경 안에 있다면 평소의 속도와 관성을 벗어나 머무르고 싶어진다. 여유는 이럴 때 부려 보는 거다. 작은 준비로 소소하지만 확실한 행복을 누려 보면 어떤가. 베른의 트레킹 패드가 등장할 때다. 접혀 있는 얇은 두랄루민 판 조각을 펼치면 즉석에서 앙증맞은 테이블로 변신한다. 일상생활에서도 쓴다. 간단한 식사 테이블로 '혼밥'이나 '혼술'을 즐기는 이들의 간편한 살림살이기도 하다. 여기에 올려놓고 먹는 라면과 맥주는 더 각별한 경험이었다는 남녀도 있다.

트레킹 패드는 평소 보던 등산용품과 같은 조악함을 느낄 수 없다. 단단한 재질과 색채의 고품격 디자인은 멋지다. 야외용품도 이 정도의 품격을 갖출 수 있는 것이다. 트레킹 패드를 보았을 때 '저 물건은 반드시 갖고 싶다'를 외쳤다. 보기만 해도 이쁜 물건의 힘이다.

세계 어떤 브랜드의 제품에 견주어도 밀리지 않는 베른에는 '메이드 인 코리아made in korea' 표시가 선명하다. 『80일간의 세계 일주』를 쓴 프랑스의 공상과학 소설가 쥘 베른의 이름에서 브랜드 명을 따왔다. 김민성 대표는 19세기 사람으로 21세기의 미래를 정확하게 그려 냈던 작가의 상상력에 매

료됐다. 직관적 작명 대신 희한한 고집을 담은 듯하다.

베른은 야외에서 혹은 일상의 공간에서 쓰이는 편리하고 아름다운 물건을 만든다. 세상에 없던 새로움을 위한 도전과 실험이 이어진다. 경험에만 기대어 기능의 개선에 머물러 있는 기존 업계의 관행도 따르지 않는다. 전문 디자이너의 손끝에서 나오는 독특한 디자인이 더해져야 안심이다. 이전에 없던 정교하고 세련된 베른의 제품을 보면 그의 주장은 확인되고 있는 셈이다.

나의 차 트렁크에 있는 베른의 액티브 체어 때문에 풍광 좋은 산과 바닷가에서 자주 멈추게 된다. 사는 즐거움이 뭐 대단할 게 있을까. 옆도 보고 뒤도 돌아보며 가끔 탄성 나오는 순간을 맛보면 되는 거지…….

**040**    커피 폐인도 반한 맛과 향
증기기관 원리의 에스프레소 머신

## 카페모티브 바키
Caffemotive BACCHI

거리를 걷다 보면 세 집 건너 하나꼴로 커피숍과 마주친다. 게다가 늘어나는 대형 커피숍엔 사람들이 꽉 차 있다. 이제 우리는 커피와 함께 멋진 공간에 대한 경험까지 소비하는 중이다. 1인당 하루 평균 두 잔 정도를 마신다는 커피는 일상이 된 지 오래다. 무엇이든 바람 불면 바로 달아오르는 우리 사회의 풍조는 커피라 해서 예외가 아니다.

어느 때부터인가 커피가 가깝게 다가왔다. 전 세계의 온갖 커피 품종을 섭렵하는 이들도 많아졌다. 작은 커피콩 속에 담긴 맛과 향을 물에 녹여 내는 게 커피의 단순한 규칙이다. 품종과 추출 방식에 따라 커피의 맛은 천변만화를 보인다. 폐인들의 관심과 열정이 발동하는 이유다.

한두 잔씩 마시는 커피라면 드립 방식과 간편한 캡슐커피 머신이 쓰인다. 드립 방식이 대세로 자리 잡은 듯하다. 커피를 갈아 더운물만 부으면 되는 너무 간단한 추출법이다. 그런데 만만치 않다. 상대의 골대에 공을 차 넣으면 이기는 게 축구의 룰 아니던가. 하지만 복잡한 전술과 고도의 기량이 동원되어야 승리할 수 있듯 커피도 똑같다. 커피와 도구의 연관성은 축구의 전술과 기량에 해당된다.

축구 경기의 점수는 보면 바로 알지만, 제가 맛본 커피 맛의 차이는 알릴 도리가 없다. 커피의 맛을 품평하는 수사가 와인만큼 요란스러운 이유다. "잘 내린 과테말라는 묘하게 거칠어서 솜브레로 모자를 쓴 수염 텁수룩한 중남미 산악지대의 노상강도 혹은 불한당들이 떠오른다." 드립 커피 애호가는 노상강도 혹은 불한당 같은 커피 맛을 잘 우려내기 위해 주전자를 열심히 휘두르고 있을 것이다. 커피에 빠진

사람들은 보기보다 지독한 감각주의자들이다. 하지만 커피의 풍미를 알아 가는 것만으로도 인생이 세 배쯤 즐거워진다는 주장에 공감한다.

드립 커피보다 특별한 것을 원한다면 에스프레소가 제격이다. 에스프레소 하면 우선 이탈리아 사람들을 떠올려야 한다. 최초로 에스프레소 커피를 고안한 이는 무시무시한 이름의 밀라노 사람 '배쩨라Luigi Bezzera'다. 오래전에 밀라노 대성당 앞에서 마셨던 찐득한 고약 같은 에스프레소의 맛에 반했다. "역시! 이탈리아 커피……" 하며 감탄사를 연발할 수밖에 없었다. '베제라'의 후손들은 커피에 관한 한 내 배를 송두리째 째 버렸다. 에스프레소 커피 맛의 각인은 이후 레퍼런스로 자리 잡게 된다.

에스프레소의 맛은 원두가 같다면 추출 기계에 의해 좌우된다. 수천만 원대 명품 기계들이 즐비한 이유다. 아무리 에스프레소를 좋아해도 집안에 이런 걸 들여놓을 위인은 없다. 아쉬운 이들은 가전 메이커들이 만들어 준 캡슐형 에스프레소 기계로 달래야 한다. 하지만 커피 맛은 고가의 에스프레소 머신에 비해 떨어진다는 걸 이미 알고 있으니 어쩔까.

밀라노에서 맛봤던 에스프레소 수준의 커피를 내 손으로 만들어 보고 싶었다. 좋은 에스프레소 기계부터 구해야 한다. 그럴싸하게 보이는 간편한 캡슐형은 쓰기 싫다. 과정을 거치지 않고 에스프레소가 만들어지는 싱거움을 참을 수 없다. 세상에는 나 같은 사람들도 많다. 어딘가 쓸 만한 에스프레소 기계가 있을 것이다. 이번에도 이탈리아인들이 해결 방법을 찾아 주었다.

이탈리아의 '카페모티브Caffemotive'라는 회사에서 나온 '바키BACCHI' 에스프레소 기계다. 처음에 이 물건을 봤을 때 "미친놈들!" 소리가 저절로 튀어나왔다. 아무리 에스프레소를 좋아하더라도 '이렇게까지 해야 할까'란 생각이 들어서다. 하지만 커피란 절실할 때가 있어 극적 충족에 대한 감흥을 키운다. 높은 산의 정상에 올랐을 때 느껴지는 희열만큼 에스프레소 한 잔의 유혹이란 얼마나 강렬한가! 소망은 차라리 절규에 가깝다.

나도 커피 한 잔이 간절한 순간들이 있었다. 더군다나 이탈리아 사람들이라면 에스프레소 한 잔의 의미는 더욱 각별할 것이다. 바키를 만든 카페모티브는 커피에 미친 세 명의 젊은이들이 세운 회사다. 이들을 미친놈들 취급한 나의 경솔함을 반성해야 마땅하다.

바키는 본격 에스프레소 기계의 성능을 실현하기 위한 참신한 시도다. 모터 작동의 압축 대신 수증기로 고압을 손쉽게 만들어 냈기 때문이다. 고리타분한 과거의 증기기관 원리가 손에 들어갈 만한 크기로 에스프레소 머신을 바꾸었다. 커피 추출에 필요한 9기압 정도의 압력은 증기를 쓰면 쉽게 해결된다. 증기압 방식이 가정용 기계로는 어림도 없는 성능을 주변의 흔한 불과 물만으로 간단히 해결했다.

카페모티브의 바키는 대단했다. 바키로 내린 에스프레소 커피는 본격 기계로 내린 풍미를 그대로 내준다. 까다로운 커피 폐인들도 이를 수긍한다. SF 영화에 등장하는 로봇 같은 알루미늄의 형상과 재질도 독특하다. 눈 밝은 이들은 바키를 비껴가기 힘들 것이다. 커피 좀 마신다는 폐인들 사

이에 '머스트 해브must have' 아이템으로 올라섰다.

　발상의 전환이 필요함을 누구나 안다. 생각만으론 모자란다. 실제와 실물로 만들어 내야 주목받는 성과가 되는 법이다. 커피에 미친 청년들의 에스프레소 사랑이 새로운 시선을 갖게 했다. 눈여겨보지 않았던 과거의 유산은 현재의 필요를 더해 기발한 바키로 완결된 셈이다. 오래되어서 낡은 것이 아니다. 새롭게 보지 못하는 눈이 낡음이다.

반듯한 결과를 얻으려면
수평을 잡아 주는 도구

# 바우하우스 수평계

BAUHAUS

빨간 글씨의 'BAUHAUS(바우하우스)' 간판은 독일 전역과 인근 유럽의 도시에서 쉽게 볼 수 있다. 바우하우스는 건축 자재와 도구를 파는 체인점 쇼핑몰이다. 건축가 그로피우스Walter Gropius의 바우하우스와는 아무런 관계가 없다. 집의 개보수를 위한 온갖 물품을 한 곳에 다 구비해 두고 팔 뿐이다. 우리나라의 대형마트 한 귀퉁이에도 관련 매대가 있긴 하다. 바우하우스는 규모와 내용에서 국내에 입점한 이케아IKEA보다 작은 정도다.

사람을 불러 벽에 못 박는 일을 시킨다는 건 인건비가 비싼 독일에서 상상도 못한다. 집안의 웬만한 공사쯤은 직접할 수 있어야 가장의 면이 선다. 오래전부터 스스로 물건을 만들어 쓰는 수공예 전통의 풍토도 중요하다. 우리나라의 남자들은 집에 문제가 생기면 전화 한 통으로 해결한다. 서비스 업체가 많고 아직은 감당할 만한 출장비 때문일 것이다. 대신 제 손길로 지탱되는 집안일과 무엇인가를 만드는 즐거움은 잃어버리고 산다.

바우하우스에 진열된 물건들은 종류의 분화와 정교한 배치로 쉽게 찾을 수 있다. 알고 보면 더 놀랄 만한 일들도 있다. 작업의 과정과 과정을 이어 주는 도구가 다양하다. 일테면 표면을 매끄럽게 갈아 내는 사포 작업을 떠올려 보자. 우리 같으면 적당한 사포만 사 들고 나오면 다 해결될 거라 여긴다. 일을 해 보면 사포질 하는 게 만만치 않음을 알게 된다. 사포를 어떻게 잡고 미느냐에 따라 결과가 다르다. 손잡이와 틈새를 미는 용품까지 구비해 둔다. 곱고 균일한 표면을 갈아 내기 위해 사포의 눈 수에 맞는 크기와 형태의 코르크

뭉치도 있다. 용도에 따라 곡률을 달리한 코르크가 열 종류도 넘었다. 사포는 사람이 쥐고 쓰는 물건이다. 바우하우스에서는 기능은 기본이고 작업하는 사람의 입장에서 더 좋은 결과를 만들어 주는 온갖 방법까지 파는 것이다.

작업 장갑도 다양하다. 우리나라에선 흔한 목장갑으로 웬만한 일을 다 처리한다. 약간의 배려가 더해진, 미끄러지지 않도록 고무로 코팅된 장갑까진 봤다. 이것만 가지고 될까. 작업 내용에 따라 얇거나 두꺼운 장갑도 필요하다. 손의 감각을 방해하지 않는 유연성 높은 것도 있어야 한다. 뜨거운 물체를 잡을 땐 두껍고 열전도율이 낮은 재료의 장갑도 필요하다. 사이와 사이의 선택이란 얼마나 촘촘한가. 작업 장갑만으로 한 칸을 채운 진열대는 독일 사람들의 생각을 그대로 읽게 해 줬다. 세련이란 매끄럽게 연마되어 얻어지는 결과다. 연마의 전 과정을 중요하게 여기는 자세와 태도를 여기서 봤다.

한국으로 발송할 책의 무게를 버틸 튼튼한 골판지 포장 박스도 찾아냈다. 박스가 있으면 포장 테이프도 있어야 한다. 각기 다른 폭과 인장강도를 지닌 오피피OPP 박스테이프가 즐비하다. 내용을 모르면 선택조차 어렵다. 공기로 채워진 완충재도 마찬가지다. 필요에 맞는 것을 모두 구했으니 안심이다. 제대로 포장되지 않아 내용물이 쏟아질까 하는 불안은 지워 버려도 될 듯했다. 세상일 잘하려고 들면 무엇 하나 만만한 것이 없다.

갑자기 마누라의 원성이 떠올랐다. 벽걸이 장식 선반을 걸어 달라던 말을 흘려버리지 않았던가. 키 높이에 걸 기다

란 선반은 벽 두 곳에 정확하게 못을 박아 고정시켜야 한다. 이전의 실패를 떠올렸다. 눈대중으로 박은 못이 삐뚤어졌다. 다시 빼서 박으니 못 자리의 콘크리트가 흉하게 떨어져 나갔다. 못도 하나 제대로 박지 못한다는 마누라의 잔소리가 매서웠다. 무능한 남편이 되는 건 순식간이다. 선반 달지 못하는 이유를 변명으로 일관하며 차일피일 미뤘다. 수평을 잡아 주는 도구인 수평계가 없다는 핑계를 댔다.

콘크리트 벽에 정확한 수평을 맞춰 못 박는 일은 만만치 않다. 나름 머리를 써 스마트폰 앱인 수평계도 활용해 보았다. 잘 되었냐고? 눈높이 위 선반에 놓인 스마트폰 화면을 어떻게 보란 말인가. 누군가 테이블을 잡아 주고 올라가 확인하면 된다고? 직접 해 보지 않은 사람들이 대개 아는 척한다.

쓸 만한 수평계를 사서 남편의 무능함을 만회해 보기로 했다. 보란 듯이 단번에 장식 선반을 매달아 놓을 거다. 좋은 수평계만 있으면 된다. 수평계의 종류가 스무 개도 넘었다. 길이가 2미터에 달하는 것도 있었다. 건축용일 것이다. 길이를 달리한 수평계 가운데에 레이저 기능이 담긴 디지털 표시 방식도 있었다. 내게 필요한 물건이 아니다. 견고한 아날로그 방식의 기포식 수평계면 된다.

비슷한 물건은 이미 많이 나와 있다. LP플레이어의 수평을 체크하는 작은 수평계는 몇 개나 가지고 있다. '메이드 인 저머니'의 신뢰를 갖고 싶었다. 진열대 한편에 금속 광채로 번쩍이는 수평계가 눈에 들어왔다. 기능이 곧 본질로 마무리된 무뚝뚝한 형태의 디자인이다. 정 가운데 수평을 중심으로 수직과 45도 각도를 체크하는 수준기가 들어 있다.

좌우 대칭으로 배치된 수준기는 충격과 먼지에 대응하는 밀봉 타입이다. 어느 위치에서 보더라도 기포가 눈에 잘 띄는 투명한 재질도 좋았다.

나처럼 수평계에 열광하는 이들도 있다. 도구가 사이와 사이의 과정을 매끄럽게 이어 주는 까닭이다. 삐뚤어지지 않게 장식 선반을 매달고 싶은 마음만으론 모자란다. 수평계가 있어야 안심된다. 의지와 결과 사이에 좋은 선택이 들어가야 일이 반듯하게 된다. 불안은 예측 가능한 확신이 있다면 해소된다. 이제 어림짐작의 실수는 하지 않는다. 수평계 하나로 장식 선반은 비로소 제자리에 똑바로 달렸다. 바우하우스 수평계를 일부러 마누라의 눈에 잘 띄는 곳에 놓아두었다. 나의 무능 때문이 아니라 수평계가 없어 생긴 일이란 무언의 시위였다.

빵집에서 갓 구운 것처럼
향과 촉감을 살리는 토스터

## 발뮤다 더 토스터
BALMUDA The Toaster

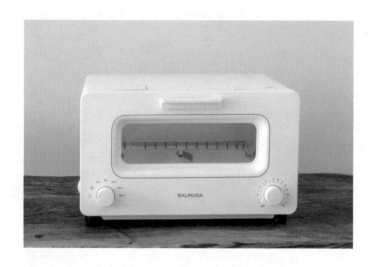

새벽잠이 없어졌다는 말은 나이 먹었다는 걸 떠벌리고 다니는 꼴이다. 나는 안 그럴 줄 알았다. 예외 없는 노인 증상은 어느새 매일 반복된다. 남들 잘 때 깨어 있고 활동할 때 잠드는 도깨비 같은 생활 패턴으로 밤늦게 거실을 배회하고 습관처럼 새벽에 신문을 읽는다. 갑자기 배가 출출해진다. 이젠 곤히 잠든 마누라를 깨워 큰소리치며 밥 달라는 말이 나오지 않는다.

이전엔 거들떠보지도 않던 식빵을 먹게 된 이유다. 구석에 처박혀 있던 토스터를 꺼내 빵을 굽고 커피를 내렸다. 부산한 손놀림이 귀찮긴 하지만 혼자 먹는 조촐한 한 끼는 신선했다. 몇 번을 반복하니 빵 맛에 이런저런 불만이 쌓여 갔다. 빵을 노릇하게 구우면 말라 비틀어져 푸석거렸고 덜 구우면 씹는 맛이 모자랐다. 빵 특유의 향도 뭔가 빠진 듯했다. '맛있다!'는 감탄은 맛과 향, 씹을 때의 식감이 어우러져야 나오는 법이다.

갓 구운 빵의 풍미와 식감은 먹어 본 이들만 안다. 유럽의 도시에서 아침마다 줄 서 기다리는 빵집의 빵 맛을 그리워하는 사람들이 의외로 많다. 쌀로 만든 최고의 음식이 밥이듯, 밀로 만든 최고의 음식은 빵이다. 다른 것이 섞이지 않아 별맛이 없으며 색깔도 없는 밥과 빵이 인류의 식탁을 지켜 왔다. 밥과 빵은 매일 반복해 먹어도 질리지 않는다. 대체할 맛을 발견하지 못했다는 역설이 질리지 않는 이유를 설명해 줄지 모른다. 매일 먹는 음식이 맛없다면 지루한 반복을 견뎌 내지 못했을 거다. 결국 밥과 빵의 맛이 가장 진하다. 오랜 세월의 판정으로 선택된 모두의 입맛은 뒤집힌 적 없다.

더 맛있는 밥과 빵을 먹기 위해 솥과 오븐, 토스터는 끝없이 새로운 제품으로 업그레이드된다.

우리 집엔 이미 두 대의 토스터가 있다. 더 좋은 맛을 내는 토스터가 있다면 모두 과감하게 버릴 용의가 있다. 어느 날 홈쇼핑 채널에서 토스터를 파는 걸 봤다. 구워 낸 빵이 클로즈업되어 화면을 채웠을 때 덩달아 먹고 싶어 군침이 돌았다. 4K TV의 섬세한 화질에 담긴 노릇한 빵은 향이 번져 화면을 뚫고 나올 듯했다. 능수능란한 진행자의 말솜씨 때문이 아니다. 보자마자 물건임을 직감했다. 마누라에게 물어보지도 않고 슬그머니 카드를 그었다. 당장 맛있는 토스트를 먹을 수 있다는 생각밖에 없었으니까.

새 토스터가 담긴 택배 상자를 받았다. 콧노래가 저절로 나왔다. 흰색의 깔끔함이 정갈해 보였다. 시험 삼아 식빵 두 장을 넣어 구워 봤다. 사용법대로 5시시의 물을 넣었음은 물론이다. 빵의 향과 함께 맞추어 둔 3분에 작동 종료 벨이 울렸다. 최신 토스터란 물건에는 요즘 가전제품에 필수인 디지털 디스플레이 조작부가 없다. 직관적 조작법으로 다이얼을 돌려 원하는 기능과 시간을 맞추면 된다. 사용법을 몰라도 알아서 쓸 수 있을 만큼 단순한 구조다. 디자인 또한 간결하다. 유럽의 빵집에서 봤던 화덕의 느낌이랄까. 벽에 사각의 구멍만 낸 형태를 그대로 옮겨 놓은 듯하다.

토스터에서 꺼내 든 빵의 촉감과 향이 남달랐다. 겉은 바삭하고 속은 촉촉한 상태가 손과 코로 전달된다고 할까. 한 입 베어 문 순간 입안의 온갖 기관이 반응했다. 기존 토스터로 구워 먹던 빵이 전혀 다른 맛으로 바뀌었다. 지금까지

빵 맛이 시원찮았던 건 모두 토스터 탓이었다.

'발뮤다 더 토스터BALMUDA The Toaster'는 20년여 전 기억 속의 빵 맛을 재현하고픈 한 인간의 갈망이 실현된 물건이다. 발뮤다의 창립자인 테라오 겐寺尾玄의 이력을 훑어 봐야 수긍될지 모른다. 고등학교도 중퇴하고 성장기에 방황하던 젊은이가 제 갈 길을 찾아 세운 회사가 발뮤다다.

그는 회사를 설립한 후 내놓는 제품마다 화제를 뿌리며 히트를 친다. 남들과 같은 물건을 만들어선 안 된다는 철칙을 지켜 온 결과다. '가전제품의 애플'로 불리는 혁신의 아이콘인 발뮤다는 단순한 디자인으로 독창성을 담는 데 주력했다. 진정 좋은 물건이 무엇인지도 보여 줬다. 새로움 자체가 목표는 될 수 없다고 말하는 테라오 겐이다. 향수를 느끼게 하는 감성의 요소와 이야기가 담긴 물건이어야 한다는 것이다.

더 토스터는 2015년에 만들어졌다. 여기에는 테라오 겐의 지울 수 없는 짙은 체험이 담겨 있기도 하다. 방황하던 젊은 시절에 스페인의 한 도시에서 먹은 갓 구운 빵 맛의 강렬함이 발단이다. 춥고 배고프고 잠잘 곳 없는 가난한 여행자의 막막한 처지에 어머니의 밥처럼 다가온 빵 한 덩이의 감동을 떠올려 보라. 누구라도 울컥했을 체험을 발전시켜 당시의 빵 맛을 되살리는 데 성공한다. 사적 감정을 모두의 감동으로 바꾸어 놓은 테라오 겐의 뚝심은 남다른 데가 있다.

사실 생각처럼 쓸 만한 토스터는 쉽게 만들어지지 않았다. 직원들과의 야외 파티에서 벌어진 일이 본격적 개발의 출발이 된다. 하필 파티 날에 비가 쏟아졌고 연기할 수 없던 사정으로 행사는 강행된다. 우연히 바비큐 화로에 빵을 구

워 먹게 된다. 유난히 맛있었던 그날의 빵 맛이 직원들의 화제로 떠오른다. 원인을 분석했다. 빵 맛에 가장 큰 영향을 미친 원인은 참숯의 향도, 화력도 아닌 비 오는 날의 습도였다는 결론에 다다른다.

테라오 겐은 그날의 결과를 주목했다. 도쿄에서 제일 맛있다는 빵집의 갓 나온 빵도 먹으며 참고했다. 명장의 비결을 추적해 보니 의외로 단순했다. 성능 좋은 장비가 아니라 빵 굽는 오븐에 습도 조절 장치를 달아 정확한 습도를 유지했을 뿐이었다. 빵 맛과 습도의 연관성은 분명해졌다. 새 토스터는 습도의 조절을 정밀한 열 제어 기술로 해결했다. '정말 맛있게 구워지는 빵은 어떻게 만들어질까?'란 근원적 의문을 풀어낸 것이다. 지긋지긋할 만큼 끈질긴 한 인간의 집념으로 탄생한 토스터에 열광하는 이유는 분명하다. 사람들은 이미 그의 집념을 직접 맛보았을 테니까.

신선한 생선이 듬뿍
부산의 진짜 어묵

삼진어묵

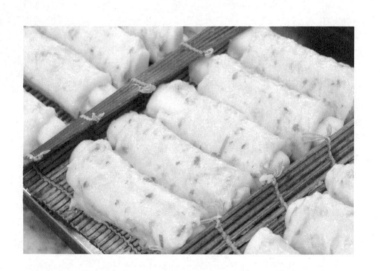

가을바람이 차다. 집 앞 거리에 보이는 가로수의 붉은 이파리도 몇 장 남지 않았다. 불현듯 뜨끈한 국물이 떠오른다. 김이 모락모락 피어오르는 그림까지 더해진다면 그보다 더 좋을 수 없다. 무릇 음식이란 간절할 때 바로 먹어야 감흥도 커지는 법이다. 눈앞에 어묵 파는 집이 있다면 무작정 들어갈 일이다.

나 같은 세대에게 맛있는 음식을 몇 개 꼽으라고 하면 짜장면과 함께 반드시 어묵이 들어간다. 어린 시절의 기억 탓이다. 김치 쪼가리 몇 개가 반찬의 전부일 때 어묵조림의 기름기는 입에 착착 감길 만했다. 고기는 먹지 못해도 그나마 만만한 게 어묵이었다. 이후엔 포장마차를 전전하며 어묵을 먹었다. 포장마차의 싸구려 줄무늬 휘장이 떠오른다. 뽀얀 김을 내뿜는 사각의 스테인리스 용기 안에 곱창처럼 꿰어져 끓고 있는 꼬치 어묵. 삐거덕거리는 쪽의자에 걸터앉아 소주를 들이켜야 제격이다. 뜨끈한 국물과 함께 먹는 주름진 어묵의 맛을 무엇으로 대치할 수 있을까.

누가 뭐래도 나는 어묵을 좋아해서 마트에 가면 습관적으로 몇 개씩 집어 든다. 냉장 매대를 유심히 보게 된다. 많은 어묵이 하나같이 '부산어묵' 상표를 달고 있다. 부산어묵 자체가 브랜드화된 느낌이다. 의문이 들었다. 그렇다면 진짜 부산어묵은 어디에서 누가 만드는 것일까.

호기심은 풀어야 진정된다. 주위 사람들을 탐문했다. 부산 출신 친구들을 만나 진짜 부산어묵이 있느냐고 물어봤다. 부산에서 만든 어묵은 다 부산어묵이라 불러도 된다는 자부심을 보였다. 일부는 오랜 역사를 지닌 '고래사어묵'이

나 '효성어묵'이 부산을 대표한다는 말을 덧붙였다. 여러 개의 식당 체인을 운영하며 음식과 식재료에 조예 깊은 대표의 이야기가 신빙성 있었다. 시중의 부산어묵은 대부분 부산과 관계없는 상술일 뿐이고 제대로 된 부산어묵을 찾으려면 '삼진어묵'에 가 보라는 얘기를 들려주었다.

삼진어묵을 직접 찾아갔다. 1953년부터 어묵을 만들어 삼 대째 가업을 계승 중인 70년 역사가 눈에 띈다. 다른 업체에 비해 10년 이상 먼저 어묵을 만들어 온 근거가 확실했다. 일제 강점기에 징용됐던 할아버지가 어묵 기술을 배워 영도 봉래동 시장 어귀에서 어묵집을 차리게 된다. 출발부터 주위의 평판이 좋았다. 비결은 간단했다. 신선한 생선을 듬뿍 썼고 깨끗한 기름에 튀겼다. 할아버지는 생전에 한마디를 남겼다. "사람이 먹는 음식이니 이윤 남길 생각 말고 좋은 재료를 써라."

할아버지의 유훈은 후대에 그대로 지켜졌을까. 선대의 업적은 미화되게 마련이다. 먹거리의 불신은 어제 오늘의 일이 아니다. 만드는 과정을 직접 보게 되면 도저히 먹지 못할 음식이란 얼마나 많은가. 불신의 여파는 내게도 미쳤다. 1959년 삼진어묵에서 일했던 기술자를 찾아가 사실 여부를 물어봤다. 팔십 중반을 넘긴 노인의 말은 거짓 없어 보였다. 당시 "사장님이 생선을 너무 많이 넣어 외려 회사가 망하면 어쩌나 걱정했어요." 어묵의 수율을 높이는 방법은 간단하다. 주재료인 생선을 덜 쓰고 밀가루와 수분 함량을 높이면 무게가 늘어난다. 직원이 걱정할 만큼 생선을 듬뿍 썼던 회사라면 그 진의를 의심할 수 없게 된다.

회사에 몸담았던 사람의 말만으론 부족하다. 부산 최대의 어묵 시장인 깡통골목 어묵 판매상들의 말을 들어 봐야 판가름된다. "부산어묵의 원조가 어디입니까?" 약간의 의견 차를 누르고 삼진어묵이라는 의견이 많았다. 부산시도 가장 오래된 어묵 제조소로 삼진어묵을 공인했다. 상인들은 그다음 말을 이어 갔다. "삼진만큼 제대로 된 어묵을 만드는 집도 별로 없어요. 옛날부터 지금까지 맛이 똑같습니다." 상인의 매장 뒤엔 "부산어묵의 원조 삼진어묵"이라 쓰인 박스가 켜켜이 쌓여 있었다.

현재 부산에서 만들어지는 어묵은 국내 전체 생산량의 약 10퍼센트 정도를 차지한다. 그러니 우리가 보고 있는 대부분의 부산어묵은 엉뚱한 것이 맞다. '부산어묵'이 보통명사로 통용되어 진짜 부산어묵의 진가를 누릴 수 없는 부산으로선 속상할 만한 일이다. 어쨌든 부산어묵은 어묵이란 음식의 대명사로 통용된다.

진짜 부산어묵은 먹어 보면 안다. 맛으로만 자부심을 확인할 수 있는 셈이다. 생선에 관한 한 까다롭기로 유명한 부산 사람들의 입맛은 어묵이라 해서 비켜날 리 없다. 진짜 부산어묵은 색깔이 맑다. 좋은 재료와 청결한 기름이 아니면 나올 수 없는 표시기도 하다. 여느 어묵에 비해 차지고 탱글탱글한 식감이 특색이다. 어묵을 끓이면 대개 흐물흐물하게 풀어지는 경우가 많다. 그 전엔 이유를 몰랐다. 생선 대신 밀가루가 더 많이 들어간 질 낮은 어묵이었던 거다.

삼진어묵은 진짜 부산어묵의 조건을 다 갖췄다. 오랜 전통의 신뢰만큼 변하지 않은 제법을 지키고 있는 점이 변함

없는 맛의 바탕이다. '어묵은 신선한 생선이 많이 들어가야 좋다.' 이 간단한 원칙을 곧이곧대로 지키고 있는 삼진어묵이다. 이윤 때문에 좋은 재료를 덜 넣지 말라는 선대의 유훈은 지금도 유효하다. 삼진어묵을 먹어 보고 '뭔가 다르다'는 느낌이 들었다면 다른 회사들보다 듬뿍 넣은 생선의 맛이라 여기면 된다.

현재의 삼진어묵은 손자 세대가 이끌고 있다. 이들은 반찬과 안주 용도에 머물렀던 어묵을 빵처럼 먹도록 식문화를 바꾸었다. 어묵을 바로 먹는다? 지금까지 알던 쾨쾨한 냄새와 끈적이는 기름이 떠오르는 어묵이 아니다. 별도 조리 없이 바로 먹는 맛있는 음식으로 바꾼 것이다. 젊은 세대들은 새로운 어묵의 출현을 반겼다. 크로켓, 바게트 같은 케이크 모양의 어묵은 이제 K-푸드의 한 부분을 차지한다. 세련된 인테리어의 매장에서 어묵을 먹는다. 어묵의 본고장 일본에선 볼 수 없는 일이다.

난 삼진어묵을 좋아한다. 먹어도 또 먹고 싶다. 맛의 감탄만으론 모자란다. '어묵을 세계적 먹거리로 키우면 어떨까?' 하는 생각이 들었다. 신라면과 초코파이처럼 세계인의 먹거리가 못 될 것도 없다. 우리나라 사람의 까다로운 입맛을 사로잡은 삼진어묵이니 문제없지 않을까.

잘 조이고 잘 풀리는
허리띠의 정석

## 미군용 벨트

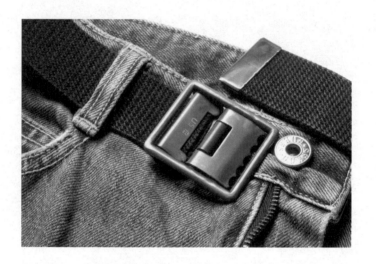

남자들의 수다 가운데 으뜸은 군대 고생담이다. 신병 훈련소 시절의 기억들은 더욱 강렬하다. 그곳의 처절하고 긴박하고 난감했던 순간들은 갓 태어난 오리 새끼들의 각인 효과처럼 선명하다. 난 일 년 중 가장 더운 7월에 입대해 몇 년 치 땀을 한 번에 흘렸다.

처음부터 당혹스러운 일투성이었다. 지급된 훈련복 바지는 단추를 다 잠가도 허리와 바지 사이에 주먹 두 개가 동시에 들어갈 만큼 헐렁했다. 큰 군복을 들고 '내 것만 왜 이리 클까'라고 고민하고 있을 때 잽싸고 눈치 빠른 동료가 제 사이즈를 먼저 채갔다. 머피의 법칙 때문일까. 바로 앞에서 신형으로 보급되기 시작한, 포크 처리가 된 스테인리스 숟가락을 받으면 바로 뒷줄의 나는 부러진 막숟가락 차례가 되었다. 훈련용 군화는 발목이 으스러질 만큼 작았고 벨트는 처음부터 헐거웠다. 깔고 자는 매트리스는 스펀지 내장이 삐져나올 만큼 낡았고, 모포는 영원히 사라지지 않을 듯한 악취를 풍겼다.

차츰 적응력이 생겨 불편한 보급품들에도 익숙해져 갔다. 요령도 늘어 눈치껏 해결 방법을 찾았다. 정 맞지 않는 것은 다른 동료들과 바꾸거나 주의가 산만한 틈을 타 슬쩍 훔치기도 했다. 도무지 해결되지 않는 겉옷과 항공모함처럼 큰 바지가 문제였다. 실과 바늘로 어설프게 꿰매 바지춤을 줄여 봤지만 바지춤은 몇 차례의 격렬한 훈련만으로 금세 터졌다.

게다가 벨트는 처음부터 헐거워서 갈수록 그 정도가 심해졌다. 버클의 덮개 틈이 자꾸만 벌어져 벨트가 고정되지 않고 미끄러져 버렸다. 배에 힘이 들어가면 풀어져 고의춤

을 추켜올려야 한다. 숨 돌릴 틈 없이 이어지는 훈련소 일과는 벨트를 손볼 여유조차 주지 않았다. 훈련소 전반기는 흘러내리는 바지를 추켜올리며 보냈다

결국 사건이 터져 버렸다. 각개전투 훈련이 있던 날은 유난히 더웠다. 흐르는 땀을 옷깃으로 닦아 내랴, 한 손으론 흘러내리는 바지를 추켜올리랴 손이 두 개만 더 있으면 좋겠다는 생각이 들었다. 내 차례가 와 엉거주춤 엎드린 자세로 포복을 하기 시작했다. 헐렁한 바지가 마음에 걸리긴 했지만, 난 더 이상 빠를 수 없다는 생각이 들 만큼 민첩하게 철조망을 통과했다. 같은 조의 한 전우가 철조망에 총이 걸려 머리를 치켜들면서 시간이 지체됐다. 덕분에 우리 조는 가장 뒤처져 얼차려를 받은 후, 다시 포복 훈련을 받았다. 이번엔 철조망을 통과하던 중 내 헐렁한 바지의 엉덩이 부분이 철조망 가시에 걸렸다. 빠져나가려 버둥거릴수록 바지는 점점 당겨져 벨트가 그대로 풀려 버렸다. 가뜩이나 헐렁한 바지는 홀랑 벗겨졌고 아랫도리가 만천하에 완전히 드러나 버렸다. 아, 그 당혹감이라니. 철조망 가시에 찔린 엉덩이의 아픔쯤은 아무것도 아니었다.

바지는 철조망에 걸려 뒤집혀 있고, 팬티 차림으로 철조망을 통과한 나는 조교와 부대 전체의 웃음거리가 되고 말았다. 창피스러움도 잠시, 벨트를 납품한 회사에 분노가 치밀어 올랐다. "개새끼들! 벨트 하나도 제대로 못 만들어!" 나와 우리 조는 그날 하루 종일 조롱거리였다. 정말 참담했다. 살아오면서 이렇게 창피하고 곤혹스럽긴 처음이었다.

내가 잘못해서 그랬으면 억울하지 않다. 불량 보급품

때문에 온갖 창피를 다 당한 그날의 수모는 진정되지 않았다. 훈련 상황이니 이 정도로 끝났지, 실제 전투였다면 주의가 산만해져 죽을 수도 있다. 바지를 추켜올리다 총 맞아 죽는다면 너무 슬프지 않은가.

군용 규격은 특별히 엄격하다. 제대로 된 벨트라면 정격 장력이 10킬로그램이라도 두 배 이상의 힘에 견뎌야 하지 않을까. 버클의 강도와 정교함도 중요하다. 벨트는 잘 조일 뿐 아니라 바로 풀려야 하는 물건이다. 이후 벨트에 대해 민감해져서 벨트만은 비싸도 좋은 물건만을 고집했다.

일본 오키나와에 있는 가데나 미 공군기지에 가 본 적 있다. 시내 곳곳에 널려 있는 밀리터리숍을 보자 불현듯 훈련소 시절의 악몽이 되살아났다. 벨트에 쌓인 원한을 갚기라도 하려는 듯 오리지널 미군용 벨트를 구하고 싶어졌다. 몇 군데 가게를 전전한 끝에 문제의 벨트를 찾아낼 수 있었다. 진열된 검은색과 군청색 벨트 다섯 개를 모조리 사 버렸다.

역시! 미제 군용 벨트는 달랐다. 내가 썼던 국산과 비교할 수 없이 잘 만들어져 있었다. 촘촘하게 짜인 면사 벨트는 흐물흐물하지 않았고, 버클은 신형인 톱니 스토퍼 타입이다. 한번 고정한 벨트는 그동안 늘어난 뱃살조차 파고들 듯 조인다. 이후 군용 벨트를 매기 위해 일부러 면바지만 입고 다녔다.

황동제 버클 모서리는 금속이 닳을수록 광택으로 반짝였다. 공군용 군청색 벨트는 청바지를 입을 때 유용하게 쓴다. 캐주얼풍 활동복엔 해군용 검은색 벨트가 제격이다. 야외 활동이 많은 내게 미군용 벨트는 다용도로 쓰인다. 버클

구조상 다른 벨트를 직렬로 이을 수 있어 길이가 늘어난다. 비상시 로프나 구명줄로 써도 문제가 없다. 줄자의 역할도 하고, 배낭을 묶어 두는 캠핑 용구로도 사용한다.

미군용 벨트는 육해공군용을 색깔로 구분한다. 구조는 거의 같다. 나는 공군용 군청색과 해군용 검은색을 선호한다. 생산 연도에 따라 버클 모양은 성냥갑 모양의 황동제 박스형에서 사각 테두리형으로, 이는 다시 둥근 모양에서 각진 모양으로 바뀌었다.

현재 서울 동대문이나 남대문 군용물품 취급 점포에서 구할 수 있는 것은 신형 버클이 달린 것이다. 내가 보기엔 이전에 만들어진 황동제 버클이 모양은 제일 좋은 것 같다. 이 버클은 도료가 칠해지지 않아 금속의 광택이 생기므로 전투용으로 적합하지 않다고 판단한 것 같다. 이를 보완해 이후엔 표면을 검은색 무광 도료로 처리했다.

연도별로 보면 벨트 성능은 후기의 것이 좋고, 멋을 생각한다면 예전의 것이 더 매력적이다. 이젠 미군용 벨트조차 중국에서 만들어 납품한다. 모조품도 많이 나돌고 있다. 진품은 버클 뒷면에 '유에스U.S' 표시를 타각해 놓았다.

오래 쓴 미군용 벨트의 퇴색된 관록까지 좋아하게 됐다. 가끔 생색내 가며 주위 사람들에게 선물하기도 한다. 내 주변 친구들이 눈독 들이는 건 오리지널 미군용 벨트뿐이다. 귀한 선물을 받은 것처럼 고마워하는 표정을 보면 내가 더 뿌듯해진다.

미술관 소장품이자 특수부대 장비
자르는 도구의 집합체

# 빅토리녹스 스위스 아미 나이프
VICTORINOX Swiss Army Knife

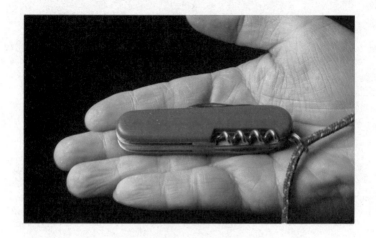
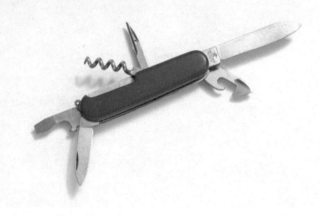

오래된 영화 〈캐스트 어웨이〉는 비행기 사고로 태평양의 무인도에 불시착하게 된 택배사 직원의 이야기다. 영화에서 주인공 톰 행크스는 현대판 로빈슨 크루소 역할을 톡톡히 했다. 절해고도에서 홀로 생존하기 위한 한 인간의 처절한 모습과 자연을 극복해 나가는 과정은 눈물겹다. 내용을 보면 로빈슨 크루소 시절보다 더 나을 것도 없다.

그에게 남겨진 물건은 사고 난 비행기에서 흘러나온 몇 가지가 전부다. 비디오테이프, 피겨 스케이트, 배구공, 손전등 같은 무인도에서 살아남기 위한 용도로는 전혀 쓸모없는 것들이다. '페덱스FedEx' 마크가 찍힌 박스를 풀면서 망연자실하는 톰 행크스의 표정이라니……. 도시 생활에 길들여진 그가 무인도에서 할 수 있는 일이 과연 있기나 할까? 주인공은 험한 자연과 맞서 온몸이 상처투성이로 변하지만 생존의 지혜를 하나씩 터득해 간다.

영화를 보면서 가장 먼저 떠오른 것이 바로 '스위스 아미 나이프Swiss Army Knife'로 유명한 '빅토리녹스VICTORINOX'다. 그에게 이 작은 칼 한 자루만 있었다면 생존의 몸부림이 그토록 처절하지는 않았을지 모른다. 게나 물고기를 잡는 먹이 사냥도 쉽게 해결함은 물론이고. 이것 하나만 있었으면 번듯한 통나무 집 짓는 일도 가능하지 않았을까? 영화를 보면서 내내 빅토리녹스를 떠올린 것은 나뿐 아니었을 것이다.

이 정도까지는 아니더라도 보통 사람들이 경험할 수 있는 비상 상황은 꽤 있다. 레포츠를 즐기거나 여행 도중에도 긴급한 경우들이 생긴다. 해변에서 분위기 잡으며 소주라도 한잔 하려 할 때 병따개가 없어 당황하거나, 너무 단단하게

묶여 풀리지 않는 끈을 잘라야 할 경우처럼 현장에서 즉시 해결해야 할 일들은 예상외로 많다.

그 외에도 갑자기 손에 가시가 박혀 쩔쩔맬 때나 안경을 쓰는 사람이라면 수시로 풀리는 나사 때문에 한 번쯤 짜증 낸 기억이 있을 것이다. 이럴 때 빅토리녹스 휴대용 나이프에 달린 족집게나 일자 드라이버는 더 말할 나위 없는 좋은 도구가 된다.

갑자기 다치거나 응급 처치해야 할 경우도 있다. 이럴 때 있으면 아주 요긴하게 쓸 수 있는 칼, 아니 도구가 바로 빅토리녹스다. 실제 인도항공에 탑승한 한 어린이가 큰 사탕을 먹다가 목에 걸려 질식사할 뻔한 사고가 있었다. 기내에 동승한 의사가 승객에게 빌린 빅토리녹스로 즉시 수술해 목숨을 살린 일화는 유명하다. 빅토리녹스에 들어 있는 칼과 가위는 대단히 예리해서 수술용 메스의 역할을 충분히 해낸다. 뉴질랜드에선 강물에 추락한 승용차 안의 아이를 이 나이프로 구한 경우도 있다. 지어낸 얘기가 아니다.

특히 등산가에겐 없어서는 안 될 물건이 빅토리녹스다. 음식을 조리하는 것에서부터 묶인 자일을 끊고 철사를 구부리거나 장비를 긴급히 보수해야 할 때, 그리고 밥 먹은 후에는 이쑤시개로도 쓰인다. 빅토리녹스가 각국 특수부대의 생존용 장비로 널리 쓰이고 있다는 것은 이미 다 알려진 사실이고, 서바이벌 게임에서도 빅토리녹스의 용도는 돋보인다. 비행기 조종사들의 휴대 장비나 미국 항공우주국NASA의 우주선 안에도 비치되는 필수품이다.

세계 각국에서 빅토리녹스를 사용하면서 일어나는 각

종 에피소드는 헤아릴 수 없을 만큼 많아 본사에서는 이를 모아 자료집을 만들고 있다. 이 회사의 홈페이지에 들어가면 각종 빅토리녹스 에피소드를 볼 수 있다. 한계 상황에 닥친 인간의 처절한 행동 이면에 빅토리녹스가 함께하고 있다는 홍보 내용이지만······.

　빅토리녹스는 800여 종의 각종 모델을 만들고 1,000가지가 넘는 다양한 디자인을 보유하고 있다. 칼날의 강도와 녹슬지 않는 스테인리스 재질의 우수함은 30년 이상 사용해도 무뎌지지 않고 녹슬지 않는 내 경험으로 확인된다. 빅토리녹스에 쓰이는 스테인리스는 일반용과 다른, 즉 크롬 15퍼센트, 몰리브덴 0.5퍼센트, 카본 0.52퍼센트, 망간 0.45퍼센트, 규소 0.6퍼센트가 배합된 특수강이다. 여기에 동사同社가 보유한 비장의 열처리 기술로 강도를 높이고 있다. 칼의 강도와 특수 처리에 관한 노하우는 특허를 따냈다. 빅토리녹스 전 제품의 칼날은 로크웰(RC, 경도 단위) 56 이상이고 가위나 손톱깎이도 로크웰 53, 병따개와 스프링은 로크웰 49 이상 유지된다고 한다. 값싼 중국산이 따라오지 못하는 근원적인 성능 차이를 확인할 수 있다.

　빅토리녹스의 작은 틈새에서 하나씩 펼쳐지는 정밀한 도구는 기능적 쓰임과 함께 디자인의 아름다움을 보여 준다. 진홍색 손잡이와 스테인리스 날의 광채는 이상하리만치 절묘한 조화를 이룬다. 디자인과 기능성의 뛰어난 결합으로 빅토리녹스를 꼽는다. 뉴욕현대미술관과 뮌헨독일박물관의 영구 소장품이 된 이유다.

　명품 반열에 오른 품격 높은 물건이란 어떤 연유인지 모

르지만, 미국 대통령이 백악관을 찾는 손님들에게 자신의 서명을 새겨 증정하는 기념품이 바로 빅토리녹스다. 존슨 대통령 때부터 시작된 이 전통은 레이건, 부시, 클린턴을 거쳐 2023년 현재 바이든 대통령에 이른다.

또한 영화 소품으로도 자주 등장한다. 베니스영화제 최우수 작품상을 수상한 홍콩 영화 〈애정만세〉에서 주인공이 손목을 그어 동맥을 자르는 장면에서 빅토리녹스가 인상 깊게 등장한다. 미국에선 테러범의 필수 장비가 빅토리녹스인 탓에 탑승객의 기내 반입을 금지하고 있다. 이런 조처는 당연하지 않을까.

# 전기면도기의 섹시한 진화
# 신체의 굴곡을 아는 면도기

## 필립스 아키텍
PHILIPS arcitec

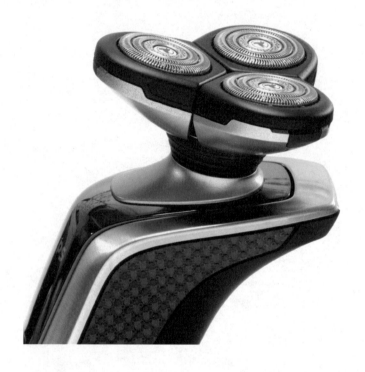

아무리 좋아하는 남자와 여자라도 서로 대신해 줄 수 없는 일이 면도와 달거리다. 남자는 자라나는 수염을 보며 하루를 확인하고 여자는 통증과 불안(아닐지도?)으로 한 달을 넘나든다. 안 하면 찜찜하고 하면 번거롭고 귀찮지만 거를 도리가 없다. 남자와 여자는 평생을 함께 살아도 모르는 각자의 은밀한 행사(?)가 많다.

남자인 내가 여성 생리대를 상식 이상으로 알 턱이 없다. 여자들 또한 남자만의 도구인 면도기에 관심 갖지 않는다. 하지만 마케팅 전문가들에게 의외의 말을 들었다. 여성들도 종아리의 털을 밀기 때문에 남성용 면도기에 관심이 높다는 것이다. 남자 애인에게 선물하는 1순위 품목이 면도기라는 것도 흥미로웠다. 아무리 봐도 여자에게 생리대를 선물해 주는 남자는 본 적 없다. 이 무슨 불균형이란 말인가. 죽었다 깨어나도 남자는 여자의 섬세한 배려를 따라가지 못한다.

어쨌든 남자는 어떤 경우에도 지치지 않고 돋아나는 수염을 죽기 전까지 밀어내며 살아야 한다. 재미있는 걸 발견했다. 텔레비전에 나오는 자연인 중에도 수염을 덥수룩하게 기르고 다니는 이들은 의외로 적었다. 자발적 고립을 선택했고 그래서 외부의 접촉도 많지 않은 이들 아니던가. 하긴 수염을 기르고 다니면 불편한 점이 많다. 사회적 관계를 의식하지 않더라도 일부러 수염을 기르는 사람이란 많지 않았다.

아무튼 면도는 매일 반복되는 일상의 한 부분을 차지한다. 귀찮기도 하고 즐겁기도 하다. 어차피 해야 한다면 면도

또한 쾌감의 루틴이 되면 좋다. 과정조차 즐거운 면도법이라면 즐겨도 되는 거 아닌가. 온갖 방식으로 해 봤던 면도의 결론은 마초의 상징인 예리한 면도칼로 하는 게 가장 만족도가 높았다.

서부영화에 나오는 가죽 밴드에 쓱쓱 갈아서 세운 날로 덥수룩한 수염을 삭삭 밀어 버리는 장면을 떠올려 보라. 오소리 털 브러시로 문질러 생긴 풍부한 비누 거품을 묻힌 남자의 얼굴은 잘생겼다. 걸어 둔 거울에 비치는 금발의 여인을 훔쳐보며 흘리는 야릇한 미소. 향수를 자극하는 면도 장면의 묘사는 멋지다.

하지만 이제는 면도칼로 면도할 방법이 없다. 칼도, 날을 세워 줄 가죽 혁대도 없거니와 있더라도 아파트 욕실엔 걸어 놓을 데가 없다. 폼 나는 오소리 털 브러시는 돈 많은 아랍의 만수르나 쓰는 고가품이 되었다. 남자만의 작은 즐거움이었던 면도칼 면도는 낭만과 호사의 그림으로 바뀌었다. 이제 도시 생활자 남자들은 면도를 욕실의 옹색한 거울 앞에서 초라한 모습으로 허겁지겁한다.

최선을 찾지 못하면 차선의 선택으로 현재를 메꿔야 한다. 면도칼의 기억이 그립다면 한 번 쓰고 버리는 일회용 면도기인들 어떠랴. 면도날 방식은 칼날의 숫자가 늘어 5중 날까지 촘촘해졌고, 피부에 밀착되도록 머리 부분이 돌아가는 것으로 진화했다. 오소리 털 브러시의 감촉 대신 누르면 솜사탕처럼 뿜어져 나오는 면도용 폼크림이 얼굴을 뒤덮는다.

편하긴 하지만 면도칼 면도의 '짝퉁'처럼 느껴진다. 기왕 편리함을 따지겠다면 안전 면도날보단 전기면도기가 낫

다. 이 동네에도 많은 선택이 있다. 날의 움직임에 따라, 피부의 굴곡을 넘나드는 방식에 따라 여러 종류의 면도기가 만들어졌다. 매일 하는 면도이니 내게 맞는 기종을 선택하기 위해 대여섯 종류의 전기면도기를 섭렵했다.

마지막 선택은 현재의 '필립스 아키텍PHILIPS arcitec'이다. 면도기의 진화는 사실이다. 1939년 최초로 전기면도기를 발명한 회사가 필립스다. 이후 사람들은 최초의 업적을 기억하지 못했다. 온갖 전기면도기가 나와 원조의 명성을 덮어 버렸기 때문이다. 필립스는 여기에 연연하지 않고 제 갈 길을 갔다. 누가 뭐래도 원조의 자부심은 차별적 기술로 증명될 것이란 믿음에서다.

필립스 아키텍만의 피부에 닿는 감촉과 보는 즐거움, 독특한 소리는 남자만 아는 면도의 쾌감으로 다가온다. 필립스 아키텍이 번거롭고 귀찮은 면도의 과정을 즐거움으로 바꾸어 놓았다. 세 개의 둥근 커터는 피부의 굴곡에 따라 각기 다른 각도로 밀착된다. 그 유연한 움직임은 부드럽고 기민하다. 차가운 금속인 커터가 그릴 속에서 돌고 있다는 걸 잊게 만든다.

아키텍은 곡선arc과 기술technology의 합성어다. 본체의 굴곡은 부드러운 곡선이 많은 여성의 몸을 연상시킨다. 아키텍을 잡는 그립감에서 섹시함을 느꼈다는 사용자들의 후기는 충분한 근거가 있다. 굴곡 있는 외형에 과거의 칼 맛을 내부 기능에 남겨 마초의 향수까지 자극한다. 필립스는 수염이 잘 깎이는 면도기를 넘어 디자인과 편리, 마음까지 담은 변신 합체 로봇을 만들어 냈다.

**몸이 먼저 느끼는 편안함**
**산악자전거인을 위한 소형 배낭**

## 도이터 색

deuter sack

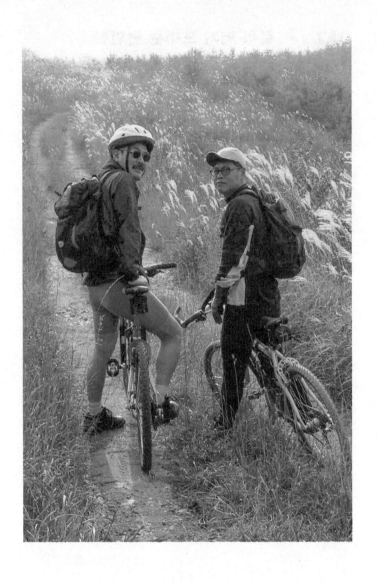

주변의 온갖 상품을 보면 '과연 이런 것까지 필요할까'라는 생각이 든다. 하지만 이를 비웃듯 신제품은 끊임없이 쏟아져 나온다. 물건엔 쓰임의 이유가 반드시 있다. 일부러 용도를 지운 물건이란 예술품뿐이다. 이미 있는 물건이 다시 나온다는 건 더 나은 기대 때문이다. 이 정도면 충분하다고 생각하는 이들에겐 불만이란 없다.

세상엔 현재에 만족하지 못하는 이들이 훨씬 더 많다. 뭔가 개선되거나 새로움을 담은 물건들이 없어서가 아니다. 같은 것을 다르게 보는 자신의 생각을 실현코자 했을 뿐이다. 이유 있는 불만이 더 나은 성과로 확인될 때 만드는 사람은 희열을 느낀다. 만드는 사람들은 대개 별 불만 없이 쓰는 사람들보다 민감한 촉수를 지녔다.

시원찮은 장비로 인해 작업 효율이 떨어진다면 바로 바꾸어야 한다. 성과를 위해 과정의 정당성이 인정되기 때문이다. 평소 등에 메고 다니는 색Sack은 한때 나의 작업 장비였다. 야외 활동이 많은 내게 편한 색은 하루 작업량을 결정할 정도였다. 몸이 편해야 피곤함을 느끼지 않고 현장에 오래 머물 수 있기 때문이다.

처음에 구매한 색은 '써미트SUMMIT'다. 히말라야 등반 경험을 지닌 알피니스트 출신의 사장이 직접 만든 브랜드다. 서양식 종과 같은 모습으로 아랫부분의 무게를 늘려 안정감 있게 설계했다. 튼튼한 나일론 재질은 모습부터 뭔가 남달랐다. 들고 다닐 수도 있도록 옆면에 손잡이를 달아 놓았다.

산악 트레킹용으로 만들어진 물건답게 꼭 필요한 기능에 충실했다. 등받이는 신체의 굴곡을 고려해 휘어진 플라

스틱 프레임을 넣어 밀착시킨다. 어깨끈도 피로감을 줄이도록 폭신한 우레탄으로 감쌌다. 가슴 밑과 허리 부분을 감싸는 밴드도 추가됐다.

써미트는 몸과 밀착되어 심한 움직임에도 요동치지 않는다. 메고 있으면 마치 몸의 일부처럼 자연스러웠다. 작업 효율이 훨씬 높아졌다. 몇 년간 써미트 색은 나의 야외 작업을 도와주는 중요한 장비로 쓰였다.

친구의 권유로 산악자전거MTB를 타게 됐다. 난 새로운 일을 착수하면 관련 물건부터 사들이는 일로 시작한다. 자전거를 타면 자질구레한 용품과 비상 용구를 싣기가 난처해진다. 필요한 짐은 색에 넣어 짊어져야 한다. 그러니 평소 쓰던 써미트를 그대로 쓸 수밖에. 처음엔 그런대로 괜찮았다. 하지만 써미트는 트레킹용이라서 자전거를 탈 땐 여러 불편이 느껴졌다.

문제를 해결하는 제일 좋은 방법은 그 분야 전문가의 말을 새겨들으면 된다. 물론 가짜 전문가를 만나면 문제가 더 커지는 위험이 있긴 하다. 내게 MTB를 권유했던 친구만 한 전문가는 없다. 그는 처음부터 내게 MTB용 색을 추천했다. 당장 그 필요를 절감하지 못한 내가 스쳐 버렸었다. 내 이야기를 듣자 웃으며 독일의 '도이터deuter'를 소개해 줬다.

도이터의 색을 메고 자전거를 타 보니 뭔가 달랐다. 등받이의 몸에 닿는 부분은 망사 천으로 처리되었고, 프레임의 탄성으로 몸과 떨어지게 하여 바람이 통했다. 자전거의 속도가 높아질수록 통기성은 더 높아진다. 땀으로 범벅된 색과 등이 붙어 있어 덥고 불편했던 느낌이 사라졌다.

바깥 외피는 얇고 질긴 나일론 방수 천과 우레탄 재질이다. 바깥으로 드러난 포켓은 신축성 높은 그물망으로 처리해 안에 들어 있는 내용물이 보인다. 지퍼를 열지 않고도 물건을 넣거나 빼는 게 수월해진다. 허리를 양쪽으로 고정시키는 패드는 크고 넓적해서 메면 단단하게 붙어 있다.

어깨끈에는 도톰한 패드를 넣어 어깨끈이 계속 눌러도 어깨가 아프지 않도록 했다. 어깨끈은 앞에서 보면 X자 형태로 휘어져 있어 색의 중량을 감안한 적절한 무게 배분이 이루어지고 바깥으로 미끄러지는 것을 막아 준다. 같은 무게라도 도이터 색을 메면 무게감이 덜 느껴진다. 그리고 몸에 착 달라붙는 듯하다. 인간공학에 근거한 합리적인 설계의 효과다.

색으로 인한 고통이나 불편을 줄여 준 도이터다. 써미트 색보다 많은 물건을 담을 수 있어서 여분의 음식물까지 챙긴다. 더 멀리, 더 격렬한 자전거 타기가 가능해졌다. 운동량에 비례하는 허기를 그때그때 해결해 주었기 때문이다. 사용 횟수가 늘어날수록 이 색의 편리함을 실감케 된다. 갑자기 내리는 비로 동료의 수첩은 젖었지만 내 것은 멀쩡했다. 밑면에 색을 뒤덮는 방수 커버가 들어 있기 때문이다.

도이터 색은 MTB 전용으로만 쓰기엔 아깝다. 일상생활에서도 사용할 만한 세련된 디자인과 색깔은 캐주얼한 옷차림과도 잘 어울린다. 손으로 들기에 불편한 물건을 가지고 다니거나 하루 이틀 정도 숙박하는 여행 가방으로도 쓸 만하다.

좋은 물건을 만나는 일은 쉽게 이루어지지 않는다. 마음 내키는 대로 최고급 물건을 살 수 있는 사람들은 어렵게 알

아 가는 그 내밀한 과정의 즐거움을 모른다. 인간이 목표를 향해 달려간다고 할 때 거기엔 물건도 포함된다. 도달하기까지 겪는 여러 일, 그것이 삶의 내용과 역사다.

　좋은 물건을 두고 만든 사람과 생각의 교류도 이어진다. 생각을 공감하고 나보다 앞서간 시도의 결과에 탄복하는 일 같은 거다. 거저 줘도 필요 없는 물건이 있는가 하면 하나 더 갖고 싶은 물건도 있다. 도이터의 색보다 용량이 더 큰 도이터의 배낭 같은 것 말이다. 트레킹을 넘어 본격 캠핑까지 넘보는 속내가 너무 드러났나?

150여 공정을 거쳐 완성
예술품 경지에 오른 만년필

# 몽블랑
## MONTBLANC

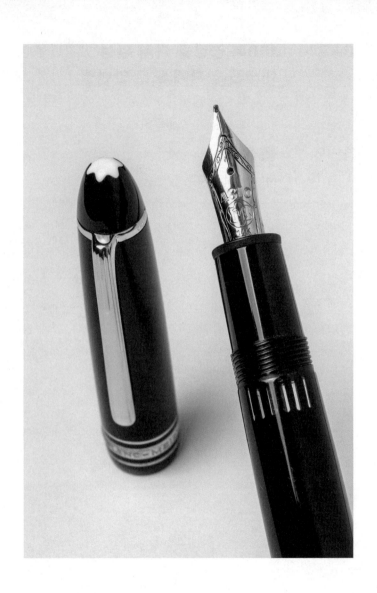

기자 생활 10년에 남은 거라곤 책상 서랍에 쌓인 각종 볼펜과 잡동사니밖에 없다는 선배의 말이 생각난다. 나 역시 그랬다. 직장 그만둘 때 수습된 필기구는 큰 박스에 가득 찰 정도였다. 이삿짐은 항상 초라하게 보인다. 결별의 쓸쓸함 때문이다. 빛바랜 필기구 더미 속에 유독 눈에 띈 만년필이 하나 있었다. 바로 '몽블랑MONTBLANC'이다.

몽블랑 만년필은 초등학교 5학년 때인 1969년에 처음 알게 됐다. 아버지가 읽으시던 대중 주간지 『주간 중앙』을 같이 봤으니까. 여기엔 어린 녀석의 관심을 끌 만한 기사도 있었다. 그중 하나가 세계의 명품 시리즈였다. 최상급, 최고가의 물건에 대한 연재 기사로 몽블랑 만년필, 오메가 시계, 매킨토시 앰프, 벤츠 자동차 같은 것들이 등장했다. 알게 된 명품들은 나와 전혀 상관없는 그림 속의 떡이었지만, 그 이름을 알고 있다는 사실만으로도 포만감이 들었다.

몽블랑에 관한 내용은 어렴풋이 기억난다. 1924년에 출시된 '마이스터슈튀크MEISTERSTÜCK'는 몽블랑의 대표 상품으로 유럽 왕실과 미국 대통령의 서명용 만년필로 쓰였다던가, 펜촉은 순금(사실은 18케이다)이고 그 위에 새겨진 문양은 주문 제작되어 각기 다르다던가 하는 등등.

순금의 펜촉, 이 사실 하나만 가지고도 몽블랑 만년필은 상상의 대상이 됐다. 세계 톱클래스의 유명인들이나 씀직한, 애당초 나와는 거리가 먼 몽블랑이지만 '나도 크면 여기에 나온 명품들을 꼭 가져 보고 말거야' 하는 귀여운 결심까지 했다.

불가능해 보이던 이 꿈들 가운데 몇 개는 이루어졌다.

당시 읽었던 기사 속 몽블랑 만년필과 매킨토시 앰프다. 어린 녀석의 꿈은 헛되지 않았다.『주간 중앙』이 없었다면 몽블랑을 몰랐을 것이고, 가지고 싶다는 꿈을 꾸지 않았다면 작은 바람조차 이루어졌을 리 없다. 출발은 안다는 것에서 시작한다. 다 어린이가 읽어선 안 되는『주간 중앙』덕분이다. 꿈꾸어야 다가서게 된다. 꿈이 없는 젊은 시절이란 얼마나 쓸쓸한가.

나의 몽블랑은 글씨 쓸 일이 없는 서른 중반을 넘어서야 갖게 됐다. 회사 업무로 들른 도쿄의 일정은 빠듯했고 미팅 장소가 하필 다카시마야 백화점이었다. 밀려드는 인파에 떠밀리다시피 탄 엘리베이터는 몽블랑 매장 앞에서 문이 열렸다. "몽블랑 만년필 3년 만의 첫 세일"이란 문구가 선명하게 들어왔다. 순간 내 눈을 의심했다.

환상의 만년필도 세일을 하다니! 이곳 실정을 모르고 감탄을 흘렸다. 사진으로만 보았던 몽블랑 만년필이 바로 눈앞에 진열되어 있다. '르 그랑LE GRAND', '마이스터슈튀크 솔리테르SOLITAIRE', '제너레이션GENERATION' 시리즈가 즐비하다. 곁눈으로 가격표부터 훑어보았다. 아무리 세일 가격이라 해도 너무하다 싶을 만큼 비쌌다.

호기심을 감추지 못하는 나를 보자 눈이 큰 점원이 "이랏샤이 마세"를 연발하며 내게 말을 걸어왔다. 다음 말은 잘 알아듣지 못했지만 이번 기회에 몽블랑을 사지 못하면 후회할 거라는 얘기 아니었을까. 몽블랑 가운데 값싼 '제너레이션 몽블랑' 와인색 하나를 집어 들었다.

몽블랑을 잉크까지 포함해 10만 원도 안 되는 가격에

샀다. 잉크병 디자인이 예술이었다. 50시시 용량의 잉크병 몸통은 주름진 굴곡으로 멋졌고, 마개에는 심벌마크인 육각형의 흰 별(별이라고 하긴 조금 둥근 문양이다)이 선명했다. 내가 산 몽블랑은 비록 성공과 명예, 남성성을 상징하는 새까만 몸체에 금빛 장식이 붙은 마이스터슈튀크가 아니었지만, 몽블랑 마크가 찍혔다는 것만으로도 감격스러웠다.

당시는 회사에서 컴퓨터가 막 보급되던 때였다. 종이 없는 사무 환경을 만들기 위함이었다. 모처럼 산 몽블랑으로 결재 서류에 폼 나게 사인하려고 했는데, 쓸 일이 없게 됐다. 섭섭했다. 대신 글씨 연습을 했다. 볼펜과 다른 필기감과 사각거리는 소리가 좋았다. 만년필의 펜촉은 이내 내 손에 익어 그럴싸한 필체를 구사하기 시작했다.

몽블랑은 1906년 독일 함부르크에 있는 작은 만년필 공장에서 시작되었다. 최고의 만년필을 만들겠다는 신념으로 장인들을 모아 마이스터슈튀크라는 세계 일류 제품을 탄생시킨다. 이는 회사가 설립된 지 100년이 넘는 오늘날까지 몽블랑의 상징적 제품으로 군림한다.

중요한 펜촉은 숙련된 장인들이 150여의 공정을 거쳐 일일이 손으로 만드는데, 만년필 한 자루를 완성하는 데 6주 이상의 시간이 소요된다. 만년필 몸체의 깊은 광택과 재질감은 합성수지 대신 나무에서 추출한 흑색의 천연수지에서 나온다. 표면 광택은 반복적으로 연마된 정성의 산물이기도 하다.

모든 것이 변하는 시대에 "칼보다 강한 펜을 만든다"는 몽블랑의 제품 철학은 변하지 않았다. 다른 만년필과 비교

되는 것조차 싫어하는 몽블랑의 자부심은 여기서 나온다. "많이 만드는 것보다 어떻게 최고의 것을 만드느냐가 더 중요하다"라는 생각으로 필기구는 예술품의 경지로 올라선다.

여전히 수공으로 만년필을 만드는 몽블랑이다. 모든 직원이 천천히 그리고 여유 있게 일할 수 있도록 제반 여건을 갖추고 있다. 작업장 내부에선 음악이 흐르고 일정을 독촉하지 않는다. 시간이 없으면 발견해 내지 못할 결점을 스스로 찾아내도록 하려는 의도라 한다. 목표는 최고의 제품뿐이다. 효율을 포기해야만 다다를 수 있는 경지를 몽블랑은 알고 있는 듯하다.

"모름지기 명품이란 건 신화myth를 만들어 성공한 사람들이 쓰는 필기구입니다. 이런 식으로 기능 이상의 아우라를 내뿜고, 제품에는 영혼이 담겨져야 합니다." 효율성을 비웃기라도 하는 듯이 몽블랑은 '천천히'의 미학을 실천한다. 느린 것이 곧 여유이고, 만년필은 인간의 사고를 풍요롭게 하는 감속 도구란 확신까지 더했다.

몽블랑은, 인간 중심의 문화는 여전히 이어질 것이란 확신을 갖고 있다. 종이와 만년필은 사라지지 않는다. 모니터 화면으로 루브르박물관의 모든 미술품을 볼 수 있더라도 〈모나리자〉 진품을 직접 보려는 사람들이 없어지지 않는 것처럼. 몽블랑은 아날로그의 건재를 굳게 믿고 있다.

언제나 변함없는 매력
격동의 역사를 함께한 라이터

# 지포

Zippo

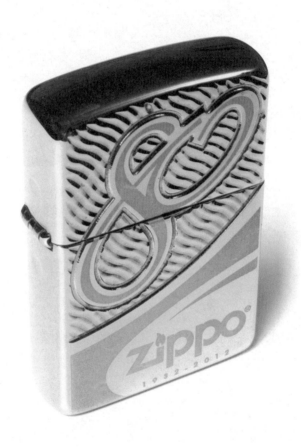

'지포Zippo' 라이터는 한때 남성성의 상징이었다. 마초와 영화 배우가 등장하는 '말보로Marlboro' 담배 광고와 베트남전쟁에 참전한 병사들의 이미지가 강렬해서다. 불 피우는 도구니만큼 담배와의 연관은 자연스럽다. 지포의 뚜껑을 열면 '깡' 하는 특유의 소리 그리고 불꽃과 함께 번지는 휘발유 냄새. 불 붙이지 않으면 태울 수 없는 담배의 맛을 입체적으로 환기한다. 담배와 지포의 동거는 원래부터 계획된 듯하다.

담배를 피우지 않는 나도 지포의 소리와 냄새를 좋아한다. 지포의 매력 가운데 독특한 것은 뚜껑이 여닫힐 때 나는 경쾌한 금속성 소리다. 오토바이로 유명한 '할리데이비슨 Harley-Davidson'은 독특한 엔진의 굉음을 특허로 내세운다. 지포의 소리 또한 특허감이다. 남성성을 환기하는 지포의 불꽃과 소리, 투박한 모양은 대체 불가의 상징이었다.

라이터가 발명되기까지 인류는 불을 얻기 위해 생각보다 많은 수고를 했다. 부싯돌로 불붙이는 방법을 알게 된 시기는 인류가 원인猿人 단계를 막 벗어난 오스트랄로피테쿠스 때다. 200~400만 년 전의 일이다. 19세기에 성냥이 발명되기까지 부싯돌은 사라지지 않았다. 1906년에야 오스트리아의 벨스바흐Carl Auer von Welsbach가 철과 세륨의 합금인 라이터돌을 발명한다. 이를 줄날바퀴로 불티를 튀겨 착화점 낮은 벤젠이나 휘발유에 옮겨붙도록 하여 불을 내는 오일 라이터가 비로소 나오게 됐다.

오일 라이터를 널리 퍼뜨린 메이커가 지포다. 지포는 1932년 펜실베이니아주 브래드퍼드에서 조지 G. 블레이즈델George G. Blaisdell이 설립했다. 원조 격인 오스트리아제 방풍 라

이터를 개량해 현재의 지포 원형으로 삼았다. 직사각형 케이스에 경첩을 달아 뚜껑의 여닫음이 간편하고 심지 둘레에 바람막이를 세운 디자인으로 굳어졌다.

지포 라이터는 첫 생산 이래 3억 개 넘게 만들어졌다. 온 갖 편리한 라이터가 넘쳐나도 새로운 수요를 만들어 낸다. 지포의 변함없는 매력이란 무엇일까? 지포의 불꽃은 이상하리만치 신비롭다. 너울거리는 불은 바람에 따라 색깔이 변하고 '파르르' 하는 소리까지 곁들여진다. 이는 오랜 세월 동안 수렵과 생존을 위해 거친 자연과 맞섰던 남자들의 본능을 자극한다. 불꽃은 어둠을 밝힐 뿐 아니라 불안과 공포를 잠재우는 희망으로 바뀐다. 불은 생존하기 위한 절대 조건이었던 셈이다. 이는 지포 라이터가 유독 전장에 얽힌 일화를 많이 남긴 사실로 증명된다.

제2차 세계대전 중에 미군 병사들은 지포 라이터를 가장 선호했다. 죽음의 공포를 잠시 진정시켜 주는 담배를 피우기 위해 혹은 추위를 녹이기 위해 심지어 음식을 데울 때도 지포가 쓰였다. 판초를 입은 병사가 지포 라이터로 반합의 물을 데우는 빛바랜 사진은 오랫동안 뇌리에 남는다. 지포는 한국전쟁에 참전한 미군 병사를 통해 국내에 들어왔다. 그 후 한국군의 베트남전쟁 파병으로 지포와 우리의 연관성은 더욱 높아졌다.

오늘날 지포는 불을 붙이는 도구에 머무르지 않고 수집품으로 자리 잡고 있다. 미국을 비롯한 영국, 이탈리아, 스위스, 독일, 일본 등에는 지포 라이터 수집가들의 클럽이 많다. 이들은 지포가 처음 만들어진 펜실베이니아 브래드퍼드에

서 지포 올림픽을 개최했다. 매년 열린 이 행사는 2000년부터 2년마다 열리는 공식적인 행사로 규모를 키웠다. 전 세계 수만 명의 지포 수집가들을 위해 희귀 지포 라이터와 관련 용품들을 전시·판매·교환·경매한다. 현재 가장 활발하게 활동하는 나라는 일본으로, 세계에서 가장 큰 지포 시장과 마니아 집단이 일본에 있다.

지포 사용자들은 시대 상황이나 사회적 이슈를 라이터에 새겨 넣는다. 지포에서 직접 만들기도 하고 사용자가 직접 조각해 넣은 것도 있다. 수많은 지포 라이터가 다채로운 기록으로 남아 있는 이유다. 여기서 격동의 역사를 겪은 개인사의 추적으로도, 수집품으로서도 지포 라이터의 의미가 생긴다.

일본 신주쿠에 있는 지포 전문점에 가 봤다. 일본의 지포 라이터에 대한 수집 열기를 실감했다. 10평 남짓한 크기의 사방 벽과 진열대에는 지포 라이터가 빽빽하게 뒤덮여 있었다. 연도별로 정리된 지포 라이터 밑에는 깨알 같은 글씨로 설명이 붙어 있었다. 진열품 가운데는 베트남전쟁 참전 병사들이 썼던 지포가 가장 많았다. 육해공군을 망라한 각종 부대 마크와 문장, 비행기, 전함, 탱크 그림 들이 보였고, 베트남 지도와 주둔지 부근의 풍물들도 새겨져 있었다. 여자의 나신과 섹스의 갈망을 조각한 그림들은 젊은 병사들의 관심을 읽게 했다.

여기에 스누피와 뽀빠이 같은 만화 주인공도 등장해서 "빨리 고향에 돌아가고 싶다"거나 악몽의 전투를 증오하는 악담이나 욕, 평화의 기원이나 "나는 지옥에서 살았으므로

죽으면 천국에 갈 것이다"라는 절절한 내용의 문구도 새겨져 있었다. 전후 시체와 함께 수습했음 직한 지포는 심하게 부식되어 있었고, 총탄이 관통한 것도 있었다. 지포는 베트남전쟁의 디테일을 무엇보다 소상하게 기억해 주고 있었다.

'빈티지VINTAGE'와 '뉴NEW'로 분류되어 있는 지포에는 생산 연도와 사용자를 추측게 하는 그림이 새겨져 있었다. 주로 군용이지만 간혹 유명인이 사용한 지포도 눈에 띄었다. 1940년대 미조리 군함이 새겨진 초기 지포 라이터는 우리 돈으로 130만 원의 가격이 붙었다. 기업의 광고용 지포가 등장한 이후 우리나라 육사 동기생들의 임관을 기념하는 라이터와 북한의 것도 보였다. 최근으로 오면 정교한 조각과 인쇄술로 치장된 세련됨이 돋보였고, 금도금 엠블럼을 붙인 것도 있었다. 지포가 예술품으로 진화하는 느낌이었다.

여전히 카메라를 사랑한다면
영국 캔버스 카메라 가방

## 빌링햄 하들리 프로
Billingham Hadley Pro

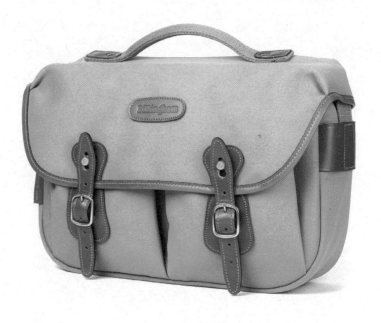

지금 쓰고 있는 스마트폰의 카메라는 2억 화소의 해상도를 지녔다. 간편하게 터치하면 평소 쓰던 커다란 DSLR 카메라의 성능을 웃도는 실력을 보여 준다. 슬그머니 기존 디지털 카메라의 사용 빈도가 줄어들기 시작했다. 이런 일이 어디 나쁜일까. 거리를 돌아봐도 어깨에 카메라를 메고 다니는 이를 보기 힘들다. 한때 세상을 다 담을 듯한 기세로 번지던 디지털 카메라 열풍은 한순간에 사그라진 느낌이다.

그렇다면 이전의 디지털 카메라는 쓸모없어졌을까? 결론부터 말하면 여전히 필요하고 계속 쓰일 전망이다. 스마트폰 카메라는 기존 카메라를 쉽고 편리하게 쓸 수 있게 한 것뿐이다. 가 보고 싶은 나라의 모습을 생생한 화질의 텔레비전으로 편하게 본다 해도 여전히 여행을 가듯 카메라도 없어지지 않는다. 스마트폰의 가벼움을 못 미더워하는 이들도 많다. 카메라로 사진 찍는 고유한 방식과 맛의 매력은 사라지지 않을 듯하다.

나는 스마트폰 카메라 이전에 쓰던 몇 대의 카메라를 여전히 쓴다. 본격적으로 사진 찍을 요량이면 큼직한 카메라를 일부러 꺼내 준비한다. 도구가 달라졌을 뿐인데 대상을 보는 느낌과 과정의 마음가짐이 큰 폭으로 변한다. 조금 더 천천히 오래 머물며 사진 찍을 대상과 교감하게 된다. 간편하다 해서 모든 걸 대치할 수는 없다. 현재의 관점과 기준으로만 세상을 재단하는 일은 위험하다. 여전히 간직하고 싶은 가치와 깊이가 있다. 첨단의 기술이 밀어내지 못하는 건 사람의 마음과 습성이다.

예전의 카메라를 쓴다면 담을 가방이 필요하다. 본체와

사용되는 교환렌즈까지 합치면 부피와 무게는 만만치 않다. 소중한 도구의 안전한 이동과 작업 편의를 위한 좋은 카메라 백bag은 여전히 필요하다. 드물게 마주치는 사진가들을 보면 차림새만큼 카메라 백도 제각각이다. 등에 지는 배낭 형태에서부터 어깨에 메는 백, 허리에 차는 색sack까지 다양하다. 이들을 보면 예전 카메라 백을 고르던 시절이 생각난다. '그저 그런 천편일률의 물건을 뛰어넘는 명품은 없을까' 궁리하며 외국 잡지만 뒤적였다. 문제는 알고 있지만 국내에서 구할 도리가 없다는 것이었다. 이제 세계의 좋다는 물건은 모조리 국내에 수입되어 팔린다.

1980년대부터 사진과 카메라를 잘 아는 사람들에게 이름 높던 영국제 '빌링햄Billingham'이 있다. 지금은 웃을 일이지만, 당시엔 빌링햄 백을 가졌다는 것만으로 선망의 대상이 되었다. 이를 가진 사람들끼리는 클럽을 만들 만큼 공감대로 끈끈했다. 좋아하는 일에 걸맞은 도구를 갖추는 일은 흉이 되지 않는다. 하지만 소유의 쾌감보다 도구의 존재감에 어울리는 의식과 실력부터 갖추는 게 순서다. 명품만을 떠벌리던 일부 사람들은 이후 사진판에서 사라져 버렸다.

좋은 물건은 격조의 자세를 가르친다. 사소한 것조차 흘려버리지 않는 완결의 만듦새만큼 좋은 사진을 찍을 수 있느냐는 우회적 물음으로 말이다. 작업 도구일 뿐인 카메라 백은 본질에 대한 환기를 주문했다.

난 빌링햄 카메라 가방의 자부심을 나태하지 않은 작업과 바꾸었다. 혹한의 히말라야와 먼지가 뽀얗게 날리는 몽골의 고비사막, 습기 가득 찬 인도네시아의 열대 밀림을 빌

링햄과 같이했다. 함께한 시간과 거리는 닳아 너덜너덜해진 어깨끈으로 환산된다. 이렇게 찍어 댄 사진은 몇 권의 책으로 남았다. 명품의 격에 어울리는 좋은 사진을 찍으려는 노력은 정당했다. 낡아 버린 빌링햄을 선생으로 모시고 다닌 셈이다.

아무리 생각해 봐도 빌링햄을 선택한 것은 잘한 일이었다. 기능에만 충실한 제품이 따라올 수 없는 기품을 지녔다. 자신의 제품이 무엇을 위해 쓰이는지 정확하게 알았던 만든 이의 철학 때문이다. 직접 사진을 찍었던 경험은 정신을 담는 작업의 본질과 카메라 백을 연결시켰다. 정신을 담기 위한 온갖 격조와 품위라면 하지 못할 일이 없다.

빌링햄엔 "카메라 백이 다 그렇지"라고 말할 수 없는 부분이 많다. 남들이 사용하지 않는 고급 재질로 백을 만든다. 침착한 영국의 분위기를 담은 듯한 캔버스 천은 거칠거나 뻣뻣하지 않고 윤기 나는 부드러운 감촉이 돋보인다. 외피를 둘러싼 가죽 테두리는 원래 하나였던 것처럼 자연스럽다. 정성스럽게 박은 재봉선의 탄탄함은 손에 닿는 감촉과 눈맛까지 살려 준다.

가죽의 구멍을 황동 못에 집어넣는 고정 장치는 빌링햄의 분위기를 해치지 않으려는 고심의 흔적이다. 이질적인 장식물이 자칫 부조화로 비치길 원하지 않았을 것이다. 반짝이는 새로운 장식의 편리함은 필요 없다. 조화와 손맛이 더욱 소중한 빌링햄의 가치라 여기고 불편을 감수할 이유다.

만든 이의 고집과 정성은 곳곳에서 발견된다. 천 소재의 안쪽은 방수 코팅해 촬영 현장에서 갑자기 만나는 비나

눈의 물기를 차단한다. 실제 사용해 보고 개선된 내용들이
다. 빌링햄 백의 멋진 색깔은 이를 대체할 물건이 떠오르지
않는다. 똑같은 색이라도 깊이와 느낌이 천차만별이기 때문
이다. 게다가 가죽같이 쓸수록 빛을 발한다. 새것은 오래된
듯한 편안함을 주고 오래된 것이라도 낡아 보이지 않는 게
빌링햄의 매력이다. 카키와 블랙, 요즘엔 나일론그레이 컬
러까지 나온다. 나의 선택은 '하들리 프로Hadley Pro'다.

빌링햄 카메라 백은 진정한 고급스러움이 무엇인지 아
는 장인의 물건이다. 편리한 기능만을 우선한 백의 가벼움
이라곤 없다. 대신 사용자의 감성을 웃도는 기품이 넘친다.
물건에 기품이란 단어를 써도 거부감이 들지 않는 경우란 드
물다. 최근엔 카메라 한 대만 넣을 수 있는 작은 백을 일부러
선택했다. 왜냐고? 이젠 예전처럼 크고 무거운 카메라를 메
고 다니기 힘드니까.

노르딕 디자인의 실천
더 이상 뺄 것 없는 형태의 안경

## 코펜하겐아이즈
CopenhagenEyes

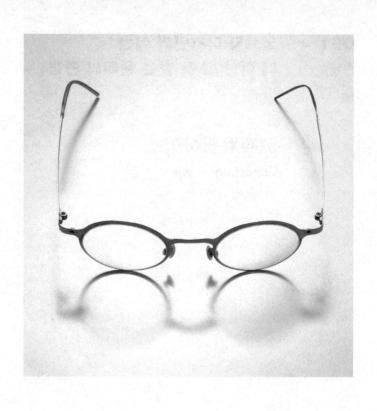

애써 잘 고른 안경이라도 끝까지 함께하는 경우는 없다. 시간이 흐르면 불만이 생기게 마련이다. 얼굴의 주름이 깊어지거나 살이 붙어 어울리지 않을 수도 있다. 생긴 게 문제이니 안경은 탓하지 말라고? 맞는 말이긴 하다. 하지만 안경은 얼굴과 어울릴 때 멋져 보이는 거 아닌가. 아무리 코끼리 피부에 소도둑같이 생긴 남자라도 안경 덕은 보고 싶어 한다.

이런저런 이유로 안경 개수는 수십 개로 늘어났다. 큼직한 안경 보관함이 모자랄 정도다. 희대의 안경 수집가 엘턴 존만큼은 아니더라도 바꿔 쓸 안경이 있다는 것은 즐겁다. 슬금슬금 새 안경이 눈에 들어오기 시작한다. 없어서가 아니다. 새것의 기대와 호기심이 있다는 건 아직 늙지 않았다는 신호다.

막상 새 안경을 사려고 작정해도 썩 마음에 드는 걸 찾아내기가 쉽지 않다. 안경점에 가 보라. '너무 많다는 것은 없는 것과 마찬가지다.' 좋은 안경이란 역시 디자인이 최우선이다. 가볍고 착용감이 좋아야 하는 건 기본이다. 금속 재질의 안경테에 고압축된 경량의 렌즈여야 한다. 변색과 광택이 유지되지 않는 안경테는 거저 줘도 싫다. 안경은 많지만 내 안경은 보이지 않는다. 믿을 만한 안경 카운슬러, 안경 코디네이터가 있다면 일임하고 싶다.

내 취향과 성격을 잘 아는 총기 있는 후배들에게 자문했다. 그들은 선배의 예우로 고심 끝에 몇몇 브랜드를 추천했고 담당자까지 연결해 주었다. 안경점에 가서 실물을 보았다. 점원을 괴롭히며 까다롭게 걸쳐 본 안경 가운데 덴마크의 '린드버그LINDBERG'가 마음에 들었다. 원형의 프레임을 가로지르는

얇은 금속 브리지와 얼룩무늬 셀룰로이드가 둘러졌다.

갈색의 얼룩무늬는 귀갑테 안경에서 유래한 것이다. 귀갑龜甲은 바다거북의 등껍질이다. 이를 얇게 켠 후에 여러 장을 붙여 안경테를 만드는 고급 소재다. 과거 유럽의 왕실이나 명문 귀족들이나 쓰던 값비싼 안경테가 셀룰로이드로 대치되었다. 깊은 색감과 천연 소재와 같은 자연스러움이 묻어난다면 제대로 만든 거다. 린드버그의 귀갑테 버전은 티타늄의 재질감과 어울렸다. 이음매가 둥글게 처리된 경첩 부분도 마음에 들었다.

린드버드의 안경 디자인은 냉철한 지식인의 인상과 오버랩된다. 젊고 활동적인 전문직 사람에게 어울릴 듯한 디자인이다. 린드버그의 이름값과 천덕스러운 금속테의 번쩍거림이 없는 점도 좋았다. 내 얼굴에 비해 약간 작은 듯한 안경을 쓰니 예술 하는 뉴요커가 된 기분이 들었다.

강화 플라스틱 멀티 코팅 렌즈를 끼운 린드버그 안경이 내게 왔다. 강화 플라스틱 렌즈는 가볍고 깨지지 않아 무거운 유리 렌즈를 대신한다. 플라스틱 렌즈의 최대 약점인 긁힘을 방지하기 위한 표면 강화 처리는 기본이다.

여기에 빛의 투과율을 높이는 불화 마그네슘을 진공 증착하면 코팅 렌즈가 된다. 안경을 움직이면 녹색이나 보라색으로 보이는 건 렌즈 코팅색 때문이다. 여러 겹으로 증착된 멀티 코팅 렌즈가 고급임은 말할 나위 없다. 렌즈의 경량화는 안경의 무게를 더욱 가볍게 해 줘서 착용감을 높인다.

린드버그 안경을 사용해 보니 똑같은 안경을 쓰고 다니는 사람이 많다는 게 거슬렸다. 텔레비전에 등장하는 잘난

사람들은 약속이나 한 듯 린드버그 안경을 쓰고 있었다. 하긴 대통령까지 쓰고 있으니 대유행임은 분명했다. 마음에 들어 샀지만 도나 개나 쓰고 다닌다는 것이 마음에 걸렸다.

그런대로 편한 안경의 이점 때문에 한동안은 잘 쓰고 다녔다. 그런데 천하의 린드버그 안경에 문제가 생겼다. 실수로 안경 위에 주저앉아 경첩 부분이 동강 나 버렸다. 이번엔 오래 쓰리라 작정했지만 린드버그도 틀렸다. 별수 없이 새 안경을 또 하나 사게 됐다. 이번엔 소박한 안경으로 정하기로 했다. 동네 안경점으로 갔다. 은빛 광채로 빛나는 안경에 눈이 쏠렸다. 순간 '앗! 바로 저것이다' 하는 느낌이 섬광처럼 지나쳤다.

마치 수수깡 안경 같은 느낌의 심플한 디자인이다. 중세 수도승이 애용한 듯한 분위기를 풍긴다. 필요 최소한의 크기인 렌즈 직경에 맞춘 둥근 안경은 보기에 부족함이 없다. 가는 금속 프레임은 휘어질 듯 연약해 보인다. 얇은 티타늄을 고리로 만들어 렌즈를 고정했다. '아이씨베를린ic! berlin'과 비슷한 구조이지만 느낌이 다르다. 브리지의 강도도 높다. 얇고 가는 금속이 만들어 내는 포름forme은 은빛 광채를 더해 빙하의 얼음 같은 느낌을 준다. 안경을 강조하는 것이 아니라 존재마저 지워 버리려 하는 것 같다. 즉석에서 바로 안경을 샀다. 물건에 임자가 따로 있다더니 맞는 말이다.

안쪽의 상표를 보니 '코펜하겐아이즈CopenhagenEyes'였다. 린드버그와 같은 덴마크 브랜드로, 간결하고 단순한 노르딕 디자인을 실천하고 있다. 최근 안경 소재로 많이 쓰이는 티타늄 안경이 특기다. 린드버그와는 비슷하면서 다른 결을

지니고 있다. 예리하고 선명한 느낌이 강조된다. 이종 소재의 결합 같은 수법도 쓰지 않는다. 더 이상 뺄 것 없는 형태만으로 완결된다.

지금까지 잘 쓰고 있는 안경이 코펜하겐아이즈다. 배우 김태희는 헤어스타일이 외모의 80퍼센트를 좌우한다고 주장하지만, 나는 안경으로 인한 인상 변화도 그 못지않다고 말하고 싶다. 안경 하나로 인상을 크게 바꿀 수 있다. 그동안 써 왔던 많은 안경 가운데 이것이야말로 '내 것'이라고 단정 지을 수 있는 건 몇 개 되지 않는다. 코펜하겐아이즈는 그중의 하나다. 10년 가까운 세월을 함께했으니 매우 좋아하는 게 맞다.

나를 만났던 사람들은 매번 안경이 바뀌는 걸 기억한다. 같은 안경을 반복해 쓰는 빈도가 윤광준의 숨은 취향임을 알아차렸을 것이다. '코펜하겐아이즈를 못 쓰게 된다면⋯⋯' 하는 공연한 근심이 든다. 작은 하우스브랜드인 코펜하겐아이즈는 동일한 모델을 계속 만들지 않을 테니까. 다른 것은 모르겠으나, 나는 유독 안경 집착이 심하다. 닥칠 일을 지레 걱정하지 않는다는 게 내 좌우명이건만, 안경 때문에 전전긍긍하다니 우습기도 하다. 제 얼굴 드러낼 일이 점점 줄어드는 나이에 아직도 모양새를 따지고 있으니 철 들긴 글렀다.

의료용 알코올의 힘
제약회사가 만드는 안경닦이

## 메가네 후키후키

メガネ ふきふき

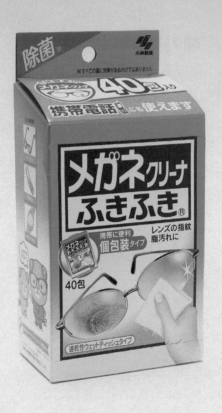

도쿄에 사는 친구가 서울에 왔다. 오랜만의 해후는 반가웠다. 2018년 북미정상회담 결과 한국의 상황을 도표까지 동원해 설명하는 일본 언론사의 치밀함도 전했다. 나라 밖에서 제 조국을 걱정하는 친구의 표정은 진지했다. 기대와 불안이 교차하는 재외 국민의 진심을 읽었다.

선물을 하나 받았다. 안경잡이 친구를 생각해 하네다 공항에서 일부러 산 안경닦이다. 눈 쓸 일이 많으니 깨끗하게 세상을 보라는 거다. 상대를 배려한 선물이란 얼마나 고마운가. 떨어져 산 세월의 간극이 느껴지지 않았다. 이런 감동은 자주 받을수록 좋다. 행복이란 감동의 상태보다 횟수가 쌓여 풍성해지는 편이 더 실감난다.

우리나라에 안경 쓰는 사람이란 얼마나 많은가. 그 수만큼 안경 관련 액세서리도 많이 나와 있을 것이다. 아니다. 돌이켜보니 안경 살 때 끼워 주는 안경집과 극세사 안경닦이 말고는 생각나지 않는다. 평생 안경에 포박되어 살았지만 이 이상의 관련 물품은 없는 것 같다. 굴러다니는 안경을 놓아둘 거치대도 필요하다. 노안용 안경을 쓴다면 줄에 묶어 목에 거는 것도 필요하다. 게다가 먼지와 지문에 더러워지는 안경알을 닦는 좋은 클리너도 필요하다. 필요는 넘치는데 그 사이를 메우는 물건은 보이지 않는다.

'이런 자잘한 물건까지 만들 필요가 있나?'라고 생각하는 대범한 우리나라 사람의 기질 때문일 것이다. 세상사 직접 당해 보지 않으면 어려움을 모른다. 안경 없으면 살 수 없는 사람들이 많다. 그 불편을 챙겨 주는 자상함까지 요구한다면 지나친 기대일까. 일본의 부러움은 이 지점에서 설득

력을 지닌다. 필요에 대응하는 세밀한 선택이 다양하게 널렸다는 점이다. 세상의 모든 물건은 필요한 사람에게 가야 빛난다.

안경잡이에게 사용 빈도가 가장 높은 것은 안경닦이다. 대개 안경을 살 때 끼워 주는 천 하나로 버틴다. 잃어버리면 안경점에 가서 더 달라고 조르는 게 보통이다. 안경닦이 천은 요긴하지만 가지고 다니기 힘든 물건이다. 이 물건의 제자리는 어디일까. 써 보니 안경집 속이기 때문이다. 낱장의 안경닦이는 손수건처럼 가지고 다닐 수가 없다. 천 조각이 주머니 속에 하나 더 돌아다닌다면 얼마나 신경 쓰이겠는가.

안경 쓰고 다니는 사람이 평소 안경집까지 가지고 다닐까. 그럴 리 없다. 안경집은 안경을 보관할 때 쓰는 물건이다. 필요할 때 쓸 수 없는 물건은 무용지물이다. 고이 모셔진 안경닦이를 쓰기 위해선 집으로 가거나 사무실 서랍을 뒤져야 할 판이다.

차 안에서 선글라스를 꺼내 쓸 때마다 뿌옇게 흐린 렌즈 때문에 짜증난다. 차 안 포켓 어디엔가 넣어 둔 안경닦이 천은 갑자기 찾기도 힘들 뿐 아니라 먼지로 뒤덮여 있을 터다. 어렵게 찾았건만, 이미 꼬질꼬질 때가 묻어 있다면 얼마나 난감하겠는가. 이래저래 안경잡이의 불편은 늘어만 간다.

물건은 정작 써야 할 때 보이지 않는다는 게 세상사의 이치다. 꼼꼼한 이들이라면 문제없을 것이다. 역설은 여기에도 적용된다. 꼼꼼하게 살펴야 할 일이 너무 많아 빠진 빈 구석까지 챙기지 못한다는 거다. 주변을 살펴보니 꼼꼼한 이들도 문제에 닥쳐 허둥거리긴 마찬가지였다. 그때그때 닥

친 일을 땜질식으로 대처하며 사는 게 외려 순리다. 나이 들어 보면 준비를 위한 준비란 별 쓸모가 없다는 걸 안다.

안경닦이인 '메가네 후키후키メガネふきふき'를 선물로 받았다. 제품명은 안경 닦고 칠하는 물건이란 뜻일 테다. 주황색 박스 디자인은 우리에게 익숙한 세제 포장 용기와 닮았다. 만화체 일러스트가 그려진 박스는 안에 무엇이 담겼는지 한눈에 알게 해 준다. 안경닦이는 40개가 일회용 비닐 포장에 각각 담겨, 필요할 때 바로 뜯어 쓸 수 있게 했다. 휴대의 편의성을 높여 지갑이나 주머니 속에 한두 포씩 넣고 다니란 것일 게다. 포장지를 뜯으면 미세 부직포 재질에 벽돌무늬로 엠보싱 처리된 티슈 한 장이 접혀 있다. 습식으로 향긋한 냄새가 풍긴다. 한 장을 꺼내 안경 렌즈를 닦아 보았다. 평소 쓰던 극세사 천과 다른 세정력까지 갖췄다. 말끔하게 닦이는 효과가 괜찮다. 카메라 렌즈를 오래 다뤄 봐서 안다. 단번에 먼지와 오염을 닦아 내는 좋은 클리너의 효과를.

비밀은 안경닦이 천에 포함된 이소프로필알코올이다. 휘발성 높은 고순도 알코올이 갖는 세정력에 주목해야 한다. 한때 의료용으로 쓰이던 고가의 알코올이다. 상처의 세정과 살균 효과가 우수하니 포장지에 표시된 제균 효과는 당연할지 모른다. 렌즈를 닦는 동안 알코올 성분은 이내 날아가 버린다. 렌즈 주변의 코받침대와 테까지 닦으면 찜찜했던 느낌이 싹 사라지는 듯하다. 버리기 아까우면 스마트폰 표면의 얼룩덜룩한 자국을 더 닦으면 된다.

일본에서 이 제품의 인기가 높은 이유를 수긍했다. '고바야시KOBAYASHI'란 제약회사가 만드는 물건이니 안전성 문제

는 의심하지 않아도 좋다. 제약회사가 만드는 안경닦이란 점에 울컥했다. 우리나라의 제약회사도 이런 디테일까지 발휘해 주면 좋을 텐데. 전국의 안경잡이는 줄잡아 2000만 명도 넘지 않을까. 이런 시장이란 별것 아니라는 제약사 관계자들의 대범함 때문에 주저한다면 실망이다. 세상에 꼭 필요한 물건이라면 만들어 주는 게 미덕 아닌가.

아쉽게도 아직 국내에는 메가네 후키후키가 정식 수입되는 것 같지 않다. 일본에 들를 안경잡이들이라면 주목해야 할 아이템이란 생각이 든다. 약국이나 공항면세점을 어슬렁거리다 몇 개 사 오시길. 혼자 쓰지 말고 주변 친구들에게 선물하면 감동하는 이들이 꽤 많지 않을까. 나도 내 주변 안경잡이 친구들에게 주었더니 반응이 바로 왔다. "와! 끝내주게 닦이네." 나만의 호들갑이 아니란 점은 분명하다. 안경닦이 한 장을 주니 저녁까지 사 줬다. 사람의 마음을 얻는 일이란 어렵지 않다. 상대의 불편을 챙기는 배려의 행동 말고 더 좋은 게 어디 있을꼬…….

**053**　잔글씨가 두렵다면
　　　경쟁할 수 없는 독보적인 확대경

## 에센바흐 모빌룩스 LED

ESCHENBACH mobilux LED

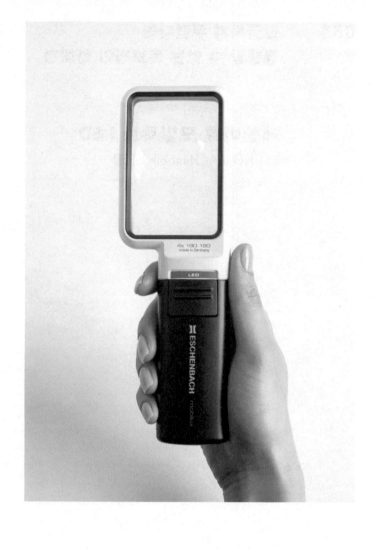

요즘 좌식 테이블만 있는 한식당에는 점점 가기 싫어진다. 미묘한 변화는 꽤 오래전부터 있어 왔다. 밥상에서 일어날 때 여간 불편한 게 아니다. 단번에 일어나지 못하고 테이블을 짚거나 '에구구' 하는 신음마저 터진다. 함께한 이들은 "청년인 척하더니 순 뻥이었네요!" 하며 완전 노인네 취급을 한다.

100세 시대를 맞았다지만 마냥 좋아할 만한 일은 아니다. 나이 먹을수록 건강과 신체 나이가 불화하기 시작한다. 생각처럼 몸이 움직여 주지 않는 서글픔을 받아들여야 하는 처지가 됐다. 마음은 몸속에 들어 있는 법인데, 삐거덕거리는 몸이 마음에 뒤처지는 모양이다. 노화의 구체적 증상들은 몸의 각 부분에서 늘어만 간다.

어느새 노안으로 안경을 들었다 놨다 하는 후배들이 늘었다. "니들이라고 별수 있겠어"라는 위안은 잠시다. 마냥 젊다고 생각했던 이들조차 오십을 넘겼기 일쑤다. "벌써!"라는 탄식이 나온다. 그들이 나이 먹는 동안 나라고 멈췄을 리 없다. 오랜만에 나를 본 후배들 또한 달라진 내 모습에 충격을 받았을지도 모른다. 가는 세월이야 어쩔거나. 공휴일과 일요일에도 어김없이 붙는 이자처럼 우리의 나이도 불어난다.

가장 먼저 오는 노화 증상이라면 눈이 침침해지고 가까운 것이 잘 보이지 않는 노안이다. 잔글씨를 볼 때마다 짜증 내는 이들이 어디 한둘인가. 남자와 여자 모두 생각보다 일찍 찾아온 노안 증상이 당혹스럽다. 누가 이를 자랑스러워할까. 세상은 잔글씨로 가득하다. 포장지에 쓰여 있는 용법과 특징은 어떻게 읽을 것인가. 로션 병에 가득 쓰인 잔글씨는 왜 이리 많은지. 당연한 증세는 쪽팔려서 주위 사람들에

게 말도 못한다.

　글씨가 큼직하게 보인다면 속까지 후련할 것 같다. 이런 심정은 스마트폰 만드는 삼성이나 애플이 먼저 챙겨 줬다. 글자 확대 기능이다. 잘 보이지 않는 이들을 위한 배려는 유용하고 감동까지 밀려온다. 하지만 이 기능을 쓰는 일도 번거롭다. 매 순간의 대응이 생각보다 편리하지 않음을 알게 된다. 잔글씨 가득한 신문과 책을 스마트폰의 확대 기능으로 읽으면 더 짜증난다.

　절실해야 대책을 찾게 마련이다. 돋보기나 다초점 렌즈로 안경을 맞추게 된다. 처음엔 그런대로 버틸 수 있다. 다초점 렌즈로도 해결되지 않는 부분이 늘어난다. 책 읽을 때와 텔레비전 볼 때, 스마트폰 화면을 들여다볼 때가 다르다. 다초점 렌즈에 적응하지 못하는 이들도 많다. 각각의 상황에 최적화된 안경이 제일 쓸모 있다는 걸 터득한다. 해가 지나면 점차 안경의 개수가 늘어난다. 내 생활공간엔 손에 집히는 대로 쓸 수 있는 두세 개의 안경이 있다. 보이지 않는 것만큼 답답한 일은 없다. 해소법이란 언제나 번거롭고 불편하기만 하다.

　안경보다 편리한 건 확대경이다. 쓸 만한 확대경은 나의 일상을 수월하게 지탱해 준다. 속 시원히 파악해야 할 일들은 구석에 처박혀 있거나 감춰져서 잘 보이지 않는다. 와이파이 공유기의 비밀번호나 컴퓨터 단자는 하나같이 컴컴한 뒷면에 있다. 안경을 써도 벗어도 보이지 않는 순간에 전면이 훤하게 보이도록 불을 밝혀야 큼직하고 선명한 글씨가 눈에 들어온다. "바로 이거야!" 탄성이 동시에 터져 나온다.

온갖 확대경이 내 손을 거쳐 갔다. 써 보지 않으면 모른다. 그렇고 그런 물건은 소용없다. 스위스에서 산 확대경조차 조악했다. '메이드 인 차이나'가 찍힌 싸구려 확대경이었다. 이 동네 최고의 물건은 독일의 '에센바흐ESCHENBACH'다. 설립된 지 100년을 넘긴 에센바흐의 전문성과 품질의 우수함을 이길 경쟁사는 없다. 용도와 시력에 맞춘 수십 종의 확대경을 갖추고 있다. 자신의 시력에 최적화된 확대경을 찾아내기만 하면 된다.

확대경의 생명은 당연히 렌즈의 품질이다. 사물의 형체가 왜곡되지 않고 빛 번짐이 없어야 함은 물론이다. 확대 배율도 중요하다. 자신이 보통 사람의 범주에 들어간다면 2X(숫자 뒤의 X는 배율)에서 3X 정도를 선택하면 된다. 이 정도 배율의 제품이어야 눈과 확대경의 거리가 유지된다. 배율이 커지면 크게 보이는 만큼 눈을 더 가깝게 들이대야만 보인다는 말이다. 인터넷에서 숫자만 보고 고배율을 선택하는 실수가 잦다.

신형 에센바흐는 검증되지 않은 유행에 둔감한 독일 제품치곤 꽤 많은 변신을 했다. LED 자체 조명으로 어두운 곳에서도 잘 보이게 했다. 이런 방식은 중국제에만 있었다. 문제는 내용이다. 싸구려 LED는 눈에 해로운 청색광이 너무 많이 나온다. 에센바흐의 LED 불빛은 눈에 거슬리지 않는 색온도와 밝기가 지속되는 기술을 담았다.

나의 선택은 '모빌룩스mobilux LED'다. 사각의 작은 크기와 깔끔한 디자인이 마음에 든다. AA 규격의 배터리 두 개가 들어가도록 만든 넓적한 손잡이는 쥐기도 좋다. 전에 쓰던 에센

바흐는 사각 볼록렌즈로 조명이 없고 낮은 배율로 답답했다.

　　이젠 잔글씨가 두렵지 않다. 모빌룩스는 보이지 않는 답답함을 해결해 준 고마운 물건이 되었다. 에센바흐를 보고 생각했다. 왜 우리는 일상의 불편과 누구라도 겪을 수 있는 문제들에 둔감한가. 거창한 구호에 솔깃하면서 정작 삶의 디테일은 소홀히 하는 불균형을 알아채지 못한다. 세상의 온갖 일이란 조화와 균형을 이룰 때 빛난다. 잘 보기 위해 들이대는 확대경 하나가 불편한 삶의 균형을 잡아 준다. 의지로 되지 않는 일엔 쓸데없이 맞설 이유가 없다. 이를 풀어 나갈 궁리를 하는 게 조화다. 둘의 균형으로 이어지는 라이프스타일이야말로 멋지지 않은가.

반 고흐, 헤밍웨이의 애장품
나의 꿈을 응원하는 수첩

## 몰스킨
MOLESKINE

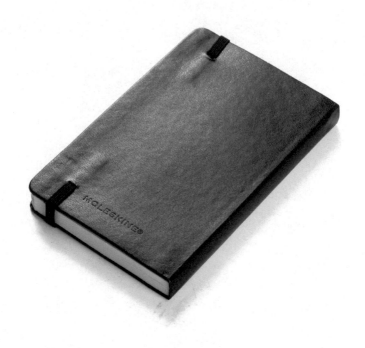

세상의 좋다는 물건들을 다 써 본 얼리 어답터들에겐 공통점이 있다면, 디지털의 불편과 한계를 먼저 실감한다는 점 아닐까. 그래서 이들은 아날로그의 가치에 외려 주목한다. 첨단은 과거의 아름다움과 결합되었을 때 사람들의 마음을 움직인다. 체험주의자들은 불필요한 것을 빨리 덜어 낼 줄 안다.

폼 나는 최신 기기는 모두 배터리로 작동된다. 스마트폰, 태블릿 PC, 노트북……. 이들 기기를 사용하면서 받는 스트레스의 90퍼센트는 하나같이 충전이다. 잘 나가는 테슬라나 기아의 전기자동차는 충전하지 않으면 무용지물로 변한다. 현대를 사는 모든 이슈의 근원은 배터리로 모이는 느낌이다. 하지만 전기자동차의 미래도 밝지 않다는 전망이다. 한정된 자원을 끊임없이 소모해야 하는 배터리의 한계 때문이다. 어쨌든 온갖 수를 써 봐도 배터리의 방전과 함께 모든 기능이 허망하게 멈추는 게 첨단 기기의 현주소다.

이젠 가까운 사람의 전화번호도 외우지 못한다. 휴대폰을 잃어버리면 서로의 관계는 힘없이 끊어진다. 전화번호는 더 이상 기억하는 것이 아니라 스마트폰에 저장되는 것이다. 기억을 대신해 주는 기기가 어디 스마트폰뿐일까. 바뀐 시대의 모습은 편리하면서도 불안하다. 갑자기 세상이 멈춘다면 배터리 때문이다.

시대가 바뀌어도 기억의 방법으로 여전한 위력을 가진 물건이 수첩이다. 수첩은 그 잘난 배터리도 필요 없다. 부팅되길 기다리지 않아도 된다. 혹한의 시베리아에서도, 태평양의 한가운데서라도 바로 펼쳐 쓰고 읽을 수 있다. 수첩에 쓰여 있는 내용은 해킹당할 우려도, 파일이 손상될 걱정도

하지 않아도 된다. 필기구 아무 거나 꺼내 뭔가 끄적거리면 생각은 정리되고 상상력마저 발동된다. 종이에 무엇인가 써 두는 일보다 안전한 기록법은 없다. 돌판에 새긴 이집트 시대의 상형문자는 만 년을 버티고도 읽힌다. 써 두는 재료가 지금껏 남아 시공간을 이어 준다. 글씨는 쓰거나 새기면 된다. 그동안 잘해 오던 글씨의 일을 얍삽한 디지털 기기들이 잠시 밀어냈다.

오늘날 수첩은 물론이고 연필과 만년필을 쓰는 사용자들이 늘어나고 있다. 내가 알고 있는 한 이들은 얼리 어답터이거나 필기의 과정과 아름다움을 사랑한다. 그렇다고 복고주의자는 아니다. 디지털과 아날로그의 행복한 동거가 우리의 마음을 더 끌어당긴다는 걸 알았을 뿐이다. 디지로그digilog의 수용으로 조화로운 삶의 아름다움을 펼쳐 가고 있다.

빈센트 반 고흐, 파블로 피카소, 어니스트 헤밍웨이 이들에게는 공통점이 있다. 불후의 명작을 남긴 위대한 예술가다. 그리고 모두 '몰스킨MOLESKINE' 수첩 애용자였다. 유명 예술가들과 몰스킨 수첩은 이상하리만치 어울리는 조합이다. 특히 고흐가 일곱 권의 몰스킨 수첩에 틈틈이 남긴 스케치는 그 자체로 예술품이다. 네덜란드의 암스테르담 반고흐박물관에서 그 실물을 직접 봤다. 고독한 천재의 손끝에서 탄생한 연필 스케치의 선들은 살아 움직일 듯 생생했다. 빛바랜 종이와 해진 양피 커버의 오염마저 위대해 보였다.

몰스킨 수첩은 200여 년 전 프랑스에서 만들어졌다. 두툼한 미색의 속지와 검은색 양피 커버, 이를 묶어 주는 고무 밴드가 특징이다. 무게감이 느껴지는 묵직한 수첩에 유럽

교양인들은 처음부터 반응했다. 속지는 분량이 넉넉해 단순한 메모 이상을 써 두기에도 좋았다. 그동안 필기한 종이를 낱장 보관하기가 어려웠던 천재들은 번뜩이는 영감의 흔적을 비로소 모아둘 수 있게 됐다.

이후 몰스킨은 지식인의 필수품으로 자리 잡는다. 미술품 감정가와 고고학자로 활약한 영국인 브루스 채트윈의 명작 『파타고니아』는 몰스킨에 그가 남긴 여행지의 메모와 단상들을 모은 것이다. 헤밍웨이의 『태양은 다시 떠오른다』는 파리의 카페에서 그가 몰스킨에 쓴 것이라나. 영화에 등장하는 몰스킨 수첩은 주인공의 지적 매력을 풍기는 소품으로 그 역할을 톡톡히 했다.

그런데 왜 하필이면 몰스킨일까. 글씨를 써 보면 알겠지만, 중성 처리된 종이의 필기감이 돋보인다. 종이는 감촉과 결을 따질 만한 민감한 소재다. 연필이나 만년필을 쓸 때 종이 질감은 매우 중요하다. 미세한 굴곡에 따라 소리와 손가락에 전달되는 감촉이 달라지기 때문이다. 촉촉한 매끄러움, 민감한 예술가의 날카로운 감성은 이 사소한 부분에서 매료당한다. 수첩의 기능과 감촉, 손맛까지 합해져 필기의 즐거움을 더해 준다.

몰스킨은 1986년까지 프랑스에서 만들어졌다. 지금 나오는 몰스킨은 2006년 이탈리아에서 다시 만들고 있는 제품이다. 초기 몰스킨과 다른 점이라면 커버 재질의 변화를 들 수 있다. 양피 대신 인조가죽을 쓰는 오늘날의 몰스킨은 예전의 것과 다르다. 반고흐박물관에서 보았던 프랑스제 몰스킨의 아우라는 이제 없다는 말이다. 대량생산 시대에 따

른 품격의 필연적 퇴보는 어쩔 수 없다. 그 대신 국내에서도 쉽게 구할 수 있게 됐다.

몰스킨 2023년 다이어리는 붉은색 커버에 생텍쥐페리의 『어린 왕자』 속 삽화로 단장되었다. 기업의 판촉물로도 많이 쓰이는 모양이다. 시대의 변화에 대응하는 모습이다. 기본형이라 할 검은색 커버에 고무 밴드를 두른 몰스킨도 많이 팔린다. 몰스킨 사용자 중에 젊은층이 늘어나 일부 매장에서는 유명 맛집처럼 줄 서 기다리는 진풍경이 펼쳐지기도 했다. 대단한 사람들이 쓰던 물건을 자신도 갖고 싶다는 속내다. 몰스킨이 마치 부적과 같은 주술적 힘을 발휘해 글이 잘 써지길 바라는지도 모른다. 필기의 소중함을 아는 이들은 이제 몰스킨 수첩의 잠재 사용자들이다.

몰스킨 수첩의 맨 앞면엔 수첩을 잃어버렸을 때 되돌려받을 수 있도록 연락처를 적는 난이 있다. 다시 찾아 주는 이에게 줄 보상액을 써 넣도록 되어 있다. 난 여기에 호기롭게 100만 원을 썼다. 몰스킨은 사용자에게 수첩에 담겨진 내용의 가치를 정색하며 묻는 듯하다. 작은 수첩이 아닌 그 속에 담길 각자의 소중한 일과 꿈의 의미를 환기한다. 몰스킨의 채근에 반응할 일이다. 성공하고 싶다면 몰스킨의 철학을 실천하면 된다. 작은 수첩에 담긴 인간 경영의 지침은 위풍당당하다.

나의 작고 똑똑한 비서
기억을 찾아 주는 사무용품

## 쓰리엠 포스트-잇 & 홀더
3M Post-it & Holder

미국 '쓰리엠3M'사의 연구원 스펜서 실버Spencer Silver는 기존 접착제보다 강력한 물질을 개발했다. 결과는 의외였다. 접착력은 좋은데 쉽게 떨어져 버렸다. 잘 붙기 위해 만든 접착제가 떨어진다면 실패작이다. 스펜서 실버의 낙담을 위대한 발명으로 바꾸어 놓은 이는 엉뚱한 사람이었다. 성가대원인 직장 동료 아트 프라이Art Fry는 찬송가의 책갈피가 자꾸 빠져 불편을 겪었다. 필요할 때 붙이고 자국이 남지 않는 접착제를 책갈피에 발라 놓으면 해결될 것 같았다. 우연한 착상은 외면당했던 스펜서 실버의 특이한 접착제를 주목하게 했다. 떨어지는 접착제는 곧 '포스트-잇Post-it'으로 만들어진다. 주변에선 풀 발린 종잇장을 누가 돈 주고 사겠냐고 구시렁댔다.

포스트-잇이 판매되자 써 본 사람들이 열광하기 시작했다. 얼마 되지 않아 포스트-잇은 사무용품의 베스트셀러인 스카치테이프의 판매량을 제친다. 엉뚱한 발명이 세계적 상품으로 떠오르는 이변이 탄생했다. 스펜서 실버의 실패가 영광으로 바뀌는 데 연구 개발 기간을 포함하여 11년이 걸렸다. 발상의 전환이 만든 멋진 성공은 창의적 사고의 중요성을 일러준다. 우연을 필연으로 바꾸는 능력은 빼어난 인간들의 특징이다.

과정이야 어떻든 포스트-잇이 나타나 편리해졌다. 나는 그 혜택을 많이 누리는 사람 가운데 한 명이다. 중요한 약속마저 깜빡 잊어 당혹스러운 경우는 다반사고, 바로 전의 일도 생각나지 않을 때가 많다. 잊지 않으려 발버둥질해도 같은 실수는 반복된다. 기억력 감퇴란 흔한 증세는 모두가 겪는 문제일 것이다. 시간 사용법은 복잡하고 촘촘해진

다. 시간 단위의 약속이 분 단위로 쪼개지고 만날 장소도 다양해져서 헛갈리기 일쑤다. 스마트폰의 메모 앱이나 캘린더 기능이 있는데 무슨 걱정이냐고 반문하는 사람도 있을 것이다. 하지만 사람 사는 일에 사이와 사이의 공백은 의외로 크다. 직관적 판독이 되지 않으면 저장한 시간과 약속의 환기가 어려워진다. 스마트폰 속의 내용을 눈으로 보기 전에는 기억나지 않을 테니까.

필요한 메모는 어디엔들 적지 못하랴. 양이 많이 쌓이면 문제를 만든다. 꼼꼼하고 일목요연하게 정리해 두지 않는다면 말이다. 생각보다 이 과정이 만만치 않다. 찾지 못해 확인되지 않는 메모가 더 많다. 온갖 메모 앱이 넘쳐나도 새로운 기능을 담은 앱이 나오는 이유다. 잊지 않기 위해 표시한 메모를 잊어버리는 아이러니. 넘쳐나는 메모와 겹친 나의 기억은 우왕좌왕 혼비백산되기 일쑤다. 여기서 보완을 위한 보완은 언제나 그렇듯 별 쓸모가 없다.

더 쉽게 저장하고 찾아볼 수 있게 했다는 점이 포스트-잇의 핵심이다. 스마트폰이 아무리 편리해도 손으로 쓴 메모의 장점도 포기하지 못한다. 눈에 잘 뜨인다는 건 얼마나 중요한가. 행동의 동선에 따라 벽과 기물에 직접 붙여 두면 스쳐 갈 확률은 적다. 포스트-잇의 위력은 이럴 때 발휘된다. 종류별로 색깔을 달리한 포스트-잇을 항상 보는 컴퓨터 모니터 밑에 붙여 둔다. 한곳에 모아 두어야 일괄 파악이 쉬워진다. 일단 붙인 메모지는 발이 없으므로 도망가지 않는다. 잃어버릴 열려가 없다. 사람의 허약한 기억을 끈끈이 풀이 도와주는 셈이다.

주의를 환기하거나 확인한 자료를 찾기 위한 책갈피 기능은 포스트-잇의 또 다른 장점이다. 포스트-잇을 크기 혹은 색깔별로 구분해 두면 일목요연하게 다가온다. 위쪽에만 색깔을 입힌 반투명 테이프는 높이를 달리해 붙이면 사안별 구분이 쉬워진다.

몇 년 전 독일 베를린대학의 구내 게시판에서 포스트-잇을 봤다. 학생들은 엄청난 양의 포스트잇이 붙은 커다란 벽면 사이를 오가며 자기에게 필요한 메모를 기막히게 찾아냈다. 그들만의 규칙으로 구분된 색깔과 필기법 때문이다. 사람들의 행동은 비슷한 데가 있다. 스마트폰으로 불특정 다수와 소통할 방법이 있던가. 작은 종잇장은 생각보다 강력한 소통 수단으로 활용되고 있었다.

난 이 요긴한 물건을 작업실 곳곳에 놓아두고 사용한다. 필요할 때 바로 쓰지 못하는 물건은 없는 것과 마찬가지다. 여러 종류의 포스트-잇이 담긴 홀더를 두 개나 준비해 두었다. 늘 쓰는 물건의 애정 표현이다. 자기만의 규칙은 남들에게 설명할 필요가 없다.

나도 유능한 비서를 두고 싶은 생각이 간절하다. 일정을 정리하고 재확인할 필요가 점점 더 커진다. 가난한 프리랜서의 수입으론 어림도 없다. 당분간 포스트-잇을 비서 대신으로 삼을 수밖에. 생각해 보니 포스트-잇의 장점이 더 많다. 인건비도 들지 않고 마음 내키는 대로 바꿀 수도 있지 않은가. 사람은 들이긴 쉬워도 내보내긴 어렵다. 작고 검소하기까지 한 비서로 만족해야 할까 보다.

낱개의 포스트-잇만으론 모자라다. 이를 담아 두는 통

이 있어야 활용도가 커진다. 포스트-잇 같은 대단한 물건을 만드는 쓰리엠이란 회사가 이를 흘려버릴 리 없다. 유용한 물건을 함께 담아 통합의 시너지를 노려야 하는 것이다. 나 같은 사람을 위해 만들어진 포스트-잇 홀더를 나는 몇 개나 더 사들였다. 만든 이에 대한 예의다.

그동안 사용했던 포스트-잇 홀더 가운데 가장 마음에 드는 물건이다. 내용물이 잘 식별되는 투명 아크릴에 덮인 큼직한 케이스에는 크기와 색깔이 다른 네 종류의 포스트-잇이 들어간다. 여기저기 놓아둔 포스트-잇을 찾는 수고는 덜게 됐다. 다 사용하면 리필용 포스트-잇으로 채워 넣는다.

홀더의 위판은 용지가 쉽게 빠지도록 둥글렸고, 밑판은 용지를 힘주어 당겨도 덜그덕거리지 않도록 묵직하게 만들었다. 사용자의 편리를 헤아린 대처다. 물건이란 필요에 의해 만들어지는 것이지만, 편리의 감탄까지 더해진다면 그야말로 좋은 물건이다. 좋은 물건은 억지로 만들어지지 않는다. 배려가 그 출발이다.

**056**     아름답고 깨끗한 뒤처리
나비가 날갯짓하는 쓰레기통

## 심플휴먼 버터플라이
simplehuman Butterfly

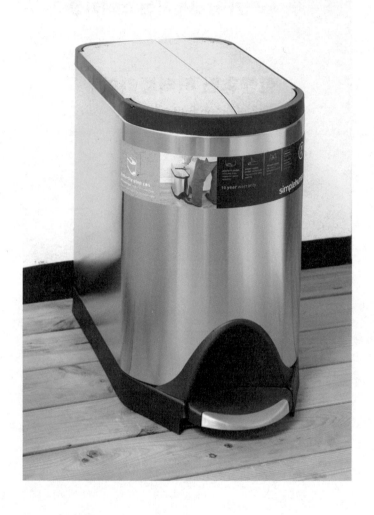

디자이너로 일하는 후배가 오랜만에 작업실 비원을 찾았다. 책상 밑에 놓아둔 쓰레기통을 보는 순간 대뜸 "어느 회사 제품이에요?" 하고 물었다. 비로소 원하던 물건을 발견한 듯한 표정은 진지했다. 그녀는 얼마 전 사무실을 이전하여 가구와 비품을 새로 사들였다. 세련된 사무용 가구를 주문해 멋지게 마무리된 사무실이 자랑스러운 듯했다.

이어 사무실을 꾸미는 물건을 찾는 것이 어렵다고 털어놨다. 디자이너의 감각으로는 사무실에 사소한 소품 하나라도 허투루 들이지 못했을 터다. 마음에 드는 물건을 찾아내기가 얼마나 어려운지 비로소 실감한 듯했다. 새 사무실의 분위기와 평소 쓰던 집기가 어울릴 리 없다. 하나를 바꾸면 다른 것이 튀어 보이는 연쇄적 부조화가 거슬려 대부분 새로 바꿨다고 했다.

색깔까지 고려하여 새 집기를 채운 사무실은 디자이너의 안목이 잘 느껴졌을 것이다. 하지만 쓰레기통 하나만은 해결하지 못해 아쉬워했다. 디자인 사무실에서 나오는 쓰레기의 양도 많고 사용 빈도가 높아 쓰레기통은 중요한 비품이다. 많은 시간을 보내야 하는 사무실의 쾌적함을 위해서라도 어질러진 작업 흔적을 가려야 했다. 쓰레기통이 중요하다는 그녀의 지론은 이유 있다.

발품 들여 여러 곳에서 직접 본 쓰레기통은 마음에 드는 게 없었다. 많은 사람이 쓰레기통까지 신경 쓰지 않는다거나 디자인의 관점에서 접근한 제품이 없다는 말이기도 했다. 결국 대형마트에서 파는 그렇고 그런 쓰레기통을 사들였다며 아쉬워했다. 내 쓰레기통을 보며 그녀는 연신 볼

멘소리를 멈추지 않았다. '진작 물어봤으면 답해 줬을 텐데…….' 나도 아쉬웠다.

삶의 이면은 모두 누추하다. 세련된 뉴요커나 아프리카 오지의 원주민 모두 먹고 싸고 돌아서면 흔적이 남는다. 사는 방식의 우위를 떠벌리는 일은 멋쩍다. 산다는 건 쓰레기를 만드는 일이다. 하루를 돌아보라. 눈 떠 잠들 때까지 앉았다 일어난 뒤를 보면 쓰레기가 나온다. 전 세계에서 가장 깨끗한 삶을 사는 이들은 자연의 순환 속에 몸을 맡긴 유목민들이다. 문명이란 쓰레기 더미 속에 뒹구는 일이라 해도 틀리지 않다.

도시 생활을 하는 이들에게 자연의 순환 어쩌고 하는 건 전혀 설득력이 없다. 어쩔 수 없이 나오는 쓰레기라도 줄여 볼 노력을 하거나 잘 처리해 뒤끝을 남기지 않는 게 최선이다. 끊임없이 나오는 쓰레기를 이쁘게 잘 담아두는 일도 소극적 참여의 방법이 된다. 지저분하지 않도록, 더 편리하도록 게다가 이쁘기까지 한 쓰레기통의 필요에 공감하는 이들도 많다.

이래서 아름답고 편리한 쓰레기통을 만들게 됐다는 회사가 있다. 바로 미국의 '심플휴먼simplehuman'이다. 커피 용구, 부엌 용품, 목욕 용품, 쓰레기통 같은 생활용품을 만든다. 사소해 보이지만 아무것이나 쓰지 못하는 선택형 인간들이 고객이다. 이 회사는 일상의 자잘한 용품에 미적 감각과 편리한 기능을 더해 자신만의 라이프스타일이 펼쳐지길 바란다. 생활의 디테일을 추구하는 사람들의 특화된 욕구가 무엇인지 잘 알고 있는 듯하다. 열린 사고로 삶의 이면을 관찰하고

이를 통해 개선된 무엇과 아름다운 개성을 담은 물건. 이를 디자인으로 실천한다.

'버터플라이Butterfly' 쓰레기통을 처음 보았을 때 심상치 않은 물건을 만난 느낌이 들었다. 쓰레기통이란 원형 혹은 사각이란 형태의 상식부터 깨졌다. 앞은 둥글고 뒤는 각진 모습은 백제의 고분 양식인 전방후원분을 연상케 했다. 페달을 밟으면 뚜껑은 나비가 날갯짓하는 것처럼 좌우로 열린다. 뒤로만 젖혀지는 여느 개폐식 쓰레기통의 고정적 형태가 아니다. 같은 기능을 다르게 바꾼 발상의 전환이 신선했다. 버터플라이는 평소 쓰던 페달식 쓰레기통과 느낌이 달라도 너무 달랐다. 게다가 평생 써도 견딜 만큼 튼튼한 스테인리스로 만들어졌다. 금속의 무게 때문에 행여 열리지 않을세라 페달을 힘껏 밟아 댔으나 발의 감촉이 순간 당황스럽다. 정교한 스프링 장치로 나비가 날갯짓하듯 부드럽게 열리는 뚜껑 때문이다.

뚜껑이 닫히는 순간도 우아하다. 나비의 날개는 접힐 때도 급하지 않다. 경망스럽지 않은 부드러움은 수백 수천 마리의 나비를 관찰해 얻은 아이디어를 녹여 냈을 것이다. 하늘 아래 새로운 것은 없다. 심플휴먼의 버터플라이는 나비를 자기만의 방식으로 완결했다.

쓰레기 버리는 일마저 발의 감촉과 보는 즐거움으로 바꾼 디자이너의 센스는 놀랍다. 평소 천대받던 발끝의 감촉까지 고려한 버터플라이다. 세상엔 이런 쓰레기통도 있다. 디테일이 곧 아름다움과 연결된 디자인은 주목받게 된다.

라이프스타일이란 삶의 오감 충족을 위한 디테일이 채

워지는 일이다. 사용자의 기대와 이를 흘려버리지 않는 디자이너의 물건이 만나 진가를 드러낸다. 심플휴먼은 사용자보다 앞서가는 민감함을 지닌 굿 디자인으로 세상에 기여하고 있다. 생활의 즐거움을 섬세하게 메워 주는 버터플라이 같은 쓰레기통은 곁에 두고 오래 써야 한다.

세월을 뛰어넘는 예술적 오브제
미국 가구 디자인의 역사

## 스티클리 의자

Stickley chair

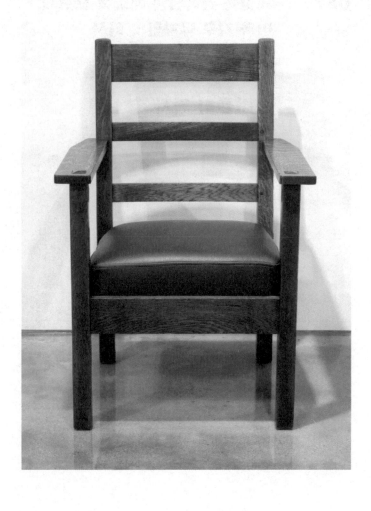

구스타브 스티클리Gustav Stickley는 미국의 미술공예운동art & crafts movement을 이끈 인물이다. 산업혁명 이후 대량생산된 제품의 질적 저하에 반발해 수공예의 부활에 앞장섰다. 스스로 집기를 만들어 현대 미국식 가구의 새로운 전형을 제시했다. 굵은 목재를 사용한 단순하고 견고한 가구는 마치 건축 같은 느낌을 준다.

미술공예운동의 출발은 영국의 윌리엄 모리스William Morris에서 비롯됐다. 그 영향은 전 유럽으로 퍼져 빈의 아르누보를 만들어 냈고, 독일 유겐트슈틸의 바탕이 된다. 이런 흐름은 바우하우스로 연장되고 바야흐로 디자인 시대가 열리게 된다. 북유럽에선 간결한 노르딕 디자인으로, 미국에서는 대륙적 호방함이 느껴지는 디자인으로 분화되는 과정을 거친다. 스티클리는 문화적 맥락으로 보면 유럽의 디자인 감각을 미국식으로 완결한 거다.

구스타브 스티클리를 모른다면 위의 흐름을 떠올려 보기 바란다. 유럽과 다른 미국식 가구의 출발이 '스티클리Stickley'라는 점은 분명하다. 가구 디자인의 역사에서 그의 자리를 빼면 공백이 생긴다. 미국식 전형은 결국 세상의 변화를 적극적으로 받아들인 프런티어에 의해 만들어진 것이다. 무심코 앉은 의자는 갑자기 생겨나지 않았다.

평소 친하게 지내는 후배의 전화를 받았다. 대단한 의자를 발견했으니 꼭 한 번 찾아보라는 거였다. 평소의 느릿한 말투와 달리 흥분이 섞여 있었다. 그의 말을 102퍼센트 신뢰하는 나의 호기심도 발동했다. 구스타브 스티클리의 매력에 빠진 컬렉터의 수집품을 전시해 놓은 경기도 파주 헤이

리에 있는 갤러리를 찾아간 이유다.

말로만 듣던 스티클리 가구의 실체를 처음 맞닥뜨린 감흥은 대단했다. 여러 종류의 앤티크 가구와 섞여 있는 스티클리는 사전 설명 없이도 단번에 찾아낼 수 있을 정도였다. 강직한 인상의 선 몇 개만이 돋보이는 그의 의자다. 만든 지 100여 년의 시간이 흘렀어도 낡은 느낌이 들지 않았다. 세월의 오염만 제거했다면 지금도 사용 중인 의자라 착각했을 것이다.

미국제 가구에서 많이 쓰이는 오크(oak, 떡갈나무)가 주재료다. 스티클리 의자도 오크의 고유한 나뭇결과 질감, 노란빛이 도는 색채를 그대로 간직하고 있었다. 못을 사용하지 않고 짜 맞춘 기법, 광택이 살아 있는 가죽의 생생함은 범상치 않았다. 이 모든 요소를 아우른 스티클리 의자는 단순하고 단단한 인상으로 우뚝했다. 의자는 마치 건축적 구조를 압축해 놓은 듯한 강인함마저 풍겼다. 한 세기를 지나고 지구의 반 바퀴를 돌아 지금 내 앞에 있는 스티클리 의자가 각별하게 다가왔다.

염치 불고하고 스티클리의 의자에 앉았다. 쿠션의 감촉은 의외로 딱딱했다. 온 체중을 받아 낼 듯 푹신하지 않았다는 말이다. 서재나 회의용 의자로 쓰기에 적당한 마무리다. 엉덩이를 깊숙이 밀어 허리가 등받이에 닿으면 꼿꼿한 자세가 된다. 등받이의 각도는 용도에 적합한 기능을 마무리하는 데 중요하다. 유럽식 기능주의 의자는 쇠 파이프와 천, 가죽의 결합으로 만들어진다. 반면 스티클리는 이를 나무로 바꾸었다. 둘의 차이는 재료에서 나오는 두터움으로 그 느

낌이 다르다는 점이다. 미국적 상황과 용도의 대처가 만든 변화로 보인다. 늘어뜨린 팔은 자연스레 팔걸이에 닿는다. 단순하면서 생활의 쓰임새에 맞아야 한다는 그의 디자인 철학은 인간공학의 관점에서도 모자람이 없다.

스티클리의 진품 가구는 직접 사용하려고 만든 초기의 몇 점이 전부다. 이후 상업적 생산으로 이어져 그의 이름만 붙이게 된다. 스티클리 브랜드가 된 셈이다. 하지만 그가 생각한 좋은 가구의 조건과 미학의 공감대는 불변이다. 가구란 인간의 생활공간과 동떨어지지 않는 단순한 형태와 튼튼한 구조를 지녀야 한다는 믿음, 아름다움과 실용성의 겸비는 스티클리를 관통하는 메시지다.

시대를 앞서가는 스티클리는 토털 디자인의 관점에서 생활 가구의 한 전형을 만들어 냈다. 지루한 반복을 거부한 출발은 미국적 현실을 수용한 공예의 부활을 알렸다. 기계를 이용한 대량생산에서 놓치기 쉬운 가구의 아름다움을 되살렸다. 오로지 인간의 손끝에서만 재현되는 질감과 깊이로 가구를 예술적 오브제로 올려놓았다.

가구는 한 번 선택하면 쉽게 바꾸지 못한다. 삶의 시간과 함께 커지는 의미 때문이다. 평생 사용해도 질리지 않는 가구는 동반자 같은 느낌이 될 듯하다. 그래서 가구는 단순한 물건을 뛰어넘는 아름다움이 풍겨야 한다. 이를 실천했던 100년 전 한 인간의 노력은 그래서 지금도 공감대를 키우고 있다.

우리나라에서도 스티클리 가구의 관심이 커지고 있다. 세월이 흐를수록 더욱 빛나는 수공 가구의 아름다움에 공감

하고 있는 중이다. 첨단 지향의 디자인이 갖는 냉랭함 대신
따뜻한 온기가 느껴진다고나 할까. 천편일률의 단순함이 대
세인 가구의 유행에 대한 반발도 이유 있다. 여기에 더해 생
활의 아름다움을 추구하는 사람들의 '잇 아이템it item'으로 스
티클리가 떠올랐다. 희귀성보다 가치와 의미의 재확인이 이
루어진 결과다. 조금만 관심을 가지면 스티클리와 만나는
일은 어렵지 않다. 수요가 있으면 공급은 저절로 따르지 않
던가.

미군용 식기에서 아웃도어 용품까지
튼튼하고 기능적인 휴대용 주전자

# 미로
MIRRO

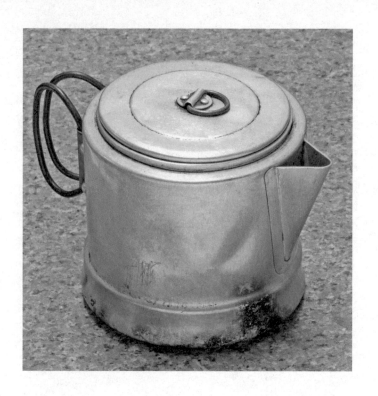

이 나라에서 웬만한 중년 남자라면 군 생활을 마쳤을 게다. 제대한 지 40년이 넘었어도 육군훈련소 담장 너머 보였던 빨간 거북 마크가 있는 광주고속은 서울행이었다는 걸 기억한다. 군대 생활 첫날부터 집이 그리웠다. 군대 생활은 지긋지긋했다. 지워지지 않는 깊은 상처만 남은 이들도 있다. 하지만 세월이 흐르면 민감했던 젊은 날의 몇 년은 아련한 추억으로 미화되기 마련이다.

고속도로 휴게소에 들르면 잡동사니를 파는 가게 한편엔 군용품도 섞여 있다. 나뿐 아니라 남자들이라면 지나치지 못하고 기웃거린다. 미화된 군대 시절의 기억이 없다면 어림도 없는 일이다. 걸려 있는 군복과 지포 라이터, 랜턴과 반합 같은 군용품을 보면 반가운 마음이 앞선다. 그리고 그것을 쓰던 시절로 돌아간다. 군 시절에는 반합에 담긴 국과 반찬이 항상 모자랐다. 배고팠던 기억의 즐거운 환기랄까. 결국 휴게소 물건을 하나 사고 말았다. 군용 반합이다.

함께 군 생활을 했던 동료는 동류의식으로 평등했다. 생사고락을 같이한 단 한 번의 체험은 우리를 깊은 공감대로 끈끈하게 이끌었다. 군 생활이라는 공통점이 세대를 관통하는 특수한 나라. 이 공통의 기억은 거대한 콘텐츠 같다. 추억의 공감대란 훌륭한 문화적 자산이다. 눈에 보이고 만져지고 돈으로 환산되는 것만 자산이 아니다. 추억을 활용해 만들어 낼 노래와 춤 상품이란 얼마나 많은가.

신병 시절에 지급받은 알루미늄 수통은 1945년에 만들어진 '미로MIRRO'의 제품이었다. 몸체는 찌그러져 움푹 들어갔고, 부식된 표면은 버짐으로 얼룩진 살갗 같았다. 내게 오기

까지 주인이 수백 명 이상 바뀌었을 것이다. 이 수통에 입을 대고 물을 마셨을 사람의 역사가 곧 현대사일 것이다. 신형 플라스틱 수통을 받아 즐거워했던 동료가 하나도 부럽지 않았다. 역사가 새겨진 물건의 의미를 마음속으로 받아들였으니까.

7월의 열기와 타는 목마름을 식혀 준 미로 수통으로 난 미국의 실체와 처음 만났다. 밑바닥에 각인된 '메이드 인 유에스에이' 글자는 당시의 내게 대단한 나라 미국이란 믿음을 확인시켰다. 수통은 찌그러져 꼬질꼬질했지만 뭔가 다른 견고함으로 다가왔다. 1960~1970년대의 가난과 결핍을 당연하게 받아들였던 대한민국의 신병은 풍요로운 미국의 실체에 주눅이 들었다.

이젠 구할 방법도 없는 1945년제 미로 수통을 꼭 가지고 싶었다. 무라카미 하루키가 그토록 탐냈다는 1973년제 핀볼pinball만큼 나는 1945년제 수통을 원했다. 알에서 갓 깨어난 오리 새끼가 처음 마주친 대상을 어미라 여기는 각인 효과 같은 거다. 내게 1945년제 미로 수통은 각인 효과로 굳은 미국이었다. 수시로 군용품 파는 가게를 기웃거린 이유는 아무도 모른다.

미로 회사는 제1차 세계 대전 이전부터 미군용 식기와 용품을 납품했다. 전후에도 아웃도어 용품을 만들며 성장했다. 자연을 벗 삼아 야영을 즐기는 미국인의 라이프스타일에 부합한 대처이기도 하다. 세월을 통해 확인된 튼튼하고 기능적인 미로 제품에 대한 신뢰감은 남다른 데가 있다.

히말라야 트레킹을 계획하던 난 필요한 장비들을 사들

였다. 다른 것은 몰라도 수통과 주전자만은 미로사의 것으로 하고 싶었다. 새 물건이 아니어도 좋았다. 미로의 낡은 휴대용 주전자를 사들였던 건 1945년제 수통의 기억 때문이다. 야외용 식기는 무게를 고려해 대부분 알루미늄 재질을 쓴다. 보기에 멀쩡해도 알루미늄이 소금 성분이나 열에 의해 화학 변화를 일으키는 경우가 있다. 공업용 알루미늄을 쓰기 때문이다. 미로는 부식이 없는 좋은 알루미늄을 쓴다. 휴대의 편의성 때문에 건강을 해칠 수는 없는 일이다.

무게를 줄이고 사용하기 편리하게 만든 디자인은 실전의 경험을 녹여 냈다. 물을 따르는 주둥이의 각도와 몸통의 직선은 조화로운 비례와 균형의 아름다움을 보여 준다. 필요 최소한의 것만으로 기능하는 좋은 물건이다. 돌출 부위를 없애 짐을 쌀 때 부피를 대폭 줄여 주는 효과가 있다. 굵은 철사를 양쪽으로 젖히면 손잡이가 된다.

안에 소형 가스버너 하나가 들어간다. 단순한 형태에 추가 수납까지 가능한 물건은 필요한 물품을 채워 넣는 케이스로 바뀐다. 작은 주전자에서 나온 가스버너가 물을 끓인다. 필요하다면 언제 어디서라도 커피와 차를 마실 수 있다. 춥고 바람 부는 벌판에서 미로로 만든 커피는 사람들을 놀라게 했다. 생각지 못한 상황에서 마시게 된 따뜻한 커피의 효용성은 천금보다 값졌다.

작은 미로 주전자로 맺은 우정은 신뢰로 커졌다. 차를 마신 사람은 빵과 고기를 내줬다. 따뜻한 차 한 잔으로 커지는 행복의 순환을 경험했다. 누군가 약간의 수고를 자처하면 모두의 즐거움은 몇 배나 커진다.

20년 넘게 사용했던 미로 주전자는 몽골 여행 도중에 도둑맞았다. 배낭에 함께 넣어 둔 현금과 귀중품은 하나도 아깝지 않다. 하지만 수많은 시간과 사연을 담은 미로까지 잃어버려 아쉽다. 세상엔 대치되지 못하는 것도 있다. 미로 주전자를 "얘, 쟤"로 부르며 인격을 부여할 만큼 좋아했다. 아쉬움과 허탈감은 떠나가고 없어져야 새삼 확인된다. 제아무리 대단한 주전자가 있어도 내겐 미로가 최고다.

매일 밤 누리는 호사
특급 호텔 같은 편안한 이불

# 코지다운

Cozy Down

부부는 서로를 맞추기 위해 살아온 시간이 억울해서라도 잘 살아야 한다. 나이 먹어도 배우자가 예뻐 보인다면 서로 엄청나게 노력했다는 증거다. 나이 먹으면 남자는 약해지고 여자는 강해진다. 이젠 예쁜 마누라에게 쫓겨나지 않기 위해 온갖 아양을 떨어야 하는 처지가 되었다. 마누라 자랑을 괜히 하는 게 아니다. 결혼 이래 깨끗한 침구와 편안한 잠자리를 만들어 준 고마움은 떠벌려야 한다. 난 매일 특급 호텔에서처럼 베일 듯한 흰 침대 시트에 포근한 이불을 덮고 잔다. 잠자리만은 정결하고 안락한 호사를 누리며 살아야 한다는 마누라의 지론 덕분이다.

그런데 지금보다 더 감촉 좋고 포근한 이불이 있었으면 좋겠다. 풍성한 볼륨감은 빠지지 말아야 한다. 두꺼운 이불을 덮어야 잠드는 나의 특이한 잠버릇 때문이다. 그 대신 무게는 느껴지지 않아야 한다. 이불이 몸을 짓누르는 중압감을 준다면 싫다. 겨울엔 따뜻하고 여름엔 시원해서 일 년 내내 덮고 자는 이불이면 더욱 좋다. 말이 길어졌다. 한마디로 쾌적한 수면을 파는 초특급 호텔 침구의 느낌을 그대로 갖고 싶다는 거다.

언제부터인가 이런 이불을 덮고 자게 됐다. 모두 예쁜 마누라 덕분이다. 새 이불은 당연히 구스다운goose-down이다. 지금은 온갖 구스다운 제품이 만들어지고 수입되어 선택의 폭이 넓어졌다. 우리가 이불을 살 때 이 동네에서 도드라지는 물건은 미국의 '코지다운Cozy Down'이었다. 백악관에 사는 미국 대통령과 북한의 김정일 국방위원장도 덮고 잔다는 소문이 돌았다. 코지다운의 명성은 편안한 잠자리를 원하는 사람들

에게 널리 알려져 있다.

　한때 유행했던 구스다운 이불의 퇴조는 질 낮은 제품이 만들어 낸 부정적 이미지 때문이다. 제대로 처리되지 않은 구스다운이 풍기는 고약한 냄새와 바느질 솔기로 삐져나오는 깃털의 따가운 감촉을 기억할 것이다. 코지다운은 뭔가 달랐다. 엄선된 재료의 선택과 복잡한 처리 과정을 거친 까닭에 악취는커녕 삐져나오는 털도 없다.

　인간은 자연에서 배우고 성장하며 창조의 역량을 키워 간다. 우모羽毛 이불을 사용하기 시작한 14세기 이래 700년의 세월은 헛되지 않았다. 죄 없는 오리의 털을 벗기지 않아도 되는 합성섬유인 캐시밀론을 만들어 냈다. 구스다운을 대체한 캐시밀론은 인류의 따뜻한 잠자리를 쉽게 해결해 줬다. 게다가 값도 싸서 전 세계에서 각광받았다.

　천연 소재와 합성 소재는 신선한 채소를 바로 먹는 것과 동결 건조해 먹는 것만큼의 차이가 있다. 캐시밀론 이불의 단점이 부각되는 건 시간 문제였다. 감촉과 무게, 따스함의 정도에 만족하지 못하는 사람도 있게 마련이다. 잠에 민감한 사람들은 천연 구스다운의 느낌을 포기하지 못한다. 캐시밀론 이후 외려 구스다운 이불의 진화는 빨라졌다. 오감을 충족시키는 방안에는 얼마나 다양한 접근법이 있을까.

　재료가 되는 구스다운부터 챙겨 보기로 한다. 구스다운의 품질은 오리보다 거위가 좋다. 같은 오리라면 야생 오리의 것이 더 좋다. 최고의 구스다운이라면 북극권 아이슬란드의 해안가에 서식하는 야생 오리에서 얻은 것을 꼽는다. 자기 앞가슴 털을 뽑아 만든 솜털오리eider의 둥지가 지존이

다. 한 채의 이불에 필요한 물오리는 아마도 수천 마리도 더 될 것이다. 희귀성과 높은 가격은 어쩌면 당연할지 모른다. 솜털오리로 만든 구스다운 이불의 무게는 500그램을 넘지 않고 가격은 2000만 원이 넘는다.

아무리 솜털오리의 것이 좋다 해도 남의 집을 몽땅 털어 이불을 만들 순 없다. 양식 오리나 거위의 털을 쓸 수밖에 없다. 그다음도 문제가 된다. 채취 부위에 따라 구스다운의 품질에서 큰 차이가 난다. 이것으로 그치지 않는다. 가는 털만을 선별한 구스다운과 굵은 털은 또 차이가 난다. 이것으로 끝이 아니다. 선별된 구스다운의 가공 정도도 문제가 된다. 어떤 구스다운을 썼느냐에 따라 이불의 격차가 벌어지는 건 당연하다.

코지다운에서는 비교와 경험을 통해 찾아낸 최상의 구스다운과 겉감 소재의 결합으로 오감을 충족하는 이불을 만든다. 진정 좋은 물건은 그 자체로 말한다. 느끼지 못할 만큼 가벼운 무게, 꿈결 같은 부드러운 감촉, 온몸을 감싸는 따스함…… 최고의 이불 충진재가 구스다운이라는 건 세계 일류 호텔에서 모두 구스다운 이불을 쓴다는 것만 봐도 안다. 평생 돌아다니며 신세졌던 호텔의 이불 또한 구스다운이었다.

유럽의 귀족들 아니면 덮지 못한다는 구스다운 이불을 우리도 샀다. 좋은 시절 덕분이다. 솜털오리의 것은 꿈도 꾸지 못하고 아래 등급의 구스다운을 채운 코지 이불이 우리 차지다. 마누라가 밀어내도 난 이불 밖으로 안 나간다. 구박을 받아도 참는다. 코지다운 이불이 없는 잠자리의 괴로움을 알기 때문이다. 하루의 피로를 풀고 내일을 준비하는 잠

은 만족스러워야 한다. 아직 이불 속에서 할 일이 많다. 마누라에게 쫓겨나지 않으려면 아주 잘해야 한다. 그건 시원하게 등 긁어 주는 일이다. 정작 마누라는 내 등을 긁어 주지 않는다.

삶의 3분의 1은 잠을 자며 보낸다. 잠을 자는 시간도 인생의 중요한 부분이다. 침구의 중요성은 점점 부각되고 있다. 쾌적한 잠을 위한 제반 솔루션을 제공해 주는 회사가 생겼을 정도다. 구스다운 이불이 매일 특급 호텔에서 자는 듯한 만족감을 준다면 그보다 더 좋을 수 없다. 현재를 잘 누리는 삶이 행복의 구체적 모습이다. 턱없는 사치는 죄악이다. 선택한 가치에 들이는 노력은 자신을 위한 호사다. 열심히 일한 당신, 잠은 누구도 부럽지 않게 자야 호사 아닌가.

**060** 현대판 은촛대
신비로운 종을 닮은 조명등

## 라문 벨라
RAMUN bella

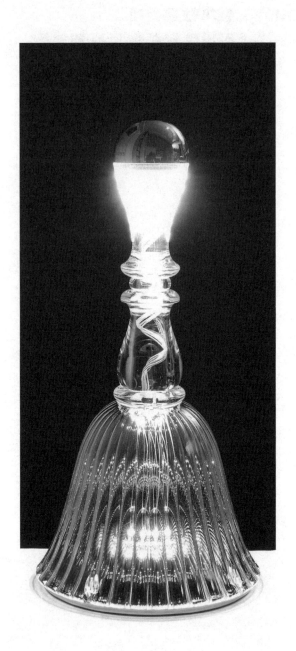

누구도 겪어 보지 못한 역병 대란의 여파는 길고도 길었다. 어쩔 수 없이 집에 머무르는 시간이 늘어났다. 평소 보이지 않고 느끼지 못한 집안의 집기와 분위기가 거슬렸다. 의자는 오래 앉아 있기 힘들고, 테이블 위를 비추는 불빛은 침침하기만 했다. 바깥으로만 싸돌아다니던 남자가 새삼 집안 여자의 불편을 떠올리게 됐다. 지금까지 제 배가 불러 남 배고픈 줄 모르고 산 셈이다. 오랜만에 집안일 하는 남자가 됐다.

가구는 이사 가기 전까진 손대기 힘들다. 만만한 게 조명이다. 내친김에 기존의 할로겐 타입 전구를 신형 LED로 모두 교체하기로 했다. 그동안 달라진 LED 동네의 기술적 변화에 놀랐다. 크기와 형태의 다양함은 기본이다. 이젠 집안의 교류 전원과 바로 연결해 쓰는 타입도 흔하다. 집과 연동된 스마트폰으로 전원을 켜고 끄거나 밝기를 조절한다. 잠시 신경을 끊고 산 동안 조명 분야 또한 저만치 앞서 달리고 있었다.

평소 인테리어 디자이너인 친구에게 무수히 들었던 게 "어설프게 가구를 바꾸는 것보다 조명에 변화를 주는 것이 훨씬 효과적이야"라는 말이다. 불빛의 느낌으로 전체 분위기를 만들고 주위보다 약간 밝게 부분 조명하라는 실천 지침까지 곁들였다.

우연히 그의 집에 가 보게 됐다. 소신을 그대로 반영한 그의 방은 과연 달랐다. 약간 어둡게 느껴지는 실내엔 뱀처럼 긴 원통형 조명이 구불구불 이어지고, 필요한 곳엔 스폿으로 빛을 비춘다. 살림집에서 본 조명 가운데 가장 인상에 남는다. 놓인 조명 기구가 명품이어서가 아니다. 적절한 조

명의 효과다. 이젠 그 집에 다시 갈 수가 없다. 얼마 전 돌연 사로 세상을 떠났기 때문이다. 사람은 갔어도 그의 방에선 여전히 따뜻한 빛이 뿜어져 나올 게다.

몰라서 못하는 일은 없다. 알아도 하지 못하는 게 사람의 일이다. 절실해야 꼼지락거리게 되는 건 방 안의 전구 하나 가는 일도 마찬가지다. 전체의 조도를 낮추고 구석에 스탠드를 놓아 얼추 친구의 조언을 실천했다.

이런 조건을 충족시키는 조명 기구를 찾아봤다. 이럴 땐 잘난 척 말고 눈 밝은 친구들에게 물어보는 게 최고다. 신뢰의 강도가 높은 친구에게 전화를 걸었다. 취향의 합치가 거의 불가능한 게 디자인 쪽의 일 아니던가. 내 요구가 매우 구체적인 걸 알아차린 눈치 빠른 친구의 대답은 명쾌했다. "마르셀 반더스의 벨라를 사." 명쾌한 답변에 대응이 찐득해지면 안 된다. "아! 알았어, 고마워." 전화를 끊고 바로 '벨라 bella'를 알아보기 시작했다.

요즘 잘 나가는 디자이너가 네덜란드 출신의 마르셀 반더스Marcel Wanders다. 키가 2미터가 넘고 게다가 잘생기기까지 했다. 항상 슈트 차림의 세련된 패션 감각마저 갖춘 잘난 남자다. 우리는 풍차와 축구 감독 히딩크 말고는 네덜란드에 대해 아는 게 없다.

암스테르담과 덴하흐에 유명 디자인 스튜디오가 많다는 걸 알고 놀란 적 있다. 디자인 분야에서 네덜란드의 위상은 높다. 건축과 인테리어를 포함한 디자이너 마르셀 반더스의 실력은 세계 유명 호텔 로비에서 확인된다. 특히 카타르 도하에 문을 연 몬드리안 호텔의 인테리어는 많은 화제를

불러일으켰다. 현대의 건축 재료인 철과 유리의 차가움을 중화한 빅토리아풍의 레이스 달린 옷을 연상시키는 곡선 계단 때문이다. 유려한 곡선의 풍만함이 천장의 각진 조각에서 쏟아지는 빛과 대응되어 다채로운 표정으로 빛난다. 과거의 흔적과 현대의 시간이 다투지 않는 이형의 동거로도 얼마든지 새로움을 만들어 낼 수 있다는 걸 보여 줬다.

마르셀 반더스 디자인의 특색을 한마디로 줄이면 "장식이 왜 나빠?"이다. 이는 바우하우스 이후 100년 동안 세상을 지배해 온 기능주의의 반발일 수 있겠다. 색채마저 지워 흰색과 검은색이 주를 이루고 직선으로 단순화한 형태가 좋은 것으로 통용되어 왔다. 형태는 기능을 따르는 것이니 모자라도 참고 견디라는 모더니스트들의 억압은 집요했다. 당연하게 여기던 장식은 부정당했고, 대안의 제시 또한 세월이 흘러 의심받고 있는 중이다. 마르셀 반더스는 이제 거꾸로 장식을 걷어 낸 반듯함이란 필요 없다는 선언을 한 셈이다. 르네상스 이후 주변 유럽 국가들과 다른 길을 걸었던 네덜란드 플랑드르 화가들의 행보와 묘하게 겹친다.

장식을 부활시켜 디자인에 녹여 내는 재주가 그의 특기다. 같은 생각을 펼쳤던 디자인계의 선배 알레산드로 멘디니Alessandro Mendini와 의기투합해 만들어 낸 조명이 벨라다. 멘디니가 설립한 디자인회사 '라문RAMUN'의 조명 프로젝트에 참여한 작업이기도 하다. 종bell에서 힌트를 얻어 디자인했다. 종은 사람과 사람을 연결하고 끌어모으는 역할을 한다. 소통의 구심점으로서 종의 상징성은 설득력 있게 다가온다. 보기에 따라 종의 형태는 신데렐라의 풍성한 치맛자락 같기도

하다. 투명한 치마 속에서 비치는 빛은 신비로운 광휘로 다가온다.

벨라는 충전식 LED 램프로 전선 없이 빛을 낸다. 들고 다니며 원하는 곳에 놓고 쓰면 된다. 식탁 위에 놓으면 유럽의 귀족들이 즐기던 은촛대의 느낌을 얼추 재현한다. 머리맡에 놓으면 잠들기 전까지 독서용 등으로도 좋다. 눈부심 없이 아래로 비치는 부드러운 빛이 일품이다. 싸구려 중국제 LED에서 보이는 플리커(빛 떨림)가 없다는 게 이토록 눈을 편안하게 하는지 알게 된다. 스마트폰으로 사진을 찍어 검은 줄이 생기면 LED의 품질을 의심할 만하다. 벨라는 안과 의사들이 인정하는, 연색성이 풍부한 눈에 좋은 빛을 낸다.

캠핑과 차박車泊을 즐기는 이들은 새로운 용법으로 벨라를 사용한다. 야외에서 조명 하나로 반전되는 우아한 분위기와 있어 보이는 차별성 때문에 일부러 가져간다나. 이것도 아니라면 종처럼 쥐고 흔들어도 된다. 안에서 오르골 음악이 나오기 때문이다.

투명한 폴리카보네이트 재질은 유리와 같은 질감과 투명도를 보인다. 반사되어 비치는 불빛의 영롱함이 어디서 나오는지 알겠다. 독일 바이엘Bayer사에서 특별 주문해 쓴다는 걸 나중에 알았다. 벨라 때문에 부분 조명의 효과를 새삼 실감했다. 현대판 촛대에 해당하는 게 벨라였다. 지금까지 전구는 전선을 벗어나 켜질 수 없었다. 기술의 발전이 가져온 자유로움을 마르셀 반더스는 벨라라는 촛불로 마무리했다. 시대의 흐름에 부합하는 디자인은 의외로 단순하게 해법을 찾아간다.

언제 어디서나 유용지물
다용도 비상 공구의 제왕

# 레더맨
## LEATHERMAN

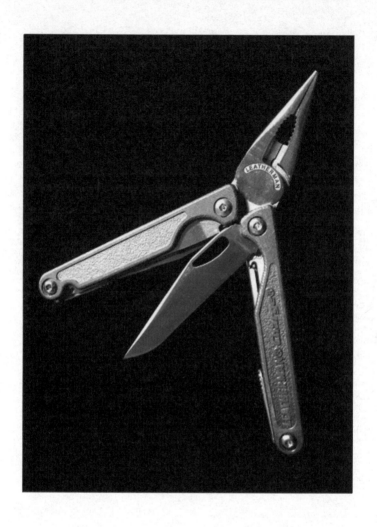

자동차를 오래 끌고 다니다 보면 온갖 일이 벌어진다. 도로 위에서 갑자기 차가 멈추었을 때의 당혹감이란 당해 보지 않은 사람은 모른다. 날이 춥거나 비까지 내린다면 최악의 상황이 된다. 지·정체로 가뜩이나 짜증 난 뒤차 운전자들의 볼멘소리까지 들어야 한다. 이때 할 일이란 기껏 보험사에 연락해 도움을 바라는 것 말고 뭐가 있을까. 출동 직원이 올 때까지의 10여 분은 바늘방석에 앉은 듯 불편하다. 원인은 의외로 단순할 수 있다. 퓨즈가 끊어졌든가. 그러면 컨트롤 박스를 열고 끊어진 퓨즈만 갈아 끼우면 간단히 해결된다.

아침까지 멀쩡하던 거실 전등이 갑자기 나갔다. 그러면 당신은 누구의 도움 없이 멋지게 수습하는 편인가. 아니면 서비스센터의 사람을 불러 출장비까지 포함된 비싼 값을 치르는 편인가. 해결책은 간단하다. 사다리 대신 의자에 올라가 나사를 풀고 전등 커버를 연다. 전구를 교체하거나 전선의 합선 여부를 확인해 다시 이어 주면 불이 들어온다.

두 경우 모두 자동차 정비의 상식이나 제대로 된 공구만 있으면 의외로 쉽게 수습할 수도 있다. 세상사 말로 하면 해결하지 못할 일이 없다. 실전은 변수의 연속이어서 열고 닫고 갈고 하는 문제가 생각처럼 쉽지 않다. 컨트롤 박스를 여는 것부터 만만치 않다. 지렛대 역할을 할 만한 드라이버만 있으면 간단할 일이 손에 상처가 나도록 당겨도 꿈쩍도 하지 않는다. 전등을 가는 건 어디 쉽냐고? 당기면 열릴 줄 알았던 커버는 돌려야만 열린다는 것조차 몰랐다. 애써 연 전등의 소켓은 숨겨진 나사를 풀기 전엔 빠지지 않는다. 나사도 제각각이어서 나사산이 맞지 않는 드라이버로는 뭉개지기만

할지도 모른다.

대부분의 생활용품은 풀고 조이고 자르고 당기고 잇고 끊으면 자가 수리가 가능하다. 문제는 이런 간단한 조치조차 마땅한 도구가 없어 하지 못한다는 점이다. 정확하게 말하면 써야 할 바로 그 자리에 없어서 곤혹을 치루는 경우가 많다. 당장 쓸 수 없는 도구는 무용지물이다. 집안에 모셔 둔 명품 공구는 손에 들린 조악한 손톱깎이만도 못할 때가 많다.

이런 경우를 우리만 당할까. 미국과 같이 넓은 나라에 선 돌발 상황에서 잘못 대체하면 큰 화로 이어지기도 한다. 온갖 경우를 당해 본 미국의 청년 기술자가 있었다. 그는 1983년 자신의 손재주를 살려, 휴대하기 쉬워서 언제 어디 서나 가지고 다니며 쓸 수 있는 만능 공구를 만들어 냈다. 사 용자 입장에서 만든 비상용 공구는 많은 사람의 어려움을 해 결해 주었다. 팀 레더맨Tim Leatherman은 자신의 이름에서 따와 회 사 '레더맨LEATHERMAN'을 차렸다.

팀 레더맨은 간단해 보이는 아이디어를 제품화하기까 지 7년을 보냈다. 작은 몸체에 넣어야 할 각 기능의 배치와 수납공간의 확보, 강도 높은 재질의 선택을 위해 들인 노력 은 집념에 가까웠다. 아무리 좋은 성능을 지녀도 크기가 커 지면 활용도는 현저하게 떨어진다. 혹시 필요할지도 모르는 기능까지 넣다 보면 부피가 커진다.

비상 공구라면 이미 유명한 '빅토리녹스'가 먼저 떠오른 다. 정교하게 잘 만들어졌고 아름다움마저 담겨 있으며, 무 엇 하나 빠지는 부분 없는 높은 완성도를 지녔다. 하지만 실 제 사용해 보면 아쉬운 부분이 있다. 실용적 대처 범위가 생

각보다 많지 않다. 칼과 톱, 가위 위주의 도구를 모은 빅토리녹스는 임시변통하는 데에서 머문다. 잡아당기거나 철사를 자를 펜치 기능은 달려 있지 않다. 기본 출발점이 칼이기 때문이다.

여기에 비하면 레더맨에는 일상생활에서 쓰임이 훨씬 많은 펜치나 플라이어 같은 유용한 기능이 더해졌다. 우리는 평소 볼트, 너트로 조인 자동차와 기기를 더 빈번하게 사용한다. 레더맨은 손잡이만 펼치면 이들 도구들이 드러난다. 좁은 틈새에 접힌 칼을 빼는 것보다 편리와 현장 대응성이 뛰어나다. 각 기능들은 임시방편의 대처를 넘은 본격 도구의 역할로도 손색없다. 칼날조차 도톰해서 더 크고 단단한 육류와 생선까지 자를 수 있다. 길이가 긴 톱날도 제 역할을 톡톡히 한다.

레더맨 대표 역시 빅토리녹스의 사용자였다. 그를 뛰어넘는 무엇이 없다면 레더맨의 장점은 드러나지 않았을 것이다. 만들어진 모습만 보면 대수롭지 않게 여겨질지도 모른다. 레더맨엔 수많은 시행착오와 실패를 반복한 과정이 담겨 있다. 우연으로 시작한 대부분의 발명은 필연의 어려움을 겪게 된다. 그동안 수많은 공구가 만들어졌지만 자신의 이름을 붙인 것은 거의 없다. 레더맨의 이름은 필연의 과정을 잊지 않으려는 선택이다.

나는 레더맨의 신세를 많이 졌다. 산속에서 혼자 야영하며 촬영할 때 사소한 기재의 트러블은 난감한 경우를 만든다. 나사가 풀려 흘러내리는 삼각대의 너트쯤은 펜치 기능으로 간단히 조인다. 속수무책의 난감함을 멋지게 해결해

준다. 자동차의 보닛을 열어 끊어진 전선을 이으면 멈춘 에어컨이 흰 성에를 내뿜으며 돌아간다. 추위보다 참기 어려운 아스팔트의 열기를 쾌적함으로 바꿔 준다.

레더맨은 야외 생활과 소소한 작업 현장의 예기치 못한 상황을 반전시키는 재주가 넘친다. 올리브에게 뽀빠이가 있다면, 내겐 레더맨이란 흑기사가 있다. 난처한 상황에서 주머니 속의 레더맨은 변신 합체 로봇처럼 온갖 능력을 발휘한다. 나비효과는 개인의 삶에도 적용된다. 사소한 사건이 일파만파의 위력으로 커질 수 있다. 초동 조치를 잘하면 더 큰 파급이 차단될지도 모른다. 이젠 레더맨 없이 야외 작업은 하지 않는다. 주머니 속의 든든한 백back을 믿는 까닭이다.

네오클래식의 아름다움
아웃도어 라이프의 동반자

## 미군용 수통 컵

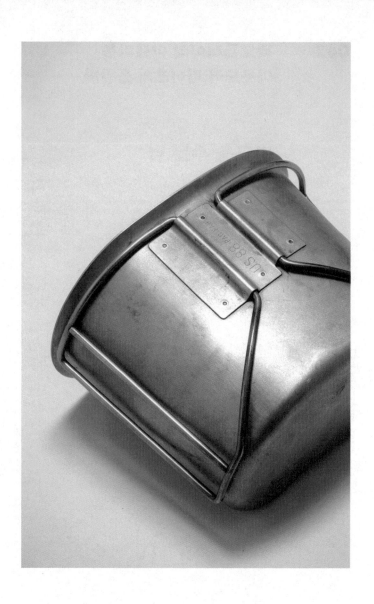

여자들이 지겨워하는 남자들의 화제가 군대 이야기란다. 이보다 더 지겨운 얘기는 군대에서 축구했다는 뻥이라나. 여자들이 빛나는 군 시절보다 더한 영광을 누려 본 적 없는 남자를 이해해 주었으면 한다. 세파에 찌든 쪼잔한 남자들의 무용담은 측은해서라도 들어 주는 게 미덕이다.

군대 경험은 세월이 흐를수록 아련함으로 미화되기 마련이다. 옛 친구들이 모였다. 이를 악물고 참으려 해도 누군가 꺼내 버리는 30년 전의 화제, 또 군대 이야기다. 이젠 나도 군대 얘기를 듣고 싶지 않다. 나 또한 너무나 지겨워진 탓이다.

밀리터리룩과 서바이벌 게임이 유행한다. 군 생활의 향수란 공감대가 깔려 있을 것이다. 난 병정놀이는 싫지만 군용품에는 관심이 많다. 극한 상황에 놓일 가능성을 생각해 만든 물품들엔 인류 역사를 통해 터득한 온갖 지혜들이 담겨 있다는 이유다.

지혜의 핵심은 단순한 것이 최고라는 믿음의 실현이다. 군용품치고 복잡한 것은 없다. 목숨이 왔다 갔다 하는 상황에 조작의 실수를 유도하는 물건은 무용지물이 아니던가. 군더더기 없는 기능의 완결과 견고함, 이것이 군용품의 매력이다. 군대 경험이 없는 사람들과 여자들까지 밀리터리 덕후가 된다. 군용품을 취급하는 인터넷 사이트의 수와 시장 규모에 놀라게 된다. 바로 이런 이들이 고객이다.

세계 어느 나라를 가던 군용품을 취급하는 상점들이 꼭 있다. 군용품의 가치는 일상생활에서도 빛나는 모양이다. 일본 오키나와에 있는 가데나 공군기지 주변의 밀리터리숍

은 내가 아는 범위에서 최고의 군용품 집결지다. 세계 각국의 온갖 군용품을 판다. 폐쇄적인 북한의 군복과 행낭도 여기서 봤다. 필요하거나 재미로 사들인 군용품들은 내 아웃도어 라이프의 동반자로 활약한다.

활용 빈도가 높은 미군용 수통 컵이 있다. 원래 수통과 한 세트이지만 수통을 사용할 일은 거의 없으므로 컵만을 사용하게 된다. 알루미늄에 비해 무겁지만 무광 스테인리스스틸의 재질감과 강도는 일품이다. 요즘 유행하는 알루미늄이나 티타늄 재질이 더 낫다는 입빠른 소리를 하고 싶을 것이다. 이는 하나는 알고 둘은 모르는 머릿속 공상이다.

야전에서 뒹굴며 사용해야 하는 용도를 생각하면 알루미늄은 너무 무르다. 찌그러져 빠지지 않는 컵은 무용지물이 된다. 만든 사람은 실전 경험으로 터득한 기능적 우선순위를 멋지게 마무리했다. 군용품은 언제 어디서든 제대로 작동해야 한다. 인간의 목숨보다 우선되는 가치는 없기 때문이다.

난 여러 나라의 수통 가운데 미군용을 최고로 친다. 완벽한 기능과 어우러진 날렵한 디자인, 얄밉도록 정교한 비례로 인한 안정감은 그 자체의 조형미로 우뚝하다. 좋은 물건은 시간이 지나도 존재의 의미가 약해지지 않는다. 수통 컵 여러 개를 사서 물건을 담아 두거나 꽃병으로 사용하는 이유가 있다. 네오클래식neoclassic의 아름다움을 사랑하는 남자의 애정 표현법이다.

안락함과 거리가 먼 몽골 여행에서 수통 컵은 위력을 발휘했다. 아침에는 물을 담아 이를 닦았다. 점심시간엔 라면

을 끓이는 냄비가 되었다. 작업을 위해 모래를 퍼내야 할 땐 부삽으로 변신했다. 늦은 밤 커피 한 잔의 여유를 즐기게 해 주는 주전자 역할도 거뜬히 해냈다. 간단한 도구 하나로 비일상적 하루의 시간이 별 불편 없이 이어졌다.

제조 시기에 따라 수통 컵의 손잡이 디자인이 각각 다르다. 난 플라스틱 수통이 보급되기 직전에 만들어진 후기의 철사 손잡이 디자인을 가장 좋아한다. 남대문 시장을 뒤지면 상태 좋은 수통 컵은 얼마든지 구할 수 있다. 쓰임새를 찾는 일은 각자의 상상력에 달렸으니 마음껏 발휘해 보시길…….

**063**

프랑스의 국가 자산
작지만 작지 않은 접이식 칼

## 오피넬
OPINEL

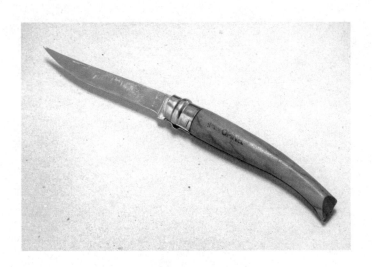

먹이를 잡기 위해 칼 휘두르는 일은 수컷의 아름다운 모습이라 배웠다. 나도 가끔 칼을 써 먹이를 잡는다. 잡은 생선을 배 따고 비늘 긁어서 작게 썰면 회가 만들어진다. 바로 그 자리가 아니면 신선도가 떨어지는 게 생선회라서 아쉬운 사람이 칼을 잡는 거다. 칼로 직접 잡은 생선은 아니지만, 먹이를 잡던 남성성의 느낌이란 게 뭔지 알 듯하다. 수컷은 남의 생명을 먹어야만 내가 살아지는 것을 터득한 사람이다.

칼은 수컷의 생존 도구이자 상징이다. 도구로서의 칼날은 예리하고 날카로워야 하며, 상징을 위해선 위엄과 깊이를 지녀야 한다. 인도권 국가인 파키스탄, 네팔에서 칼은 남성의 용기와 힘을 상징한다. 칼을 가지고 다니거나 화려한 장식으로 성물화하는 건 자연스럽다. 손잡이가 흑단으로 치장된 커다란 환도는 마음을 휘어잡을 만큼 멋졌다.

보았던 칼 가운데 최고는 일본의 보검이다. 우에노국립박물관에 진열된 16세기 명검들의 서슬 퍼런 광채는 잊지 못한다. 검은 그들이 어떻게 살았는지 우회적으로 보여 준다. 개인과 국가의 생존을 지켰던 검은 성물로 대접 받을 만했다. 국립박물관 중에 검만으로 전시관을 채운 곳은 일본 말고 세계 어디에서도 보지 못했다.

현재는 도구로서의 칼밖에 남지 않았다. 칼의 시대가 저문 까닭이다. 기능은 더해지고 상징은 빈약해졌다. 필요에 의해 사들인 생활용 칼이 멋있다고 생각한 적 없었던 이유다. 칼의 상징성이 아무리 약해졌다 해도 칼의 오랜 역사를 보면 진짜 칼이 남아 있을 듯했다. 진짜 칼의 느낌이 살아 있는 도구라면 하나 갖고 싶었다.

칼에 조예 깊은 선학들의 조언을 들었다. 묘한 공통점이 있었다. 하나같이 '오피넬OPINEL'을 칼의 상징성이 물씬 풍기는 명품으로 꼽았다. 프랑스의 조제프 오피넬Joseph Opinel이 만든 오피넬을 보고 단번에 반했다. 대장장이의 아들은 새롭고 혁신적 기술에 관심을 보였다. 남들이 하지 않는 자기만의 방법으로 칼을 만들고 싶었다. 1890년 자신의 이름을 붙인 칼을 세상에 내놓는다. 먹이를 베기 위한 날카로운 칼날과 손에 쥐기 편리한 손잡이가 달린 접이식 칼이다.

칼날의 모습이 예사롭지 않다.칼끝이 들린 예리함은 단번에 먹이를 벨 수 있을 것 같은 호전적 느낌으로 다가온다. 휘어진 칼날의 곡선은 날아갈 듯 날렵했다. 공격과 방어의 이중성을 담은 손잡이는 칼의 휘어진 곡률을 그대로 받아들였다. 쇠와 나무의 동거는 불편하지 않았다. 날카로운 칼날을 감춰 줄 올리브나무 손잡이는 연한 색깔로 완결의 모습을 보여 준다. 이는 디자인을 위한 형태가 아니다. 먹이를 찌르고 자르기 위한 진짜 칼의 느낌을 버리지 않았다. 큰 검의 힘을 그대로 압축한 듯한 작은 칼 오피넬에선 단호함이 풍긴다.

오피넬은 출발부터 기대를 만족시키는 완성의 모습이었다. 만들어진 이래 140년 넘게 그 모습이 바뀌지 않았다. 오피넬의 감탄은 나만의 것이 아니다. 오피넬은 칼의 기능적인 면을 극대화하여 아름다운 형태로 완성했다는 평가를 받는다. 1985년 영국 런던의 '빅토리아앤드앨버트박물관이 선정한 세계에서 가장 아름다운 상품 100선'에 꼽혔다. 이어 프랑스의 『라루스 백과사전』에는 대표적 국가 자산 목록으로 오피넬이 등록되었다. 이어 미국의 뉴욕현대미술관 컬렉

션에 뽑히는 영예를 안았다. 좋은 것을 알아보는 인간의 눈은 똑같다. 뮌헨의 거리를 어슬렁거리다 쇼윈도에 진열된 오피넬을 봤다. 기능주의를 앞세운 독일도 제 나라에 없는 칼의 아름다움에 관심이 생기는 모양이다.

오피넬은 칼날의 길이에 따라 번호가 매겨져 있다. 나무 손잡이도 여러 종류가 있다. 선택 사항이 많다. 각자의 용도에 맞는 크기와 손잡이를 선택할 수 있다. 칼날만 두고 물소 뿔로 손잡이를 따로 만들어 쓰는 사람들도 있다. 오피넬은 집 안에서도 바깥에서도 쓰임이 많다. 칼은 언제 어디서든 사용하기 위해 휴대의 문제를 해결하지 않으면 안 된다. 접이식 칼인 오피넬은 작지만 작지 않다. 펼치면 두 배의 길이로 늘어나는 탓이다. 칼날의 개폐를 조절하는 원통형 잠금 장치는 간단하면서 완벽하다.

오피넬은 날 선 칼날의 예리함으로 먹이를 잡는 인간과 함께한다. 개량된 생존 도구인 오피넬은 세계 각국의 수컷들의 선호품이 되었다. 아프리카의 토착민들, 사막의 베두인족, 볼리비아의 인디오들도 오피넬을 쓴다. 산과 바다 혹은 밀림에서 사냥과 방어용 무기로 쓰는 칼은 수컷의 아름다움을 가감 없이 드러낸다. 먹이는 먹을 수 있을 만큼만 잡는다. 칼을 쓰는 사냥은 넘치는 법이 없다. 칼로만 사는 이들이 훨씬 도덕적이란 생각이 든다. 간편하게 먹이를 잡고 다듬는 도구로서 오피넬만 한 게 없다.

**세련된 실용성을 담아
소리 나지 않는 시계**

**이케아 벽시계**
IKEA

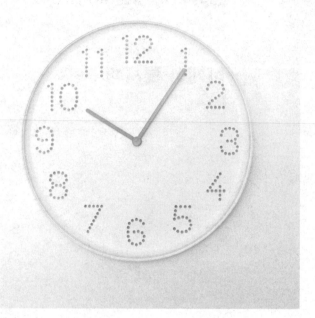

손목시계도 모자라 스마트폰으로 시간을 수시로 확인한다. 시간에 매여 사는 현대인의 불안한 습속은 어쩔 수 없다. 도시에서 살아간다면 시계 보지 않고 살 방법은 더욱 없다. 빡빡한 일정과 약속에서 밥이 생기지 않던가. 비교적 자유로운 생활을 하는 나 같은 작가조차 예외가 없다. 산다는 건 시간과 다투는 일이다.

해 뜨면 일어나고 배고프면 밥 먹는 자연 친화적 삶, 시계가 필요 없는 몽골 유목민을 볼 때마다 진심으로 부러웠다. 삶의 속도가 느려진 하루는 24시간을 넘어 30시간으로 바뀐 듯했다. 정해진 시간의 압박에서 벗어나는 게 여유였다.

내 것 아니라면 부러워할 이유가 없다. 현실로 돌아와야 한다. 인생의 시간표는 정해져 있지 않다. 중요한 사안부터 처리하고 낡은 반복의 시간을 줄이는 노력이 필요하다. 쓸데없는 사회적 관계를 차단해 얻은 시간을 자신에게 쓰는 것도 방법이다. 여유는 여유로운 습관으로 얻어진다.

여유로운 시간을 얻기 위해서라도 멋진 시계가 있어야 한다. 속박이 아닌 즐거움의 단락을 위해서다. 시각을 확인하기 위해서가 아니다. 가용 시간의 가늠이 더 중요하다. 숫자만 있는 디지털보단 시침과 분침이 움직이는 아날로그 방식의 시계가 필요한 때다.

벽시계가 제격이다. 실내 분위기와 어울리고 눈도 즐겁게 해 주는 아름다움이 있어야 한다. 색깔마저 지워 버린 하얀 시계가 있었으면 좋겠다. 문자판은 로마자보다 아라비아 숫자여야 한다. 문자판과 시침, 분침, 초침만으로 이루어지는 게 시계 디자인의 바탕이다. 크기와 형태, 간격은 넘치면

답답하고 모자라면 빈약하게 보인다. 여기에 소재의 느낌까지 더하자면 선택은 생각보다 어렵다.

복잡함을 단순하게 바꾸고 균형과 조화의 아름다움으로 완결된 디자인이 좋다 하지 않던가. 좋은 디자인은 조화로운 삶을 실천하는 것만큼 쉽게 얻어지지 않는다. 모두가 익숙하게 아는 실용의 물건일수록 완성도를 높이는 일은 더어렵다. 시계가 그런 물건의 대표 격이다. 기발한 아이디어를 담은 재미있는 시계부터 존재감 넘치는 명품도 있지만, 질리지 않는 시계 디자인은 드물다.

그동안 크고 작은 벽시계가 비원을 스쳐 갔다. 단단해보여서, 문자판의 디자인이 눈에 뜨여서 등 온갖 이유를 들어 바꿨다. 가구 위치를 바꾸면 소재가 이질감을 주고 색깔도 튀어 몇 년 동안 걸려 있던 시계도 거슬린다. 새 시계가 필요할 때다.

이럴 때 슬그머니 '이케아IKEA' 매장에 들른다. 바우하우스가 지금까지 사업을 벌인다면 이케아와 같은 모습이었을 것이다. 기능에 충실하고 간결한 아름다움을 지닌 디자인으로 세상에 기여하고 싶어 했으니까. 게다가 규격화와 모듈화를 통한 대량생산으로 가격까지 낮춰 모두가 쓸 수 있길 원했다. 값싸고 실용적인 이케아 가구와 생활용품은 바우하우스의 철학을 그대로 녹여 냈다. 전 세계 사람이 이케아에 열광하는 이유다. 특히 유럽에선 열 명 가운데 일곱은 이케아 침대에서 잠을 잔다고 한다. 모두를 위한 디자인의 힘은 놀랍다.

집 근처에 이케아 매장이 있어 직접 보고 만져 보며 마

음에 드는 시계를 찾기로 했다. 진열된 벽시계가 너무 다양하여 고르기 힘들 정도였다. 저렴한 플라스틱 재질의 시계에 주목했다. 이런 시계는 대부분 신예 디자이너들이 디자인한다. 여기에 매력이 있다. 신선하고 기발한 아이디어가 녹아 있을 개연성이 높다는 이유다.

단순한 자판에 초침 하나라도 빼야 부품의 개수가 줄어든다. 시계의 가격을 낮추기 위한 전제이기도 하다. 이러한 제약은 반대로 더욱 간결한 아름다움이 만들어질 기회이기도 하다. 시계 무브먼트movement는 플라스틱 자판 뒷면에 끼워 넣고 분침과 시침은 당연히 값싼 플라스틱을 쓴다. 여기엔 어떤 장식도 거슬린다. 글자체나 색깔, 두께와 직경, 폭과 길이의 조절만으로 디자인하는 실력을 발휘해야 한다. 남는 건 문자판을 아라비아숫자와 로마자 아니면 그마저 없앤 막대 표시 정도다. 이런 범위 안에서 디자이너는 감각과 취향의 선택을 펼쳐 간다. 필요 최소한의 요소만으로 펼치는 시계 디자인이란 점에서 흥미롭다.

난 이상하게도 이렇게 만든 이케아 시계가 마음에 든다. 특가 상품으로 기획되어 매대 위에 수북이 쌓인 시계의 가격은 9,000원이다. 세상에 싸고 좋은 물건이 어디 있겠는가. 하지만 이케아의 시계는 플라스틱 소재로 만들었을 뿐 만족도가 높다. 난 이케아 시계를 싸구려 취급하지 않는다. 온갖 재주를 부려 치장한 값비싼 벽시계보다 세련됐다는 이유에서다.

올해 선택한 시계는 백색 자판에 아라비아숫자를 펀칭한 디자인이다. 뚫려 있는 구멍으로 빛이 투과된다. 걸린 위

치에 따라 분위기가 바뀌는 가변형인 셈이다. 게다가 째깍대는 초침 소리가 들리지 않는 무브먼트를 썼다. 깊은 밤 시계 소리란 얼마나 날카로운가. 놀랍게도 전 세계에서 소음 없는 무브먼트를 공급하는 회사는 독일과 일본의 두 회사뿐이다. 이런 무브먼트를 쓰는 이케아의 저력이 놀랍다. 디자이너의 섬세함에 감탄했다. 창의적 작업의 모습은 없던 것을 새로 만들어 내는 게 아니라 새롭게 보고 다르게 만드는 거였다. 다음에 나올 이케아 시계가 기다려진다.

클래식한 원형 그대로
뒷주머니에 넣고 다니는 술병

## 커클랜드 힙 플라스크

Kirkland hip flask

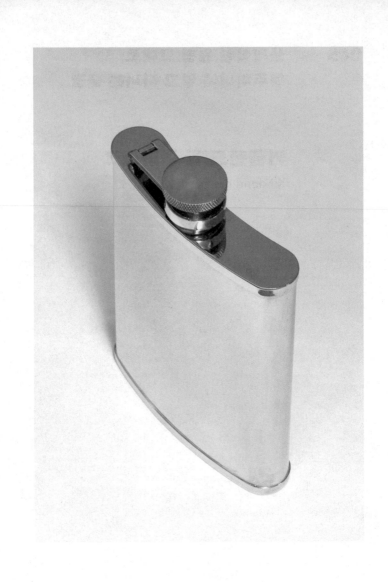

힙 플라스크hip flask, 포켓 위스키pocket whiskey, 휴대용 술병. 똑같은 물건을 지칭하는 말이다. 뒷주머니에 넣을 수 있도록 납작하게 만들어진 이 놀라운 발명품은 일세를 풍미한 마피아 두목 알 카포네Al Capone의 작품이다. 금주령이 내려진 1920년대 미국에서 가장 짭짤했던 밀주 제조 사업을 하지 않았다면 알 카포네는 암흑가의 대부 자리를 차지하지 못했을지 모른다. 힙 플라스크는 FBI의 단속망을 피해 술을 팔기 위한 도구였다. 우리나라로 치면 예전 막걸리 양조장에서 술 받아 가던 주전자였던 셈이다. 술병 같지 않은 모양새의 힙 플라스크는 단속반원의 눈을 속이기에 적합했다.

바지 뒷주머니에 넣을 수 있도록 쇠를 넓적하되 안쪽이 둥그러지도록 만든 술병. 필요는 발명의 어머니가 맞다. 기존 유리병과 다르니 술병 같지 않은 모양이 될 수밖에. 플라스크는 시대 상황이 만들어 낸 절박함의 산물이다. 돈이라면 무슨 짓이라도 할 마피아 입장에선 귀여운 접근으로 법망을 피해 갔다. 짭짤한 수입을 올려 준 참신한 발명품 힙 플라스크는 암암리에 팔리는 베스트셀러가 됐다. 술 팔고 그릇도 팔고. 알 카포네는 마피아 두목이 아니었더라도 기업 경영을 잘했을 인물이었다. 지금으로 치면 창의적 사고로 번뜩이는 CEO라고 할까.

세월이 지나 보통 사람도 알 카포네의 혜택을 누리며 산다. 술 좋아하는 나는 오라는 데는 없어도 갈 곳은 많다. 작가는 전 세계 어디에 있어도 일하는 데 지장이 없다. 세상에서 가장 큰 직장을 가진 셈이다. 혹한의 티베트고원이나 몽골의 고비사막, 거센 바닷바람이 몰아치는 러시아의 나홋카

인근도 작업장이 된다.

아는 이 없는 타지에서 홀로 버틸 때도 많다. 유일한 친구는 술이다. 추위를 녹여 주고 외로움마저 달래 주는 술. 상황과 장소마다 주종은 바뀔지언정 가방 한편엔 술을 챙겨 둔다. 술병을 그대로 가지고 다닐 수 없다. 아무리 술이 고파도 술병을 갖고 다니면 알코올중독자나 범법자로 취급받기 때문이다.

포장이 필요하다. 술병 같지 않은 술병이 필요한 사람은 금주령 시대의 미국인들뿐 아니다. 이리저리 머릴 굴리다 생각해 낸 것이 힙 플라스크다. 납작하고 둥글게 처리해 휴대의 문제를 기막히게 해결했다. 가방의 아웃포켓이나 바지 뒷주머니에 미끄러지듯 들어가는 힙 플라스크의 창의적 디자인은 감탄 또 감탄이다.

술 때문에 일어난 일들 가운데 압권은 파키스탄에서였다. 무슬림 국가에선 술을 마시지 못한다. 여행의 경험으로 얻은 동물적 후각을 발동시켜 술 파는 곳을 어렵게 찾아냈다. 술을 달라는 내게 웨이터는 큼직한 시험지를 들고 왔다. 술 마셔야 하는 이유와 직계 3대까지 조상의 이름을 적어 내라는 것. 기가 막혔지만 반성문 아닌 장문의 반성문을 제출한 후에야 작은 병에 담긴 조악한 위스키를 마실 수 있었다. 문화의 차이는 때론 치욕을 감수해야 하는 사건으로 발전한다.

인간은 체험으로 성장하는 법이다. 이후 무슬림 국가를 갈 때 반드시 힙 플라스크에 술을 담아 간다. 일반적 사이즈보다 큰 것이 좋다. 몇 잔 분량의 작은 힙 플라스크에 담긴 술의 양은 감질난다. 술 먹다 떨어지면 제아무리 많은 돈을 줘

도 살 데가 없지 않았던가. 세상은 나 혼자 사는 것이 아니다. 나의 기대는 곧 많은 사람의 필요와 일치한다. 큼직한 힙 플라스크가 있었다면 하는 아쉬움이 컸다.

결국 미국 코스트코사의 자체 브랜드인 '커클랜드 힙 플라스크Kirkland hip flask'를 찾아냈다. 18온스(약 500밀리리터) 용량이면 넉넉한 크기다. 증류주라면 거의 한 병이 들어간다. 큼직한 커클랜드 힙 플라스크가 주는 포만감은 쓸 만했다. 취할 만큼은 아니지만 두세 사람 정도는 마실 양의 위스키가 담긴다. 술은 어떤 경우라도 모자라는 것보단 남는 편이 낫다. 경험에서 실패의 교훈을 얻지 못한다면 낭패다.

커클랜드 힙 플라스크는 알 카포네가 활동할 당시의 클래식한 원형을 그대로 고수하고 있다. 여기에 반짝이는 스테인리스 재질로 만들어 견고하고, 마개를 밀봉한 성능도 빈틈없다. 큼직한 청바지 뒷주머니에 넣으면 활동에도 크게 영향을 미치지 않는다. 좋은 술만 들어 있다면 어디서든 분위기를 반전시킬 준비가 된 셈이다.

술은 웬만한 사람의 입은 다 열게 하는 위력의 묘약이다. 여행지에서 추위를 녹이는 세 가지 방법이 있다. 하나는 따뜻한 사람의 손을 잡는 것, 두 번째는 열이 날 때까지 죽어라 뛰어다니는 것, 세 번째는 독한 술로 몸과 마음을 벌렁거리게 하는 것이다. 난 첫 번째와 세 번째를 함께할 때 제일 행복하다.

책을 소유하는 예스러운 방법
21세기식 조선 장서인

남궁산 장서표

말러의 교향곡이나 바그너의 오페라가 듣고 싶어진다면 가을이다. 평소 제쳐 놓았던 두꺼운 책을 읽을 요량이라면 깊은 가을이다. 서늘한 공기의 감촉은 정서의 묵직한 보충을 지시하는 게 분명하다. 사 놓고 꼼꼼하게 보지 못했던 화집과 사진집도 다시 들추게 된다.

읽은 책을 꽂아 둔 서가는 반쯤만 기능하는 거다. 앞으로 읽을 책이 많이 꽂혀 있다면 좋은 서가다. 생각의 흐름에 따라 무엇을 읽을까 궁리하는 사람이 책을 제대로 사랑하는 거다. 그 흔적이 서재에 쌓이게 된다. 다 읽은 책만 수북한 서재는 먼지로 가득하다. 읽어야 할 새 책으로 넘치는 서재는 활기로 반짝인다.

그래도 갖고 싶은 책은 넘친다. 모르면 책을 살 일이 없다. 알기 때문에 더 많은 책을 사들이게 된다. 만났던 사람들과 다녀 봤던 거리가 준 영향이란 얼마나 크던가. 없던 관심이 생기고 있던 관심을 키워야 할 이유를 알게 된다. 책이 있어 더 알고 싶은 욕구가 충족된다. 살아온 시간만큼 쌓이는 책은 비로소 무엇을 하고 싶은지 알게 해 준다.

책은 서가에 꽂아 둔다. 읽었거나 읽으려고 놓아 둔 것이다. 책 읽은 표시를 해 두고 싶을 때가 있다. 시원찮은 책이라면 그럴 필요도 없다. 꼭 필요한 책이라면 '찜'해 두고 눈에 잘 띄는 곳에 따로 꽂아 두어야 안심이다.

아무리 내 책이지만 소유의 느낌을 환기하는 증표라도 붙여 놓았으면 좋겠다. 책 좋아하는 이들의 습성과 행동에는 공통점이 있다. 보통 책 표지 안쪽이나 뒷장에 날짜와 이름을 써 넣거나 도장을 찍어 둔다. 이 정도 표식으론 성에 차

지 않는 애서가들도 있다. 뭔가 그럴싸한 문양이나 자신만의 고유한 사인을 넣고 싶어진다.

'장서표藏書票'는 이렇게 해서 만들어졌다. 장서표는 책을 귀중품으로 취급하던 15세기 후반, 독일의 귀족과 승려 계층이 자신의 휘장을 판화로 만들어 책에 붙인 것에서 유래한다. 아무나 책을 가질 수 없었던 시절에는 지적 열망이 더 넘쳤을 것이다. 귀한 책을 손에 넣을 수 있는 방법은 훔치는 것뿐이다. 그러니 책을 잃어버리면 찾을 방법이 있어야 했다. '책 소유의 표식'은 내 것임을 증명하는 효과적 방안으로 떠오른다. 도난 방지용 표식, 바로 장서표의 본래 기능이다.

이후 장서표는 지금으로 치면 도난 방지 태그tag를 넘어 장식성을 높이는 예술로 발전한다. 저명한 화가들이 제작하는 장서표가 유행한다. 책 안의 예술이라는 또 다른 장르가 생길 정도였다. 당시의 장서표에는 문자와 그림이 조화롭게 담기는 것이 특징이다. 주로 '판화'로 제작되었고, 내용과 형식의 다채로움은 놀라울 정도였다.

장서표와 일반 판화는 큰 차이가 없다. 크기와 격식만 지키면 된다. 소재도 제한이 없으며 취향에 따라 구상과 추상을 넘나드는 다채로운 표현법을 펼친다. 모양도 사각형, 원형, 삼각형 등으로 다양하다. 우표 크기에서부터 엽서만한 것에 이르기까지 크기도 제각각인 듯 하지만, 일반적으로 5~10센티미터 정도로 만들어진다. 책에 붙여야 하는 것이니 전체의 조화를 고려한 것이라 할 수 있다.

장서표에는 라틴어 '엑스 리브리스EX-LIBRIS'라는 국제 공용 표식이 반드시 들어가야 한다. 영어권에서는 '북 플레이트

Book Plate'로 표시하기도 한다. 일반적으로 기본 요건인 엑스 리브스 표시가 있으면 장서표의 효력이 인정된다. 우리나라에서도 장서표와 같은 '장서인藏書印'이 쓰였다. 고려에서 조선 후기까지 사용된 것으로 알려진다. 하지만 일제 강점기를 거치면서 전통 판화의 맥이 끊겨 버려 조선 장서인은 점차 자취를 감추게 된다.

판화가 '남궁산'은 1991년에 중국 조선족 판화가 이수산의 장서표를 찾아냈다. 이로써 조선 장서인의 전통을 이은 이수산의 작업이 처음 국내에 소개되었다. 품격 높은 조선 장서인의 매력을 남궁산은 자신만의 장서표로 바꾼다. 판화 기법으로 제작된 남궁산의 장서표로 자칫 잊힐 뻔한 조선 장서인의 맥은 이렇게 이어지게 된다. 의식 있는 판화가의 열정과 예술성으로 새로운 장서표가 만들어졌다. 아직 우리나라에서는 장서표가 생소하게 여겨진다. 잘 알지 못하는 것은 물론이고 쓰는 사람이 적기 때문이다. 남궁산 장서표가 그 출발을 열었다.

요즘 세상에 책을 훔쳐 갈 사람이 있을까. 소중한 책에 자신의 장서표를 찍는다는 건 독서 이력의 확인에 불과할지 모른다. 읽은 책의 역사성과 심미적 가치를 드높이는 효과면 충분하다. 장서표는 제가 가진 책의 애정을 더 키워 주는 효과가 있다.

의뢰인의 특징을 남궁산 판화 특유의 감각으로 바꾸어 버린 장서표는 멋지다. 그가 제작한 유명 문인들의 장서표는 판화로 바뀐 인물의 캐릭터라 할 만하다. 안에 담긴 은유적 의미와 상징은 보는 순간 그 작가를 떠올릴 것 같다. 간

결한 선과 단순한 색채로 처리된 판화의 느낌은 독특하다. 이를 스탬프로 만들어 책에 찍으면 장서인이 된다. 남궁산은 국내 유명 문인의 장서표를 모아 여러 차례 전시회를 가졌다. 많은 이가 호응했고, 나도 예술적 기품을 확인한 바 있다. 내 장서표도 남궁산이 만들어 줬다. 그의 눈에 비친 내 인상을 녹여 냈다. 책과 음악이 있고 사진까지 찍는 정체불명의 다종 캐릭터다. '내가 뭐하는 사람이었지?' 장서표를 보고 든 생각이다.

**067**　나의 생활공간을 향기롭게
향이 부드럽게 번지는 디퓨저

## 조 말론 런던
JO MALONE LONDON

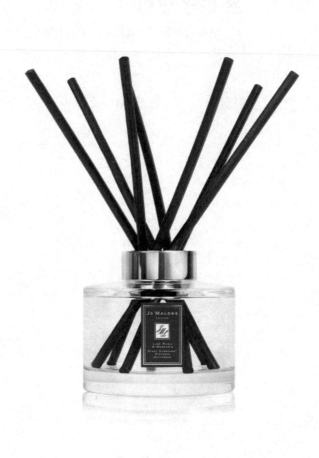

어느새부턴가 마누라의 잔소리가 심해졌다. 새삼스러울 것은 없다. 평소 칠칠치 못한 행동으로 이미 지적과 질타에 익숙해져 있으니까. 이럴 땐 한쪽 귀로 듣고 적당히 흘려버리는 게 상책이다. 이제 웬만한 말엔 꿈적도 하지 않는다. 그런데 최근 들어 잔소리가 하나 더 늘었다. 강도를 높인 구박이다. 내게서 냄새가 난다는 것이다. 나이 든 남자의 냄새가 역겹다던 여자들의 말을 떠올렸다. 정신이 번쩍 들었다. 이제 내가 냄새나는 아저씨 축에 끼었다는 말인가. 구취 제거를 위해 수시로 이도 닦는다. 목욕도 자주한다. 그래도 냄새가 난다면 진짜 나이 탓이다. 우울했다.

서방의 냄새니 마누라는 그나마 참아 줄 수 있을지 모른다. 하지만 바깥에서 만나는 사람들은 어쩌란 말인가. 난 여전히 젊어 보이고 활력 넘치는 매력남으로 남고 싶다. 아저씨로 보이는 정도까진 받아들일 수 있다. 하지만 풀풀 냄새나는 영감이라면 곤란하다. 자각으로 내 상태의 진단은 분명해졌다. 입장 바꾸어 생각해 봤다. 냄새나는 사람 곁엔 나 또한 있기 싫다. 폼 나게 보였던 선배들의 구취에 얼굴 찡그렸던 기억을 떠올렸다. 이젠 내가 그 입장이 되었다. 사람 사는 일은 누구도 예외 없는 과정의 순간을 맞는다.

마누라의 말 한마디는 비수가 되어 꽂혔다. 씻어도 해결되지 않는 냄새의 근원이 있을 것이다. 원인을 안다면 해결 방안도 있을 것이다. 피부의 탄력이 떨어지면 피지 속 지방산의 산화로 악취가 난다는데, 어쩔 수 없는 노화 증상을 나라고 어쩔 것인가. 더 자주 씻고, 옷 갈아입는 횟수도 늘리기로 했다. 그래도 풍길지 모르는 냄새가 신경 쓰였다.

냄새는 냄새로 다스려야 사라진다는 생각이 들었다. 기름때를 녹이는 비누는 기름으로 만들어지지 않던가. 몸의 악취를 향기로 지우면 된다. 내 일상에 끼어든 적 없는 냄새가 슬금슬금 다가왔으니, 향기를 끌어들여야 한다. 감각의 끝점에 향이 위치한다는 사실을 떠올렸다. 신을 향한 정화와 연결의 의미로 향이 쓰이는 건 모든 종교의 공통점이기도 하다. 향의 관심이 커졌다. 사실 예전부터 향에 관심은 있었다. 좋은 향의 끌림을 경험해 보지 않은 사람이 있을까.

　　청년 시절에 전국을 떠돌았다. 전라북도 부안군 위도의 숲에서 풍기던 백리향의 유혹은 잊을 수 없다. 6월 하순, 안개에 섞여 어디선가 풍기던 향은 온 숲을 휘감아 돌만큼 강렬했다. 끊어질 듯 이어지는 달콤한 향을 향해 홀린 듯 뿌연 안개 속 숲을 헤매기 시작했다. 가시덤불에 찔리고 넘어지며 꿀풀과 관목인 연분홍 백리향을 찾아냈을 땐 어둑해질 무렵이었다. 향의 유혹이 맞았다. 처음 겪어 보는 아름다움에 정신마저 혼미해질 정도였다.

　　영화로도 만들어진 파트리크 쥐스킨트의 소설 『향수』는 천재적 후각을 갖고 태어난 주인공이 처녀 열세 명을 죽여서까지 만들고 싶었던 향의 이야기다. 광기와 집념의 청년이 기어코 만들어 낸 향은 세상마저 지배할 힘을 갖춘다. 향으로 사형마저 면하게 되는 기상천외한 내용은 오랫동안 기억에 남는다. 향수 한 방울을 만들기 위해 얼마나 많은 장미 꽃잎이 필요한지 영화를 통해 처음 알았다. 연금술사처럼 후각을 충족시키기 위해 온갖 짓을 벌이는 조향사의 존재에도 공감했다.

유럽의 향수 문화는 몸에서 나는 악취를 가리기 위해 비롯됐다. 고급 향수에 대한 환상이 깨져도 할 수 없다. 모든 물건은 필요에 의해 만들어진다. 제 몸의 악취를 향기로 바꾸고 싶은 인간의 욕망은 처절하고 집요했다. 향기라는 아름다움은 오래 이어지는 법이 없다. 사라져 버려, 그래서 더욱 아쉽고 강렬한 향의 매료는 감각의 극점을 향해 치닫는다. 아무나 갖지 못하는 값비싼 침향을 피우며 사는 이들도 보았다. 범접할 수 없는 그윽한 향과 함께하고 싶었을 것이다. 향의 기대와 설렘은 진심이다. 제 몸에서 나는 악취의 서글픔을 지우려고 최고의 향을 피운다. 진심과 노화에 맞서는 처절함의 양은 모두 같다.

기억에 선명한 백리향과 소설 『향수』에 등장하는 상상의 향도 좋다. 침향의 그윽함도 끌어들이고 싶다. 하지만 남세스럽게 몸에 향수를 뿌리고 다니긴 싫다. '기생오라비' 같은 아저씨란 경멸을 참아 낼 뱃심이 없는 탓이다. 몸의 체취가 향수의 향을 누른다면 더욱 괴로워질지 모른다. 주변 사람들에게 해 끼칠 짓은 하지 말아야 한다. 대신 향기를 퍼뜨려 그 안에 있어 보기로 했다. 향 '디퓨저diffuser'로 공간 전체를 채우면 체취도 가리고 기분도 좋아질 것 같았다.

머릿속에 그리던 향을 내는 디퓨저를 찾아냈다. 영국에서 만드는 '조 말론 런던JO MALONE LONDON'이다. 조향사 조 멀론 Jo Malone의 이름을 브랜드 명으로 삼았다. 조 말론 런던은 코를 찌를 듯한 자극 대신 부드러움으로 다가온다. 안개 숲속의 백리향 같기도 하고, 들판의 싱그러운 향이 적절하게 섞인 것 같기도 하다. 온 대지가 꽃으로 뒤덮인 7월의 몽골 초원의

허브 향 같기도 하다. 자연의 향에 가깝다. 향수하면 우선 떠올려지는 프랑스 제품의 짙은 향과 달라 마음에 든다.

　유명 쇼핑 호스트가 쓴 책에도 조 말론 런던이 등장한다. 남편이 허락도 없이 자신의 향수를 슬금슬금 쓴다는 조 말론 런던이다. 남자와 여자 모두가 선호할 중립적 조향이라 할 만하다. 향수뿐 아니라 향초와 실내용 디퓨저, 목욕용 로션 같은 향기 관련 제품들도 나온다. 생활공간을 향으로 채우라는 조 멀론의 제안은 세계인의 호응을 받고 있다.

　향기가 행복한 삶을 이끌어 줄 해법이라도 되는 것일까. 버스 정류장에도 향수 광고가 붙어 있다. 이전엔 눈길조차 주지 않았다. 이젠 유심히 들여다본다. 외국에 나갔다 들어올 때면 공항 면세점에 들러 조 말론 런던 두 개를 산다. 향수는 마누라 몫이다. 내 몫은 디퓨저다.

　작업실 비원에서 향기가 나기 시작했다. 좋은 향을 풍기는 공간에서 일하면 기분이 좋다. 엊그제 화사하게 핀 매화의 그윽한 향이 작업실로 옮겨진 느낌이다. 향기의 효능은 생각보다 컸다. 아침 작업실 문을 열고 들어서면 향긋한 향으로 가득하다. 조 말론 런던의 향은 내 몸의 체취마저 지워 주었을 것이다. 향이 가득한 공간에 있다는 게 얼마나 행복한지 비로소 알았다.

본질에 웃음을 더한 디자인
쉽게 따는 와인 오프너

## 보이
BOJ

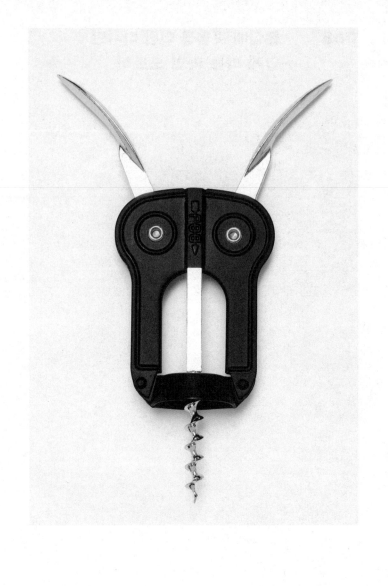

현대 디자인의 출발점이라 할 바우하우스를 공부하고 있다. 모두의 관심일 '창조의 시선'을 찾기 위한 노력이다. 독일 베를린을 기점으로 유럽의 여러 도시를 돌며 취재했다. 짧으면 보름, 길면 스무날 동안 이어지는 일정은 만만치 않았다.

여행의 고단함은 술로 달래야 제격이다. 하지만 동행은 정확하게 맥주 한 병을 물 대신 마시는 독일식 주법에 익숙했다. 가끔 취하게 마셔 보자는 나의 제안은 번번이 묵살당했다. 공부가 취미인 박사의 태도는 단호했다. 술 없이도 멀쩡하게 사는 남자와 함께 지내야 한다. 은근히 부아가 치밀었다. 같이 마셔 주지 않으면 혼자라도 마셔야 술꾼이다.

아는 이 없는 낯선 도시의 밤은 지루하기만 했다. 호텔 건너편에 슈퍼마켓이 보였다. 웬만한 와인이라면 5유로(약 7,000원) 정도의 가격으로 살 수 있다. 국내의 와인 값과 비교하면 거저 얻은 기분이다. 즐거움은 잠시였다. 아뿔싸! 방 안엔 당연히 있어야 할 와인 따개가 없다. 호텔 직원과는 연락이 닿지 않았고, 따개를 파는 슈퍼마켓은 벌써 문을 닫았다. 와인 마시는 걸 참기로 했다. 옆방엔 죽어라 공부하고 있는 사람이 있다. 코르크를 따지 못한 와인은 차가운 유리병일 뿐이다. 취하지 못하고 잠들지도 못하는 처량한 밤은 어두운 푸른빛이었다.

베를린의 중심인 티어가르텐 근처엔 바우하우스박물관이 있다. 박물관은 연신 사람들로 북적인다. 몇 번의 방문으로 진열품의 의미가 선명하게 꿰어진다. 디자인은 과거의 경험을 딛고 맥락을 바꾸어 다시 태어난다. 이미 있던 것을 조합하고 뒤집는 접근의 변화가 바로 새로움이었다. 본질이

곧 아름다움이란 바우하우스의 메시지는 여전히 유효하다. 스티브 잡스는 "바우하우스 이후 디자인은 없다"라고 단언했다.

박물관 아트숍에서는 바우하우스 DNA를 물려받은 다양한 디자인 상품을 판다. 한눈에 유전인자가 파악된다. 장식을 없앤 간결함과 재질이 느껴지는 촉감을 갖추고 있다. 안목 높은 재단의 담당자가 엄선한 물건들이다. 올빼미를 닮은 와인 따개가 눈길을 끌었다. 호텔 방에서 뒹구는 와인 때문일 것이다. 1905년부터 와인 따개를 전문으로 만들던 스페인 '보이BOJ'사의 제품이다.

코르크 따개가 뭐 대단한 것이 있을까. 아니다. 써 보면 아는 대단한 물건이 있다. 본질이 곧 아름다움이니 코르크가 잘 따지지 않는 물건은 소용없다. 간단한 코르크 따개는 스크루 철사를 박아 손의 힘으로 뺀다. 단순하지만 불편하다. 손이나 양 허벅지를 받침점으로 잡아야 열린다. 걸쇠형은 따개의 일부가 병에 걸쳐진 받침점 역할로 한 손으로 따도 된다. 병을 잡는 한 손의 역할은 여전히 줄어들지 않는다. 더 나가면 따개 자체를 병 끝에 올려 받침점으로 쓰면 된다. 이제 병을 잡기 위한 손도 필요 없다. 손잡이를 쥔 두 손을 올리기만 하면 된다.

따개의 기능이야 조악한 중국산이라 해도 문제될 게 없다. 하지만 세부를 들여다보면 그 차이가 벌어지기 시작한다. 제일 중요한 부분은 코르크에 꽂히는 스크루의 품질이다. 대부분 성근 코일 형태의 스크루를 쓴다. 보이는 빗면 나사를 각형 밀대로 끌어올린다. 손잡이에 붙은 톱니에 물려

움직이는 랙 앤드 피니언rack and pinion 구조는 코르크를 뺄 때 힘들이지 않아도 된다. 쉬워 보이는 일을 비범하게 마무리하는 게 제일 어렵다. 각 방식의 장단점은 있게 마련이지만, 보이는 별것 아닌 따개를 특별하게 설계했다.

양 톱니바퀴를 감싼 둥글린 철판과 고정용 금속리벳은 올빼미 얼굴과 눈처럼 보인다. 양 손잡이는 각도에 따라 움직이는 날개다. 와인 코르크를 올빼미가 따 주는 것이다. 필요한 기능에 더한 디자인으로 웃음을 주는 센스는 남달랐다. 치마 입은 여인의 팔짓으로 유명한 알렉산드로 멘디니의 '안나 GAnna G'도 여기에 영향받았다는 생각이 든다. 보이의 올빼미 코르크 따개는 안나 G보다 훨씬 이전에 만들어졌기 때문이다.

혼자 사는 여자 지인들이 한때 우스갯소리로 와인 코르크를 따 줄 남자가 없을 때 울컥한다고 했었다. 혹시 생각처럼 쉽게 따지지 않는 와인병을 부둥켜안고 난감해한 경험이 있다면 올빼미 코르크 따개를 주목해 볼 일이다. 와인은 결국 호텔에서 옆방의 동행과 마셨다. 비마저 부슬거리는 베를린의 을씨년스러운 날씨는 와인 마시는 두 아저씨를 슬픈 그림으로 비춰 줬다. 행여 와인 코르크를 따지 못해 울컥하는 여인네가 옆방에 있기를 진심으로 바랐다. 아무리 돌아봐도 투숙객은 보이지 않았다. 중요한 순간엔 꼭 어긋나는 쌍곡선의 비애가 사람 사는 일이다. 코르크 따지 못한 여인조차 없는 슬픔을 아름다움이라 치기로 했다. 바우하우스 공부를 통해 "본질이 곧 아름다움"이라 배웠기 때문이다.

# 간소함의 아름다움
# 주거에 필요한 생활용품

## 무인양품
MUJI 無印良品

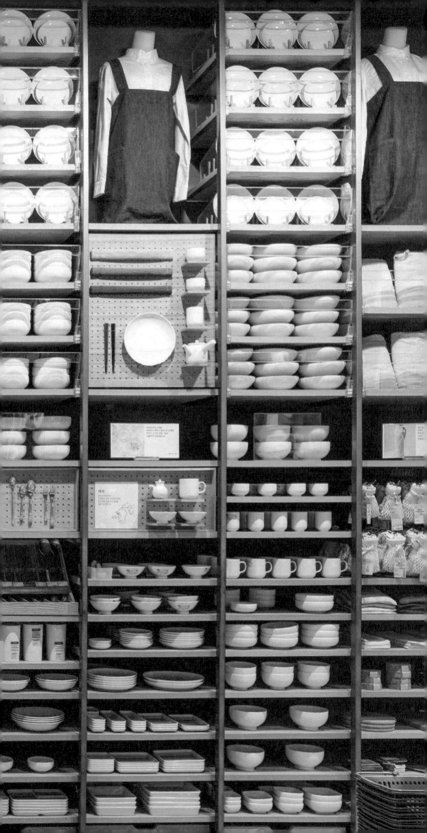

평소 비원에서 대부분의 시간을 보낸다. 오해하지 말기 바란다. 내가 창덕궁 안의 비원을 거처로 삼았을 리 없다. 비원은 20년 동안 한자리를 지킨 내 작업실의 이름이다. 지하층을 뜻하는 B1을 우리말로 음차했다. 제멋대로 이름 붙인 비원은 의도된 단절과 고립의 표시이기도 하다.

일정 없는 날엔 비원에서 나오지 않는다. 온종일 아무도 없는 방에서 글을 쓰고 음악을 듣는다. 지치면 커피를 정성스럽게 내려 마신다. 기왕이면 프리미엄 등급의 원두만을 쓴다. 커피는 멋진 잔에 마셔야 한다. 허접한 커피 잔은 내게 없다. 코를 벌렁거리며 커피 향을 즐기고 우아한 표정을 지으며 맛을 음미한다. 봐 주는 사람은 당연히 없다. 저 혼자 빛나고 저 혼자 아름다운 일상일 뿐이다.

취향의 선택은 까다로울수록 좋다. 값비싼 고급품이 아니라도 상관없다. 본질에 충실하고 아름다움이 풍기는 물건들이 당긴다. 덕지덕지 장식이 붙은 건 거저 줘도 싫다. 뒤로 물러난 듯한 절제가 돋보이는 물건이라면 매력을 느낀다. 삶은 물건을 쓰면서 이어진다. 자신의 일상이 소중하다면 살기 위한 물건들에 신경 쓰는 건 당연하다. 꼭 필요한 물건이라면 무리를 해서라도 사들인다. 자신에게 베푸는 호사란 아껴선 안 된다.

주거의 형태와 사는 방식이 생활의 내용들을 규정해 나간다. 쌓여 가는 물건과 도구로 비롯되는 일상의 깊이가 살아가는 즐거움을 키우게 된다. 제 손으로 끌어들인 생활의 풍요가 리추얼(의식)로 바뀌는 게 라이프스타일이다. 생활이 곧 그 사람의 삶의 내용이 된다는 점은 분명하다.

유목민의 생활에서 쓸모없는 전기밥솥이 우리에겐 필수품이다. 그들이 아끼는 찌그러진 솥단지는 우리에게 필요없다. 각자의 삶을 펼치기 위한 생활의 물건들이 라이프스타일을 결정한다는 건 맞는 말이다. 용도에 우위가 있을 리없다. 하지만 전기밥솥과 찌그러진 솥단지로 비롯되는 삶의 내용은 큰 차이를 만든다.

취향의 선택이어야 생활의 물건이 빛난다. 취향은 선호의 감정이 아니라 아름다움을 골라내는 능력이란 점을 잊으면 안 된다. 이렇게 사들인 물건이어야 일관성을 지닌다. 아름다움의 기준이 자신의 취향에 녹아 있기 때문이다. 아름다움은 형태만을 뜻하지 않는다. 자연에 가까운 생활 방식이나 존재감도 포함된다. 물건의 선택으로 자기표현을 하는 시대의 속성은 보편화되고 있는 중이다.

생활하는 사람은 어떤 것을 원할까. 또한 어떻게 살고 싶은 것일까. 이런 소망과 물건은 어떤 관계가 있을까. 이런 문제에 천착했던 사람들이 있었다. 1980년 일본에서의 일이다. 자잘한 생활의 조각들이 결국 삶이란 믿음은 솔직했다. 생활에 확실히 뿌리를 내린 것, 있는 그대로의 것, 근본이 되는 것을 원점으로 삼았다.

생활을 위한 아름답고 좋은 물건들만 만든다는 '무인양품MUJI 無印良品'은 이렇게 탄생했다. '무인(無印, 상표가 없는)양품(良品, 좋은 상품)'이란 작명에 회사의 모든 철학이 담겨 있다. 좋은 물건이라면 상표마저 지워도 문제가 없다는 말이다. 43년 동안 만든 7,000여 종의 상품은 모두 주거에 필요한 것들이다. 집과 내부를 채우는 가구에서부터 옷과 신발, 먹거

리와 조리 도구, 자질구레한 잡화까지. 어차피 써야 할 물건이라면 좀 더 아름답고 의미를 지니길 원했다. 그래서 품질은 기본이고 이야기까지 담겨 있는 물건들이 만들어졌다.

무인양품의 제품들은 소재의 질감과 아름다움을 드러낸다. 나무로 만든 물건이라면 나뭇결과 그 질감을 웬만해선 가리지 않는다. 장식을 빼고 칠마저 얇게 했음은 물론이다. 플라스틱을 쓰는 가전제품은 색채마저 지워 버린 흰색이다. 옷의 디자인도 단색이 주류를 이룬다.

이들 물건의 공통점은 단순히 장식을 덜어 낸 깔끔함으로 끝나지 않는다. 궁극적으로 텅 비어 있는 듯한 느낌을 준다. 쓰는 방식과 고정관념에 얽매이지 않는 여백의 여유를 실천하는 것이라 할까. 비어 있어 외려 충만해지는 동양식 정서의 유연성이 느껴진다. 더도 말고 덜도 말고 필요 최소한의 것만으로도 유지되는 아름다움은 모자람이 없다.

무인양품은 대단한 것처럼 떠벌리지 않는다. 무리하지 않고 일부러 애쓰지도 않는다. '최고의 것이 아니라 이 정도면 됐다'로 요약되는 실용의 균형도 중요하다. 군더더기를 덜어 내 가격도 비싸지 않다. 유명 제품에 뒤처지지 않는 품격은 간소함의 아름다움을 실천하는 데서 나온다. 무인양품은 물과 같은 브랜드일지 모른다. 단번에 사람을 매료하는 힘은 없다. 대신 맑은 물의 청량감이 서서히 스며드는 것 같다.

비원에선 무인양품의 나무 쟁반을 쓴다. 커피 잔을 받쳐 들고 다니는 용도다. 참나무의 질감이 느껴지는 적층 합판의 쟁반은 간결한 아름다움이 일품이다. 우리의 나무 쟁반에서 힌트를 얻어 디자인했다는 말을 들었다. 가끔 쟁반 위에 목기

를 올려놓고 도자기 감상하듯 본다. 유려한 곡선의 매끄러움이 절묘하다. 은은한 광택도 잃지 않았다. 쟁반 위에 얹어진 목기는 원래 하나였던 듯 자연스럽다. 평소 쓰던 물건에서 이런 멋진 그림이 만들어질 줄 몰랐다. 물건에서 풍기는 인상이 좋다면 결국 만드는 이의 생각에 공감하는 거다.

생선 비린내부터 마늘 냄새까지
냄새 잡는 스테인리스 비누

## 헹켈 스멜 리무버
HENCKEL Smell Remover

선망하는 이들이 쓰는 물건은 좋아 보인다. 뭔가 이유가 있을 것이란 맹목의 신뢰 때문이다. 덩달아 갖고 싶어지고, 결국 사게 된다. 광고에 유명인을 등장시키는 이유다. 반대의 경우라면 물건을 쓰는 사람까지 이상하게 여기게 된다. 속내는 감출 수 있어도 표정마저 가릴 순 없다. 물건은 죄가 없다. 사람의 마음이 출렁거리는 거다.

내가 선망하는 인물이 있다. 수십 년 스쿠버다이빙을 해 온 선배다. 대개 취미란 한때의 관심과 열정에 머무르게 마련이다. 좋아하는 일을 진정한 사랑의 단계까지 지속한 그가 경이롭다. 선배는 평소에 입고 다니는 옷과 구두도 멋졌다. 아무렇게나 걸쳐 멘 듯한 가죽 백도 낡았으나 관록이 느껴졌다. 일상 곳곳에서 발견되는 그의 취향과 선택의 안목은 남다른 데가 있다. 나도 슬그머니 따라 해 보기도 했다. 같은 물건을 사들인 사실도 감추지 않겠다.

선배를 따라 몇 번 다이빙을 해 봤다. 덕분에 제주도 서귀포 앞 섶섬, 문섬, 범섬 주위의 바닷속을 구경했다. 스쿠버 장비들 또한 경력만큼이나 좋은 제품들이다. 닦고 조이고 기름칠한 그의 산소통과 부력조절기BCD 레귤레이터를 물고 노련하게 앞장서는 선배는 듬직했다.

삶이 어찌 묵직하고 고상한 것만으로 채워질까. 다이빙 이후 펼쳐지는 모습은 시장 좌판에 식당을 벌인 듯 어수선했다. 생선 다듬고 먹는 일만 남았다. 나이가 적은 내가 조리를 맡기로 했다. 생선을 다듬는 일은 만만치 않다. 대가리에 칼집을 내 피를 빼고 배를 갈라 내장을 빼내야 한다. 생선살을 발라내기 위해선 몇 과정이 더 남았다. 생선회 한 점을 먹기

위해선 피범벅이 된 생선의 부산물 한 다발을 처리해야 한다는 걸 알았다.

먹는 이들의 표정을 조심스레 살폈다. 회는 그런대로 괜찮은 모양이다. 얼치기 주방장의 실력은 좋은 평가를 받았다. 문제는 그다음이다. 비누로 손을 아무리 씻어도 생선을 주무른 손에서 비린내가 가시지 않았다. 옆에 있던 선배가 웃으며 비누처럼 생긴 쇳덩이를 건네줬다. 흐르는 물에 손을 씻으면 냄새가 가신다 했다. 비누처럼 미끈거리지 않는 감촉은 이상했지만 힘 있게 비볐다. 손에 남아 있던 비린내가 싸악 지워지는 놀라운 일을 겪었다.

세월이 흘렀다. 제자에게 갑자기 연락이 왔다. 독일에서 재미있는 물건을 봤는데 알고 있는지 물었다. 직접 찍은 사진을 카톡으로 보내왔다. 깜짝 놀랐다. 제주도에서 선배가 건네 준 스테인리스 비누와 같은 모습으로 '헹켈HENCKEL' 상표가 붙어 있다. 쌍둥이 칼로 유명한 독일의 헹켈이었다. 상표 하나로 물건이 달리 보였다. 브랜드의 신뢰감은 어쩔 수 없다.

예전 비린내를 없애 준 강력한 쇠비누에 대한 관심이 여태 생기지 않은 이유를 떠올려 봤다. 처음 본 물건의 생소함이 우선이다. 게다가 미더운 구석이 없는 아이디어 상품으로 여겼거나 '듣보잡' 브랜드라 우습게 여겼을 터다. 편견의 힘은 생각보다 강했다.

며칠 후 제자가 보내 준 헹켈의 스테인리스 비누를 받았다. '스멜 리무버Smell Remover'란 이름이 적힌 작은 박스는 독일 제품의 신뢰감을 담은 듯했다. 스멜 리무버는 스테인리스강의

특성을 활용한 제품이다. 스테인리스강은 물에 닿으면 알칼리성으로 작용해 냄새의 원인이 되는 황 분자의 이온과 중화된다. 비누로도 빠지지 않는 냄새를 제거하는 탁월한 효과의 바탕이다. 2000년대 초부터 만들어진 아이디어 상품이기도 했다.

독일에 다녀온 이들이 선호하는 선물 아이템이 헹켈 스멜 리무버다. 값도 비싸지 않아 인기가 높은 모양이다. 세련된 디자인과 조밀한 재질감의 금속 광채가 눈에 들어온다. 스테인리스강의 재질 등급은 150개가 넘는다. 비슷해 보여도 내용이 다를 수 있다는 말이다. 스테인리스강의 표면을 보면 대략의 품질이 가늠된다. 좋은 재질은 금속광택의 깊이감이 다르다. 붉은빛이 감도는 헹켈의 표면 질감은 남다르다. 중국산과 비교해 보면 단번에 알 수 있다.

스테인리스 비누의 수명은 반영구적이다. 쇠로 만든 것이니 닳을 리 없다. 잃어버리지만 않는다면 대를 물려 써도 좋다. 손의 냄새뿐 아니라 플라스틱 김치 통 같은 냄새가 잘 빠지지 않는 용기에도 효과가 크다. 물 담은 통 안에 스테인리스 비누를 하루 정도 담가 두면 된다나. 제품을 만든 독일의 회사도 모르는 용법을 한국 아줌마들의 응용력으로 찾아졌다. "너무 좋더라" 하는 주부 사용자들의 사용 후기를 보면 그 효과는 검증된 셈이다.

생선 비린내를 손에 묻히고 다니길 싫어하는 낚시꾼들도 주요 사용자다. 별것 아닌 쇠 비누에 열광하는 이들이 늘어난다. 세상에 별것 아닌 물건이 있을까. 그 쓰임이 제게 절실하지 않을 뿐이다. 무관심이란 대개 몰라서 생기게 된다.

무엇에 쓰는 것인지 알면 태도가 달라진다. 이런 물건을 오래전에 찾아낸 선배의 촉수는 역시! 대단하다.

네덜란드 바퀴 전문가의 작품
문턱도 쉽게 넘는 여행용 캐리어

## 부가부 박서
Bugaboo Boxer

공항에서 제시간에 비행기를 타는 일보다 더 중요한 일이 있을까. 사람들은 공항에 머무는 두 시간 남짓 동안 비행기의 제 좌석이라는 소실점을 향해 달려간다. 그 사이에 벌어지는 일들은 꽤 많을 것이다. 여행 횟수가 늘어날수록 할 말도 늘어 가는 이유다. 우리는 다시 마주칠 일 없는 사람들과 스치는 공항이 점점 친숙하게 여겨지는 시대를 산다.

이상하게도 공항에선 여유가 생기지 않는다. 허겁지겁 도착한 터미널은 늘 혼잡하다. 공항이 당신만 배려해 줄 리 없다. 열 지어 선 사람들의 수는 쉽게 줄지 않는다. 조급해지게 마련이다. 공항 카운터의 규정도 나라마다 달라서, 큰 짐을 따로 부쳐야 하거나 포장해야 받아 주는 곳도 있다. 한 손은 캐리어를 밀고 쇼핑백까지 들었다. 낯선 공항에서 찾아갈 곳은 감춰져 있다. 공항에서 진땀 흘려 보지 않은 이들은 분명 누군가의 힘으로 비행기를 탄 것이다.

탑승 수속을 마치면 혼잡한 탑승 게이트를 찾아가는 일이 남아 있다. 기내 반입할 짐은 여전히 끌고 다녀야 한다. 목이라도 축일 요량으로 들른 카페는 넘치는 사람들로 북적인다. 주문하랴 가방 지키랴 정신이 없다. 겨우 찾은 탑승구 대기실 앞은 혼잡하고 앉을 곳도 없다. 손에는 여전히 짐이 들려 있다.

규모의 차이만 있을 뿐 세계 어느 나라의 공항에 가도 시스템은 같다. 비행기를 타고 내리는 과정의 번거로움과 복잡함까지 똑같다. 잠시도 긴장을 풀지 못한다. 공항에서 여유 있게 보낼 수 있는 사람은 기업의 회장님 정도랄까. 이런 처지가 아니라면 여행의 기술을 터득하는 수밖에 없다.

외국을 다니다 보면 인천공항의 신속한 출입국 관리와 화물 처리시스템에 더해 쉽게 이동할 수 있는 편의성이 그리워진다. 아! 대한민국은 정말 좋은 나라다.

해외여행을 할 때 가장 불편했던 일을 떠올려 봤다. 짐을 싣는 캐리어가 문제였다. 지금까지 써 봤던 어떤 것도 100퍼센트의 만족은 주지 못했다. 알루미늄이나 폴리카보네이트 재질의 하드 케이스는 짐이 늘어났을 때 넣을 곳이 없어 난감해진다. 별도의 가방을 준비해야 한다. 짐 하나가 늘면 신경을 두 배로 써야 한다. 확장성이 좋은 캔버스 소프트 캐리어는 바퀴와 손잡이가 시원치 않고 후줄근한 디자인도 마뜩잖다.

그래도 하드 케이스가 여행용 캐리어의 대세다. 확장의 불편은 '캐리어가 다 그렇지' 하는 심정으로 알아서 해결해야 한다. 매끈한 캐리어와 별도로 얹은 가방은 언제나 불화한다. 미끄러져 떨어지기 일쑤다. 마음은 급하고 손은 두 개밖에 없어 난처한 일들이 공항에선 빈번하게 일어난다. 두 개의 캐리어를 끌고 다녀도 불편하긴 마찬가지다. 여행에서 짐의 개수가 늘어나 유리한 경우란 생기지 않는다.

해결되지 않는 문제가 하나 더 있다. 바로 바퀴의 크기와 잘 구르지 않아 생기는 불편이다. 캐리어엔 보통 두 개나 네 개의 플라스틱제 바퀴가 달려 있다. 두 개의 바퀴는 짐의 무게가 늘면 손잡이로 하중이 분산되어 끌기 어려워진다. 이런 문제로 네 개의 바퀴가 달린 캐리어가 대세다.

문제는 여전히 남는다. 바닥이 매끈한 공항에서 무슨 문제가 있으랴 하지만, 캐리어는 턱도 넘고 길 위도 굴러야

한다. 호텔 방까지 가야 제 할 일을 다 하는 물건이다. 아스팔트 도로에선 바퀴가 작아 구르는 소리만 요란하다. 돌로 포장된 유럽의 골목을 지나 계단 있는 호텔에 묵어 보시라. 지금까지의 캐리어가 얼마나 불편한 물건이었는지 저절로 알게 된다.

오스트리아 빈공항에서 한 사람과 눈이 마주쳤다. 검은색 스커트에 흰 블라우스 차림의 여성은 박쥐를 연상시키는 까만 캐리어를 밀고 다녔다. 사람과 캐리어가 합체된 듯한 모습은 멋져도 너무 멋졌다. 정신 차리고 다시 보니 그녀의 캐리어가 특별하다는 걸 알았다. 손잡이를 끌지 않고 유모차처럼 밀고 가는 거다.

신기하고 희한했다. 네덜란드의 '부가부 박서Bugaboo Boxer'란 제품이었다. 부가부란 회사는 유모차로 더 유명하다. 뭔가 연관성이 있다. 아기를 태우는 유모차의 기술이 여행용 캐리어에 쓰였다는 걸 눈치챘다. 아무렴 아기를 사랑하는 엄마들이 덜컹거리는 유모차를 살 리 없다.

기존 캐리어는 본체에 바퀴를 달아 끌고 다닌다. 부가부 박서는 마치 컨테이너 트럭처럼 별도로 분리된 바퀴 프레임에 캐리어를 싣는 구조다. 잘 구르고 성능 좋은 바퀴가 우선이고 캐리어는 짐칸 역할만 한다. 바퀴와 캐리어 가운데에 주가 되는 파트를 뒤집어 놓은 것이다. 부가부 박서는 캐리어를 '어떻게 가지고 다닐까?'를 고민한 최초의 물건이다. 간단해 보이는 아이디어는 여행용 캐리어가 만들어진 이후 지금까지 실현되지 못했다.

부가부 박서는 불편을 흘려버리지 않았던 바퀴 전문가

의 작품이다. 네덜란드의 디자인 역량과 기술이 뒷받침되어 세련되고 기능적인 물건으로 완성됐다. 우레탄 고무로 만든 큼직한 바퀴는 베어링 처리가 되어 있어 원활하게 돌아간다. 여기에 크기별로 모듈화된 케이스를 변신 합체 로봇처럼 붙이고 떼면 된다. 바퀴가 크므로 턱을 부드럽게 넘을 수 있고, 밀고 다니니 힘도 들지 않는다.

큰맘 먹고 산 부가부 박서를 밀고 오사카에 다녀왔다. 공항 바닥에 기름을 바른 줄 알았다. 스윽 밀었을 뿐인데 저절로 굴러가는 듯한 부드러움이라니……. 공항 밖 도로 바닥에 박힌 장애인 유도 블록이나 문턱도 쉽게 넘었다. 에스컬레이터를 타거나 계단을 오를 때에도 편했다. 가져간 두 개의 케이스는 이동할 때 하나로 뭉쳐졌다.

빠진 짐이 없는지 우왕좌왕할 필요가 없다. 손잡이 프레임엔 별도의 비상용 끈이 달려 있어 면세점에서 산 쇼핑백도 편리하게 묶을 수 있었다. 넣을 곳이 마땅치 않았던 애플 맥북 프로를 넣을 자리도 확보되어 좋았다. 내가 찾고 있던 캐리어란 바로 이런 거였다. 캐리어가 바뀌었을 뿐인데 여행의 피곤함이 이토록 줄어들지 몰랐다. 세상을 다니며 제 삶의 풍요를 채우는 이들에겐 잇 아이템이 될 듯하다.

**072**  부드러운 맛의 비결
계란찜에는 실리콘 냄비

## 실룩실룩 찜기
SillookSillook

텔레비전 리모컨을 돌리면 예외 없이 음식 관련 내용이 나온다. 반복되는 '먹방' 공세가 지겹기도 하다. 그러면서도 본다. 먹음직스러운 음식이 소개되면 갑자기 남해의 바닷가 마을 식당으로 떠나고 싶은 충동까지 인다. 먹는 일보다 중요한 건 없다는 방송의 충동질은 집요했다. 보는 이는 방송을 이길 수 없다. 소개된 식자재와 레시피를 따라 요리도 해 보고 주방 기구도 사들인다.

최근 들어 많은 남자가 요리하는 일을 즐긴다. 텔레비전의 영향력 때문이기도 하겠지만, 고정된 남녀의 역할을 깨부수는 세계적 추세와도 통한다. 이유야 어떻든 음식을 만들 줄 알면 편리한 때가 많다. 제 손으로 요리해 먹을 줄 아는 남자는 어디에서든 잘 적응한다. 홀로된 내 아버지는 시골집에서 7년을 지내고 있다. 그것도 너무나 즐겁고 행복하게, 개와 온갖 기화요초에 둘러싸여서 말이다. 아버지가 내게 말했다. "아들아! 적적하긴 하지만 혼자 사는 데 전혀 문제가 없단다. 이게 다 음식을 할 줄 알기 때문이지."

이런 아버지의 재주를 나도 물려받은 듯하다. 음식 만드는 일이 재밌다. 무엇을 먹을까 궁리하고 재료를 선택해 섞고 재주를 동원해 잘 만드는 과정은 글 쓰고 사진 찍는 일과 다를 게 없다. 만든 음식을 먹어 주는 사람들의 평가가 궁금해지는 점도 똑같다.

음식을 할 수 있는 것과 잘하는 건 별개의 문제다. 보기 좋은 떡이 더 맛있게 마련이다. 먹음직스럽고 이쁘게 보이는 음식은 만드는 사람의 역량에 달렸다. 같은 재료로 적당한 모양을 만드는 건 미적 감각이다. 간을 맞추고 맛을 내는

균형 감각도 필요하다. 때맞춰 프라이팬을 들고 내리는 순발력과 속도는 운동 감각을 요구한다. 조리의 흐름을 조절해 여러 음식을 동시에 먹을 수 있게 하고, 남은 재료와 그릇을 정리하는 디렉팅 능력도 있어야 한다. 종합하면 요리를 잘하기 위해선 내재된 감각과 반복으로 익숙해진 기량을 갖추어야 된다는 걸 알았다.

새로운 주방 도구도 사들인다. 예전에 없던 기능이 담겼다면 산다. 기술의 진보를 믿기 때문이다. 생긴 게 예뻐도 산다. 보기만 해도 즐거우니까. 낯선 물건의 거부감이 없는덴 이유가 있다. 겪어 봐야 비로소 알게 된다. 먼저 써 보고 버릴 게 무엇인지 결정하는 게 낫다. 새로운 호기심과 기대만큼 이미 검증된 과거의 안정감도 중요하다. 하지만 새것에 대한 의구심이 큰 사람에겐 익숙한 과거의 흔적만 쌓이게된다. 취향과 확신까지 뭐라 할 수 없다. 하지만 새로움으로인해 달라진 재미는 포기해야 한다.

일식집 코스 요리의 첫 번째는 대개 차완무시(계란찜)다. 기포 하나 없이 부드러운 맛의 비결이 궁금했다. 낯익은 주방장에게 슬쩍 물어봤다. 말로 하면 하나도 어려울 게 없는 요리다. 머리를 끄덕였지만 유튜브 동영상으로 본 비법이 더 쉽게 다가왔다. 그대로 따라 해 봐도 기포가 숭숭했다. 주방장의 전문성을 다시 보게 됐다. 그렇다고 여기서 머물 내가 아니다. 내 손으로 부드럽고 맛있는 계란찜을 꼭 만들어보기로 작정했다.

같은 레시피로 전자레인지에 조리한 결과가 다르다면 용기의 문제일지 모른다는 생각이 들었다. 세상의 좋다는

건 다 봐서 높은 안목을 지닌 레스토랑 운영자를 만났다. 자연스레 음식을 화제로 삼게 된다. 거두절미하고 일식집 차완무시같이 잘 만드는 법을 물어봤다. 그녀는 단번에 대답해 줬다. 실룩실룩에 조리하면 간단하게 해결된다는 것이다. '실룩실룩'이라니, 농담하는 줄 알았다.

그럴 줄 알았다며 물건을 직접 보여 줬다. 실리콘 재질로 만든 작은 냄비였다. 실룩실룩SillookSillook이라는 전자레인지 전용 냄비에 계란찜을 만들면 저절로 일식집 수준이 된다는 거다. 직접 쓰고 있는 데 디자인도 예뻐서 만족도가 높다고 했다. 그러고 보니 색깔의 매치가 세련됐다. 채도를 낮춰 차분함이 느껴졌다. 관련 용품들도 디자인의 일관성이 지켜진다. 그럴싸했다.

난 좋아하는 사람의 말이라면 무조건 믿는다. 실룩실룩 냄비를 그 자리에서 샀다. 나의 관심인 계란찜이 맛있게 만들어진다는 데 사지 않을 이유가 있을까. 작은 냄비는 지금까지 보던 단단한 금속이 아니다. 실리콘 재질이라서 누르면 찌그러진다. 낯선 물성의 재료가 이상하게 다가오는 건 어쩔 수 없다. 합성수지인 재료가 열을 잘 견딜 수 있을까. 게다가 고온에서 배어 나온다는 환경호르몬 문제는 없을까. 상식과 부딪히는 불안은 여전했다. 이전에 없던 물건에 씌워지는 온갖 의구심은 그치지 않는다.

실룩실룩은 이런 점을 의식한 듯 온갖 데이터를 동원해 안심시켰다. 고품질의 실리콘 원료는 국내산이지만 미국 FDA 인증까지 거쳤다. 250도 고온에서도 견디며 환경호르몬도 검출되지 않았다는 결과를 내세운다. 데이터에 대한

신빙성이 생겼다. 게다가 국산 제품으론 이례적일 만큼 값이 비싸다. 안전하고 좋은 재료를 썼다는 메이커의 주장이 가격대에 반영된 셈이다. 수입되는 유럽의 유명 주방 기구들은 거의 중국에서 제조된다. '메이드 인 코리아'의 신뢰감이 오히려 커졌다.

나의 관심은 오로지 일식집 수준의 계란찜을 만들어 보는 일이다. 평소 하던 대로 달걀을 풀고 물을 부어 농도를 맞췄다. 전자레인지에 실룩실룩을 넣고 정확한 시간을 맞추어 조리했다. 처음부터 기대하진 않았다. 조리 용기를 바꾸었다고 무슨 차이가 있으랴. 하지만 실룩실룩으로 만든 계란찜은 달랐다. 두세 번 반복했다. 나만의 데이터가 쌓여야 하는 것이다. 횟수를 거듭할수록 계란찜의 기포가 없어지기 시작했으며 맛도 부드러워졌다. 달걀의 노란색이 식욕을 자극할 만큼 고왔다. 참 신기한 일이다. 실리콘 재질의 새로운 냄비로 만든 계란찜은 원하던 일식집 수준을 그대로 재현해 줬다. 대단한 일을 한 것처럼 기뻤다.

**073**  하루의 시작이 즐겁다
아름다운 곡선의 백조 수전

**로얄앤컴퍼니 스완**
ROYAL&COMPANY SWAN

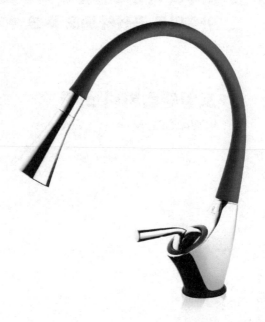

아침에 일어나면 꼭 들러야 하는 곳이 화장실이다. 그 안에 선 늘 똑같이 닦고 씻고 싸는 일을 반복한다. 무감각해진 일 상의 모습이라 여기지 마시라. 머무는 시간은 짧을지 몰라 도 하루의 시작을 초기화하는 곳이다. 화장실에 있는 건 세 면대, 수전과 거울, 변기뿐이지만 수시로 만지고 보고 써야 하는 물건들이다. 빈도가 잦다는 건 영향을 많이 미친다는 뜻이다. 화장실의 분위기가 중요한 이유다. 깔끔한 용모와 번뜩이는 아이디어는 세면대와 변기 위에서 나온다. 부자들 이 화장실을 치장하는 건 하루의 기대를 위한 준비 장소의 중요성을 알기 때문이다.

화장실에 신경을 써야 할 이유는 차고 넘친다. 사용 빈 도가 높은 생활공간이라서다. 멀리 있는 행복보다 당장 반 응하는 몸의 쾌감이 우선이다. 추운 날 따뜻한 물이 담긴 욕 조에 몸을 담그는 일만큼 좋은 일이 있던가. 몸의 반응은 즉 각적으로 일어난다. 수도꼭지는 손으로, 샤워기는 물방울로 전신에 느낌을 준다. 편리한 기능과 아름다운 디자인으로 오감을 충족한다면 그것이 일상의 행복이 된다.

유럽의 화장실을 이용할 때마다 다양한 세면대와 욕조, 변기 디자인에 놀랐다. 그들은 당연한 필요를 오래전부터 실천하고 있었다. 감각적 역량을 쏟아부은 세련되고 멋진 욕실 용품들은 화장실에 있는 내내 눈을 즐겁게 해 줬다. 흔 히 보는 스테인리스제 수전의 크롬 광택의 깊이가 달랐다. 금속 안에서 배어 나오는 원래의 질감이 드러난 듯했다. 같 은 재질의 전혀 다른 느낌이 신선했다. 두께와 길이의 비례 에 의해 탄탄한 긴장을 주는 손잡이의 모양도 멋졌다. 건축

의 조형성을 축소한 듯했다. 알고 보니 수전 역시 건축가가 디자인한 물건이었다.

스위스의 공중화장실에서 본 간결한 구조의 소변기도 잊히지 않는다. 일반적인 소변기에 비해 작지만 사각으로 디자인된 점이 달랐다. 크기와 폭, 높이의 변화가 내용의 전부다. 천편일률의 디자인을 벗어난 형태의 쾌감은 얼마든 지 있을 수 있음을 보여 줬다. 대신 그들의 키에 맞춰 높게 설치된 소변기는 까치발을 디뎌야만 오줌발을 적중할 수 있었다. 평생 처음, 내가 키 작다는 열등감을 느꼈다.

멋진 디자인의 수전과 변기를 알고 있어도 내 집 화장실에 없다면 무용지물이다. 남의 나라에만 있는 물건이거나 이미 단종된 디자인이라면 포기해야 한다. 쓸 만한 국내 제품을 찾는 게 순서다. 유난히 세면기 도기의 질감이 치밀하고 매끈한 제품을 봤다. 여기에 연결된 수전은 단단해 보였고 광택의 깊이도 달랐다. 정교하게 마무리된 각 부분이 모여 뭔가 다르다는 인상을 줬다. 결국 디테일의 차이였다. 알고 보니 '로얄앤컴퍼니ROYAL&COMPANY'의 제품들이었다.

로얄앤컴퍼니는 오래전에 일본의 '토토TOTO'사와 기술 제휴하여 욕실 용품을 만들었다. 이후 독자적인 브랜드가 된다. 논현동에 있는 본사 건물을 가 본 적이 있다. 문에 들어서는 순간부터 이곳의 분위기는 범상치 않았다. 주력 상품인 화장실용 도기와 욕실용 수전보다 예술품이 먼저 눈에 띄는 공간 구성 때문이다. 건물의 벽은 책으로 가득 차 있었고, 갤러리도 운영되고 있었다. 이 회사의 관심과 방향을 직감했다. 예술적 감수성을 자사 디자인의 바탕이 되도록 한 것

이다.

로얄앤컴퍼니의 제품들을 꼼꼼하게 살펴봤다. 세면대와 수도꼭지, 샤워기, 변기 등 진열된 물건은 욕실 용품이 아니라 마르셀 뒤샹의 레디메이드ready-made 같았다. 현대미술을 보는 듯 신선한 수전과 세면대 들은 예전에 봤던 유럽의 화장실과 오버랩된다. 우리나라에도 이런 물건을 만드는 회사가 있다.

흔히 수도꼭지라 부르는 수전의 디자인에 관심이 많다. 수전은 황동 재질에 크롬도금을 해 만든다. 금속 제품은 눈으로 보고 만져 보기만 해도 재질의 특성과 도금의 두께를 알아챌 수 있다. 내부의 본질이 외부로 드러난다는 게 정확한 표현일지도 모른다. 마치 독일에서 만든 기계 제품에서 풍기는 견고함이 각부의 완벽한 조합에서 나오는 것과 같다. 로얄앤컴퍼니의 수전에서 풍기는 광택의 깊이감 또한 질 좋은 재질에 도금된 두께에서 나오는 것임을 알겠다.

로얄앤컴퍼니의 수전은 묵직하다. 손잡이를 움직이면 내부 부품들이 맞물려 작동된다는 느낌이 전해진다. 어디라도 소홀함이 없다는 감각적 판정을 내리게 한다. 오랜 세월 수전만 만들어 온 장인의 솜씨일 것이다. 원하는 품질을 위해 전량 국내에서만 생산한다는 얘기도 들었다.

세월이 묻은 오래된 아파트의 화장실 구조와 내용물이란 안 봐도 뻔하다. 이들 제품을 보고 나니 우리 집 화장실의 수전을 통째로 바꾸고 싶어졌다. 유난히 깔끔한 마누라가 얼마 전에 바꾼 수전은 아직 멀쩡하다.

우선 사용 빈도가 잦은 주방의 수도꼭지부터 갈기로 했

다. 로얄앤컴퍼니의 제품 하나를 골랐다. 특별한 정보가 있던 것도 아니다. 눈에 뜨이는 물건을 찍었을 뿐이다. 목이 긴 백조를 연상시키는 '스완SWAN'이었다. 둥근 곡선의 흐름이 아름다웠다. 냉온수를 조절하는 레버의 길이와 포름이 남달랐다. '굿디자인상'을 수상한 이유에 공감했다. 주방의 수도꼭지를 하나 갈았을 뿐인데 분위기가 신선했다. 집은 바꾸지 못해도 생활의 편리와 아름다움을 더하는 건 어렵지 않다. 돈이 조금 모이면 화장실 인테리어도 통째로 바꿀 테다.

코팅 없는 자연친화적 제품
사탕수수로 만든 일회용 그릇

# 와사라
WASARA

'와사라WASARA'를 처음 본 순간 놀랐다. 미술관 오프닝 파티의 분위기를 확 바꿔 버린 까닭이다. 정성스럽게 차린 음식을 담은 와사라의 일회용 종이 그릇은 정갈하고 아름다웠다. 촉촉한 듯 매끄럽고 도톰한 감촉이 남달랐다. 처음 보는 접시에 담긴 음식을 나무 포크로 먹는 기분도 신선했다. 무심코 흘려버리기 쉬운 그릇까지 신경 쓴 작가의 눈썰미가 돋보였다.

와사라는 일본 전통문화를 되살리는 일에 관심이 많은 사업가와 브랜드 프로듀서가 만들었다. 분야가 다른 두 전문가는 어쩔 수 없이 일회용 그릇을 써야 하는 1인 가구와 연일 이어지는 파티를 주목했다. 달라진 생활 습관과 선호의 지점을 정확하게 읽었다. 그들은 한 번을 써도 좋은 그릇을 원했다. 약식 파티라도 차별적 기품을 담아 치르고 싶은 이들도 많았다.

일본 종이의 품질과 독특한 질감은 정평이 있다. 최근 세계문화유산에 등재된 전통 종이 '와시和紙'에서부터 온갖 종류가 일본에서 여전히 만들어지고 있다. 일본인의 종이 사랑은 각별하다. 아티스트와 생활용품 제작자들이 이를 흘려버릴 리 없다. 일본에서 종이를 이용해 다양한 공예품과 작품이 만들어지는 배경이다.

우리에게 친숙한 일본의 종이 작품 가운데 이사무 노구치野口勇의 등이 있다. 이사무 노구치는 몰라도 일식집 천장에 매달려 있는 둥근 조명등을 얘기하면 "아하!" 할 것이다. 미소의 의미를 담았다는데, 종이 안에 비치는 선의 간결함이 질감과 묘하게 어울린다. 누가 봐도 일본인이 만든 것이란

느낌을 준다.

와사라 브랜드도 일본의 종이 전통에 바탕하는 일회용 그릇을 만들기로 했다. 일본인들은 종이의 색과 질감이 그대로 드러나는 걸 선호한다. 이러한 정서를 수용하여 새로운 형태의 일회용 그릇은 가닥이 잡혀 갔다. 기존 일회용 그릇의 얄팍함은 도톰한 두께로 바꾸기로 했다. 디자인 또한 전통 목기에서 따온 형태를 가다듬어 접근했다. 이는 이면에서 느껴지는 왠지 쓸쓸한 느낌, 모순된 감정의 적절한 균형 상태를 뜻하는 '와비 사비侘·寂'의 디자인이기도 하다.

종이를 그릇으로 쓰기 위해선 물이 새지 않아야 했다. 그렇다고 내부 비닐 코팅을 하면 와사라의 특징이 사라질 우려가 있었다. 게다가 자연 분해되는 데 100년 넘게 걸린다고 하니 환경 파괴도 필연적이다. 새로운 소재를 찾아야 했다. 간단해 보이지만 모순의 조건을 해결해야만 했다.

기존의 펄프를 대신하는 버개스bagasse를 떠올렸다. 버개스는 오키나와에서 흔한 사탕수수의 줄기 찌꺼기에서 나온다. 설탕을 뺀 펄프는 밀도가 높아 두께를 늘리면 물이 새지 않는다. 게다가 쉽게 썩어 자연 분해되는 기간도 짧았다. 흔적을 남기지 않는 그릇은 매력적이다. 버려지는 수숫대와 대나무 펄프로 만든 와사라는 자연친화적이라 할 만하다.

와사라의 아이디어는 유목민의 생활에서 힌트를 얻었다. 그들은 쓰레기를 남기지 않는다. 방목한 가축은 풀을 먹고 크며, 사람은 가축에게서 생활의 모든 것을 얻는다. 양과 염소, 말의 똥을 태우면 연료가 된다. 세상 사람들 가운데 가장 깨끗한 삶의 방식을 지닌 인류가 유목민이다.

와사라는 유목민의 삶 같은 자연친화적 방식으로 자신들의 제품을 만들어야 했다. 경험은 와사라의 좋은 선생이 되어 주었다. 종이의 아름다움을 버리지 않고 물을 담아도 새지 않는 방법은 이렇게 찾아졌다.

와사라의 진가는 기능과 아름다움의 동거에 있다. 손에 착 감기는 듯한 형태는 요즘 유행하는 인간과 사물의 관계를 연장선에 놓는 에르고노믹스 디자인ergonomics design을 실천한다. 도자기의 선을 그대로 옮긴 컵은 보기도 좋고 쥐기도 편하다. 접시는 기존의 둥근 형태를 벗어 버렸다. 펄프는 자유롭게 성형할 수 있어 어떤 형태라도 문제없다. 굴곡 있는 사각 접시나 휘어진 잔의 모양 같은 신선한 디자인이 만들어지는 이유다.

도톰하고 고운 그릇을 한 번만 쓰고 버리면 아까운 생각이 든다. 아무리 넘치는 세상이라도 이렇게 쓸 만한 물건을 버리자니 죄책감도 든다. 이런 반성의 마음이 든다면 다행이다. 환경문제를 어렴풋이 의식하고 있다는 방증이기 때문이다. 이유야 어떻든 일회용 그릇에 거부감을 갖는 사람들도 많다.

나도 어쩔 수 없이 일회용 그릇을 쓴다. 작업실 비원에 가끔 많은 사람이 찾아올 때다. 커피라도 끓여 이들을 환대해야 도리다. 잔이 없으므로 와사라 일회용 컵에 내주게 된다. 커피 잔을 받은 이들은 커피보다 그릇에 더 큰 관심을 보였다. "멋있어요", "작품 같아요", "누가 만든 거예요?" 반응은 당연히 여자들만 한다. 이들의 감탄이 싫지 않다. 일회용 컵이라도 정성을 다한 마음이 전해져서다. 뭔가 다른 느낌의

그릇이 주는 감촉과 색깔을 기분 좋게 받아들였을 터다.

이들은 커피 마신 잔을 내려놓을 때 똑같이 물었다. "버리지 말고 가져가면 안 돼요?" 가져가라 했다. 이들 가운데 일부는 씻어서 몇 번 더 사용해도 멀쩡하더라는 후일담을 전했다. 실험해 보니 물이 담긴 와사라 컵은 놀랍게도 하루를 넘겨도 새지 않았다. 다른 이들은 와사라를 이용해 전등갓을 만들거나 벽에 매달아 자기만의 예술을 더했다.

되짚어 보니 독일 뉘른베르크에서도 와사라를 이용한 파티장이 기억난다. 당시엔 유럽의 디자인 회사 제품인 줄 알았다. 알고 보니 와사라는 2008년부터 유럽에 진출해 있었다. 와사라를 보면 은근히 배가 아프다. 전통 한지의 우수성을 외치면서 정작 국제적 상품을 만들어 내지 못해서다. 배가 아파야 계기가 된다. 아픈 배를 그냥 두고 살 순 없을 테니까.

조선간장의 세련된 진화
콩이 선물하는 액체 조미료

## 연두

평소 친하게 지내는 선배의 주말 주택에 자주 들른다. 경기도 양평 용문에 있는 이 집의 이름인 '다헌多軒'은 내가 지었다. 건너편 산봉우리가 창문 프레임에 온전하게 담기는 독특한 풍광이 이 집의 자랑이다.

제 공간에서 혼자만의 삶을 꿈꾸는 남자들의 큰 걸림돌은 뭘까. 우습게도 혼자 밥을 차려 먹을 자신이 없다는 점이다. 텔레비전에 나오는 나이 든 남자들이 아내에게 내뱉는 말 "밥 줘"를 떠올려 보면 안다. 끼니를 제 손으로 해결해 본 적이 없으니 그 불안감을 이해 못 할 바 아니다. 라면도 제대로 끓이지 못하는 내 주변 위인들의 고민도 비슷하다. 마누라에게 기대지 않고 제힘으로 밥 챙겨 먹을 준비가 되어 있다면, 독립이란 꿈의 반은 해결된 셈이다. 그놈의 밥을 해결하지 못해 기세 좋게 집 나갔다 슬그머니 다시 들어온 남자들 여럿 봤다.

용문의 선배라고 요리를 처음부터 잘했을 리 없다. 남들보다 밥하는 걸 두려워하지 않았을 뿐이다. 식당에 때맞춰 가기 번거롭고, 채식주의자의 입맛에 맞는 메뉴가 음식점에 없는 이유도 한몫했겠다. 여기에 음식 만드는 일이란 창조 행위라는 지론도 갖고 있었다. 게다가 세계 여러 나라를 다니며 다양한 음식도 먹어 보았다. 혼자 얼마든지 요리할 수 있고 음식을 즐거움의 수단으로 삼겠다는 자신감도 넘쳤다.

평소 하던 말이 거짓이 아님을 선배가 해 준 파스타를 먹어 보고 알았다. 이후 식자재와 조리 도구가 나날이 늘었다. 세상의 온갖 요리를 다 해 볼 기세였다. 제대로 된 음식을

만들기 위한 준비와 노력은 구체적이고 치밀했다. 조리 명인을 초빙해 사사하고, 맛집에 들러 조리의 비밀을 알아 낸 성과다. 좋은 재료를 쓰고 성의와 신명을 더했으니 어설픈 셰프의 음식 맛보다 훌륭했다.

선배는 어느 때부터인가 사람들을 불러 음식을 대접하는 일을 즐겼다. 음식을 매개로 펼쳐지는 말의 성찬은 선배에게 정신적 풍요로 돌아왔다. 좋은 음식과 함께하는 시간 동안 웃음이 멈추지 않았으니까. 평생 남이 해 준 음식을 먹다가 스스로 만든 음식을 나누는 즐거움은 컸다.

선배는 조리 실력이 쌓일수록 우리 음식의 비중을 높여 갔다. 메뉴는 어느덧 들깨국수와 나물, 국물 요리까지 넘보게 됐다. 직접 음식을 만들어 보니 무심코 먹던 손 많이 가는 백반 가격이 파스타 한 그릇보다 싸다는 점을 아쉬워했다. 제철 나물과 채소로 반찬을 만드는 일은 매우 번거롭고 손맛 내기가 어려웠다. 단순해 보이는 음식의 맛내기란 외려 고도의 감각과 정성이 동원되는 어려운 일이란 걸 실감했다.

어느 날 선배가 끓여 준 된장국을 먹게 됐다. 첫 숟가락을 뜨는 순간 "우와!" 하는 감탄이 절로 나왔다. 평생 먹었던 된장국이 이토록 맛있게 느껴지긴 처음이다. "도대체 어떻게 끓였길래 이런 맛이 납니까?" 대수롭지 않다는 듯 말해 준 비결이란 싱거웠다. "된장 풀어 채소 넣고 끓이다가 '연두'만 넣으면 돼." "된장은 알겠는데 그다음이 뭐라고요?" "연두라니까, 연두."

오뚝이 같은 모양의 병에 담긴, 간장도 아니고 조미료도 아닌 "요리 에센스"란 이름이 붙은, 난생처음 보는 물건이

었다. 멸치를 비롯해 별의별 재료를 우려내어 만든 된장국도 연두만큼 인상적이진 않았다. 믿을 수 없었다. 대단한 맛의 비밀을 알아낸 듯 잊어버리지 않도록 "연두, 연두"를 뇌까렸다.

연두는 70년 넘게 간장을 만들어 온 '샘표식품'이 개발한 액체 조미료다. 비교될 만한 제품도 없다. 가장 가까운 것이 있다면 액체 젓갈쯤 되지 않을까. 멸치나 황석어, 까나리를 발효해 걸러 낸 액젓은 짠맛과 감칠맛을 더해 준다. 대체 불가의 깊은 맛 때문에 애용하지만, 역한 냄새로 선뜻 손이 가지 않는 식품이기도 하다. 연두는 생선 대신 콩을 발효해 만들었고 쿰쿰한 냄새까지 없앤 액젓이라 할 만했다.

콩을 발효해 만들었다면, 왜 다른 메이커들은 이런 걸 만들어 내지 못했을까. 다헌에서 비롯된 연두의 호기심은 기어코 이를 만든 연구소와 본사를 찾게 했다. 연구소의 규모와 수준은 상상을 초월했다. 발효 과학의 체계적 뒷받침이 연두를 만든 뒷심임을 알았다. 연두는 재래 장醬의 현대화 과정에서 얻어진 부산물이었다.

조선간장은 메주와 소금물만으로 빚는다. 분해와 발효 및 숙성을 거치는 데 오랜 시간이 걸린다. 좋은 조건에서 오래 발효한 간장의 풍미는 남다르다. 100년 넘은 씨간장은 찐득한 젤gel 상태로 바뀌고 단맛마저 느껴질 정도다. 발효의 깊은 맛에는 대체 불가한 독특함이 있다. 샘표식품은 이 조선간장을 현대화하기로 결정한다.

콩에서 맛의 원천인 아미노산을 추출하고 펩티드로 깊은 맛을 더한 조선간장의 풍미가 재현됐다. 장이 맛있다는

전국 종가의 씨간장을 입수해 얻은 데이터가 총동원될 만큼 정성을 들인 성과다. 문제는 정작 시장에서 환영받지 못했다는 데 있다. 과거의 향수를 지닌 세대는 깊은 맛과 풍미에 열광했지만 가격이 비싸 구매를 꺼렸다. 과거의 기억이 없는 신세대는 평소 먹던 진간장을 더 선호했다. 조선간장의 부활을 꿈꾸었던 부동의 1위 메이커는 의외의 반응에 당혹스러웠다.

하지만 개발 과정에서 뜻하지 않은 성과를 얻는 반전이 벌어진다. 조선간장 제법으로 얻어진 아미노산에 채수를 더해 보니 세련된 감칠맛이 난다는 걸 발견한다. 붙는 힘이 약한 '끈적이'를 역발상으로 활용해 성공한 쓰리엠3M의 '포스트-잇'과 다르지 않다. 과거에 얽매이지 않은 젊은 세대의 연구원이 조선간장을 다른 측면에서 접근한 결과였다. 간편하게 깊은 맛을 내는 연두는 우리 간장의 전통이 없었다면 만들어지지 못했을 것이다.

연두의 진가를 먼저 알아본 사람은 외국의 미슐랭 셰프들이었다. 그들에겐 간장에 대한 선입견이 없었다. 어떤 음식과도 잘 어울려 세련된 풍미를 더해 준다는 사실이 중요했다. 셰프들은 재료의 고유한 맛을 해치지 않고 음식의 풍미가 높아진다는 점에서 연두에 큰 점수를 준다. 자신의 요리에 연두를 적용한 맛이 사람들을 매료시켰다. 그 여파는 스페인과 영국, 독일에서 소개된 연두의 인기로 확인된다. 연두를 써 본 현지 셰프들은 그로 인해 유난히 맛있어지는 채소와 수프의 비결을 인정했다.

연두를 써 보니 공감의 지점이 많이 생긴다. 다헌에서

맛본 된장국의 맛은 이제 나도 낼 수 있다. 짠맛·신맛·쓴맛·단맛의 기본 맛에 더해진 감칠맛이 큰 역할을 한다는 걸 알았다. 우거지와 된장의 맛은 그대로 유지된 채 담백한 풍미가 더해져야 원하던 맛이라고 할 수 있다. 쓴맛이 느껴지던 된장국에 연두를 넣어 봤다. 매끄러운 단맛이 더해진 감칠맛이 물씬 느껴졌다. 조선간장의 진화가 여기까지 이뤄졌다.

짐 많은 프리랜서의 필수품
감성 마초의 노트북 가방

# 투미 알파 브라보
## TUMI ALPHA BRAVO

뉴요커들의 모습은 역동적이었다. 비즈니스맨들은 시간을 10분 단위로 쪼개 쓸 만큼 분주해 보였다. 거리 곳곳에서 마주치는 남자들의 차림새에서 자신감이 느껴졌다. 많은 사람이 검은색 백팩과 가방을 메고 있었다. 아웃도어 용품에나 쓰는 줄 알았던 캔버스 재질인 데 놀랐다. 멀쩡하게 생긴 도시 세련남들의 선택은 엉뚱했다.

얼핏 미군용품이 떠올랐다. 미국의 힘을 우회적으로 드러냈던 군용품의 튼튼한 이미지가 캔버스 질감에서 비롯되어서다. 사진 작업으로 전국의 산하를 누볐던 시절에 항상 캔버스 재질의 작은 행낭을 썼다. 개선된 착탈 방식과 온갖 상황에 대처하는 기능 때문에 만족도가 높았다. 국방색 얼룩무늬만 없다면 평소에도 들고 다닐 뻔했다. 뉴요커들의 캔버스 가방 디자인은 놀랍게도 당시의 내 행낭과 닮아 있었다.

사십 대 초반에 작가의 삶을 살기로 결심한 이후부터 몇 대의 컴퓨터가 나의 밑천이었다. 가만히 숨어 있어도, 얼굴 모르는 이가 일감을 의뢰했다. 컴퓨터로 끼적거린 글과 사진을 팔았다. 외부 강연을 위한 노트북은 필수품이다. 장사 밑천은 소중하게 다루어야 한다. 노트북은 반드시 폼 나는 가방에 넣고 다녔다. 그 사람의 하는 일과 현재를 일목요연하게 보여 주는 게 가방이다. 유럽과 미국을 드나들면서 일하는 남자들의 패션을 유심히 살펴보았다. 입고 있는 옷과 들고 있는 가방, 구두의 절묘한 조화로 멋이 풍긴다. 머리에서부터 발끝까지 제 몸을 디자인의 대상으로 삼은 듯하다. 가방은 옷이란 큰 덩어리에 방점을 찍는 강한 포인트다. 옷입는 감각이 뛰어난 남자들의 가방은 뭔가 다르다.

자극은 호기심을 부추기게 마련이다. 평소의 옷차림에 맞는 노트북 가방이 궁금해졌다. 활동적인 뉴요커들의 머스트 해브 아이템인 '투미TUMI'가 제격이다. 투미는 예상대로 평화 유지군으로 활동하던 이가 만든 브랜드였다. 군용품의 장점을 제품화한 과정이 수긍된다. 방탄 기능을 지닌 군용 나일론 소재는 이전에 없던 참신함으로 가득했다. 이를 패션의 용도로 바꾸기로 했다.

미국의 오바마 대통령이 사용해 유명해진 투미다. 제 나라 물건을 자랑스럽게 사용하는 대통령은 멋졌다. 누구보다 활동적인 오바마의 라이프스타일을 보여 준 셈이다. 대통령의 후광 덕분인지 투미는 세계적 관심의 대상이 된다. 이런 사실로 투미를 좋아한다면 멋쩍다. 행동하는 사람의 이미지를 담은 '알파 브라보ALPHA BRAVO'의 개성에 더 공감해야 폼 난다.

투미 노트북 가방을 샀다. 이전에 쓰던 것과 달랐다. 노트북 가방엔 프레젠테이션 용품과 수첩과 필기구, 책도 넣어야 한다. 디자인을 우선한 날렵한 컴퓨터 가방엔 수납공간이 없다. 가죽 백이라면 삐져나온 내용물 자국으로 볼썽사납다. 노트북 가방은 여유 있게 넉넉한 것이 좋다. 투미의 디자이너는 노트북 사용자이기도 했을 것이다. 자신의 경험을 녹여 곳곳에 수납공간을 만들어 놓았다. 온갖 용품을 담고서도 남을 만큼의 여유가 있다. 게다가 지퍼를 열면 용적이 더 확장된다. 예상치 못한 상황에서 갑자기 담아야 할 물건이 많을 때 요긴하게 쓰인다.

물건의 세계에선 기능과 디자인이 항상 부딪힌다. 더

많이 담으면 모양이 무너지게 마련이다. 투미 역시 이 부분에선 자유롭지 못하다. 일하는 사람을 위해 날렵함은 일단 접었다. 그래도 가방의 배가 불룩해 보이면 가려야 한다. 뚱뚱해 보이는 몸매를 가릴 묘책은 무엇일까? 약간 헐렁한 옷을 입는 거다. 가방에 띠를 걸쳐 어깨에 헐렁하게 메면 비슷한 효과가 생긴다. 이럴 때 어깨가 아프지 않도록 부드러운 가죽 패드를 대는 것도 잊지 않았다. 사용자의 이니셜을 새긴 명판을 달아 주는 건 기본이다. 누가 봐도 투미임을 알게 하는 표시다.

나는 전화 한 통화, 메일 한 줄만으로 전 세계 어디라도 갈 태세로 산다. 여행이 잦은 이유다. 밥벌이 밑천인 노트북이 없으면 일을 할 수 없다. 여행용 캐리어 손잡이를 투미 뒤쪽으로 보이는 구멍에 끼우면 한 몸이 된다. 공항에서 눈앞에 가방을 두면 잃어버리지 않는다.

투미의 검은색은 튀는 법이 없다. 어디에 붙여 놓더라도 두루 어울린다. 감성 마초의 편안한 옷차림에 뺀질거리는 명품백은 어울리지 않는다. 서울러Seouler의 자부심과 함께 투미는 일하는 행동가를 돋보이게 해 줄 듯하다. 당당한 내 모습이 한국의 세련된 아저씨로 보였으면 좋겠다. 방탄 기능까지 갖췄다니, 행여 총을 맞더라도 살아날 개연성이 높겠다. 난 질기고 질긴 투미 가방만큼 질기게 살아남아 세상에 기어코 기여할 테다.

**077**　피부가 여린 사람들에게
무색무취의 촉촉한 로션

## 갈더마 세타필
GALDERMA Cetaphil

세상은 넓고 할 일은 많다. '피스 앤드 그린보트Peace and Green Boat'를 탄 것도 내가 할 일의 하나였다. 한국과 일본의 시민 1,000명이 평화와 환경문제에 동참하자는 취지의 실천이었으니까. 크루즈 여행은 좋았다. 배 안에서 벌어지는 유익한 프로그램과 사람들을 사귀는 재미 때문이다. 한국과 일본의 시민들이 격의 없이 어울리고 토론했으며, 웃으며 즐겼다.

한배를 타는 순간 운명 공동체가 된다. 대립과 다툼으로 허비할 시간이 없다. 서로를 이해하고 존중해야 할 필요만이 넘친다. 열흘의 시간을 함께 보내는 동안 정치적 이슈는 떠올리지 않았다. 만났던 일본인은 친근하고 살가운 이웃이었다. 사는 일의 관심사는 일산 사람이나 아오야마 사람이나 다르지 않았다. 배 안에서 파는 캔 맥주는 1,000원이다. 생색내며 아오야마 사람에게 맥주를 마음껏 돌렸다. 갑자기 부자가 된 기분이었다.

오키나와로 향하는 동안 큰 파도는 일지 않았다. 대신 강렬한 햇빛이 살을 파고들 듯 따가웠다. 모자를 쓰고도 햇살을 다 가리지 못했다. 얼굴이 따갑고 후끈거렸다. 그렇다고 물러설 내가 아니다. 오늘이 지나면 다시 돌아오지 않기 때문이다. 청명한 바다를 마음껏 눈에 담아야 한다.

선미船尾 덱deck에 서 있는 중년의 일본인이 보였다. 그 또한 나와 같은 심정일 것이다. 바다를 바라보는 내내 얼굴에 연신 무엇인가를 발라 댔다. 유심히 들여다보는 내게 관심을 보였다. 벌겋게 탄 얼굴이 안쓰러워 보였는지 모른다. 대뜸 자신의 크림을 건네며 발라 보라 했다. 운명 공동체 의식이란 거창한 것이 아니다. 제 얼굴이 따가우면 상대도 따가

운 법이다. 순간의 청량감을 지금도 잊지 못한다. "아리가토 고자이마스!" 외마디 일본어도 마음을 전달하는 덴 전혀 문제가 되지 않았다.

배 안에는 각계 전문가들이 타고 있었다. 14년 동안 정신병원에서 전담 간호사로 일했다는 이도 있었다. 최고의 간호란 환자들이 편하게 잠들고 쉬고 먹게 해 주는 일뿐이라는 그녀의 지론이 멋졌다. 현장의 사정을 잘 아는 전문가의 말은 어렵지 않았다. 그녀의 해박함과 유쾌한 가벼움은 묘하게도 다투지 않았다. 간호의 정의를 이토록 명쾌하게 내려 준 이에게 난 자발적 신뢰를 표했다.

낮에 있었던 일을 얘기했다. 흰색 용기에 푸른색 글씨 C밖에 기억나지 않았지만, 혹시 그 크림의 이름을 아느냐고 물었다. 대뜸 손뼉을 치며 "아! 세타필" 한다. 그녀의 반응에는 1초도 걸리지 않았다. 피부가 여린 환자들이 마음 놓고 쓸 수 있는 크림이라며 예찬론을 폈다.

'세타필Cetaphil'을 만드는 회사의 배경이 어마어마하다. 커피로 유명한 스위스의 '네슬레Nestlé'와 프랑스의 화장품 회사 '로레알L'ORÉAL'이 합작해 세운 피부 전문 제약기업 '갈더마GALDER-MA'다. 프랑스에 본사를 두고 전 세계 34군데에 자회사를 거느리고 있는 다국적 기업이기도 하다.

국제적 규모와 영향력은 말할 것도 없다. 마케팅 논리를 벗어난 독특한 전략이 세타필의 특징이라 했다. 피부에 해를 끼치지 않는 기초 화장품만 만든단다. 1947년 피부과 치료제를 만든 이래 1964년부터는 처방전 없이 쓸 수 있는 일반 화장품을 시판하고 있다.

내게 세타필은 생소한 이름이다. 여자에게 잘 보일 일이 없어진 지금은 화장품까지 신경 쓰지 않아서다. 내 얼굴은 거친 피부와 여드름 자국이 깊게 패여 있다. 화장품으로가릴 게 없다. 그렇다고 주눅 들 것도 없다. 미남미녀도 나름감추고 싶은 부분이 있게 마련이다. 간호 전문가는 내 얼굴을 측은하게 바라보는 듯했다. 세타필을 쓰면 코끼리 같은피부가 순해지고 촉촉하게 바뀐다 했다. 귀가 솔깃했다. 그녀는 세타필 전도사 같았다.

자신이 쓰고 있는 세타필 로션을 써 보라며 건네주었다. 살다 보니 여자의 화장품도 넙죽 챙기는 뻔뻔함이 내게생길 줄 몰랐다. 밑져야 본전이다. 선심 쓴 로션이니 푹푹 찍어 얼굴에 발랐다. 둔감한 나도 바로 알겠다. 끈적임도 향도없는 로션을 바른 얼굴은 달랐다. 화장품 광고에 나오는 촉촉한 느낌이 바로 이런 것이겠구나 싶었다. 여자들이 화장품 선택에 민감해지는 이유를 알겠다. 제 얼굴에 반응하는쓸 만한 화장품은 따로 있었다.

'피스 앤드 그린보트'를 탄 덕분에 세타필을 알게 되는행운을 얻었다(초청해 준 대의를 지질한 사적 감흥으로 바꾼 결례를 용서하시길). 이후 나는 세타필의 자발적 사용자가 되었다. 세타필은 대형마트에서부터 인터넷 쇼핑몰까지 다양한경로로 구입할 수 있다. 커다란 용기에 가득 담긴 로션은 황당하게 싸다. 처음엔 가격표가 잘못 붙은 줄 알았다.

남자가 쓸 화장품에 뭐 대단한 것이 있을까. 아니다. 함께 여행했던 친구의 세면도구 가방에선 온갖 화장품이 쏟아져 나왔다. 아들 녀석도 용도를 알 수 없는 많은 화장품을 가

지고 있다. 놀랐다. 외모가 경쟁력이 된 세태를 거스르기 힘든 까닭일 것이다. 내겐 세타필 로션 이상의 화장품은 필요 없다. 쓰면 쓸수록 그 효능에 감탄하게 된다.

지금까지 마누라가 사 주는 로션과 스킨만을 사용했다. 독특한 향과 청량감만이 기억난다. 세타필 로션은 다르다. 사람을 현혹시키는 향이 없다. 색도 없다. 대신 여유 있게 찍어 쓰라는 듯 용량이 넉넉하다. 마치 피부만을 위해 담담하게 종사하는 느낌이다. 내 얼굴이 이전보다 매끈해 보인다면 비밀은 단 하나, 세타필 덕분이다. 나 같은 사람에게도 '꿀광 피부'의 매끈함을 알려 준 착한 화장품, 만세다!

숲속에서도 미술관에서도 입는
새로운 아웃도어 재킷

# 아크테릭스 베일런스
ARC'TERYX VEILANCE

오스트리아 빈의 벨베데레미술관에 소장된 클림트의 그림 〈키스〉의 황금빛 색채는 어둑한 실내에서도 빛났다. 그림 속 주인공의 황홀한 표정은 보는 이의 호흡마저 가쁘게 했다. 아름다운 그림 앞에서 한동안 움직일 수 없었다. 세계의 명화라 일컫는 이유를 온몸으로 수긍했다.

몽롱한 도취의 행복감을 깨뜨린 건 단체 관광객의 발자국 소리였다. 순식간에 그림 주위로 사람들이 몰렸다. 등산복 차림의 중년 남녀 몇 명이 눈에 띄었다. 단번에 우리나라 사람인 걸 직감했다. 때와 장소, 시간을 가리지 않고 입는 중년의 등산복 패션을 여기서 마주칠 줄이야. 등산복이 무슨 죄가 있으랴. 미술관에선 다리의 근육 대신 머리와 가슴으로 감정의 이완을 만끽해야 제격이다. 무릇 옷차림이란 그 사람의 성향을 가감 없이 드러내 준다.

난 산과 들을 쏘다니며 사진 찍는 일을 오래했다. 등산복의 기능성을 누구보다 실감하고 살았다. 웬만한 아웃도어 브랜드의 특징은 거의 꿰뚫고 있으며 직접 써 보기도 했다. 비가 갑자기 와도 젖지 않으며 세찬 바람도 견뎌 내는 옷을 입으면 편하다. 30년 전부터 고어텍스 재킷을 걸치고 다녔던 이유다. 내게 등산복은 작업용 장비였다. 스스로를 지키고 쾌적한 상태를 유지해 주는 좋은 옷은 곧 작업 효율과 연결된다. 등산복을 입고 산 속을 누빌 때, 나는 빛났다.

이제 등산복 입을 일은 줄었다. 주말이면 약속이나 한 듯 산을 오르는 또래 아저씨들과 섞이기 싫은 탓이다. 이들이 산으로 간다면 난 벌판과 바다로 향했다. 집단행동처럼 비치는 행동은 내 정서와 어긋난다. 아저씨의 등산복이라는

은유의 대상이 되는 건 싫다.

　그래도 과거의 습속을 다 버리진 못했다. 좋은 아웃도어 용품과 등산복 매장 앞을 여전히 기웃거린다. 산에서도 입고 일상생활에서도 어울리는 편한 옷이 있으면 좋겠다. 얇고 가볍고 따뜻하고 몸에 딱 맞는 것이라면 더욱 좋다. 여느 등산복 같은 디자인과 현란한 색깔이라면 사절이다.

　원하던 물건은 우연히 찾게 됐다. 평소 관심 있던 캐나다의 아웃도어 브랜드 '아크테릭스ARC'TERYX' 매장에서다. 진열된 검은색 재킷은 바로 내가 찾던 물건이었다. 게다가 대폭 할인된 가격표의 숫자가 눈을 흐리게 했다. 평소 아크테릭스 제품은 비싸기로 소문나서 덥석 사들이기 어려웠다. 기회를 놓칠 리 없다. 바로 카드를 긁었다.

　웬만해선 정장하지 않는다. 대신 세미 캐주얼 정도의 옷차림이 나의 스타일이다. 아크테릭스 재킷은 나의 취향에 부합하는 디자인으로, 펠트 외피에 구스다운 충진재를 넣었다. 얇은 셔츠 한 장 위에 걸치는 것만으로도 따뜻하다. 게다가 미술관과 콘서트홀에 드나들어도 눈총 받을 일 없을 만큼 정장 분위기도 난다. 상표가 드러나지 않아 더 좋았다. 몇 해를 입어도 바로 산 새 옷 같은 태가 유지된다.

　아크테릭스의 진가는 보이는 부분보다 감추어진 곳에서 드러난다. 이를테면 옷의 재봉선이 촘촘하다. 보통 재봉선은 인치당 여덟 땀 정도의 간격으로 뜨여 있다. 아크테릭스는 두 배나 조밀한 열여섯 땀으로 되어 있다. 옷을 펼치면 단단하고 야문 느낌이 나는 이유다. 약간 긴 듯한 소매 길이와 안쪽에 팔목을 감싸는 밴드가 들어 있는 이유가 있었다.

추운 날 팔 안쪽으로 한기가 들어가지 않도록 막기 위함이다. 지퍼를 올리면 부드럽고 단단하게 물리는 느낌이다.

같은 원단을 쓰더라도 만든 사람의 자세와 정성에 따라 옷의 품질 차이는 크다. 몸은 옷의 편안함을 바로 알아차린다. 좋은 옷맵시는 몸에 붙을 듯 유연하게 재단된 패턴에서 나온다. 여기에 쾌적한 감촉이 따라온다. 재료와 제법이 잘 어우러져야 이런 느낌을 줄 수 있다. 충진재인 구스다운이 안감 밖으로 삐져나오는 일은 없어야 한다. 아크테릭스의 재킷은 겉과 속의 내용이 일치한다. 꼼꼼한 작업 과정을 거쳤다는 걸 알 수 있다.

기존 아웃도어용 옷에 불만을 품었던 아크테릭스는 스스로 원하는 수준을 만들어 냈다. 새로운 디자인과 색채를 더해 이전에 없던 새로움을 보여 줬다. 기준을 '이 정도면 됐다'에서 '이 정도는 되어야지' 하는 수준으로 올려놓은 아크테릭스다. 진화된 모습으로 완성된 실물은 모두를 놀라게 했다.

아크테릭스의 디자인은 단순하다 못해 심심하다. 행여 거치적거릴지 모르는 주머니도 달지 않았다. 더 이상 뺄 것 없는 간결한 형태는 기능성 옷의 본질을 환기한다. 히말라야를 등반하지 않는 이상 대부분의 사람들에겐 트레킹 용도의 옷이 필요하다. 여기에 필요한 기능은 넘치지 않게 그러나 충실하게 담으면 그만이다.

본격 등산복이라면 색깔로 개성을 더하면 된다. 옷에 채택할 색채는 디자이너의 머리나 색상표에서 나오지 않는다. 살아 있는 색채를 찾아내기 위해 전 세계를 돌아다니는

전담팀이 따로 있을 정도다. 알고 있거나 보았던 붉은색이나 푸른색이 아니다. 소의 핏빛에서 피의 붉은색이 나오고 푸르스름한 달빛에서 달의 푸른색이 찾아진다. 색채가 곧 디자인의 핵심으로 바뀌는 독특한 수법은 아크테릭스의 자부심이기도 하다.

내가 산 '베일런스VEILANCE' 재킷은 등산복도 아니고 트레킹용도 아니다. 활동적인 도시 남자들을 위한 일상복 성격의 옷이다. 자전거를 타고 출근해 업무를 봐도 무난한, 장식 없는 미니멀한 디자인이 특색이다. 옷은 무게를 느끼지 못할 만큼 가볍다. 게다가 재봉의 흔적인 봉제선이 없다. 베일런스의 비밀은 뒤에 감추어져 있다. 천을 붙이고 솔기를 얇은 테이프로 막는 새로운 기법으로 만들어진 까닭이다. 부분 방수와 통기성을 갖춘 새로운 소재를 선택한 데서 온 변화다. 가장 마음에 드는 것은 역시 아크테릭스만의 색채다. 고비사막에서 보았던 황혼녘의 사암을 연상시키는 붉은색 감도는 고동색이다. 색상표의 조합으로 얻지 못하는 낮은 채도의 세련됨이 느껴진다.

베일런스를 입고 사람도 만나고, 콘서트홀에도 가고, 안개 속의 산길도 걷는다. 간편하고 어디에서나 어울리는 디자인 때문에 입는 빈도가 높다. 5년째 입고 있는 베일런스에 불만이 하나도 없다.

# 30년 불만이 바로 해결
# 세밀하게 잘리는 콧수염 가위

## 카이
KAI

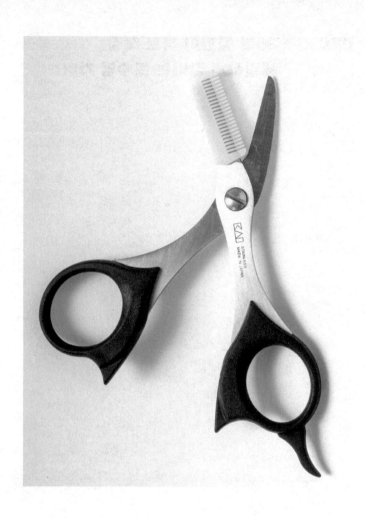

세상은 넓고 해야 할 일도 많다. 넓은 세상을 다 돌아보진 못한다. 아는 것도 마찬가지다. 지금껏 살아도 여전히 모르는 부분이 많다는 걸 깨달았다면 제대로 아는 거다. 보고 아는 만큼이 제 인식과 교양의 그릇이다. 나 말고 다른 사람들의 관심과 분야는 끊임없이 성장하고 있는 중이다. 세상은 여전히 새로움으로 가득하다.

'사람은 물건을 갖기 위해 산다.' 끝없이 이어진 가게들로 가득 찬 교토의 아케이드를 걷다 든 생각이다. '도대체 이런 물건들이 왜 필요한 것일까'라는 의문은 당연하다. 보석도 아닌 돌과 화석, 희귀 곤충과 박제된 새, 고대 이집트의 파피루스, 온갖 지팡이, 소도 잡을 듯한 칼까지……

우리나라에서 보지 못한 다양한 물건의 구색과 깊이는 남달랐다. 으슥한 골목에 들어서면 오타쿠만이 찾는 기괴한 물건을 취급하는 가게도 있다. 용도를 알 수 없는 전문 분야의 물건들이 일반 상가에 자리 잡은 경우도 있다. 이런 가게들이 망하지 않고 버티는 이유를 놀랍게 여겨야 한다. 다채로운 취향이 향유되며 선택의 폭이 넓은 사람들이 사는 도시란 뜻이니까.

이를 좀스럽게 여기지 마시라. 사이와 사이의 어떤 지점쯤 있을지 모르는 나만의 확신을 향해 다가서는 게 깊이다. 사이를 촘촘하게 메우려는 노력은 한 사람의 전 인생일 수도 있다. 깊이가 없는 사람에게 나올 이야기란 뻔하다.

시시콜콜하게 보이는 물건에 열광하는 사람은 널렸다. 구호뿐인 이상과 당장의 필요에만 집착하는 현실주의자들만 이를 무시한다. 깊이를 따지지 않고 선 굵은 척하는 위선

이란 얼마나 공허한가. 사람은 작은 충족에 더 크게 반응하며 기쁨마저 느낀다. 추위에 떨어 본 사람만이 작은 불씨의 온기를 더 실감하듯이.

살아가는 데 없어도 불편하지 않은 예술품은 가격을 매기지 못할 만큼 비싸다. 물건은 유용과 무용의 잣대로만 구분하지 못하는 거다. 쓸데없는 것의 쓸 데 있음은 지나 봐야 안다. 일상 너머의 관심과 가치를 좇으며 살아온 이들이 외려 세상에 더 많은 기여를 한다. 기대를 충족해 주는 건 대개 쓸데없어 보이는 꿈을 실현하는 데서 온다. 갖고 싶은 물건이 계속 나오는 것도 그 연장선에 있다. 잘 알지 못하면서 물건을 하찮게 보는 건 위험하다. 눈앞에 놓여 있는 물건은 인류의 경험과 필요가 농축된 최신 버전이라 본다.

벼르고 벼른 물건이 하나 있었다. 바로 콧수염을 다듬는 가위다. 대부분의 사람들이라면 평생 쓸 일 없을 물건일 것이다. 남들에겐 다 있는데 나만 없거나 다들 없는데 자기만 있다면 불편함의 원인이다. 내 콧수염이 여기에 해당된다. 누가 시켜서 기르는 것도 아니건만 밀어 버릴 수 없다. 오랜 세월 지켜온 나만의 개성인 탓이다. 잘나 빠진 개성을 지키기가 얼마나 어려운지 겪어 보지 않으면 모른다. 내겐 유럽의 귀족처럼 콧수염을 관리해 주는 이발사가 없다. 콧수염 기르는 이들이 적으니 전용 도구 또한 있을 리 없다. 보편적 생활양식을 벗어 버린 선택은 이래저래 불편이 따른다.

수염을 다듬는 일반적 도구는 미용 가위다. 하지만 미용 가위로 막상 해 보면 생각처럼 잘 되지 않는다. 긴 머리와 짧은 콧수염은 털의 종류가 다르다. 콧속의 삐져나온 털을

정리하는 끝이 둥근 가위를 써 보기도 했다. 큰 가위보단 낫지만 날이 짧고 뭉툭해 수염이 세밀하게 잘리지 않았다.

　그동안 터프한 콧수염처럼 보이도록 일부러 성글게 다듬었던 이유는 뻔하다. 가위가 작은 틈까지 들어가지 못해 수염을 정교하게 자르지 못해서였다. 콧수염 다듬는 좋은 가위가 있는지 찾아보았다. 콧수염을 기르는 전통이 오래된 프랑스나 이탈리아에서도 쓸 만한 물건은 보이지 않았다. 이해하기 어려웠다. 지금까지 콧수염은 도대체 누가 어떻게 다듬었을까. 갑자기 오페라 〈세빌리아의 이발사〉를 떠올렸다. 그동안 보아 왔던 멋진 콧수염 남자들은 제 손 대신 이발사에게 일임했다는 걸 알았다.

　시대가 바뀌었으니 제 손으로 콧수염을 다듬지 않으면 안 된다. 스위스의 '루비스RUBIS'란 회사에서 콧수염 전용 가위를 만든다. 루비스는 스위스 제품답게 수염이 정밀하게 잘 잘린다. 그래서 만족하느냐고? 절대 그렇지 않다. 섬세한 가위질을 위해 끝이 흉기처럼 날카롭다. 콧수염 다듬다 피투성이가 된 얼굴을 볼 때의 당혹스러움을 상상해 보기 바란다. 흉기를 들고 콧수염을 다듬는 공포는 아무리 반복해도 익숙해지지 않았다.

　일본에 기대를 거는 건 당연하다. 일본인은 별 희한한 물건들을 만드는 데 남다른 재주를 지닌 이들 아니던가. 기필코 이번에는 제대로 된 콧수염 가위를 찾아내 보람을 얻을 테다. 일본에서 제일 규모가 크다는 오사카역 앞의 요도바시 우메다 양판점까지 찾아갔다. 넓은 면적의 건물 한 층이 몽땅 미용 용품들로 채워져 있다. 규모와 내용의 압도란 이

런 것을 두고 말하는 것이다. 자세히 들여다본 진열대의 물건들은 작은 차이를 하늘만큼 크게 여기는 듯했다. '미용 가위 코너'를 세분화한 '제모 가위 코너'만으로 진열대 한 칸을 차지하고 있었다. 여자들이 대부분인 미용 코너에 쪼그리고 앉아 잔글씨를 읽으며 환호하던 아저씨가 바로 나다.

원하던 콧수염 가위가 이렇게 내 손에 들어왔다. 사무라이를 위한 칼을 만들던 동네 세키閣에서 1908년에 창업한 회사 '카이KAI'다. 그 전통이 이어져 칼과 가위 전문 브랜드로 세계적 명성을 얻고 있다. 적어도 자르는 물건이라면 카이는 누구에게도 뒤지지 않는다. 수술용 칼날부터 생활용품까지 수천 종의 제품이 생산된다.

카이의 콧수염 가위는 털을 정밀하고 정확하게 잘라 준다. 친절하게도 콧수염을 빗는 빗까지 달려 있다. 카이를 쓴 이후 콧수염 다듬기가 즐거워졌다. 도구의 차이가 설명할 수 없는 의도까지 충족시켜 주는 셈이다. 어림짐작으로 잘라 내던 털과 털 사이의 간격조차 의도한 만큼 정밀하게 조절된다. 작은 가위 하나가 30년간 쌓인 불만을 해소해 줬다. 콧수염을 깔끔히 정리하게 해 준 카이의 역할은 각별하다. 언젠가 콧수염을 기를지 모르는 아저씨들은 지금 이 얘기를 귀담아들으시라.

**080**   비바람에도 끄떡없지
완전 자동식 삼단 우산

## 도플러
doppler

오스트리아 빈의 알베르티나미술관을 찾은 적이 있다. 도록에서 본 그림은 허상처럼 느껴졌다. 원화의 감동은 대단했다. 보고 싶고 듣고 싶은 것들이 널려 있는 빈이다. 도시의 아름다움에 빠져 '빈스럽다'라는 감탄을 연발했다.

하지만 변덕스러운 날씨는 사절이다. 해가 비치는 듯하다 갑자기 폭우가 쏟아지기 일쑤였다. 지나던 사람들은 익숙한 듯 우산을 꺼내 들었다. 놀랄 만했다. 거리에 동시에 우산 행렬이 이어지는 진풍경이 펼쳐졌다.

사람들이 펼친 우산에 눈길을 빼앗겼다. 박쥐가 날개를 편 듯한 검은색 우산, 세련된 색깔의 체크무늬 우산, 클림트의 유명한 그림 〈키스〉를 그대로 옮겨 놓은 우산도 있었다. 나무로 만든 손잡이도 퍽 다양했다. 둥글게 휜 손잡이에서부터 끄트머리에 개의 머리 부분을 조각한 것도 있었다. 짙은 광택의 로즈우드가 풍기는 기품도 멋졌다. 장우산, 접이식 우산……. 빈 사람들은 비가 오기를 일부러 기다리고 있었는지도 모른다.

일상 용품조차 감각의 대상으로 삼는 듯한 행동이 풍요롭다. 우산은 비를 막아 주는 도구뿐 아니라 도시의 미관을 담당하는 오브제 같았다. 도시가 갖는 품격이란 보통 사람의 선택이 드러나는 아름다움이기도 하다.

유럽의 날씨는 개떡 같다. 기온은 낮지 않은데 춥다. 멀쩡하던 날씨가 오후엔 부슬거리는 날씨로 바뀐다. 이를 대비하는 몸짓은 당연하다. 유럽 사람들의 가방을 일일이 열어 보지 않아도 우산 하나쯤 들어 있을 게다. 필수품이라 할 우산에 쏟는 관심은 당연하다. 피할 수 없다면 즐겨야 한다.

우산을 드는 일이 즐거움으로 바뀌어도 좋은 이유다.

일회용 비닐우산을 들면 채신없이 뛰어도 이상할 게 없다. 반면 좋은 우산을 들면 행동이 조심스러워진다. 물건을 선택하는 일은 외부로 드러나는 속내를 표현하는 것과 같다. 버릴 것을 전제로 하고 든 물건에 깃들 애정은 없다. 기능을 웃도는 아우라가 풍기는 물건이라야 각별해진다.

우산 명품들은 하나같이 프랑스, 독일, 오스트리아에 몰려 있다. 수공으로 만드는 엄청난 고가의 우산들도 많다. 오스트리아의 우산 브랜드인 '도플러doppler'를 찾아낸 것은 당연한 수순이다. 도플러는 1947년부터 우산과 햇빛 가리개만을 만들어 왔다. 고급 수제 작품부터 야외용 파라솔까지 구색을 두루 갖췄다. 국내에도 꽤 오래전부터 정식 수입되어 팔리고 있다.

우산에 뭐 그리 대단한 내용이 담겨 있을까. 도플러의 겉모습은 여느 우산과 다를 게 없다. 세상 모든 것은 자세히 보지 않으면 보이지 않는다. 직접 만져 보고 써 보며 시간을 묻혀야만 알게 되는 비밀이 있다. 도플러도 그랬다.

말을 하지 않아 그렇지 기존 우산에 품은 불만은 한둘이 아니다. 작은 불편에 더욱 민감하게 마련이다. 다만, 우산이라는 물건에 큰 기대를 하지 않았을 뿐이다. 세상의 변화는 작은 문제를 개선하는 것에서 비롯된다. 수많은 우산 메이커가 흘려버린 기능과 형태를 도플러는 두 눈 부릅뜨고 찾아냈다.

우산의 본령이란 비가 새지 않는 방수 기능에 있다. 도플러의 겉감은 얇고 부드럽다. 겉이 비칠 정도로 얇다. 흔히

우산 천의 소재로 쓰이는 폴리에스테르와는 다른 느낌이다. 이 정도 두께라면 물이 새지 않을까 하는 우려는 접어도 좋다. 폭풍우도 견뎌 내는 방수 기능은 혀를 내두를 정도로 뛰어나다.

우산은 세찬 바람도 견뎌 내야 한다. 견고한 파이프와 카본 파이버 재질의 부품 덕에 도플러의 우산은 시속 100킬로미터의 강풍도 견딘다. 믿거나 말거나 실험 결과로 입증됐다. 바람을 이기지 못하고 허약하게 뒤집히는 우산은 이제 안녕이다.

버튼을 누르면 펴지는 자동 우산은 이제 시대의 기준이 됐다. 이것만으론 모자란다. 도플러는 반대로 버튼을 누르면 펴졌던 우산이 접힌다. 한 손으로 우산을 펴고 접을 수 있다는 말이다. 비 오는 날 승용차를 탈 때면 마음은 바쁘고 손은 턱없이 모자란다. 두 손으로 우산을 접는 사이에 열린 문틈으로 들이치는 비 때문에 당혹스러웠던 기억을 떠올려 보라. 긴박한 순간에 한 손으로 우산을 접고 빨리 문을 닫는 이점만으로 난 도플러에 '뻑갔다'.

서울에 세찬 비가 내렸다. 알량한 우산으로 제 몸 하나 가리지 못하는 사람들을 여럿 보았다. 휴대성에 가려진 접이식 우산의 작은 크기 때문이다. 2단 접이 방식의 한계란 뻔하다. 3단으로 접히는 도플러 우산의 여유는 웬만큼 뚱뚱한 사람의 어깨라도 충분히 감싼다. 여유를 비축해 두는 건 대부분의 경우 유리하다. 난 그날 아리따운 여인과 우산을 함께 썼다. 우산 속에서는 서로 붙을수록 비를 덜 맞는다. 따뜻하게 어깨를 붙이고 함께 걷던 비 오는 광화문 거리는 너무 좋았다.

**081**    **끄적거리다 뜯어내는 맛**
       **메모하기 좋은 노란색 절취 노트**

## 옥스퍼드 리갈패드
OXFORD legal pad

후배가 운영하는 출판사에서 『문구의 모험』이란 책이 나왔다. 문구도 모험이 필요할까? 일부러 서점에 들러 책을 산 건 호기심 당기는 제목 때문이었다. 책은 단번에 읽힐 만큼 재미있었다. 미처 알지 못한 문구 이야기들은 듬성듬성했던 관심의 맹점을 일깨워 줬다. 아는 만큼 보이게 마련이다. 내 책상 위의 문구들은 그저 그런 물건이 아니었다.

문구의 대표 격은 종이와 펜이다. 최근 나온 포스트-잇, 형광펜 같은 문구는 이전에 없던 기능으로 새로운 생각과 행동을 끄집어냈다. 디지털의 편리함에 가려져 이제 문구는 있어도 없어도 그만이라 여기기 쉽다. 하지만 무엇보다 간편하고 손에 더 빨리 닿는 건 문구다. 멋진 자동차의 외관도 거대한 공장 설비의 설계도 연필 한 자루와 종이에 그려진 스케치로 시작되었음을 잊으면 안 된다.

스마트폰은 배터리가 방전되면 그와 함께 모든 기능이 멈춘다. 컴퓨터는 잦은 포맷 변경으로 영구 저장에 대한 의구심을 지울 수 없다. 로제타스톤과 광개토대왕릉비는 돌판에 새겨 넣은 글자로 세월을 이겨 냈다. 이처럼 여전히 읽히는 보존성은 디지털 시대에 새삼 돋보인다. 현대판 돌판과 정일 종이와 연필의 장점은 새롭게 부각되고 있다. 쓰고 그려야 할 일이란 여전히 이어질 것이다. 첨단의 대척점에 있는 원시의 날것이 균형추 역할을 한다. 아날로그의 보완적 역할로 디지털은 좀 더 매끄러워진다.

내가 가지고 있는 문구의 사용 빈도를 순위로 매긴다면 역시 종이와 연필이 상위를 차지한다. 종이는 펄프의 재질이나 함량, 두께와 표면 처리의 정도에 따라 품질이 달라진

다. 보기엔 비슷해 보여도 써 보면 왠지 성에 차지 않는 종이
가 있게 마련이다. 필기구를 쓰는 손은 종이의 차이를 기막
히게 느낀다. 뻑뻑한 느낌이 들거나 번지는 정도가 다르다.
같은 연필과 만년필이라 해도 부드럽게 나가고 써진 글자의
짙고 옅음에서 차이 난다. 창백한 백색보단 미색이나 노란
색 종이에 쓰면 감정적 반응도 달라진다. 종이도 감각의 대
상이다.

　매사 둔감하거나 디지털의 편리함에만 빠져 있다면 종
이를 놓고 호들갑 떠는 이유가 수긍되지 않을 것이다. 제 손
으로 글씨 쓰는 일은 필기구의 가치와 의미를 소중하게 여기
는 행동이다. 삶의 풍요란 별것 아니다. 취향의 선택을 생활
속에서 실천하고 반복해 세련되게 만드는 일이다. 남들이
모르는 저만의 호사가 많다면 행복한 사람이다.

　손 글씨를 쓰는 일은 기쁨으로 다가온다. 좋아하는 일
을 하는 즐거움이 커져서다. 마음에 드는 종이를 선택하고
감촉과 소리가 남다른 연필과 취미성 높은 만년필로 쓰는 시
간은 각별하다. 글씨는 아무 종이에도 써진다. 하지만 그것
이 아니면 안 되는 종이가 있다. 자기만의 방식으로 글을 쓰
고 즐기는 습관 자체가 고급한 취향이 되었다.

　만나기만 하면 메모지를 꺼내 적기 좋아하는 교수가 있
다. 그는 종이 윗부분에 절취선이 있는 '리갈패드legal pad'만 쓴
다. 언제 어디서든 펼쳐서 글씨를 쓰고 페이지가 차면 뜯어
낸다. 그러면 매번 새 페이지가 나온다. 반면에 이전의 메모
를 죽 펼쳐 놓으면 일목요연한 정리가 된다. 무엇이라도 써
두는 기록을 리추얼로 삼은 이다. 내가 아는 한 소설가는 A4

규격의 노란색 리갈패드 아니면 글이 써지지 않는다고 털어놨다.

나 역시 노란색 리갈패드를 좋아한다. 백색의 노트에 비해 따스하게 다가오는 시각적 흡인력 때문이다. 여기에 맥락이 연결되지 않는 단상부터 나름 공들인 문장까지 써 본다. 끄적거리다 보면 내가 봐도 이해되지 않는 글도 있다. 아니, 많다. 지저분하게 고치고 지워 버리느니 뜯어내고 새로 쓰는 게 편하다.

리갈패드는 글 쓰는 사람들의 심리를 기막히게 읽었다. 뜯어내기 위해 쓰는 공책이 리갈패드다. 스프링으로 철한 노트와는 맛이 다르다. 같은 기능이라도 두꺼운 커버가 달려 있고 굵은 철사로 철해진 노트는 부담감을 준다. 쉽게 뜯어낼 생각이 들지 않는다. 노트의 형식이 이렇게 중요하다. 종이의 질감, 크기, 두께, 철하는 방식에 따라 마음가짐도 달라진다는 건 맞는 말이다. 커버가 없는 리갈패드라면 약간 만만한 느낌이 든다. 부담 없이 아무 내용이라도 적을 수 있을 것 같다.

리갈패드는 유럽의 법조인들이 쓰던 공책에서 유래됐다. 검은색 펜으로 필기하는 관행 탓에 백색보다 눈이 덜 피곤한 노란색 종이를 쓰게 됐다고 한다. 이후 미국으로 건너가 세계로 퍼졌다. 리갈패드는 유럽과 미국에선 생산을 포기한 지 오래다. 지금은 대부분 중국 아니면 인도네시아에서 생산한다.

내용이 없는 허명이란 아무런 소용이 없다. 하지만 명가의 전통이 느껴지는 '옥스퍼드OXFORD'는 마음에 든다. 옥스

퍼드는 영국과 아무런 연관 없는 상표일 뿐이다. 영국 영화 속에 등장하는 가발 쓴 법관들이 뒤척이던 노란색 종이와 옥스퍼드의 연상으로 끌렸다.

옥스퍼드 리갈패드에 생각나는 대로 메모를 하고 기억이 사라지기 전 인상을 스케치로 남긴다. 손에 집히는 대로 쓴다 해도 별문제가 없다. 넉넉한 양을 준비해 두었으니까. 선명한 기억을 위해 리갈패드를 쓴다. 낱장으로 뜯어낸 조각과 이어진 노트의 내용들이 의미를 만들어야 완결이다.

내 가방엔 리갈패드가 항상 들어 있다. 한 장 한 장에 담길 새로운 내용에 대한 기대로 오늘도 거리를 어슬렁거린다. 놀라운 통찰력을 지닌 인간들이 만들어 내는 온갖 시도를 눈여겨보기 위함이다. 흘려버리면 아무것도 기억하지 못한다. 손에 들린 스마트폰으로 사진 찍고 벤치에 앉아 옥스퍼드 리갈패드에 내용을 끄적이는 순간들이 나는 좋다.

눈과 입과 손이 행복한 순간
생활예술이 실현된 물병

# 스텔톤 저그
stelton Jug

"덴마크인은 거짓말을 하지 않는다." 스칸디나비아반도의 이웃 나라 사람들이 하는 말이다. 정직함이 상징인 덴마크 사람들이 만든 물건이라면 일단 믿어도 좋다. 과장된 내용과 화려한 포장이 아예 없다는 것일 테니까. 이런 덴마크가 치즈나 아이스크림만 만들까? 아니다. 덴마크에도 세계적으로 유명한 물건들이 얼마든지 있다.

덴마크에서 만든 물건은 하나같이 본질에 충실하다. 불필요한 요소를 과감히 덜어 낸 간결함과 재료 본연의 특성을 강조한 점이 눈길을 끈다. 플라스틱 같은 뻔한 소재조차 일단 덴마크인의 손을 거치면 뭔가 달라진다. 기능과 디자인의 멋진 양립이 만들어 낸 효과다.

요즘 스칸디나비아 디자인이 우리나라에서 부쩍 주목받고 있다. '일상생활의 아름다움beautiful everyday use'을 실천한 공감대 때문이다. 삶의 매 순간에 아름다움을 끌어들이는 일은 얼마나 중요한가. 바라보고 동경하는 것만으론 모자란다. 만져지고 느껴져야 제 것이 된다. 멋진 디자인의 생활용품을 쓴다는 건 일상의 아름다움을 실천하는 일이다. 아름다움의 유혹은 아무리 빈번해도 싫지 않다.

생활의 단조로움을 예술적 상상력으로 채워 주는 물건이 좋다. 형태와 색채가 주는 재밌는 상상력으로 즐거워지기 때문이다. 이러한 물건들이 일상의 삶에 영향을 끼친다면 디자인은 사회적 풍요로 이어진다. 확신을 실천한 단순하고도 아름다운 스칸디나비아 디자인은 강직함이 넘친다.

덴마크의 '스텔톤 저그stelton Jug'를 처음 봤을 때 간결한 디자인에 끌렸다. 이토록 아름다운 보온·냉 물병도 있는 것이

다. 따뜻함이 오래 유지되고 튼튼하기만 하다면 그저 그런 물건이다. 하지만 쓰면서 매번 감탄하게 된다면 좋은 물건이 된다. 아름다움까지 갖춘 보온병의 물은 얼마나 더 따뜻하게 느껴질까. 보온병에 감각적 아름다움을 입힌 스텔톤은 생활예술이 무엇인지 보여 준다.

스텔톤은 생각보다 오랜 역사를 지닌 회사다. 초기에 스포츠용 신발과 가구를 만들던 동사는 이후 스테인리스 재질의 주방 용품으로 영역을 넓혔다. 이면엔 스칸디나비아 디자인의 전통에 발 딛고 있다. 현대 디자인의 명장이라 할 아르네 야콥센Arne Jacobsen을 주목해야 한다. 실질적으로 스칸디나비아 디자인을 이끈 인물이기도 하다. 스칸디나비아 디자인의 원류는 독일 바우하우스라 볼 수 있다. 이를 이끈 예술가 중에는 미스 반데어로에와 르코르뷔지에Le Corbusier 같은 인물들이 있다. 그들은 "기능이 곧 본질"이라 여겨 장식을 지운 현대 디자인의 출발을 열었다. 이들 거인들의 역할은 컸다. 아르네 야콥센은 이들을 계승해 스칸디나비아 디자인의 전통을 세워 간다.

지난 10년 동안 바우하우스의 흔적을 찾아 유럽을 돌았다. 내용을 자세히 알면 관심과 흥미가 커지기 시작한다. 스텔톤 물병과 유사한 물건을 본 적이 있다. 연결 고리를 찾아냈다. '실린더 라인Cylinda-line'이라 이름 붙인 아르네 야콥센의 금속 작업은 간결하게 기능과 본질을 양립시킨 바우하우스 디자인이었다. 하늘 아래 새로운 것은 없다.

아르네 야콥센의 2세대 버전이라 할 보온병은 1977년 후배 디자이너에 의해 마무리된다. 금속을 플라스틱으로 바

꾸고 다양한 색채를 도입했다. 옆에서 보면 귀여운 병아리가 연상된다. 두 개의 검은색 버튼은 눈에 해당되고 물 주둥이는 부리로, 둥근 손잡이는 날개로 삼았다. 유려한 곡선과 직선이 어우러져 부드럽고 따스한 느낌이다. 깜찍하고 재미있다. 보온병을 쓸 때마다 병아리가 떠올라 미소 짓게 된다.

혹한의 몽골 초원에서 추위를 녹여 준 뜨거운 차의 감동을 잊지 못한다. 뽀얗게 김이 오르고 말 젖 냄새가 밴 수태차는 조악한 중국제 진공 보온병에 담겨 있었다. 찌그러진 붉은 꽃무늬 양철통 케이스는 기름때에 절어 거무튀튀했다. 하지만 안에 담긴 수태차의 온기는 모자라지 않았다. 보온병으로 가두어 둔 열이 사람을 이토록 행복하게 해 주는지 몰랐다.

이후 보온병을 쓰기 시작했다. 뜨거움이 손바닥의 감촉과 피어오르는 김으로 전해지는 입체적 자극을 흘려버릴 수 없다. 어떤 물건을 쓰느냐에 따라 다른 느낌이 들게 마련이다. 평소 냉온 정수기의 레버를 눌러 물을 받아 마셨다. 갑자기 양계장 케이지에 갇힌 닭의 물 공급 장치가 생각났다. 그동안 물을 닭처럼 마셨던 것은 아닌지.

형식에 의해 규정된 내용이 생활의 모습이다. 물 마시는 일조차 아름다울 수 있는 도구의 필요가 생긴다. 눈과 입의 행복한 조화를 이끄는 데에는 스텔톤 저그가 제격이다. 천천히 컵에 따라 마시는 동안 눈과 손, 입까지 즐거워졌다. 물병에서 나오는 수증기의 온기가 더 따뜻하게 느껴졌다. 그 유명하다는 일본제 코끼리표 보온병은 이제 사절이다. 물병도 이토록 멋지게 만들 수 있는 것이다.

**083**  주황색 손잡이의 원조
가죽 명인이 애용하는 가위

# 피스카스

FISKARS

전 주한 독일 대사 롤프 마파엘Rolf Mafael의 강연을 들었다. 독일의 밑힘인 강소 기업의 역할을 강조하는 내용이었다. 사례로 든 첫 회사는 개 목줄을 만드는 '플렉시flexi'였다. 유럽을 이끄는 강력한 나라 독일의 자랑거리가 '개 목줄'이어서 놀랐다. 전 세계 애견가들이 선호하는 개 목줄의 70퍼센트는 플렉시 제품이라고 한다. 이어 연필, 칼, 안경 같은 물건을 만드는 회사가 소개됐다. 이들은 작아서 대수롭지 않게 보이거나 잘 드러나지 않는 아이템들을 만든다. 부강한 독일의 바탕에는 작지만 최고를 지향하는 강소 기업들이 있었다.

크고 거창한 일에만 관심을 집중하는 일이 과연 대범한 것인지 생각해 본다. 모두가 폼 나는 역할과 일을 원한다면 나머지는 누가 맡을까. 크나 작으나 하나라도 빠지면 문제가 된다. 사소하고 작은 것들이 탄탄해야 큰 것이 무너지지 않는다. 우열을 나눌 일도 아니다. 잘 보이지 않는 것들이라 해서 우습게 보면 안 된다. 사람들은 큰일 앞에선 의외로 담담하고 의연하게 대처한다. 사소한 불편엔 외려 민감해지고 고통도 더 크게 느낀다. 독감의 두통보다 더 참기 어려운 건 손톱의 거스러미다. 이를 참아 낼 사람은 없다.

대개 하찮게 보이는 물건이라면 무시하게 마련이다. 소모품 취급받거나 정성을 쏟은 만큼 인정받지 못하기 때문일 것이다. 사용자와 생산자가 별 신경을 쓰지 않는 건 당연하다. 산다는 건 온갖 자잘한 일과 자질구레한 물건과 뒹구는 일이다. 그러니 이들 자잘함을 인정하고 받아들여 더 나은 상태로 만드는 노력이라도 해야 옳다. 자주 쓰는 물건일수록 더 아름답고 편리하며 감각적 기대를 충족시켜야 한다.

일상을 비켜난 삶의 시간이란 잠시 꿈꾸며 허공에 떠다니는 것에 지나지 않기 때문이다.

고급품으로 갈수록 감각적 충족을 위한 디테일이 중요해진다. 더 부드럽고 매끈하며 정교한 상태라면 공감이 될까. 가위와 같은 일상의 물건에서도 이런 충족이 가능할까. 나는 오래전부터 핀란드의 작은 기업 '피스카스FISKARS'에 주목했다. 가위 하나로 세계적 명성을 얻었고, 요즘 뜨고 있는 노르딕 디자인을 말할 때 빼놓을 수 없는 회사란 이유다.

써 본 이들이 하나같이 감탄하는 예리한 가윗날의 감촉은 기본이다. "도대체 가위에 무슨 짓을 했길래 이렇게 잘 잘릴까"라고 감탄한다. 세계 1등 가위의 가치는 이렇게 입증되고 있다. 적게는 손가락 두 개, 많으면 네 개를 넣는 밑쪽과 엄지손가락이 들어가는 손잡이에 교차되는 금속 날이 전부인 아주 간단한 메커니즘의 가위다.

가위의 구조는 인류 역사를 통해 하나도 변한 게 없다. 가윗날의 강도를 높이고 손잡이를 쥐기 쉽게 개량한 게 가위 진화의 전부다. 피스카스가 여기서 한 역할을 한다. 피스카스의 디자이너 올로프 벡스트룀Olof Bäckström은 6년의 연구를 거쳐 새로운 가위를 만들어 냈다. 주황색 플라스틱 손잡이가 달린 가위 O 시리즈다. 1967년의 일이다.

지금 보면 코웃음 칠지 모른다. 이런 가위는 지금 전 세계 어디서나 볼 수 있기 때문이다. 우리가 흔히 아는 가위가 피스카스와 같아 보이는 이유는 하나다. 56년 전 피스카스가 만든 O 시리즈를 모두 따라갔기 때문이다. 현대 가위의 원형이 피스카스라 해도 별 무리가 없다.

당시 가위는 대량생산되지 않았고 인간공학 관점으로 접근하지도 못했다. 피스카스는 세계 최초로 가위의 양산 체제를 갖춘 회사였다. 그다음이 중요하다. 손가락의 부담을 줄여 힘들이지 않고 물건을 자르는 인체공학 디자인이 완성됐다. 손가락이 들어가는 손잡이 부분의 굴곡은 최적의 각도와 크기로 뒤틀려 있다. 손가락과 가위 손잡이가 풀빵의 틀처럼 정확하게 들어맞는다는 말이다.

피스카스만 쓸 때는 모른다. 당연하다 여길 테니까. 다른 가위를 써 보아야만 비로소 안다. 대수롭지 않아 보이는 플라스틱 손잡이의 편안함에 놀라게 된다. 흔히 일본제 가위의 우수성을 이야기한다. 과연 그럴까. 가윗날의 품질에만 국한한다면 맞는 말이다. 손잡이를 포함한 전체적 만족도로 범위를 넓히면 평가가 달라진다. 피스카스 손잡이 디자인의 우수성을 새삼 확인할 수 있다.

옷감 재단사나 가죽공예 전문가들이 쓰는 수제 가위를 보라. 전문용 가위의 특징이란 모두 손잡이가 얼마나 편하고 피곤을 덜 느낄 수 있느냐에 모여 있다. 피스카스 가위의 우수함이란 결국 손잡이 디자인의 차별성이다. 페라리 자동차의 가죽 시트를 만드는 장인들은 피스카스가 아니면 작업하지 않는다. 감각으로 찾아낸 최고의 도구란 이유일 것이다.

좋은 가위란 깔끔하게 잘 잘려야 한다. 요즘 세상에 잘 들지 않는 가위가 있을까. 중국제라도 기본적 성능의 차이란 크게 다르지 않다. 조금만 주의를 기울여 보라. 피스카스 가위는 손이 원하는 느낌을 갖고 있다. 손잡이의 역할이다. 흔히 말하는 그립감이 뛰어나서 잘리는 종이나 천의 물성이나

두께감이 그대로 전달된다. 좋은 도구의 차이가 느껴지는 순간 대수롭지 않아 보였던 물건은 존재감을 갖기 시작한다.

피스카스는 중국에 생산을 맡기지 않는다. 헬싱키 인근의 작은 도시 피스카스에서 자국의 철강에 숙련된 직원들이 예전의 방식으로 만든다. 가위에 찍힌 '메이드 인 핀란드made in finland'라는 표시가 주는 신뢰는 각별하다. 핀란드인의 독특한 고집이 담긴 가위란 남다른 데가 있다.

한 번 사서 죽을 때까지 입는다
환경주의자의 철학이 깃든 의류

# 파타고니아

patagonia

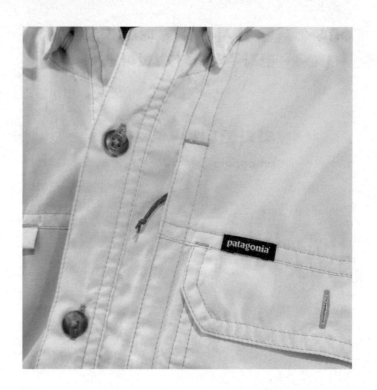

여행 날짜가 잡혀 또 짐을 싸야 한다. 반복하는 일이지만 익숙해지지 않는다. 젊은 배낭여행객이라면 거추장스럽지 않도록 단출하게 챙기면 된다. 그러나 만날 사람과 참석해야 할 자리가 있으며 낯선 도시의 뒷골목까지 누벼야 하는 아저씨의 짐이라면 다르다.

역시 옷가지가 여행 짐의 가장 큰 비중을 차지한다. 윗옷을 챙기면 그와 어울리는 바지도 준비해야 한다. 거기에 맞는 모자와 신발, 게다가 색깔까지 조합의 변수를 덧붙이면 가짓수는 늘어나게 마련이다. 줄여도 별로 줄어들지 않은 짐을 보고 반성도 했다. 그렇다고 괴로워할 일은 아니다.

돌이켜보니 문제는 항상 준비하지 못한 데서 벌어졌다. 준비된 옷이 없을 때 더욱 그랬다. 갑자기 내린 비에 홀딱 젖은 채로 낯선 도시를 거닐어 본 적이 있는가. 당혹감과 처량함은 극에 달한다. 방수까진 바라지도 않는다. 발수 처리된 옷이라도 걸쳤다면 추위에 벌벌 떠는 일은 면할 수 있었을 게다.

들판과 호숫가를 걸어야 할 일도 생길 터다. 이럴 땐 평소 입던 '파타고니아patagonia'의 아크릴 소재 재킷과 조끼가 제격이다. 둘 다 아웃도어용 의류이지만 평상복으로 입어도 무난한 디자인이다. 재킷의 쓰임이 더 많았다. 가볍고 포실하지만 부피가 작아 작은 가방에도 들어간다. 뛰어난 발수 효과를 지녀 부분 방수가 되는 옷이다. 돌발 상황의 대처에도 그만이다.

티셔츠만 입고 다니다 몇 번이나 비를 맞았다. 이번에도 예외는 없다. 우산 파는 가게는 뮌헨에 있고 나는 그문트란

시골의 물방앗간 앞에 있었으니까. 비는 그칠 줄 몰랐다. 해질 무렵에는 서늘해진 기온으로 체온이 급격히 떨어진다. 재킷을 걸쳐야 할 순간이다. 아크릴섬유의 옷은 보온성이 높았다. 따뜻한 온기가 곧 윗몸에 번지며 한기를 몰아냈다. 재킷에 떨어진 빗방울은 툭툭 털어 내면 그만이다. 휘날리는 코트를 걸친 일행은 스며든 물방울 때문에 벌벌 떨었다.

나의 파타고니아 재킷과 조끼는 20년 넘게 입었어도 낡은 느낌이 들지 않는다. 해지기 쉬운 소매 끝과 솔기의 끝단도 여전히 쓸 만하다. 촘촘한 박음질로 마무리된 아크릴섬유의 강인함 덕분일 것이다. 유행이 지나면 촌스럽게 느껴지는 요란한 디자인이 아니어서 그랬는지도 모른다. 너무 당연해서 지나치기 쉬운 부분까지 정성을 들인 디테일도 지나치지 못한다. 파타고니아란 이름만으로 안심되는 알 수 없는 무한 신뢰는 앞으로도 이어질 듯하다.

파타고니아는 이상한 회사다. 자신의 제품을 사지 말라는 광고를 내보냈다. 입던 옷을 수집해 수선하고 다시 팔기도 한다. 한 번 사면 죽을 때까지 입으라는 무언의 압력마저 보낸다. 우리 식으로 말하면 '아나바다(아끼고 나누고 바꾸며 다시 쓰는)'를 처음부터 실천했다. 심지어 인간이 돌아다니는 것조차 환경오염의 시작이라 말한다. 주장의 골자는 과잉의 폐해를 줄여 자연 훼손을 막아 보자는 거다. 파타고니아를 설립한 환경주의자 이본 쉬나드Yvon Chouinard의 신조는 변함이 없다.

젊은 시절에 주한 미군으로 복무했던 이력이 관심을 끈다. 주말이면 북한산 인수봉에 올라 암벽 등반을 즐겼다. 국

내에 전문 알피니스트가 적었던 시절에 그가 개척한 북한산의 쉬나드 루트는 지금도 서울 시민의 등산 코스로 이용된다. 이후 미국으로 돌아가 산악인으로 활동하며 스스로 물건을 만들어 쓰는 친환경 생활 장인이 된다. 자연과 함께하는 삶의 방식은 파타고니아를 설립한 이후에도 이어진다.

파타고니아의 방향과 소명은 혼선을 만들지 않는다. 물건을 쓰지 않으며 살아갈 방법은 없으니, 제대로 만든 물건을 오래 쓰고 필요한 이들에게 나누어 주자는 것이다. 물건은 환경에 영향을 미치지 않는 방법으로 만들어져야 한다. 이 단순한 방식을 그대로 실천한다. 페트병을 재활용해 뽑아낸 원사로 옷을 만드는 파타고니아다. 얇은 재킷 하나를 만드는 데 약 34개의 페트병이 들어간다. 코튼 제품은 친환경 유기농 면화로 만든 원사만을 쓴다. 몇 배나 더 드는 비용까지 감수하며 환경오염을 최소화하겠다는 의지일지 모른다.

어떤 이들은 파타고니아를 고도의 마케팅 전략을 펼치는 회사로 끌어내린다. 그럴지도 모른다. 하지만 나는 이본 쉬나드가 한 말이 거짓으로 느껴지지 않았다. "단순한 삶을 꾸려 가기 위해선 적게 가져야 합니다. 그러기 위해선 하나하나의 품질이 최고 수준이 아니면 안 되지요." 얼마나 멋진 말인가. 허섭스레기 열 개보다 똑바로 된 것 하나가 더 큰 힘이 되는 건 맞다. 이런 말도 했다. "선한 일을 할 기회와 능력이 있는데도 하지 않는다면 나쁘다." 수익을 올리는 데 급급해하지 않고 자연 보존과 직원들의 복지를 더 우선한 그의 진심도 읽을 수 있다.

수단과 방법이 겉돌지 않는 일관성은 중요하다. 파타고

니아를 비아냥거리던 사람들조차 마지막엔 이렇게 말한다. "그래도 파타고니아 같은 회사는 없어요!" 파타고니아에 열광하는 사람들이 늘어나고 있다. 도쿄 신주쿠와 서울 논현동에서 파타고니아 헌 옷을 되파는 광경을 목격했다. 낡은 중고 의류가 클래식 빈티지로 취급되고 비싼 값에 팔려 나갔다. 이는 옷의 품질만으로 가능한 일이 아니다. 파타고니아가 만든 옷을 입고 있으면 왠지 이본 쉬나드의 자연보호 캠페인에 동참하는 듯한 느낌이 든다. 옷 만드는 파타고니아는 요즘 인기를 끌고 있는 파타고니아 맥주와는 아무 관계가 없다는 사실도 알아 두시길.

진정하고 하던 메모를 계속하라
간결한 디자인의 힘

# 킵 캄 앤 캐리 온 메모지
KEEP CALM AND CARRY ON

서울 광화문이나 서초동 교보문고를 들르는 일에 재미를 붙였다. 현재의 관심이 일목요연하게 드러나는 신간을 찾아보는 즐거움이 쏠쏠하다. 서점을 어슬렁거리는 일이 재미있으려면 시간을 들여야 한다. 필요한 책만 달랑 사들고 나오려면 인터넷 주문이 훨씬 낫다. 정작 필요한 책은 깊숙이 숨겨져 있게 마련이다. 시간을 들여 찾다 보면 좋은 책과 만나는 행운도 누리게 된다. 쓸데없는 이유 달지 말고 그냥 푹 빠져 보는 몰입의 즐거움이 행복이다.

살 책이 두둑해지면 '신상'이 진열된 곳으로 간다. 사무용품과 디자인 상품이 널려 있다. 먹고 마시는 일이 시들해질 때쯤 비로소 생활의 아름다움에 눈뜨게 된다. 기왕이면 일상의 공간은 예술적 기품이 넘치는 물건으로 채워져야 좋다. 가장 많은 시간을 보내는 제 공간이 아름다워야 삶이 풍요로워진다.

'킵 캄 앤 캐리 온KEEP CALM AND CARRY ON' 메모지 박스를 여기서 만났다. 간결하게 인쇄된 흰색 알파벳 폰트와 영국 왕실의 왕관 문양뿐인, 야무져 보이는 붉은색 박스다. 살펴보니 미국 '피터 포퍼 프레스Peter Pauper Press'사 제품이다. 250장의 정사각형 메모지가 들어 있는 박스는 꽤 볼륨감을 지녔다. 다른 물건과 섞여 있는 가운데에서도 메모지 박스는 단연 돋보였다. 한눈에 '물건'임을 알아보았다.

텍스트의 형태 및 크기의 조화로움은 붉은 배색 위에서 안정감을 높인다. 덩어리져 보이는 텍스트의 전체 배열은 항아리 모양으로 이어진다. 최소한의 디자인 요소만으로 눈길을 사로잡는 마법이 벌어진다.

'Keep Calm and Carry On'을 우리말로 옮기면 '진정하고 하던 일을 계속하라' 정도로 해석할 수 있다. 광고 카피처럼 보이는 내용과 메모지 박스의 용도가 잘 어울린다. 내게 적용하자면 '허둥대지 말고 적힌 내용을 실천할 것' 정도로 바꿀 수 있겠다. 이렇게 몸이 머리를 믿지 못하는 아저씨의 불안한 기억력은 든든한 '백<sub>back</sub>'을 얻었다.

문득 궁금해졌다. 한물간 영국 왕실의 왕관 문양에 뜬금없이 침착하게 일을 계속하라는 문구가 붙은 이유를 말이다. 여기엔 전쟁의 조짐이 극에 달했던 시대적 배경이 담겨 있다. 독일은 1939년 제2차 세계 대전이 발발하기 몇 개월 전 영국에 대규모 공중 폭격을 예고했다. 영국 정부는 국민을 안심시키기 위한 메시지를 보내기로 한다. 당시의 전달 수단은 라디오와 공공 포스터였다. 정보국이 주관해 포스터를 만들었고 이를 거리에 붙였다.

두 점의 포스터가 전쟁 기간에 영국 국민들을 안심시키고 독려하는 역할을 했다. 포스터에는 용기와 쾌활함을 잃지 말고 결의를 다져 자유의 위협 앞에서 온 힘을 모아 이겨내자는 내용이 담겼다. 당시 영국 수상인 처칠의 고뇌가 느껴지는 솔직함이 돋보인다. 포화 속에서도 티타임을 즐겼던 영국 사람들이다. 전쟁 통에서도 쾌활하게 지내라는 말은 멋졌다. 견딜 수 없는 어려움을 이겨내는 최선의 방법이 유머라는 영국 속담은 여기서도 빛을 발했다. 세 번째 포스터인 'Keep Calm and Carry On'은 전쟁이 끝나는 바람에 미처 공개되지 못했다.

암담한 국가적 시련 앞에 "내가 바칠 것은 피와 땀과 눈

물뿐"이라던 처칠의 명연설은 큰 울림을 줬다. 노벨문학상을 받은 정치가의 감수성은 남달랐다. 포스터 내용 하나하나마다 처칠의 속마음이 그대로 담겼을 것이다. 가슴 뭉클하게 다가오는 짙은 호소력의 바탕이다.

세 점의 포스터 모두 멋진 폰트로 디자인된 공통점이 있다. 배색을 달리했을 뿐 기본 구성은 똑같다. 일관성을 지닌 수준 높은 완성도는 지금 보아도 새롭다. 영국은 현대 공예와 디자인의 출발점이 된 윌리엄 모리스를 배출한 나라 아니던가. 포스터에 쓰인 폰트는 공예의 부활을 외쳤던 윌리엄 모리스의 활자 느낌이 난다. 예술의 경계를 뛰어넘은 디자인이 실생활에 적용되어야 한다는 시대정신이 관통되어 있다.

침착하게 하던 일을 계속하자는 문구가 중요하다. 두 세대 전의 각오는 현재를 사는 후손에게도 유효하다. 어려운 상황에도 흔들리지 말고 나의 꿈을 향해 열심히 나아가자라는 다짐으로 바꾸어도 통하지 않던가. 진심의 언어에 담긴 울림은 깊고 묵직하다.

세월이 흐르면서 디자인 저작권은 저절로 풀렸다. 덕분에 기본 형태를 차용한 상품들이 세계에서 쏟아져 나오기 시작했다. 디자인 포맷은 워낙 탄탄했던지라 손댈 것이 없다. 원문 그대로 혹은 적당한 변용으로 입맛에 맞게 사용되는 이유다. 왕관 로고와 'Keep calm and'를 남겨 놓고 적당한 내용을 이어 붙이면 저절로 멋진 디자인이 된다. 젊은이들이 입는 티셔츠나 실내 장식을 위한 스티커 벽지도 나온다. 머그잔과 메모지 박스 같은 물건은 흔하다. 스마트폰 케이스에도 쓰인다. 인터넷 검색을 해 보면 기발한 내용의 상품이 한

둘 아니다. 세월을 뛰어넘는 좋은 디자인의 힘이다.

　나 또한 책상 위에 놓아 둔 메모지 박스를 보며 다짐한다. 그렇다. 차분하게 세상을 보지 못하면 흥분뿐이다. 핏대 올려 해결될 일은 아무것도 없다는 걸 이젠 안다. 제 할 일이나 제대로 잘하면 그만이다. 간결한 문구에 담긴 내용은 결코 작지 않다. 메모지를 꺼내들면 낱장의 밑부분에도 또 쓰여 있다. **Keep Calm and Carry On.** '진정하고 하던 일을 계속하라', '침착하게 굳건히 앞으로 나아가라', '흔들리지 말고 하고 싶은 일을 해라'. 얼마든지 말을 만들 수 있을 것이다.

　대수롭지 않아 보이는 물건이 사람을 일깨운다. 디자인은 기능의 형태와 장식에 머무르지 않는다. 끊임없이 다양한 상징으로 번지는 의미의 역설들에도 귀 기울여 볼 일이다.

올리브유 72퍼센트 함량
프랑스 전통 제법의 마르세유 비누

# 마리우스 파브르
## MARIUS FABRRE

마르세유는 프랑스에서 두 번째로 큰 도시이자 지중해 연안의 항구 가운데 으뜸이다. 우리나라로 치면 부산과 닮았다. 항구의 시끌벅적함은 생동감으로 넘치고 다양한 지역에서 온 사람들과 섞이는 개방성은 도시 분위기를 진취적으로 이끈다. 게다가 기후까지 좋다.

마르세유와 지중해 연안의 도시는 찬란한 햇살과 풍광으로 일찍부터 주목받았다. 주변의 프로방스와 아를, 니스, 그라스에 모여든 예술가들의 행렬은 다 이유가 있다. 고흐가 살았으며, 또 그가 수감되기도 한 정신병원이 있었던 아를은 불행한 광기의 화가 이야기로 더 유명해졌다. 영화제가 열리는 칸과 휴양도시 니스, 향수의 본향이라 할 그라스, 한 집 건너 비누 가게가 들어선 마르세유…….

이들 도시의 축복은 과거에 머무르지 않는다. 어딜 가도 넘치는 관광객의 행렬이 이를 잘 말해 준다. 따뜻한 기후와 햇살, 예술적 품격으로 가득 찬 도시의 이력은 촘촘하다. 머무르는 내내 즐길 거리와 볼거리가 그치지 않았다. 일 년 내내 축제와 같은 분위기로 지낸다는 지중해 인근 도시의 소문은 사실이었다.

몇 년 전 마르세유의 마리우스 파브르 비누 박물관에서 본 모습이 잊히지 않는다. 관광지를 비켜난 도심의 한 건물까지 찾아온 일본인 아줌마들 때문이다. 도대체 이곳을 어떻게 알고 찾아왔을까? 놀라웠다. 자신만의 관심을 추적해 확인하는 아줌마들의 표정은 자못 진지했다. 남들이 모르는 특화된 영역의 탐구란 얼마나 즐거운가.

중세 아랍의 과학기술은 유럽을 압도했다. 연금술의 영

향으로 새로운 물질을 발견하고 산과 알칼리의 특성을 일찍부터 파악했다. 화학의 체계적 이론을 세웠음도 물론이다. 그 파급효과는 지중해 연안으로 번지게 된다. 질 좋은 비누의 제법이 프랑스 남부 연안 도시로 전해진 것은 우연이 아니다.

큰 도시인 마르세유가 비누 생산의 본산 역할을 자연스레 맡게 된다. 비누 원료인 올리브가 풍부하고 면직물 린넨산업도 발달해 수요가 넘쳤던 까닭이다. 아랍의 오리엔탈식 비누 제법이 전승되어 마르세유 비누로 정착된다. 바로 올리브유에 소다를 섞고 바닷물을 이용해 만든 '블랙 소프Black Soap'라는 비누다.

마르세유 비누의 역사는 길게 보면 1000년 이상이다. 이 정도 세월이라면 유명세는 신화로 굳어진다. 마르세유 비누를 뜻하는 '사봉 드 마르세유Savon de Marseille'의 표식은 이제 고유명사로 통용된다. 마르세유에 가 본 적은 없다 해도 '마르세유 비누'는 안다. 오늘날 마르세유 시내에 이상하리만치 비누 파는 가게가 많은 이유다.

여기서 거무튀튀한 마르세유 비누 한 덩이를 샀다면 제대로 고른 거다. 인공 화합물이 섞이지 않고 올리브유만으로 만들어져야 정통 마르세유 비누다. 알록달록 화려한 색채와 좋은 향이 풍기는 비누는 미안하지만 '짝퉁'이다. 전통 마르세유 비누는 향도 없고 거칠게 자른 자국이 빨랫비누와 똑같이 생겼다. 올리브를 짠 기름으로 만드니 색깔도 녹색이다.

독일의 맥주 순수령처럼 프랑스에도 비누 제법을 정해

놓은 콜베르 칙령이 있다. 내용이란 뻔하다. 과거의 재료와 제법을 완고하게 지키라는 강요가 전부다. 요즘 세상에 시대의 흐름에 역행하는 비효율을 감당하는 비누 회사들이 있을까. 마르세유 비누 역시 세태를 따라 현대적 모습으로 바뀐다. 전통 제법으로 만들어져야만 마르세유 비누로 인정된다. 점차 쇠퇴해 가는 마르세유 비누를 일본의 까다로운 소비자들이 되살려 냈다. 그들은 비누의 진가를 알리고 생산을 독려했다. 이로써 마르세유의 비누 산업이 겨우 명맥을 유지하게 된다.

현재 정통 마르세유 비누 업체는 단 네 곳만 남았다. 프랑스 정부는 이들을 '살아 있는 문화유산 기업'으로 지정했다. 제품엔 인증마크를 붙여 다른 제품과 구분한다. 진짜 마르세유 비누엔 '마르세유 비누'란 표식과 올리브유의 함량 표시인 '72퍼센트'란 숫자가 찍혀 있다. 수제 스탬프를 일일이 고무망치로 두들겨 박은 인증 표시는 그렇고 그런 비누가 아님을 증명한다.

진짜 원조 마르세유 비누를 찾는다면 '마리우스 파브르 MARIUS FABRRE'가 우선이다. 가족 경영으로 4대째 비누만을 만들며 마르세유 박물관도 운영한다. 마리우스 파브르는 여전히 루이 14세 때 제정된 콜베르 칙령대로 비누를 만든다. 낡은 공장의 커다란 가마솥엔 올리브유와 소다가 섞여 끓고 있다. 비누 반죽은 오랜 경험의 비누 장인들이 혀끝으로 맛을 봐 최적의 상태를 찾아낸다. 독한 화학 첨가물이 들어 있지 않아 가능한 일일 게다.

예전의 마리우스 파브르는 사용자가 원하는 크기로 잘

라 쓰도록 했다. 나무 상자에 기다란 막대기 모양의 비누와 전용 칼을 함께 담아 자르는 재미까지 줬다. 요즘 세상에 한가하게 비누까지 잘라 쓰는 걸 좋아할 사람은 없다. 지금은 200그램, 400그램 단위의 정육면체로 재단해 판매된다. 평소 쓰던 것과 다른 비누 모양이 낯설고 불편하다고 불만을 털어 놓아도 소용없다. 마리우스 파브르는 정통 마르세유 비누란 이렇게 생겼다고 주장할 테니까.

마리우스 파브르의 진가는 처음부터 알아차리기 힘들다. 순수한 비누 성분의 부드러움은 이내 피부에 스며든다. 얼굴과 피부는 저절로 느끼고 안다. 지금까지 세수하면서 얼마나 독한 화학물질에 시달려 왔는지…….

**087**  깊고 그윽한 풍미의 세계
문배주 발라 자연에 말린
참숭어 알

**양재중 어란**

입맛깨나 까다롭다는 친구들과 어울려 산다. 기왕이면 좋은 음식을 선택하고 맛의 즐거움을 누려 볼 심산이다. 우리는 전국 각지의 숨은 맛집과 음식에 관심이 높다. 그렇다고 유별난 선호의 취향과 미식가 연하는 허세는 부리지 않는다. 음식은 몸을 살리는 먹거리일 뿐이다. 먹거리를 신비화하고 약성을 강조해 현혹하는 셰프들과 식당은 사절한다. 좋은 음식은 제철 재료의 싱싱함을 옮기는 일이다.

친구들의 면면은 다양하다. 식당 운영자·글쟁이·음악가·호텔리어·회사 중견 간부·출판사 대표·영화감독·아나운서······. 자기만의 삶을 중요시하는 이들은 매사 대충 넘기는 일이 없다. 서로가 추천한 식당을 찾아 미각의 공통 지점을 확인하고 감탄한다. 우리는 맛있는 음식으로 끈끈해졌다.

이들의 입에서 '양재중'이란 이름이 자주 오른다. 제대로 된 먹거리를 만드는 인물이란 게 공통의 이유다. 그의 이력을 살펴봤다. 잘나가는 레스토랑의 주방장을 거쳐 자신의 식당도 운영해 봤다. 지금은 지리산의 농장에서 각종 먹거리를 만드는 '찬해원'의 대표로 어란, 된장과 고추장, 곶감을 만든다. 음식의 관심이 조리와 식당 운영을 거쳐 결국 먹거리 생산자로 발전한 셈이다.

재벌가 회장들이 선호한다는 먹거리가 '양재중 어란'이다. 전국 유명 골프장에서 직접 먹어 본 이들도 다시 찾는다. 기존 어란의 시커먼 색과 구별되는 투명함과 짙은 풍미가 특징이다. 기름을 발라 말리는 기존 방식 대신 술을 사용해 개발한 레시피 덕분이다. 전통의 비법에 얽매이지 않은 시도는 정갈하고 깨끗해 보이는 포장지에서도 드러난다.

양재중에게 더 자세한 내용을 확인해 보고 싶었다. 어란 만드는 과정을 볼 수 있느냐고 물었다. "요리가 너무 재미있다"는 인물은 단번에 제안을 받아들였다. 마침 어란의 재료인 참숭어 알을 채취하는 기간이라 했다. 새벽 노량진 수산시장 공판장에서 그를 만났다.

옆에서 지켜본 양재중 어란의 비법이란 시간과 인간의 노력, 자연의 바람이 전부였다. 산란기의 튼실하고 싱싱한 참숭어를 경매로 사들였고, 바로 알을 채취해 알집 표면의 실핏줄까지 외과 수술만큼 섬세하게 제거했다. 비린 맛을 없애기 위해서다. 이를 절이고 말리는 과정이 이어진다. 말리는 그릇은 미송판을 썼고, 자연 바람이 부는 지리산 농장의 건조장으로 옮겼다. 건조할 때 전통 방식이라는 참기름 대신 문배주를 쓰는 게 달랐다. 반복해 발라 한 달 가까이 자연 건조해 만든 게 양재중 어란이었다.

그는 알을 채취하고 가공하는 전 과정을 직접 해냈다. 제 눈으로 보지 않으면 안심되지 않는 결벽이라 할 만했다. 자신의 이름을 내걸고 만드는 음식이라면 스스로의 확신이 들 때까지 해야 한다는 거다. 태도가 멋졌다.

이렇게 만든 어란을 맛보게 된 이들의 반응은 '뭔가 다르다'였다. 만만치 않은 가격의 양재중 어란은 소리 소문 없이 입쟁이들에게 퍼졌다. 진미의 쾌감은 강력한 모양이다. 일본인들은 '가라스미(カラスミ, 어란)', '고노와타(このわた, 해삼창자)', '우니(ウニ, 성게알)'를 3대 진미로 친다. 현상의 체계화에 능숙한 그들의 순위이긴 하지만, 설득력이 있다. 우리나라에선 임금님 수라상에나 올랐다던 어란이다. 이제 많

은 이가 어란을 먹는다. 옛 호사가 백성들에게도 돌아간 셈이다.

어란은 칼로 얇게 저며서 입천장에 붙여 혀로 녹여 먹는다. 귀하고 비싼 음식이라서가 아니다. 짙고 강한 농축된 맛 때문이다. 천천히 묻어나는 오묘한 맛에 집중해 음미할 때 어란의 진가는 드러난다. 깊고 그윽한 풍미의 세계가 궁금하다면 어란 한쪽을 먹어 볼 일이다. 단, 중독성이 매우 강하므로 섣불리 달려들지는 마시길.

존 레넌의 애호품
벨 에포크의 화석 같은 안경

# 하쿠산
白山

거리를 걷거나 텔레비전을 보다 보면 안경 쓴 이들이 유독 눈에 들어온다. 확실히 예전과 다른 변화가 느껴진다. 다양한 형태의 개성적인 안경을 걸치고 다니는 이들이 늘었다. 가는 철사와 얇은 철판을 도려내 만든 북유럽 디자인의 파격적인 안경도, 평소 꺼렸음 직한 커다랗고 시커먼 플라스틱 안경도 아무렇지 않게 쓴다. 남의 눈을 의식, 아니다, 의식하지 않는 자신감이다.

유명 연예인들의 과감한 선택이 유행을 만들어 가기도 한다. 특정 브랜드의 인기몰이가 화제를 만든다. 새로운 것의 수용과 도전이 낯설지 않은 젊은 세대의 열광을 이해한다. 여기서 그치지 않는다. 대통령을 포함한 정치인들까지 예전에 못 보던 안경들을 쓰고 다닌다. 과거 세대의 전유물 같았던 두꺼운 뿔테와 금장 하금테의 선호에서 벗어난 변화다. 위압적 과시 대신 제 마음에 드는 안경을 쓰는 부드러운 모습으로 바뀌는 데 오랜 시간이 걸렸다.

동시대적인 국산 안경 브랜드 '젠틀 몬스터GENTLE MONSTER'는 이런 시대의 요구에 부응한다. 매장을 미술관으로 꾸민 신선한 접근은 안경을 문화로 파악한 발 빠른 대처다. 제 얼굴의 자신감에 더해진 예술적 감성의 안경이라면 나쁠 게 없다. 이제 안경은 자신을 드러낼 적극적인 표현 도구가 되었으니까.

독일 예나에 있는 광학박물관에 진열된 전시품의 반수 이상이 안경이었던 점에 놀랐다. 시대의 변화와 유행에 겉돌지 않는 다채로운 시도의 흔적들은 치밀하고 방대했다. 안경은 바꿀 수 없는 얼굴을 변신시켜 줄 마법의 도구였다.

유럽 사람들은 일찍부터 안경의 효과를 굳게 믿었음이 틀림없다. 안경은 인간의 자기현시와 관련된 욕망의 도구였던 거다. 안경이 시력 보완의 광학적 기능에 한정되었다면 이토록 다채로운 디자인이 나왔을 리 없다.

안경 관련 책을 구해 읽었고 유럽과 일본의 매력적인 안경점을 지나치지 않았다. 살아오면서 지치지도 않고 안경을 바꿨다. 나는 안경 애호가이기 때문이다. 스스로 허락하는 유일한 사치 품목이 안경이다. 앞으로도 선택의 도락은 계속 이어질 공산이 크다. 마음대로 되지 않는 세상에서 내 마음대로 휘둘러도 좋은 무기를 안경으로 삼았으니까.

선뜻 손이 가지 않았던 안경이 하나 있다. 바로 일본의 '하쿠산白山'이다. 내 관심의 축이 미국제 '레이 밴Ray-Ban'이나 '올리버피플스Oliver Peoples'를 거쳐 유럽제 '아이씨베를린', '테오THEO', '린드버그', '코펜하겐아이즈', '유스 아이웍스YOUS EYEWORKS'로 옮아갔던 이유가 크다. 일본의 안경 디자인이란 이들 브랜드의 아류쯤으로 파악한 선입견도 작용했다. 게다가 사진으로 본 전후 일본 지식인들은 하쿠산 스타일의 동그란 은제 안경 일색이었다. 마치 군국주의자들의 집단행동처럼 비치는 부정적 이미지도 한몫했다.

하쿠산은 1883년 시라야마 안경점으로 출발해 직접 안경까지 만드는 오래된 브랜드다. 전통을 중요시하는 일본이지만 한 눈 팔지 않고 140년을 이어 왔다는 건 놀랍다. 도쿄와 오사카에서 다섯 점포가 운영된다. 역사가 낡게 느껴지지 않는 차분하고 안정된 분위기의 안경점이 인상적이다. 2016년 서울에 첫 해외 매장을 냈다. 서울의 하쿠산안경점

또한 분위기가 비슷하다. 누가 봐도 일본의 물건을 취급한다는 느낌이 저절로 든다.

하쿠산의 안경을 유명하게 만든 인물이 있다. 바로 비틀스 멤버 존 레넌John Lennon이다. 일본인 아티스트 오노 요코小野洋子가 그의 아내였으니, 그가 하쿠산 안경을 애호한 이유란 자연스럽게 연결된다. 정신이상자의 총탄에 암살당한 존 레넌은 바로 신화가 되었다. 이후 오노 요코의 활동은 계속됐다. 그녀가 낸 앨범 재킷엔 암살 당시 존 레넌의 피 묻은 안경 사진이 들어 있다. 하쿠산의 '메이페어MAYFAIR'다. 존 레넌의 신화와 강렬한 이미지는 엉뚱하게도 하쿠산의 매력을 알리는 계기가 된다. 잘되는 집은 우연조차 기회와 성장의 발판으로 삼는다.

미국 빈티지 안경의 모방에 머무르던 하쿠산이 규모 확대와 함께 변신한다. 세계적 관심에 부응하는 독자적 개성이 필요함을 절감했을 터다. 모방을 벗어 버리고 개성적인 디자인과 색채를 더한 시도가 이어진다. 결과는 어떻게 되었을까? 일본은 없던 것을 만들어 내는 일보다 있는 것을 더 잘 다듬는 재주가 있다는 속설은 하쿠산에서도 반복됐다. 디자인을 위한 디자인이란 하쿠산의 시도는 빛나지 않았다.

빈티지 스타일의 연장선상에 있는 하쿠산의 고정 이미지는 견고했다. 감탄을 연발할 만한 첨단의 독특함과 남들과 다른 개성의 파격은 없었다. 대신 하쿠산엔 꼼꼼하게 만든 물건의 아름다움이 넘친다. 모두가 새로움이란 한 방향으로 나아갈 때 저 홀로 반대쪽에 남아 있다면 돋보이게 된다. 모두를 갖지 못한다면 하나라도 확실한 선택을 하는 편

이 낮다.

금속 재질의 하쿠산 안경 브리지에 각인된 문양도 눈여겨볼 만하다. 19세기 윌리엄 모리스로부터 비롯된 유럽공예운동이 아르누보 양식으로 진화된 흔적이다. 꽃이나 식물에서 차용된 형태의 간략화가 아르누보다. 우아한 고전으로 일컬어지는 아르누보 문양은 세기말 빈Wien의 영화榮華를 압축한다.

정작 유럽제 안경에서는 아르누보 문양을 찾아보기 힘들다. 형태의 답습도 없다. 기능주의 디자인의 간결함을 강조한 세련된 형태와 색채가 더해져 있다. 하쿠산은 재료도 접근 방식도 거의 달라지지 않았다. 이런 측면에서 하쿠산 안경은 좋은 시대를 뜻하는 '벨 에포크belle époque'의 화석 같기도 하다. 세상은 재미있다. 1970년대를 겪었을 리 없는 젊은 이들이 외려 하쿠산에 열광하고 있다. 첨단 시대엔 과거의 모습이 오히려 새롭고 좋게 느껴지는 모양이다. 변화의 속도에 지친 이들의 복고 취향은 흥미롭다.

**089**  **음악에 황홀하게 취하다**
**40년 넘게 곁에 두는 카트리지**

## 오르토폰 SPU 카트리지
ortofon SPU cartridge

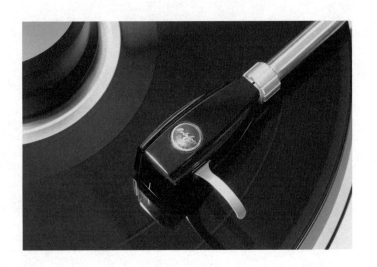

오랜 세월 비닐 레코드를 돌리며 살았다. 음악이 있어 하루 종일 방 안에서 뭉그적거려도 지루하지 않았다. 피아노 소리의 영롱함과 바이올린의 신비한 음색으로 도취된 황홀이 이어져서다. 흘려버린 무위의 시간은 음악이란 실체를 온몸으로 받아들이게 해 줬다.

내가 레코드음악을 사랑하도록 이끈 고마움은 '오르토폰ortofon'사의 'SPU 카트리지'에 돌려야 한다. SPU는 처음부터 중후한 어른 같은 안정감으로 LP에 담긴 음악을 멋지게 들려줬다. 연주하는 분위기까지 소리로 환원하는 성능은 형체 없는 음악을 눈으로 보는 듯했다. 미세한 LP의 소리골을 훑어 내는 카트리지가 웅장한 음악을 들려준다는 게 믿어지지 않았다.

날렵한 여느 카트리지와는 달리 시커먼 사각 베이크라이트 몸체와 마도로스파이프를 연상시키는 둔중한 SPU다. 디자인을 위한 디자인은 어디에도 없다. 기능을 과장하는 치기도 없다. 왠지 믿음직했다. 이미 쓰고 있는 분들의 호평은 대체 불가의 매력을 지닌 명카트리지임을 실감케 했다.

SPU는 1959년 덴마크에서 처음 만들어졌다. 음악을 스피커 하나에 재생하던 모노 시대를 지나 두 개 이상의 스피커로 재생하는 스테레오 기술이 선보일 때다. LP 또한 스테레오 재생을 위한 카트리지가 있어야 했다. 오르토폰사는 여기에 맞는 카트리지를 개발해 '스테레오 픽 업Stereo Pick Up'의 약자를 상품명으로 삼는다. 이처럼 단순 명쾌한 작명이 어디 있을까. '스테레오로 끄집어낸다.' 기능이 곧 이름으로 바뀐 SPU는 현재까지 원형의 모습을 간직하며 만들어지고 있

다. 변화의 강박증을 달고 사는 시대에 65년 동안 변하지 않은 카트리지가 있다는 건 놀라움이다. SPU의 신화가 생겨난 건 당연하다.

변하지 않은 것은 외형뿐만이 아니다. 처음부터 높은 완성도를 보였던 기술도 마찬가지다. 시대를 앞서간 높은 성능의 실현은 오르토폰의 예지와 감성을 녹인 음악적 해석이었다. 음악의 본질이 다치지 않는 참된 소리가 SPU 개발의 목표였으니 결과 또한 겉돌지 않을 수 있었다. 이런 방침을 유지한 까닭에 오르토폰사의 카트리지는 만들어지면 바로 시대의 표준으로 자리 잡는다. 오디오 역사에서는 오르토폰 SPU를 답습하거나 극복하려는 시도만이 반복된다.

나는 1980년대 중반부터 SPU를 사용하기 시작했다. 여러 카트리지를 갖고 있지만 40여 동안 SPU는 내 곁을 떠나지 않았다. 사랑의 의학적 시효는 석 달 정도라. 거기에 비하면 영원과 같은 시간을 SPU와 사랑한 셈이다. 변덕도 큰 갈등도 없이 동거하는 카트리지는 이제 조강지처같이 느껴질 정도다. 지금 쓰고 있는 건 일곱 번째 SPU인 '마이스터 실버Meister Silver'다.

SPU는 끊임없이 진화하고 있다. 전통의 자부심이 낡지 않도록 첨단 소재를 채택하고 보완을 멈추지 않았다. 무릇 모든 매끄러움과 세련은 세월의 연마를 거치지 않으면 안 된다. 애정과 진심이 모인 시간이어야만 진의가 의심받지 않는다. 항상 그 자리에 있는 도시의 랜드마크처럼 진해진 기억이 쌓여 더 아름답게 다가오는 SPU다. 인간이 만든 모든 위대함 가운데 SPU가 한 자리 차지한다 해도 이상하지 않다.

처음엔 비싼 카트리지 바늘이 닳을까 아까워 엄선한 레코드만 들었다. 나이 들어서야 깨달았다. 내게 남은 의미 있는 시간이 많지 않다는 걸……. 음악을 듣는다는 건 스스로를 일깨우는 의식의 자양분을 얻으려는 게 아닌가. 아무리 열심히 LP를 돌린다 해도 내겐 두 개 정도의 SPU를 쓸 시간밖에 남지 않았다.

다른 동물을 죽여 먹어야만 제가 산다. 타자의 죽음으로 바꾼 삶이 치열해야 할 이유다. 카트리지 또한 스스로 스러지며 음악을 들려준다. LP로 듣는 음악이 경건하게 다가올 수밖에. SPU의 바늘 값이 아깝다면 그려 내는 아름다움의 기대도 접는 게 맞다. 아낌없이 판을 돌려 미처 알지 못한 음악의 세계가 내게 오도록 해야 한다. 작은 SPU 카트리지가 준 묵직한 울림이다.

연주자는 작곡가의 악보로 음악을 연주한다. LP를 돌려 음악을 듣는 일은 또 다른 연주이기도 하다. 녹음된 레코드를 악보 삼아 턴테이블과 카트리지를 통해 음악을 연주하는 거다. 방법은 다르지만 악보와 레코드 속에 들어 있는 내용의 해석은 다를 게 없다. LP를 특별히 사랑하는 이들을 '레코드 연주가'로 불러도 좋다. 음악은 지켜보는 일만으로 충족되지 않는다. 직접 해 보거나 만들어 낼 수 있는 능력이 있을 때 온전한 즐거움을 준다.

LP의 부활과 아날로그풍 유행이 요즘의 첨단이다. 서울 이태원엔 비닐 레코드와 CD만을 취급하는 음반 전문 매장 '바이닐 앤드 플라스틱VINYL & PLASTIC'이 있다. 주 고객은 LP를 처음 보거나 사용해 본 적 없는 젊은이들이다. 독일 뮌헨에도

LP만을 파는 전문점이 있다. LP는 젊은이들 사이에서 음악을 듣는 새로운 방법이 되었다. 장점과 매력이 없다면 어림도 없는 일이다. 겪어 보니 현재 선택할 수 있는, 가장 멋지게 재생 음악을 즐기는 방법은 LP가 제격이란 생각이 굳어졌다. SPU의 존재감이 커지는 건 어쩌면 당연한 일이다.

옛 항아리에서 자연 발효된 맛
꽃과 과일 향이 나는 막걸리

## 복순도가 손막걸리

福順都家

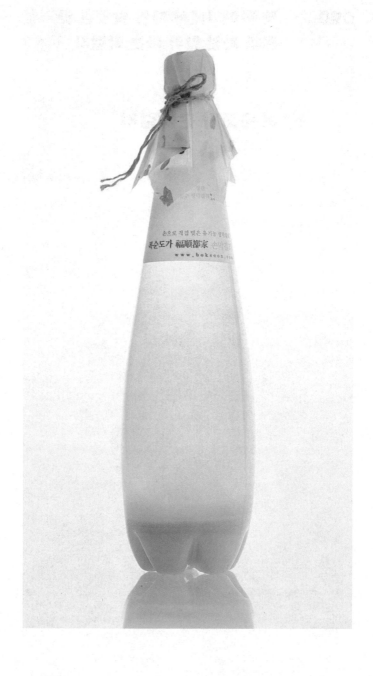

한여름 교토·고베·나라 일대에 퍼져 있는 사케 주조장을 둘러봤다. 술도가인 와이너리를 찾아 음미하는 일은 프랑스나 이탈리아에서만 하는 줄 알았다. 일본 사케 생산량의 40퍼센트 정도를 담당하는 간사이 지역은 좋은 쌀과 물 덕분에 예부터 명주의 고장으로 이름이 높다.

전통 사케는 술의 깊은 세계를 실감케 했다. 쌀로 만든 술에서 그윽한 과일 향이 풍겼다. 혀와 입천장에 스며드는 맛과 향은 다채로워 마치 변주가 풍성한 음악 같았다. 쌀에서 어떻게 이런 향과 맛이 날 수 있는지! 감각의 제국이 있다면 사케란 영토는 꽤 넓은 지역을 할당해도 될 듯싶다.

사케 체험의 여운은 꽤 오랫동안 이어졌다. 주위엔 생각보다 사케 애호가들이 많았다. 일본인들도 잘 모를 희귀 사케를 줄줄 꿰고 화려한 수사의 품평이 이어진다. 사케 예찬론자들은 하나같이 우리 술의 빈약함을 개탄했다. 하지만 기호의 세계에서 상대적 비교란 별 의미가 없을지 모른다. 쌀과 누룩으로 술을 빚는 제법의 뿌리가 같은 한국과 일본이다. 우리 술에 대한 평가가 박한 것은 전통이 단절된 기간이 길어서다. 이런 과정을 거치지 않은 사케의 완성도가 외려 우리 술의 가능성을 기대하게 했다.

높아진 한식의 위상 덕분에 그와 어울리는 술을 찾는 이들이 많다. 자신 있게 내세울 만한 술이 떠오르지 않는다. 없어서가 아니라 자리가 어색하지 않을 격조의 함량이 모자라서일 것이다. 좋은 막걸리가 그 자리를 채울 수 있을 것 같다. 쌀의 도정률을 높여 전통 제법으로 조화시킨 사케의 고급화는 이미 확인했다. 막걸리 자체를 의심해선 안 된다. 좋은 쌀

로 제대로 만든다면 막걸리 또한 마찬가지일 테니까.

음식에 조예 깊은 친구들에게 좋은 우리 술에 대한 자문을 구했다. 몇 명의 입에서 동시에 "복순도가福順都家 손막걸리"가 튀어나왔다. 술 빚는 이의 이름 '박복순'에서 따온 작명이라 했다. 좋은 사케와도 견줄 만한 품격 있는 막걸리란 칭찬이 자자했다. 기대의 술도가를 직접 찾아가 확인해 보기로 했다.

음식 솜씨 좋은 울산 며느리는 술을 잘 담갔다. 동네 대소사에 쓸 술을 빚었고, 이를 마셔 본 사람들이 감탄했을 정도다. 직접 띄운 누룩을 쓰고 옛 항아리에 넣어 술을 익혔다. 술맛의 비결은 아낌없이 쓰는 누룩과 유기농 쌀의 품질이라 했다. 두 공기의 쌀이 들어가 한 공기 막걸리로 익어야 좋은 맛이 난다는 며느리의 고집은 그대로 이어졌다.

주위 사람들의 독려로 술을 빚다 보니 양조장 규모로 사업은 커졌고 복순도가가 만들어지게 된다. 막걸리 맛은 소문났고 몰려드는 사람들로 술도가가 북적였다. 장성한 아들의 합세로 복순도가는 어머니의 술도가에서 가족의 회사로 성장한다. 더불어 규모가 커져 양조장 건물도 새로 지었다. 현재 양조 시설이 있는 '발효건축'은 건축가인 아들의 솜씨다.

전국을 수소문해 구했다는 커다란 옛 항아리에서 술이 익는다. 발효 중인 술독에는 톡톡거리며 뿜어져 나오는 기포 속에 쌀과 누룩의 숨 쉬는 소리가 담겨 있다. 발효라는 신비의 과정이 눈과 소리로 확인되는 느낌이다. 대형 스테인리스 발효조 대신 항아리만을 고집하는 복순도가다. 그러니 확보된 항아리의 수만큼이 술 생산량이다. 숨을 쉰다는 항

아리에서 익어야만 술맛이 제대로 난다는 믿음은 하도 단단해서, 항아리도 귀한 대접을 받는다.

복순도가의 막걸리에선 과일과 꽃 향기가 난다. 자연 탄산의 청량감이 더해진 톡 쏘는 맛은 깔끔하다. 한 모금 넘기면 잔향이 꽤 오랫동안 남는다. 쌀과 누룩이 시간을 머금어 만들어 낸 자연 발효의 향과 맛이다. 사케에서 받았던 충격이 되살아났다. 같은 쌀과 제법으로 만든 막걸리가 엉망일 수 없다는 확신은 옳았다. 우리에게 좋은 술이 없었던 게 아니다. 그동안 제대로 만들지 않았을 뿐이다.

**좋은 소리가 나는 조각품
실연의 감동을 잇는 진공관 앰프**

## 레트로그래프 마카롱
Retrograph Macaron

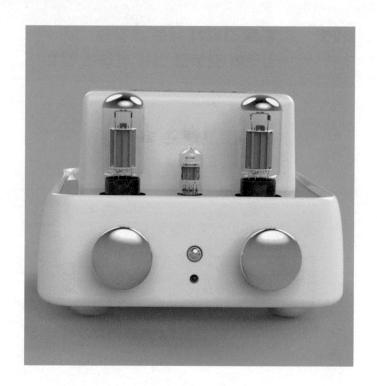

지방의 한 공연장에서 〈호두까기 인형〉 발레 공연을 봤다. 멋진 건축미를 자랑하는 시설은 훌륭했다. 실감나는 무대장치와 조명의 디테일은 발레 공연을 돋보이게 했다. 하지만 반쪽이 빠진 아쉬움을 달래야 했다. 예산상의 이유로 오케스트라의 연주 대신 녹음된 MR 반주로 발레 음악이 대치된 거다. 음악과 발레가 한 작품임을 안다면 반쪽의 공연인 셈이다.

음악을 듣거나 발레를 보는 등 예술 체험의 기회를 자주 갖는 건 좋은 일이다. 그 시간 속에 놓여 있는 동안만이라도 우리는 아름다움에 몰입되어 행복해지기 때문이다. 행복이란 감정이다. 감정의 단계와 강도에 따라 수용의 폭이 달라진다는 건 새삼 말할 필요도 없다. 행복은 우리말보다 영어로 바꾸면 더 쉽게 이해된다. 즐거움Pleasure, 행복감Happiness, 환희Joy 모두 우리가 바라는 행복들이다. 행복의 단계라고도 할 수 있는 셋은 개별적이거나 합쳐져 확장되기도 한다.

좋은 음악을 듣는 쾌감이 즐거움의 내용이다. 같은 음악도 어떻게 듣느냐에 따라 쾌감이 달라진다. 이어폰으로 듣는 음악은 좋은 오디오를 통해 듣는 것보다 못하다. 아무리 좋은 오디오도 공연장에 가서 직접 듣는 것보다 못하다. 연주자의 호흡이 느껴지고 손의 현란한 움직임까지 보이는 음악이란 얼마나 생생한가. 공감각으로 다가오는 온몸의 반응은 음악적 흡인력을 극대화한다.

음악의 외적 요소인 분위기까지 전달될 때 우리는 몰입의 순간을 맞는다. 음악에 몰입된 행복은 강렬하다. 아름다움이 무엇인지 알게 되는 충만함의 힘이다. 음악 체험의 충

만함이 이어지면 지극한 기쁨을 느끼게 된다. 행복의 선순환이어야만 그렇게도 원하는 환희의 순간이 다가온다.

감정의 절실함만큼 음악은 듣고 싶을 때 들어야 한다. 언제라도 실연의 감동이 반복될 수 있다면 축복이다. 하지만 대부분의 사람은 갈 수도 없고 시간도 없다. 그래도 음악을 듣고 싶은 욕망은 줄어들지 않는다. 오디오 기기를 들여놓고 아쉬움을 달랠 수밖에 없다. 실연의 감동만큼은 아니더라도 일상을 좋은 음악과 같이하는 즐거움은 위안이 된다. 멋진 소리가 흘러나오는 오디오를 찾기 위해 온갖 기행을 펼치고 시간과 돈을 쏟아붓는 사람들이 생기는 이유다.

강렬한 소리의 쾌감은 음악에 몰입하게 만든다. 이러한 체험을 한 이들은 반복의 충동을 억누르지 못한다. 궁극이라는 하이엔드 오디오까지 발을 들이는 사람들의 수가 만만치 않은 이유다. 여기까지 미치지 못하더라도 좋은 오디오를 갖고 싶은 욕망은 크게 다르지 않다. 더 좋은 음으로 듣는 음악은 일상의 행복과 밀접하게 이어지기 때문이다.

온갖 음악이 스마트폰 속으로 들어간 시대여서 블루투스 장치를 곁들인 오디오 기기가 대세다. 쓸 만한 스피커만 갖추면 웬만한 소리가 나며 가격도 비싸지 않다. 하지만 음악을 듣다 보면 그 웬만함이라는 게 불만족스럽게 바뀐다. 음악의 감동이란 외적인 요소까지 포함되어 다가오게 마련이다. 소리만 들려줘도 별문제 없을 듯한 오디오 역시 존재감이 느껴져야 흡인력이 생긴다. 천편일률의 디자인과 실용을 전제로 만들어진 마무리의 미흡함이 싫은 사람도 있다. 못생긴 오디오는 결국 오래가지 못한다. 곁에 두고 써야 하

는 물건의 숙명이다.

　　최근 우리의 주거 상황을 보면 아파트나 빌라 등 공동 주택 생활자가 점점 더 많아진다. 흰 벽과 격자로 분리된 내부의 모습은 별 차이가 없다. 오디오 기기라면 이런 공간과 화합해야 한다. 일단 크기가 크면 부담스럽다. 주변의 가구와 분위기를 해치는 시커먼 색깔뿐이라면 그것도 곤란하다. 원하는 색깔과 마감을 선택할 수 있는 주문형이라면 좋다. 모습만으로 눈길을 끄는 소리 나는 조각품 같은 역할을 했으면 좋겠다. 완성도 높은 마무리로 오랫동안 써도 문제가 생기지 않는 견고함도 원한다. 음악의 감동을 위한 좋은 소리는 당연하다.

　　이런 오디오 기기가 있을까? 있다. 그것도 모두의 상식을 깨는 진공관 방식의 앰프다. 스마트폰으로 음악을 듣는 시대에 진공관 앰프의 등장은 의미심장하다. 첨단과 원시의 동거가 이루어진 셈이니까. 진공관이란 매력은 첨단 기술의 시대에 외려 돋보인다. 디지털의 차가움을 녹일 따뜻한 불빛과 날카롭지 않은 음이 나오기 때문이다. 진공관을 알지 못하는 세대에겐 새로움이다. 전구처럼 생긴 유리관에서 소리가 난다는 사실을 신기해하는 건 당연하다.

　　음악을 일상에 끌어들이고 싶은 이들을 위한 오디오 기기가 '레트로그래프 마카롱Retrograph Macaron'이다. 실물을 처음 본 순간 놀랐다. 익숙하게 봐 온 플라스틱 소재는 하나도 없었다. 얇은 철판으로 마감된 여느 앰프가 풍기는 허약함 대신 묵직하고 두터운 재질감이 느껴진다. 전면의 조절 노브도 독특하다. 프랑스 과자인 마카롱처럼 동그랗고 매끈하게 생

겼다. 각지지 않고 둥근 앰프와 어울리는 황동의 곡률과 광채는 보기만 해도 넉넉하다.

작업실에 레트로그래프를 들여놓고 쓰는 중이다. 멋진 앰프의 내부가 궁금해 열어 보고 나서야 외관에서 풍기는 고급스러움이 어디서 나오는지 알게 됐다. 본체는 녹인 알루미늄을 틀에 넣어 굳힌 다이캐스팅die casting으로 만들어졌다. 오랫동안 오디오를 봐 왔지만 이렇게 만든 앰프는 본 적 없다. 이를 분사 도장법으로 여러 번 칠해 표면의 두터우면서도 매끄러운 느낌을 살렸다. 좋은 소재를 쓰고 정성스레 마감하는 기본을 지켰을 뿐이다.

핑크와 민트, 페라리 레드 같은 기존 앰프에서 쓰지 않는 색깔도 주문할 수 있다. 각 분야의 아티스트와 협업한 다양한 레트로그래프는 오직 하나뿐인 예술품이기도 하다. 레트로그래프의 만듦새와 소리를 먼저 주목한 이들은 눈 밝은 외국의 명품사 관계자들이다. 자신의 브랜드와 컬래버레이션을 원했고 한국의 문화와 문양을 넣은 디자인을 주문하기 시작했다. 통영의 자개를 박고 훈민정음에서 따온 한글의 자모를 찍은 버전이 만들어진 이유다. 레트로그래프는 앰프를 플랫폼으로 삼는다. 필요하면 무엇이든 결합할 준비를 갖췄다는 말이다. 앰프를 캔버스 삼아 색채와 아름다움이 더해진다. 좋은 음이 나는 오디오 기기가 아름답기까지 하다? 그토록 바라던 물건이 우리 곁에 있다.

기막힌 커피 맛의 비결
적정 온도를 지키는 드립 케틀

## 타임모어 피시 스마트 전기 케틀

TIMEMORE fish smart electric kettle

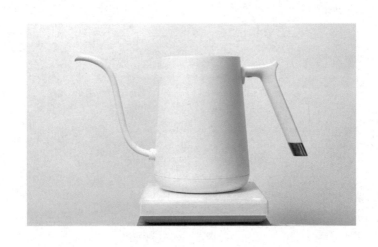

모처럼 친구들과 술을 마셨다. 바텐더는 능숙한 솜씨로 위스키에 탄산을 섞어 칵테일을 준비했다. 위스키 상표까지 각인한 기다란 사각 얼음을 담은 하이볼 잔은 깨질 듯 얇았다. 황금빛 위스키 한 잔을 다 마실 때까지 입술에 닿는 찬 온도의 감촉이 좋았다. 술이 유난히 맛있게 느껴졌다. 바텐더의 정성은 유리잔의 선택으로 완결된 느낌이다. 함께한 일행 중 하나가 대번에 일본의 기무라 글라스임을 알아봤다. 입술에 닿는 잔의 감촉을 중요시해 평소 술잔을 모았던 공력이 드러난 셈이다.

예민한 감각을 충족하기 위해 온갖 시도와 선택을 마다하지 않는 덕후들이 있다. 술만큼 잔을 신경 쓰는 디테일이 나는 좋다. 대상에 깊게 빠져들고 몰입해 선택한 경험에서 얻는 깨달음이 삶에 투영됐기 때문이다. 위스키의 전모는 보고 듣고 냄새 맡고 만지는 동안 알게 된다. 취하기 위해 허겁지겁 마시는 술이라면 이런 번거로운 과정은 사족일지 모른다. 하지만 자신의 선택이 빠진 일상의 관행은 지켜야 할 이유가 없다.

좋고 나쁨을 드러내는 것만이 취향이라면 싱겁고 멋쩍다. 좋은 이유를 100가지 정도는 댈 수 있어야 취향의 실체가 의심받지 않는다. 다섯으로 나뉘어 날뛰는 감각을 두루 만족시키기 위해선 경험의 수가 수천 개라도 모자란다. 그 끝이 궁금해 온갖 시도와 경험을 거쳐 얻게 된 확신의 행동이 취향이라 할 수 있지 않을까.

두께가 다르고 굽이 있는 유리잔이 손끝과 입술에 어떤 변화를 일으키는지 어떻게 알겠는가. 종잇장처럼 얇은 유리

잔과 치아 끝에 걸리도록 굽 두른 잔은 왜 필요할까? 알기 위해선 하나하나 써 보는 수밖에 없다. 이미 알아 버린 이들이 먼저 감각의 물건들을 만들어 냈다. 원했던 취향과 그 감각의 물건들이 합치됐을 때의 쾌감은 생각보다 강렬하다.

취향이 행동으로 드러나야 각자의 라이프스타일로 굳어진다. 어떤 경우라도 그 바탕은 오감의 회복과 균형 감각의 발동이다. 경험으로 얻게 된 깨달음은 해야 할 일과 하지 말아야 할 일을 저절로 구분한다. 지녀야 할 물건과 버려야 할 물건도 선명하게 드러난다. 하나를 선택하기 위해 열 개를 버릴 수밖에 없는 과정에서 키운 안목의 힘이다. 잘고 사소한 일들의 연속으로 채워지는 게 일상이다. 이를 가볍게 여기지 마시라. 자잘한 선택이 모여 세련된 라이프스타일을 유지한다. 약은 체하며 남의 경험을 빌려 과정을 단축시킨다 해도 별 소용없다. 내 것이 빈약하면 선택을 주저하게 된다. 취향은 행동으로만 드러나는 법이다. 다른 사람과 구별되는 라이프스타일이란 결국 시간과 돈, 노력을 아낌없이 써서 만든 게 맞다.

술자리의 여운은 길게 남았다. 다시 나의 일상으로 돌아와야 한다. 비원에선 습관적으로 커피를 내려 즐긴다. 20년 넘게 나의 의식과 행동을 환기하는 의례와 같은 행동이다. 그동안 커피로 할 수 있는 온갖 짓을 다 해 봤다. 좋다는 원두를 사들이고 품평도 했으며 바리스타 흉내까지 내봤다. 여러 방식의 커피 도구와 에스프레소 머신도 두루 써 봤다. 커피 벨트를 따라 산지도 둘러봤고 전문지 발행인을 친구로 둔 덕에 관련 지식도 늘었다.

나의 커피 사랑은 밖으로 소문나기 시작했다. 좋아하는 일과 병은 떠들고 다녀야 하는 게 맞다. 더 많이 알고 능력 있는 이들을 만나게 될 개연성을 높이기 때문이다. 소문의 파장은 컸다. 커피 수입사와 바리스타들이 관심을 보이기 시작했다. 게다가 주변엔 오래전부터 커피 볶는 친구들이 즐비하다. 이들이 수시로 커피를 보내 줬다.

온갖 도구와 방식의 섭렵 끝에 갈아 놓은 커피에 물만 부으면 되는 간단한 드립 추출법으로 안착했다. 하지만 불만은 그치지 않았다. 드립할 때마다 맛의 편차가 심해서 속상하기까지 하다. 스스로 깜짝 놀랄 만한 대단한 맛은 어쩌다 한 번의 우연함으로 얻어진 듯했다. 단순해 보이는 일일수록 경지에 오르는 일은 쉽지 않다는 걸 알았다. 과정의 단순함 이면에 깔린 전제부터 해결해 나가기로 했다. 커피는 과학이라는데 조건을 지키면 안 될 리 없다.

함께 로스팅된 원두라도 분쇄된 입자의 크기나 물의 온도, 추출 시간 등에 따른 변수가 맛을 좌우한다. 초기엔 차이를 크게 실감하지 못했다. 결과의 기대치가 크지 않아서일지 모른다. 예전엔 다양한 종류의 원두와 좋은 로스팅 커피를 입수할 기회가 적었다. 이젠 상황이 달라졌다. 실력 있는 바리스타들이 최고 등급의 스페셜티 원두를 초 단위로 정밀하게 로스팅한 커피가 내 곁에 있다.

추출 방식과 사람의 기량이 나머지 맛을 낸다. 커피를 가는 그라인더의 성능도 중요하다. 미분이 없는 고른 입자가 물 빠짐을 좌우하기 때문이다. 물의 성분도 흘려버릴 수 없다. 미네랄이 풍부한 생수가 좋을 것 같지만 그렇지 않다.

광물질 성분이 제거된 연수軟水에서 훨씬 깊은 맛이 우러난다. 필터 방식의 정수기를 버리지 못하는 이유다. 다음은 물의 온도와 추출 시간이다. 딱딱한 원칙이 무슨 소용 있으랴만 쓴맛이 우러나면 온도를 내려야 한다. 커피의 신맛은 온도를 올려야 줄어든다.

모든 건 제 입맛에 맞춰야 한다. 하지만 드립 잘하는 이들의 솜씨는 인정해야 한다. 그들은 작은 차이를 엄청 크게 여기는 사람들이다. 커피 종류에 따라 물의 온도를 바꾸고 정확하게 유지하는 데 더 큰 힘을 들인다. 고수의 비법은 끓인 물을 낮은 온도로 중탕하는 번거로움을 감수하며 항온을 유지하는 거였다. 물의 온도는 90도, 추출 시간은 2분 10초 같은 그들만의 고집을 행동으로 옮기는 게 나와 다른 점이다.

내게도 좋다는 '코만단테' 그라인더와 정밀한 타이머, 저울이 있다. 최상급 원두도 충분히 쟁여 놨다. 걸러진 물도 이상 없다. 바꾸지 않은 게 하나 있다. 바로 물 끓이는 주전자다. 물을 끓이는 데 무슨 차이가 있으랴 싶었다. 아차! 방점을 잘못 찍었다. 물을 끓이는 것보다 더 중요한 건 내가 원하는 온도다. 난 그동안 귀찮아서 끓인 물의 온도를 대충 체크해서 썼다. 온도 변화까지 신경 쓰지 못했다. 어쩌다 한 번의 기막힌 커피 맛은 온도 조건이 절묘하게 맞아떨어졌을 때 나왔다.

일정한 온도를 유지하는 기능이 더해진 주전자는 이래서 필요하다. 커피 판에선 이를 '드립 케틀drip kettle'이라 부른다. 필요하면 바로 사야 한다. 인터넷 검색을 해 보고 놀랐다. 종류가 너무 많아서다. 고수의 조언은 이럴 때 유용하다. 나의

커피 사부는 '타임모어TIMEMORE'란 브랜드의 '피시 스마트 전기 케틀fish smart electric kettle'을 추천해 줬다. 커피 판에 웬 피시? 물고기 '어魚' 자를 쓰는 대만 디자이너의 이름을 붙인 거다.

애플의 제품 같은 단순한 디자인에 끌렸다. 손으로 제어판을 문지르면 온도가 조절된다. 설정된 온도와 오차 없이 유지되는 성능도 맘에 든다. 내 입맛으로 찾아낸 90도가 절실했다. 항온을 유지하는 물로 드립 하니 비로소 원하던 커피 맛이 난다. 브라보! 이럴 수가! 그동안 나의 커피 맛이 형편없었던 이유를 알겠다. 적정 온도를 유지하는 일은 이토록 중요하다.

## 093 구석구석 오래오래 깨끗하게
## 먼지가 보이는 고성능 무선 청소기

## 다이슨 V15
dyson V15

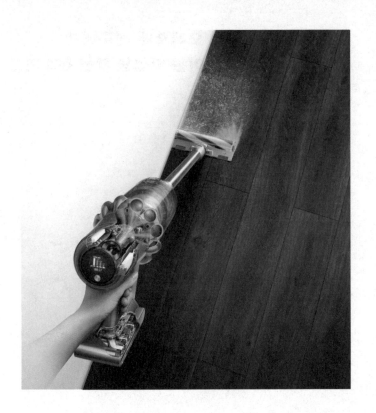

우리 집은 여간해서 가전제품을 잘 바꾸지 않는다. 세탁기와 김치냉장고는 20년째 쓰고 있다. 비슷한 시기에 산 냉장고와 에어컨은 작년에야 절전형으로 바꿨다. 살 때 좋은 것을 사서 '뽕뺄' 때까지 쓰는 걸 미덕으로 삼고 있다. 작가의 시원찮은 벌이 탓에 새것을 탐하면 부도덕한 일이라 여기는 마나님의 고마운 심성도 한몫한다.

하지만 청소기 하나는 예외다. 돌이켜보니 그동안 갈아치운 청소기만 일곱 대가 넘는다. 강력한 흡인력을 자랑한다는 광고에 혹해서, 노란색 디자인이 끌려서, 충전식이라, 물걸레를 쓸 수 있어서, AI 기능이 있는 로봇청소기라서 모두 사들였다. 이것도 성에 안 차 정전기 청소포를 끼워 쓰는 수동 밀대까지 쓴다.

유난스럽게 청소기를 바꿈질하는 이유가 궁금할 것이다. 깔끔해도 너무 깔끔한 마나님 때문이다. 치우지 않아 땟국이 흘러도 전혀 불편하지 않은 나다. 이런 서방과 사는 마나님의 심기가 편할 리 없다. 자신이 세 번 씻고 옷 갈아입을 때 겨우 한 번 씻고 입을까 말까 한 비대칭의 천성은 비교되기 십상이다. 결혼 이후 나는 '더럽다'가 아닌 '드러워도 너무 드러운 남자'로 취급됐다. 모진 잔소리와 구박에 시달리면서도 내 습성을 버리지 않았다. 나는 나다.

나이가 드니 슬슬 힘이 빠졌다. 오기로 버티며 사는 일이란 얼마나 힘든가. 이제부터 쓸데없는 반항은 하지 않기로 했다. 마나님의 청소에 적극 협조하기로 마음먹었다. 솔선해서 청소기를 돌리고 구석구석 닦는 일이 나의 할 일로 자리 잡았다. 어차피 해야 할 일이라면 잘해야 돋보이게 마

련이다. 마음에 쏙 드는 첨단 청소기의 필요를 떠올리게 된 이유다.

그동안 진공청소기의 구조와 방식은 크게 바뀐 게 없다. 모터의 힘으로 먼지를 빨아들이는 거다. 본체와 흡입구는 호스로 연결되고 바퀴를 달아 이동하는 방식이 얼마 전까지 대세였다. 이후 전선을 없앤 충전식이 나왔다. 이전보다 무게도 가볍고 사용하기도 편리해졌다. 다음에 나온 게 스스로 바닥을 기며 청소하는 로봇이다. 우리 집에선 '발발이'로 부른다.

써 보니 모두 장단점이 있다. 바퀴 달린 청소기는 흡인력은 크나 호스와 전선의 거추장스러움을 피할 수 없다. 무선 청소기는 들고 다니기 편하나 배터리 용량의 한계로 흡인력이 약하다. 로봇 청소기는 바닥 청소 이외엔 써먹을 데가 없다. 각 방식의 아쉬움은 모두 손걸레로 마무리 지어야 한다는 점이다. 마무리의 끝은 사람의 잔손질이었다.

기존 청소기의 근원적 문제는 또 있다. 어떤 방식이건 빨아들인 먼지를 모으는 봉투를 없애지 못한 점이다. 게다가 먼지 봉투의 관리도 쉽지 않다. 커버 안에 들어 있어 보이지도 않는다. 어쩌다 청소기 커버를 열면 기겁할 만하다. 부풀어 탱탱해진 봉투 속 오물을 보는 순간 욕지거리를 내지 않는 이가 있을까. 이 봉투를 갈아 끼우다 터져 나온 먼지까지 뒤집어쓰고 나면 화가 치밀어 오른다.

청소기의 흡인력을 떨어트리는 건 먼지가 꽉 찬 보이지 않는 봉투다. 먼지가 눈에 보인다면 치우지 않을 이유가 없다. 거리의 쓰레기도 눈에 띄는 것부터 치우지 않는가. 비울

때도 먼지가 손에 닿지 않아야 한다. 제가 싼 오줌 방울도 튀면 싫어하는 게 사람의 마음이다.

청소기의 먼지 봉투를 없애려는 사람이 있었다. 날개 없는 선풍기로 깊은 인상을 남긴 제임스 다이슨James Dyson이다. 뼛속까지 엔지니어인 그의 관심은 먼지 봉투 없는 고성능 청소기를 만드는 거였다. 쉽지 않은 이 문제의 해결을 위해 30년 동안 먼지와 씨름했던 이력을 흘려버려선 안 된다. 개선이 아닌 새로운 전형의 본격 무선 청소기가 그의 손에서 나온 건 우연이 아니다.

'다이슨dyson' 청소기는 속이 들여다보인다. 빨아들인 먼지의 직관적 처리가 이루어지는 바탕이다. 손에 묻지도 않는다. 먼지 흡입부와 일자로 이어진 본체의 효율도 높다. 충전 배터리를 쓰는 모터의 흡인력도 쓸 만하다. 손으로 들고 쓰는 만큼 적당한 무게로 이 정도의 성능을 낸다는 이유다. 본체와 연결된 여러 흡입구를 쓸 때 무게 중심이 어긋나지 않도록 신경 썼다. 손에 착 감기는 비결은 수없이 시도한 실험의 결과라 하겠다.

차 안의 시트를 청소하거나 바깥에서 쓰기도 좋다. 한 시간 정도는 버티는 용량의 배터리를 탑재해서다. 천이나 펠트 같은 소재에 묻은 먼지를 털어 내는 브러시도 다양하게 있어야 한다. 여러 브러시는 쉽게 탈착되고 관절처럼 부드럽게 작동된다. 컴컴한 구석이나 틈새를 들여다보도록 불빛을 비추는 기능도 갖췄다. 먼지가 눈에 보이면 바로 빨아들이게 된다. 먼지의 양과 종류를 판독하는 모니터 기능까지 달렸다.

청소기의 현재를 잘 보여 주는 무선 청소기가 다이슨에서 나왔다. 쓰다 보면 무심코 내뱉게 되는 불만을 흘려버리지 않는 디테일이 실현됐다고나 할까. 가려운 등을 긁어 달라고 부탁할 때 "중지와 검지, 약지의 손톱을 곧추세워 아프지 않을 정도로 세게" 같은 주문을 받아 준다는 말이다.

비원에서도 다이슨을 쓴다. 집만큼은 아니지만 여기서도 청소를 해야 한다. 방문객들, 인터뷰를 위해 찾아오는 유튜버, 방송국 사람들을 그냥 맞을 수 없다. 우연히 천장 모서리에 쳐진 거미줄이 눈에 뜨였다. '사람 사는 곳에 거미줄이라니.' 아무리 드러운 남자라도 놀라는 건 당연하다. 천장에 닿을 만한 긴 브러시를 달고 휘둘렀다. 청소기는 마치 영화 〈고스트버스터즈〉의 화염방사기 같았다. 스위치를 누르자 불 대신 온갖 먼지를 다 빨아들인다. 손이 닿지 않아 20년 동안 방치된 사각지대의 거미줄이 싸악 빨려 들어갔다. 속이 다 후련했다.

녹색의 레이저 불빛은 마룻바닥의 숨은 먼지까지 비췄다. 깨끗해 보이는 바닥에 여전히 먼지가 많이 남아 있었다. 먼지 구덩이 속에서 살았다는 생각이 들었다. 단번에 빨아낸 먼지는 성분까지 그래프로 보여 줬다. 청소하는 일이 게임같이 느껴졌다. 기존 진공청소기가 해결하지 못한 부분이 많았다는 걸 알았다. 첨단 청소기를 쓰고 싶다면 '다이슨 V15 dyson V15'가 제격이다. 단, 너무 깔끔한 이들에겐 추천하지 않는다. 보고 싶지 않은 먼지가 계속 눈에 띄니까.

094 발의 감촉이 중요한 이를 위한
텐더레이트 소재 슬리퍼

**토앤토**
TAW&TOE

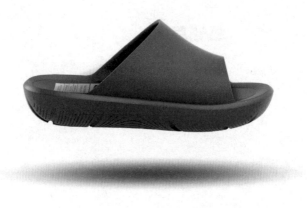
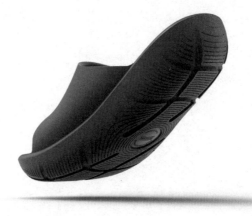

발바닥의 감촉이 얼마나 중요한지 감탄하며 10년을 보냈다. 신고 있는 슬리퍼는 찰지며 폭신하고 부드러우며 쫀쫀하다. 온몸의 체중을 싣고도 짜부라지지 않는 강인함까지 갖췄다. 바닥을 끌어도 스치는 소리조차 나지 않았다. 높은 데서 떨어져도 다치지 않는 고양이의 발바닥 같다. 묵묵하게 온 체중을 짊어진 발바닥은 어떤 슬리퍼와도 화합하지 못했다. 이미 익숙해진 그 감촉은 대체 불가였기 때문이다.

신어 본 슬리퍼 가운데 가장 편했던 '토앤토TAW&TOE' 이야기다. "가장 편한"이란 수사는 과장이 아니다. 편하기로 소문난 못난이 신발 '크록스crocs'보다 더 편하다. 사실 크록스의 원형이 토앤토다. 나이키와 아디다스, 리복, 퓨마의 편안함도 토앤토의 인솔(insole, 중창)을 쓰기 때문이다. 명품 신발 브랜드들의 거드름도 알고 보면 토앤토에 빚을 지고 있다.

토앤토는 부산의 '성신글로벌'에서 만든다. 신발 소재만을 만드는 회사로는 세계에서 가장 큰 규모다. 한때 우리나라는 세계 최고 최대의 신발 수출국이었다. 운동화 제조의 본산으로 활기찼던 부산은 1990년 이후 쇠락의 길을 걸었다. 많은 업체가 도산했고 업종 변경으로 살길을 찾았다. 하지만 성신글로벌은 외려 신발 산업의 미래를 낙관했다. 해를 등지고 가는 이에겐 그림자만 드리우지만, 해를 마주 보고 걸으면 앞길은 온통 빛으로 가득한 법이다.

세상에 신발을 신지 않고 사는 이는 없다. 더 폭신하고 편안한 소재가 쓰인 신발이 있다면 새로운 수요도 생길 거라 믿었다. '텐더레이트tenderate'라는 새로운 소재를 개발한 바탕이다. 합성수지의 성분과 배합 비율을 바꾸고 인젝션 공법

이라 부르는 신기술을 결합했다. 더 편하고 차진 감촉을 위한 연구와 실험도 함께 이어졌다. 토앤토의 바탕이 된 신발소재는 사탕수수에서 추출한 친환경 소재다. 상온에서 최적의 폭신한 감촉을 느낄 수 있게 한 기술도 들어 있는 텐더레이트는 나오자마자 세계 신발업계의 판도를 바꾸게 된다. 더 우수한 신발 소재가 없기 때문이다.

성신글로벌 공장을 둘러본 적이 있다. 신발 만드는 과정은 상식을 벗어난 파격으로 가득했다. 많은 근로자가 열지어 일하는 모습이 보이지 않았다. 첨단 생산 기계가 바꾼 풍경이기도 하다. 어린애 손바닥보다 작은 금형에서 뻥튀기처럼 신발이 튀어나온다. 윗덮개와 굴곡이 있는 복잡한 형체도 문제가 되지 않았다.

모든 신발은 각기 다른 소재를 붙이거나 꿰매어 만들어진다. 꺾이는 부분의 유연함이 떨어지는 이유다. 하지만 텐더레이트로 만드는 토앤토는 소재의 접합 부위가 없는 일체형이다. 부드럽고 편안한 재질이 발등에서 발바닥까지 이어지는 감촉을 상상해 보라. 토앤토 신발이 유난히 편한 이유를 알겠다. 발의 관점에서 신발을 보면 여전히 개선될 부분이 많다.

지금까지 신발에 닿는 발의 감촉은 중요하게 여기지 않았다. 발바닥에 작은 가시만 박혀도 움직이지 못할 만큼 민감한 발인데 말이다. 토앤토의 진가는 발의 감각이 먼저 알았다. 미분화된 쾌감이 무엇인지도 알게 됐으니 신발 동네의 변화까지 이어진다. 이후 '세상에서 가장 편한 신발'을 표방하는 많은 브랜드가 나타나지 않았던가. 발만을 위한 감

각의 호사가 비로소 펼쳐지는 듯하다.

　인간의 기호란 한 번 높이면 못 미치는 자극에는 꿈쩍도 하지 않는 법이다. 박대하고 천대하던 발의 감각은 여러 종류의 토앤토 신발을 만나 비로소 눈을 떴다. 제 발에 감기는 부드러움과 찰진 감촉이 얼마나 좋은지도 알게 됐다. 왠지 말 못할 불편함과 피곤함이 신발에서 비롯됐다고 여기게 됐다. 상상되지 않는다면 신어 봐야 안다. 한번 신어 보면 다시 이전으로 돌아갈 수 없다는 건 분명하다. 장터의 약장수 같은 신발 자랑 같지만 모두 사실이다.

　편안함을 최우선으로 하는 토앤토 제품은 어떤 것을 선택하더라도 실망하지 않는다. 토앤토 슬리퍼의 밑창은 두툼하다. 다른 슬리퍼는 높이를 이렇게 높일 수 없다. 몸무게가 실려도 밀리지 않는 텐더레이트 소재를 쓸 수 없기 때문이다. 구름 위를 거니는 듯한 폭신함은 여기서 나온다.

　발을 위한 편안함은 멋진 디자인으로 마무리된다. 지금까지 합성수지 재질을 쓰는 신발의 느낌은 비슷했다. 가볍게 보이는 색깔도 한몫한다. 외출할 때의 옷차림에 슬리퍼를 신지 못했던 이유다. 토앤토는 슬리퍼를 패션으로 바꾸고 싶었다. 명도와 채도를 낮춘 세련된 색상의 디자인이 더해져 거부감을 없앴다. 이제 토앤토 슬리퍼는 패션의 한 부분이다.

　토앤토는 희한한 브랜드이기도 하다. 이들 제품은 광고도 없고 아무데서나 팔지도 않는다. 사용자의 경험만으로 입소문 마케팅을 펼친다. 사용자의 면면이 토앤토의 특성과 매력을 더 잘 이해시킬 듯하다. 하루 종일 서서 일하는 의사

와 발의 건강을 중시하는 의료계 사람들이 많이 애용한다. 눈 밝은 독일인들도 토앤토의 가치를 알아봤다. 브랜드의 선입견 대신 최고의 감촉이 우선한 선택이다. 색다른 개성을 원하는 젊은 활동파들도 많이 신는다.

세월의 더께만큼 쌓이는 기품
튼튼하고 강인한 여행용 캐리어

# 리모바
RIMOWA

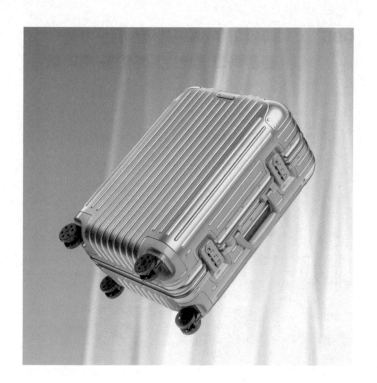

뮌헨에 있는 국립독일박물관을 돌아보았다. 끝없이 이어지는 전시품에서 독일의 과거와 현재 그리고 미래의 방향을 읽을 수 있었다. 항공기 관련 전시 부스에서 발걸음을 멈췄다. 독일 항공 기술을 이끈 후고 융커스Hugo Junkers 박사가 만든 융커스 전투기 앞에서다. 당시의 첨단 소재인 두랄루민으로 만들어진 동체는 세월의 오염이 묻어도 여전히 아름다웠다. 자체 강성을 보완하기 위해 굴곡 처리된 직선의 간격과 폭, 도장하지 않은 알루미늄의 금속광택은 조형성 넘치는 대형 오브제 같았다. 폭탄을 싣고 전장을 향해 날아가는 전투기의 속성과 껍데기의 아름다움이 서로 다투지 않는 게 신기하여, 혼자 감탄을 연발했다.

청년 시절에 전투 경찰을 자원해 배속받은 첫 근무지가 김포공항이었다. 1970년대 말 공항의 모습을 선명히 기억한다. 멋진 제복을 입은 외국인 조종사들에게 선망의 눈초리를 보냈다. 훤칠한 키에 영화배우 같은 용모의 수컷들에게 이상한 열등감마저 들었으니까. 유독 루프트한자의 기장들이 눈에 띄었다. 견고하고 야무져 보이는 알루미늄 캐리어를 끌고 다니는 모습이 남달라서다. 나중에야 루프트한자의 전용 캐리어가 '리모바RIMOWA'라는 걸 알았다.

그로부터 어언 40년이 흘러 리모바의 원형을 만날 줄 몰랐다. 리모바 표면의 굴곡과 재질감은 아름다운 융커스 전투기 동체에서 따온 거였다. 융커스는 이제 캐리어로 변신해 세상을 떠돌며 생명을 이어 가는 중이다. 비행기나 캐리어나 하늘을 날긴 마찬가지다. 인터내셔널 제트족의 듬직한 장비인 리모바는 공룡의 후손인 새와 별로 다를 게 없다

는 생각을 했다.

1950년 퀼른에서 시작된 리모바는 지금까지 그 원형을 지켜 오고 있다. 복잡하게 섞여 있는 공항의 짐 속에서 하얗게 빛나는 리모바는 눈에 쉽게 띈다. 금속 광채가 알록달록한 캐리어의 화려함을 압도하는 까닭이다. 여기에 변하지 않는 묵직한 존재감까지 더해져 도드라진다.

지금 보면 리모바는 새로울 것 하나 없는 알루미늄 소재의 캐리어다. 하지만 처음부터 받아들여졌을 리 없다. 어느 시대나 호불호의 기준이 있게 마련이다. 알루미늄은 당시 듣도 보도 못했던 최첨단 소재였다. 가방은 가죽과 천 같은 익숙한 소재로 만들어야 한다는 고정관념을 독일이라 해서 쉽게 뛰어넘었을까. 지금으로 치면 난생처음 보는 이상한 소재로 캐리어가 만들어진 거다.

첨단 소재의 가능성을 확신한 리모바의 고집은 꺾이지 않았다. 낯선 주장은 주변의 인정에 힘을 얻고 가치가 확산되면 시대의 기준이 된다. 확신이 흔들리면 세상의 인정도 없다. 최고가 아니면 만들지 않겠다는 리모바의 우직함이 결국 승리했다.

공방의 장인들은 리벳을 망치로 두드려 박아 접합부를 마무리한다. 보이지 않는 부분이 완벽하게 결합되도록 리벳의 위치가 약간씩 다르다. 기계로 찍어 내면 혹시 비껴갈지 모르는 우려 때문이다. 미세한 틈의 유격을 메우기 위해 번거로운 수공의 노력이 더해졌다는 점이 중요하다.

튼튼하고 강인해 보이는 리모바는 알루미늄 합금 품질을 바탕으로 한다. 독일의 앞선 재료 공학 기술은 정평이 있

다. 오디오를 해 봐서 안다. 금속의 질감과 광채의 깊이란 재질의 밀도와 가공 정도에 따라 달라진다는 사실을. 재료의 속성은 전문적 비교를 통하지 않으면 쉽게 파악하기 어렵다. 하지만 세월의 더께를 뒤집어써도 변하지 않는 은은한 금속 광채는 내부 재질의 우수함이 드러나는 표시다. 리모바의 표면은 낡아도 추해 보이지 않는 기품을 지녔다.

여러 나라에서 보았던 낡은 리모바는 이상하리만큼 쓰는 사람의 인상과 닮았다. 머리 희끗희끗한 중년 신사가 풍기는 중후한 세련됨 같다고나 할까. 캐리어의 이력이 사용자의 인생처럼 느껴진다. 군데군데 찌그러진 흔적조차 지난 세월의 훈장처럼 보인다. 캐리어와 함께한 이야기마저 궁금해진다. 사물이 용도 이상의 분위기를 뿜어내기 어렵다는 사실을 알면 리모바는 독특하다.

그동안 꽤 많은 캐리어를 갈아치웠다. 만든 이의 확신 대신 기능과 어설픈 합리를 선택한 후회가 크다. 캐리어의 기능만을 생각하면 어떤 것인들 쓰지 못할 게 없다. '내 삶의 주인공이 되어 여행을 한다면……'이라고 생각해 보라. 아무것이나 괜찮다고 생각한다면 씁쓸하다. 특별한 여행을 위한 준비라 생각하면 캐리어의 역할은 커진다.

하드 케이스인 리모바의 확장성과 무거움에 대한 불편함을 호소하는 이들도 많다. 작은 바퀴로 인한 불만도 그치지 않는다. 하지만 리모바는 불편마저 감수할 이유가 있다. 리모바의 진정한 아름다움은 사용자를 돋보이게 한다는 데 있다. 살아온 역사를 담아도 부서지지 않을 듯한 캐리어의 강인함 멋지지 않은가.

**업소용 버금가는 커피 맛**
**번거로움을 확 줄인 커피 머신**

# 드롱기 프리마돈나
## DēLonghi PRIMADONNA

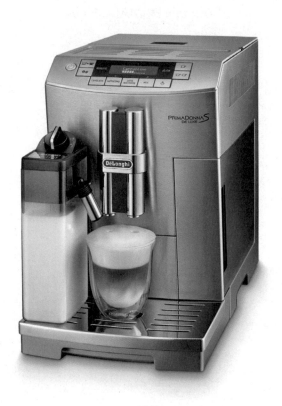

오스트리아 빈을 네 번째 찾은 날은 날씨마저 궂었다. 커피 생각이 간절했다. 카페 하벨카Hawelka에 저절로 발길이 갔다. 실내를 메운 낡은 사진과 그림들은 빈의 벨 에포크 시절을 실감나게 했다. 이곳을 사랑하는 이들은 약속이나 한 듯 멜 랑제를 마신다. 나도 덩달아 멜랑제를 시켰다.

아인슈페너(크림과 설탕을 넣은 커피)와 멜랑제(우유 거품 이 들어간 밀크 커피)를 비엔나커피라 부른다. 이는 우리가 아 는 비엔나커피와 다르다. 크림을 듬뿍 얹어 장식한 커피를 비엔나커피로 이름 붙인 건 일본인이었다. 정작 '비엔나(빈)' 엔 '비엔나커피'가 없다.

하벨카의 멜랑제는 우리가 즐겨 마시는 깔끔한 커피 맛 과 다르다. 텁텁하고 찐득한 커피에 우유 거품과 설탕이 섞 여 있다. 입 안을 헹구는 물 한 잔이 더해진 게 멜랑제다. 유 서 깊은 카페의 아우라가 받쳐 주지 않았다면 커피 맛에 실 망할 뻔했다. 입맛이란 익숙함에 좌우되기 마련이지만, 빈 의 커피는 이제 세련된 서울의 커피 맛을 따라오지 못한다는 게 내 생각이다.

자동차 여행이 잦은 나는 편의점에서 파는 커피를 자주 마신다. 버튼을 누르기만 하면 커피 한 잔이 나오는 편리함 은 놀랍다. 더 놀라운 것은 커피의 맛이다. '세상에!'란 탄성 이 먼저 나올 정도다. 커피 머신의 상표를 유심히 보았다. 스 위스제 '유라jura' 제품이다. 고가의 커피 머신을 편의점에서 쓴다. 커피 맛까지 미세하게 따지는 까다로운 소비자를 겨 냥한 대처다. 나는 전 세계를 통틀어 가장 싸고 맛있는 커피 는 GS25 편의점의 것이라 확신한다.

커피의 맛은 원두와 추출 방식, 사람의 기량에 따라 좌우된다. 경험이 풍부한 바리스타들의 말을 빌리면 원두의 상태가 7, 추출 방식과 머신의 성능이 2, 사람의 기량을 1로 본다. 그동안 간단한 드립 방식에서부터 프레스 추출법을 거쳐 에스프레소 머신까지 사용해 봤다. 각 방식의 장단점은 우열을 매길 수 없다. 개별적 취향이 달라 맛의 판정 기준을 삼기 어렵기 때문이다.

커피를 마시는 상황과 분위기가 더 중요한 경우도 많다. 어떤 때는 물만 있으면 되는 인스턴트커피 한 잔이 더 당기지 않던가. 이래서 세상의 커피는 온갖 형태로 가공되고 새로운 용품과 추출 방식으로 옮아간다. 예전에 없던 캡슐커피나 일회용 드립 커피가 나온 이유다.

편의점 커피 맛의 놀라움은 급기야 쓸 만한 가정용 커피 머신이 있는지를 알아보게 했다. 에스프레소 머신은 100년여 전 이탈리아 밀라노에서 처음 만들어졌다. 잘못 발음하면 살벌하게 들릴 수 있는 베제라Luigi Bezzera가 발명자의 영광을 누렸다. 우리에게도 친숙한 가지아Giovanni Achille Gaggia가 성능을 개선했다. 커피 동네에서 이름난 도구와 머신은 얼마 전까지 이탈리아가 독점하다시피 했다. 게다가 커피 사랑이 유별난 밀라노의 커피 맛은 누구나 인정할 만큼 좋았다. 에스프레소를 즐기는 파리도 커피 맛에 관한 한 밀라노에 미치지 못한다는 말은 거짓이 아니다.

나의 첫 에스프레소 머신은 이탈리아제 '가지아GAGGIA'였다. 원두를 갈고 탬핑하여 에스프레소를 내리던 가압식이다. 커피가 아무리 과정을 즐기는 일이라 해도 반복되는 본

체 청소와 흩어지는 커피 파편을 쓸고 닦는 일은 싫었다. 점차 사용 빈도가 줄어들었다.

드립과 캡슐 커피 머신을 병용하던 시기도 있었다. 여기에도 맹점은 있었다. 간편하다는 드립 방식마저 번거로움은 줄어들지 않았다. 캡슐 방식의 편리함은 뭔가의 빈구석이 느껴지고 비싼 가격도 불만이었다. 나는 가만히 앉아 있기만 해도 모든 게 해결되는 귀족이 아니었다. 그렇다고 커피의 즐거움은 버릴 수 없다.

새로운 커피 머신은 나보다 앞선 해결점을 내놓았을 거란 생각이 들었다. 인상 깊었던 유라 제품의 성능에 근접하는 가정용 전자동 머신이 있다면 갖고 싶었다. 번거로운 절차와 청소까지 알아서 해 주는 기종이어야 한다. 커피 추출에 필요한 압력을 만드는 고성능 컴프레셔는 기본이다. 원두의 분쇄 정도도 조절되고 물의 정수 기능도 달려 있어야한다. 필터를 교환하지 않아도 된다면 더욱 좋다.

이런 커피 머신이 어느새 나왔다. 성능은 좋지만 넘보지 못할 가격의 업소용 머신을 단지 크기만 줄여 놓은 듯한 가정용이 등장한 거다. 새 커피 머신을 갖고 싶었다. 커피 머신하면 이탈리아제여야 한다는 믿음이 이번에도 작용했다. 한 번의 신뢰는 이어 가는 게 내 습성이다. 이탈리아제 커피 머신인 '드롱기 프리마돈나 DēLonghi PRIMADONNA'는 이렇게 내게로 왔다.

커피숍에서나 맛볼 수 있었던 온갖 커피를 집에서도 마실 수 있게 됐다. 우습게 보이는 작은 덩치의 커피 머신은 아무렇지도 않게 쓸 만한 커피를 뽑아냈다. 맛이 괜찮다. 대형

머신의 흉내를 낸 것이 아니라 작은 머신의 한계를 뛰어넘은 듯하다.

솔직하게 커피 맛의 순위를 정하겠다. 드롱기 커피 머신의 실력은 카페 하벨카에서 마신 멜랑제나 캡슐 커피보다 낫고, 감동의 유라 제품에는 못 미친다. 하지만 어쩌랴. 커피 몇 잔 내리자고 업소용을 갖다 놓을 순 없지 않은가.

명함 크기의 만능 철판
들고 다니는 인터페이스 카드

## 베르크카르테
WERKKARTE

오전에 주문한 물건이 오후면 작업실에 도착한다. 어느새 우리는 세상에서 유난히 빠른 탁송과 택배 서비스를 받는 나라의 백성이 되었다. 넓적한 테이프로 봉해진 택배 상자를 빨리 뜯어야 직성이 풀린다. 상자를 뜯을 때마다 곤혹을 치렀다. 좋아진 테이프의 접착력 때문이다. 곁에 두고 쓰던 커터 칼이 보이지 않는다. 좋은 도구가 있더라도 손에 들려 있지 않으면 무용지물이다. 차라리 눈앞의 연필 한 자루로 테이프를 찍어 뜯는 게 더 빠르다.

닦고 조이고 기름칠하는 일은 군대의 구호만은 아니다. 일상의 자질구레한 일들 또한 수시로 점검하고 보수해야 할 필요가 여전히 있다. 크고 작은 볼트를 조일 일이 생긴다. 갑자기 도구를 찾으려니 마땅치 않다. 간단히 해결할 방법을 찾게 된다. 생각을 완성도 높게 현실화하는 일이 더 어렵다.

튀어나온 못에 옷이 찢어지는 일도 당했을 것이다. 값비싼 고어텍스 등산복이라면 기분이 상할 만하다. 재수 없음을 탓하며 툴툴거려 봐야 이미 벌어진 일이다. 행여 다른 이들도 똑같은 일을 겪을지 모른다. 이타심으로 모두를 위한 선행을 실천할 차례다. 못 뽑으려고 산에 망치 들고 다니는 얼간이는 없다.

음료의 병마개를 따지 못하면 갈증을 풀지 못한다. 지켜보는 여인과 아이들은 어떻게 할 것인가. 오프너의 필요성을 절감하는 순간이다. 보이 스카우트 시절의 비법이나 군대식의 무식한 방법을 쓸 것이다. 동전의 끝을 이용해 마개를 내려치거나 나무젓가락을 지렛대 삼아 순식간에 힘을 주는 방법이다. 누구든 할 수 있다. 하지만 이를 잘하기란 쉽

지 않다. 너무 세게 내려치면 병의 목 부분이 떨어져 나가 손을 다친다. 어설픈 힘 조절은 몇 개 남지 않은 나무젓가락까지 몽땅 부러뜨릴지도 모른다.

캠핑의 긴 밤을 보내려고 스마트폰으로 음악을 듣거나 영화를 보게 될 수도 있다. 화면이 잘 보이도록 스마트폰을 세워 둘 곳이 마땅치 않다. 이리저리 기대 봐도 얇은 스마트폰은 제자리를 잡지 못한다.

일상의 짜증과 분노는 이런 소소한 일들에서 비롯된다. 만약 택배 상자를 열 땐 갈고리 칼이, 풀리는 볼트를 조일 간단한 스패너나 드라이버가 있었다면 간단히 해결될 문제들이다. 매듭지어진 끈을 자르거나 못을 뽑는 도구, 병따개, 스마트폰 거치대가 있었다면 순간의 영웅이 되었을지도 모른다. 중요한 건 바로 그 순간 그 자리에서 해결하지 못하면 소용없는 일이란 공통점이 있다.

이 모든 기능을 갖춘 도구가 있을까? 있다! 그것도 우스워 보이는 철판 한 장에 다 들어 있다. 이름은 '베르크카르테 **WERKKARTE**'의 '인터페이스 카드Interface card'다. 인터페이스는 컴퓨터 용어로 더 익숙하다. 서로 다른 두 장치를 이어 주는 부분 혹은 매개체를 뜻한다. 디지털 세상의 접속 방법처럼 얇은 철판에도 각기 다른 기능들이 매개되고 결합되었다. 철판 한 장으로 된 도구는 기막힌 작명으로 의미를 더했다.

자전거를 즐기는 사람이 늘었다. 겪게 될 비상 상황이란 얼마나 많은가. 베르크카르테가 동원될 때다. 난처한 일들을 척척 해결해 줄 것이다. 온갖 장비와 훌륭한 도구가 없어서가 아니다. 무게와 부피를 어떻게 감당할 것인가. 언제

필요할지도 모르는 도구를 무겁게 들고 다닐 수도 없다. 가장 좋은 도구란 필요할 때 제 손에 들려 있는 거다.

베르크카르테 회사는 우리에게 낯선 오스트리아 린츠에 근거지를 두고 있다. 철판에 구멍과 홈을 새긴 간단한 카드가 이들의 자랑거리다. 온갖 일을 손수 할 수밖에 없는 유럽인들의 정서가 중요했다. 직접 겪은 불편은 계기가 되어 이런 물건을 만들게 한다. 손 하나 까딱하지 않아도 큰 불편 없이 사는 우리나라 도시 남자들과 달랐다.

비슷한 물건이 아웃도어 용품을 취급하는 사이트에도 있다. '멀티 툴'이라 불리는 철판 카드는 유행처럼 만들어지고 있다. 베르크카르테는 이들과 무엇이 다를까. 기능을 세분화하여 용도에 따른 선택의 폭을 넓힌 장점이 돋보인다. 자전거 부품에 맞춘 카드는 바이크족의 선택 품목이다. 집이나 야외에서 주로 쓰는 기능만 모아 둔 카드는 지갑 속에 넣어 두면 된다. 고리의 기능을 강화한 다목적 캠핑용도 있다.

여기에 도구의 효용성을 강조한 색깔이 눈에 띈다. 앞뒷면이 다른 색으로 칠해져 있다. 주황과 청색, 아이보리색. 카드의 색채는 용도와 기능별 구분의 표시임은 말할 것도 없다. 검은색과 국방색 위주의 다른 메이커들 제품과 비교해 보면 작지만 큰 차이를 느낄 수 있다.

어지럽게 섞여 있는 여러 물건 가운데 베르크카르테가 눈에 뜨였다. 오스트리아 응용미술관의 디자인 숍에서 있었던 일이다. 디자인의 힘을 입힌 인터페이스 카드는 뭔가 달랐다. 갖고 싶은 욕구를 부추겼다고나 할까. 얇은 철판이 비싸면 얼마나 비싸겠는가? 몇 개를 사서 친구들에게 선물했

다. 모두들 좋아했다. 이유는 뻔하다. 변하지 않는 아이템인 탓이다. 기억에 남는 선물이란 이런 것이다.

쾌적한 발바닥을 위하여
편안한 보행을 돕는 명품 깔창

# 페닥
pedag

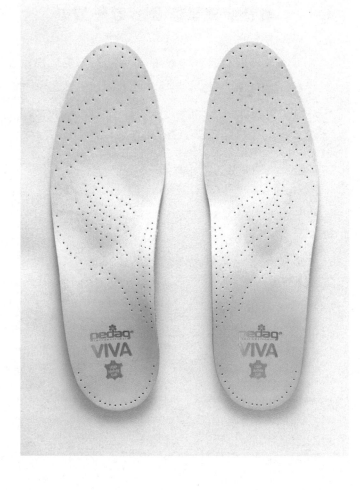

시력이 떨어지면 안경을 쓴다. 맨눈에서 조절 기능이 더 이상 작동하지 않아서다. 역겨운 냄새는 모두 싫어한다. 숨쉬기가 괴로워서다. 피부가 거칠어지면 괴롭다. 푸석하고 따끔할 뿐 아니라 남 보기에도 민망해서다. 값만 비싸고 맛없는 음식을 먹으면 짜증 난다. 귀한 생명의 먹거리를 함부로 해서다. 정치인들의 입에 발린 개소리를 들으면 분노가 치민다. 아름다운 음악으로 채워도 모자랄 소중한 시간이 아까워서다.

오감을 충족하는 방법이야말로 더 나은 삶을 채우는 즐거움이다. 어느 하나라도 중요하지 않은 게 없다. 감각이란 몸 전체에 퍼져 있지 않던가. 헌데 우리는 신체 부위를 공평하게 대접하지 않는다. 차별과 억압은 제 몸뚱이에서조차 벌어진다. 드러나 눈에 보이는 얼굴 부위를 가장 융숭하게 대접한다. 바르고 붙이는 식으로 더 화려한 디자인의 물건이 쏟아지는 이유다. 가려진 몸뚱이와 존재감 없는 곳은 언제나 서럽다. 외모가 경쟁력인지라 서열에서 밀린 부위는 푸대접을 받을 뿐이다.

차별과 무시 당하는 신체 부위를 떠올려 본다. 팔꿈치나 무르팍, 발바닥 같은 곳이 아닐까. 아버지를 아버지라 부르지 못하는 자식이 신체 부위에도 있다는 건 엄연한 사실이다. 눈에 뜨이지 않아 드러낼 필요가 없거나 못 생겨서 감추고 싶은 공통점이 있다.

중요도에 비해 가장 푸대접 받는 부위는 발바닥이다. 발은 신발로 감싸게 되므로 멋진 신발과 구두는 넘친다. 신발 안의 발바닥엔 관심도 없다. 지금까지 해 왔듯이 빈약한

깔창 하나만 깔아 줬다. 신경 쓴다는 정도는 대개 여기까지다. 아는 사람은 다 아는 비밀이 하나 있다. 폼 나는 명품 신발은 하나같이 편하지 않다는 사실이다. 디자인은 발 바깥의 문제다. 발바닥을 배려한 디자인과 신발은 본 적이 없다. 신발은 정확하게 발바닥을 담는 그릇이다. 발바닥을 대접하지 못하는 신발이란 화려해도 좋은 물건이 아니다.

　우리 집 신발장엔 꽤 많은 신발이 있다. 신던 신발만 집중적으로 신게 된다. 발이 편하다는 이유를 빼면 다른 요인은 궁색해진다. 자주 신는 신발이라 해서 다 만족하는 것도 아니다. 오래 걸으면 바닥이 딱딱해서 피로감을 느낀다. 구두도 그렇고 편한 캐주얼 타입의 신발도 마찬가지다. 불편의 원인을 신발에서만 찾을 수 없다는 생각이 들었다.

　무릇 사람은 불편하고 문제가 심각해져야 해결의 방법을 찾게 마련이다. 세상의 온갖 물건은 세분화된 감각의 충족을 위한 대안이다. 발바닥을 위한 물건도 반드시 있을 것이다. 단초를 찾게 됐다. 세계 유명 브랜드 운동화에 들어가는 인솔을 생산하는 큰 회사인 성신글로벌을 방문한 일이 계기다. 충격 흡수와 하중 분산 기술이 들어간 깔창의 효과를 확인하게 됐다. 발뒤꿈치로 전해지는 충격이 이토록 부드럽게 흡수될지 몰랐다. 신발보다 깔창이 착용감을 좌우하는 더 중요한 부품이었다.

　발바닥에 자기 체중의 전부가 쏠린다. 단위 면적당 쏠리는 하중으로 치면 수 톤의 압력을 받는 것과 마찬가지다. 신고 있는 구두 안에서 발뒤꿈치는 딱딱한 밑창과 직접 닿는다. 발바닥은 혹사당하고 있다. 막중한 사명에 비해 대접이

소홀했다는 자각이 들었다.

　나보다 먼저 문제를 실감했던 이들이 대책을 마련해 두었을 것이다. 베를린 시내에서 의외의 모습과 마주쳤다. 명품 구두 대신 명품 깔창을 팔고 있는 것이 아닌가. 번화가에 있는 전문점에서 '페닥pedag'을 봤다. 발바닥을 위한 온갖 아이디어가 실현되는 세부의 충실함에 놀랐다. 500여 종 넘는 깔창에는 오로지 편한 보행을 위한 전문적 대처법이 담겨 있다.

　60년 넘게 깔창만을 만들어 온 회사의 제품은 달랐다. 스포츠 의학자와 정형외과 전문의가 동원되어 인체공학의 관점에서 완성도를 높여 간다. 각자 필요한 깔창을 선택해 걷기의 쾌적함을 더하면 된다. 화려한 조명 속에 진열된 깔창은 신발 안에 넣는 물건이란 칙칙함이 느껴지지 않았다. 서울 거리 귀퉁이에 있는 구두닦이 가게의 벽에 걸린 깔창이 아니다. 독일에선 과학적 효능이 입증된 발바닥을 위한 상품이 번듯한 전문점에서 팔리고 있었다.

　페닥의 깔창을 사서 신던 신발에 넣었다. 당장 발바닥에서 편안함이 느껴졌다. 난 걷고 돌아다녀야 밥이 나오는 사람이다. 뒷머리를 울리던 걷기의 충격이 현저히 줄어들었다. 한여름 맨발로 신고 돌아다니던 신발도 땀으로 미끌거리지 않았다. 호텔로 돌아와 깔창을 찬찬히 들여다보았다. 천연 가죽으로 만들어진 깔창은 무두질조차 식물성 추출물로 했다. 충격을 흡수하는 실리콘과 발의 모양을 잡아 주는 플라스틱 프레임이 뒤축에 있다. 서로 다른 소재를 붙인 접착제에선 이런 물건에서 으레 풍기던 휘발유 냄새도 나지 않았다. 인체에 해로운 소재와 방법을 쓰지 않은 깔창이 맞다.

무관심 속에 살던 내 발바닥이 편안해졌다. 무디고 무딘 발바닥의 감각이 제대로 대접 받는 셈이다. 좋은 상태가 무엇인지 알아 버리지 않았을까. 이젠 폐닥보다 나쁜 감촉은 참지 못한다. 발바닥에 관심 두길 잘했다. 발바닥은 비로소 아버지를 아버지로 부를 수 있는 자식이 되었다. 이제 애정의 돌봄을 받는 감각의 서자는 신이 났다. 나의 발바닥은 피곤함을 덜어 준 만큼 내게 더 활동적인 하루를 열어 줄 것이다.

**친환경 고효율의 콘덴싱 방식**
**실내에 두고 쓰는 조용한 보일러**

## 바일란트
Vaillant

"여보! 아버님 댁에 보일러 새로 놓아 드려야겠어요."

한국에서 나이 좀 먹었다 하는 사람이라면 알 만한 경동 보일러의 지난 TV 광고 카피다. 자식과 떨어져 사는 아버님을 걱정하는 며느리의 따뜻한 제안은 멋졌다. 보일러의 열기보다 훈훈한 명카피의 여운은 불효자들의 가슴을 먹먹하게 만들었다.

아버님 댁에 보일러 놓아 드릴 일이 내게도 생겼다. 늘 그막에 전원생활의 꿈을 이룬 아버님이다. 새집 들어서는 산비탈의 신축 공사장을 들락거리고 온갖 건축 자재와 비품들까지 챙기게 될 줄이야. 건물의 완공을 앞두고 마무리 작업이 한창이다. 보일러 설치가 관건으로 떠올랐다. 마을과 떨어진 산속에서 안심하고 쓸 수 있는 안전성과 쉽고 편한 조작도 중요하다. 연료 수급 문제와 난방비까지 고려한 적절한 보일러의 선택은 생각보다 쉽지 않았다.

평소 보일러까지 신경 쓰고 사는 사람이 몇이나 될까. 온도 조절기만 돌리면 러닝셔츠와 팬티 바람으로 한겨울을 보내는 아파트 생활자들이 얼마나 많은가? 무심코 지나쳤던 과잉의 편리가 어떻게 가능한지 비로소 돌아보게 되었다. 대규모 아파트 단지에서는 지역난방의 이점을 누린다. 제 손으로 보일러 틀 일 없는 가구도 많다. 하지만 이는 전체의 반 정도다. 나머지 가구는 여전히 개별 보일러로 난방을 해결한다고 한다.

나하고 영영 상관없을 것 같은 보일러가 처음 관심사로 떠올랐다. 사람은 제 눈앞에 일이 닥쳐야 진지해지는 법이다. 막내 아들이 산업용 보일러 설계 전문가이긴 하다. 헌데

제집에선 보일러의 나사 하나도 갈아 끼우지 못한다.

오지랖 넓은 맏아들의 뒤늦은 보일러 공부가 시작됐다. 종류와 방식을 비교했고 열효율과 내구성을 따졌다. 예전 개별 보일러를 쓰던 시절의 경험도 한몫했다. 한겨울 온수가 제대로 나오지 않아 샤워할 때 곤혹을 치른 기억이다. 폼 나는 집을 자랑하던 내 친구가 보일러 고장으로 죽을 뻔했던 사건도 참고했다.

독일인이 사는 집에 방문한 적 있다. 거실 귀퉁이나 부엌 싱크대 위에 설치되어 있는 것은 분명히 보일러였다. 어지럽고 지저분한 배관도 보이지 않았고 소리도 나지 않았다. 마치 단순하고 세련된 형태의 가전제품처럼 당당하게 실내에 놓여 있었다. 잠시 헷갈렸다. 보일러란 어두컴컴한 창고나 환기가 잘 되는 외부에 두어야 하는 혐오 기기 아니던가. 보일러가 혹시 터지거나 보일러 고장으로 질식사할지도 모른다는 잠재 공포를 느끼지 않는 한국인이 있을까. 평소 험악한 뉴스를 하도 많이 봐 왔던 학습 효과라 할 만했다. 그런데 놀랍게도 독일인들에게 보일러란 당연히 실내에 두고 쓰는 물건이었다.

보일러의 상표를 유심히 보았다. 자국산 '바일란트Vaillant'였다. 다부진 몸체의 인상만큼 견고하고 두터운 철판의 재질감이 배어나는 듯 했다. 가스를 태워 물을 끓이는 보일러는 연소음이 거의 들리지 않는다. 평소 보일러에서 나오는 시끄러운 소리가 떠올랐다. 도대체 보일러에 뭔 짓을 했기에 이렇게 조용할 수 있을까. 관심 없이 지나쳤다면 싱크대 위의 정수기로 오인했을지도 모른다.

독일과 유럽엔 바일란트 보일러를 쓰는 사람들이 많았다. 한 번 설치하면 30~40년 쓰는 건 보통이다. 고장 없는 보일러로 정평 난 바일란트는 적어도 당대엔 속 썩을 일 없다 했다. 게다가 친환경 고효율 성능을 실천했다.

지구 온도의 상승을 막고자 온실가스를 국가 차원의 규제보다 더 엄격한 기준으로 줄였다. 콘덴싱condensing 방식의 채택 덕분이다. 물을 끓이는 과정에서 손실되는 에너지를 다시 회수해 사용하는 기술이다. 버려지는 열을 열교환기로 모아 다시 데우는 데 쓴다. 일반 보일러보다 당연히 에너지 효율이 높다. 연료 소모와 탄소 배출량까지 줄어드는 효과가 생긴다. 덜 먹고 더 많이 일하며 남에게 폐도 끼치지 않는 착한 보일러가 이제야 나타났다. 일본과 독일에선 콘덴싱 보일러를 설치하면 정부가 보조금을 준다. 네덜란드와 영국에서는 콘덴싱 방식의 보일러라야만 새로 설치할 수 있는 관계법까지 만들어졌다. 현재로선 최선의 선택임을 위의 국가가 인정한 셈이다.

환경문제는 개인과 국가를 가를 수 없다. 바로 지금 이 자리에서 탄소 배출량을 줄이는 행동이 시급하다. 흐르는 시간만큼 탄소량은 쌓이고 있다. 탄소 배출량이 적은 보일러를 선택하면 생각보다 큰 효과가 있다. 전 세계 인구와 가구 수를 떠올려 보라. 각 가구에 설치된 고효율 보일러 수만큼 줄어드는 탄소량은 엄청날 것이다. 탄소 배출량을 25퍼센트 줄이고 20퍼센트 더 높은 효율을 내는 보일러가 바일란트였다. 고민은 끝났다. 비싸더라도 친환경 기기로 더 오래 써서 바꾸지 않아도 되니 결국 이득이란 결론이 났다. 아

버님! 좋은 보일러 들여놓았으니 이제 따뜻하고 쾌적하게 지내시길.

# 힘들이지 않아도 예리해지는 칼날
## 사무라이 후손이 만든 칼갈이

### 요시킨 글로벌
YOSHIKIN GLOBAL

도쿄 우에노에는 도쿄국립박물관이 있다. 이곳엔 르코르뷔지에의 설계로 지은 서양미술관도 있어 일부러라도 찾아가 볼 만하다. 박물관의 전시관 중 강렬한 인상을 준 곳이 일본의 보검 컬렉션이다. 칼은 무기 이상의 힘으로 인간을 압도한다. 어둑한 실내에서 서늘한 광채를 내뿜던 16세기의 검은 지금도 선명한 기억으로 남아 있다.

채 한 달이 지나지 않아 또 한 번 일본의 보검과 마주쳤다. 독일 함부르크미술관 동양관에서다. 검으로 일본의 역사를 소개하고 있었다. 유럽 사람들에게도 일본의 칼은 인상적인 모양이다. 도쿄박물관에서 느꼈던 칼의 섬뜩한 아름다움은 독일에서도 마찬가지였다.

이상하리만치 칼에 관심 많은 나를 보고 마누라는 의아해했다. 함께 쇼핑을 할 때 주방 기구 코너에서만 반짝 관심을 보였던 나의 전력도 한몫했을 것이다. 좋은 칼을 보면 먼저 "살까?"를 외친 사람이 나다. 좋다는 독일의 헹켈이나 일본의 약셀Yaxell사가 만든 고가의 다마스커스 타입(Damascus, 시리아의 옛 도시 다마스쿠스에서 혹은 다마스쿠스란 사람이 만들었다는 최고의 칼 제작 기법이다. 탄소 함유량이 다른 두 종류 이상의 철을 단조 방식으로 만드는데, 철을 달궈 여러 번 접어 두드리면 물결 무늬가 생긴다. 가볍고 얇으면서도 일반 철로 만든 칼에 비해 엄청나게 강한 특성을 지닌다. 십자군전쟁 때 위력을 발휘해 십자군을 공포에 떨게 한 무기이기도 했다. 서울 인사동의 칼박물관에 가면 이 과정과 실물을 볼 수 있다)의 주방용 칼을 사기도 했다. 좋은 칼을 사는 이유란 당연하다. 더 맛있는 음식을 해 먹자는 무언의 제안이기도 하다. 음식을 만드는 과정마저 즐거

움으로 바뀌었으면 하는 마음도 담겨 있었다. 나이가 들면 무조건 마누라에게 잘 보이는 게 상책이다. 대단한 물건이야 사 주지 못하더라도 칼 정도는 상납할 수 있다. 호사가 별 건가? 썰고 자르는 일조차 즐거움이 된다면 적어도 칼의 호사는 누리는 것 아닌가. 우리 집 주방 서랍은 온갖 이유로 사들인 칼이 그득하다.

칼의 수가 느는 만큼 마누라의 불만도 함께 늘어났다. 좋다는 칼도 쓰다 보면 무뎌지게 마련이다. 칼이 들지 않는다는 것이다. 급한 대로 마트에서 파는 칼갈이로 칼을 갈았다. 그래도 마누라의 불만은 가시지 않았다. 급기야 정육점에서 쓰는 독일제 봉 샤프너sharpener까지 사서 의기양양하게 간 적도 있다. 이번에도 마누라의 반응은 시원치 않았다.

무뎌진 칼로 불편했을 마나님이 어찌 우리 집뿐일까. 요즘엔 들지 않는 칼은 버리고 대개 새 칼을 산다는 걸 알았다. 칼이 쓰고 버리는 일회용품이 된 느낌이다. 나 역시 열심히 갈긴 했지만 마누라의 볼멘소리를 들을 때마다 새 칼을 산 적도 있다. 쓸 만한 칼갈이만 있으면 될 문제다.

세상의 물건이란 건 모두 필요의 결과로 만들어진다. 칼이 있으면 날을 세우는 물건도 당연히 있을 것이다. 싸구려 칼갈이의 조악함은 이미 겪어서 안다. 제대로 된 물건을 찾아야 마누라에게 면이 선다. 좋은 칼을 계속 쓴다면 버려지는 양도 줄일 수 있지 않은가. 독일에 들를 때마다 주방 기구 파는 곳을 유심히 살폈다. 여기서도 좋은 칼은 넘치지만 칼갈이는 별로다. 그렇다면 칼의 나라 일본을 기웃거리면 찾을 수 있을지 모른다.

예상은 적중했다. 요즘 뜨는 셰프들이나 요리에 관심 많은 남자들이 선호하는 '요시킨YOSHIKIN'사의 '글로벌GLOBAL' 칼이 있다. 요시킨은 오래전부터 칼을 만들던 회사로 개성적인 제품들로 가득하다. 칼의 품질은 믿을 만하다. 일설에 의하면 사무라이의 후손이 차린 회사라고 하니까. 칼로 흥한 집안의 내력을 이어받아 모두의 필요를 충족하는 주방용 칼을 만든다. 이 회사의 칼은 세련된 디자인으로 눈길을 끈다. 손잡이와 칼날이 일체화된 칼이 특기다. 가볍고 날렵한 형태의 디자인과 날의 예리함으로 인기가 높다.

유감스럽게도 글로벌 칼은 우리 집에 들여놓지 못했다. 이미 많은 칼을 가지고 있어서다. 관심은 칼갈이다. 비슷한 방식의 칼갈이는 이미 여러 회사의 제품이 나와 있다. 내가 써 본 칼갈이 가운데 쓸 만한 것은 하나도 없었다. 이유야 뻔하다. 칼갈이의 성능이 너무 좋으면 새 칼을 살 사람은 줄어들 테니까. 글로벌 칼갈이는 달랐다. 사무라이 선조의 유훈을 담았을지도 모른다. "칼이란 날을 세우지 못하면 무용지물인 것이여." 자신이 만든 칼을 최상의 상태로 유지하기 위해서라도 칼갈이는 잘 만들었을 터다.

보통 칼갈이는 플라스틱 몸체에 경도 높은 세라믹이나 특수강 롤러가 어긋나게 배치되어 있다. 글로벌 칼갈이라고 다를 건 없다. 유심히 보아야 차이를 안다. 글로벌은 몸체가 스테인리스스틸이다. 롤러를 고정하는 핀 또한 본체에 고정되어 흔들리지 않는다. 정확한 각도로 롤러가 붙어 있는 것이다. 칼날은 그 사이를 지나며 예리해진다.

숫돌에 해당되는 세라믹 롤러의 경도도 달랐다. 금속과

마찰하여 쉽게 닳지 않는 재료를 쓴 듯했다. 칼을 한쪽 방향으로 몇 번을 당기면 이내 날이 섰다. 사용법은 싱거울 만큼 간단하다. 방식의 차이보다 중요한 건 완성도다. 하찮게 보이는 칼갈이조차 잘 만든 물건의 효과는 달랐다. 칼날이 갈려지는 동안 손에 전해지는 감촉과 반응의 정도로 상태가 짐작됐다. 칼날은 힘들이지 않고 예리해졌다. 마누라가 오랜만에 나를 칭찬해 주었다. 수월하게 썰어지는 음식 재료로 풍성한 식탁이 차려졌다. 마누라에게 잘 보이는 법, 정말 쉽지 않은가…….

독사 비늘 녹색, 깊은 밤의 블루…
자연색을 옮긴 듯한 잉크

## 그라폰 파버카스텔 병잉크
GRAF VON FABER=CASTELL Ink Bottle

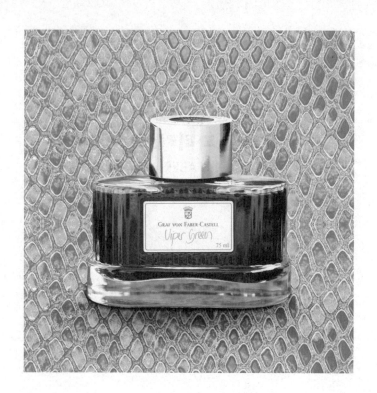

정확히 20년 전에 하루 동안 책 3,000권에 서명을 한 적이 있다. 작가 선언을 한 후 펴낸 책 『잘 찍은 사진 한 장』이 잘 팔려 저자 사인본이 들어간 특별판을 낸다고 해서다. 물류 창고에 준비된 책은 방 하나를 다 채울 정도였다. 사인할 책장을 넘기고 받아 주는 아르바이트생까지 동원되었다. 독자에 대한 최소한의 성의랄까, 작가의 친필 사인이니만큼 만년필로 해야 할 것 같았다. 평소 쓰던 '몽블랑'과 잉크를 준비했다.

처음엔 힘들지 않았다. 내 책에 반응하는 사람이 이토록 많다는 점에 신났고, 그만큼 쌓이는 인세 수입도 커지니까. 100권, 200권……. 글씨를 쓰다 보니 손목과 팔이 아팠다. 만년필을 쥐었던 오른손 중지는 자국으로 움푹했다. 손목은 욱신거렸고 온 팔에 어깨까지 저렸다. 지나고 보니 손목의 통증은 만년필 때문에 가중된 것임을 알았다.

높은 경도의 일반 필기용 펜촉 탓이었다. 글씨가 가늘게 써지므로 힘을 더 줄 수밖에 없었다. 사인용 만년필의 펜촉은 부드럽게 휘고, 글씨의 굵기도 굵으며, 힘도 훨씬 덜 든다. 매끄러운 필기감을 내는 전용 잉크가 따로 있다는 것도 그때 알았다. 흘리듯 서명하는 기업체의 회장이나 국가원수의 만년필은 굵고 술술 써진다. 세상의 모든 물건은 정확한 용도로 쓸 때 진가를 발휘하는 법이다. 평소 사인할 일 없는 작가가 사인용 만년필을 알 턱이 없었다.

이후 나의 서명용 만년필은 나무로 만든 '그라폰 파버카스텔GRAF VON FABER-CASTELL'로 정했다. 굵은 연필의 감촉처럼 다가오는 굴곡진 질감이 좋았다. 여기에 낭창하게 휘어지는 금색

펜촉의 텐션도 마음에 들었다.

좋은 만년필은 그에 걸맞은 잉크를 넣어 줘야 제 실력을 발휘한다. 지금까지 대부분의 잉크는 검은색과 청색뿐이었다. 나 역시 잉크까지 관심이 미치지 못했으므로 그러려니 했다. 검색해 보니 잉크 또한 만년필만큼 다채로운 세계가 펼쳐지고 있었다. 그전에도 만년필 동호회에서 활동하는 후배에게 희귀한 빈티지 잉크 시필회 소식을 듣긴 했다. 잉크 또한 오래 묵으면 깊고 안정된 색감과 향기마저 풍기더라는 뻥과 감탄이 교차하는 극성스러운 애호가들의 체험담이었다. 당연히 흘려버렸다. 그랑크뤼급 와인 시음회에 참석한 이들이 쏟아내는 말의 향연과 별반 다를 게 없다는 빈정거림이었을 것이다.

나만의 만년필을 찾게 된 이후 생각이 달라졌다. 몇 년 동안 길들여 매끄러워진 닙의 감촉을 더욱 향상시키고 단조로운 잉크 색깔에서도 벗어나고 싶었다. 극소수의 사람들끼리만 입수해 나누어 쓴다는 전설의 잉크에도 관심이 생겼다. 하지만 거기까지 내 정성이 미치진 못했다. 그들 속에 속할 숫기도, 만날 시간적 여유도 없었다.

언젠가 오사카나 교토의 만년필 수리점에서 봤던 낯선 잉크의 정체가 무엇인지 이제는 알겠다. 타이어 없이 자동차가 구르지 못하듯, 잉크 없이 만년필은 써지지 않는다. 더 좋은 승차감을 위해 타이어 선택에 신중을 기하듯 필기의 감촉을 위한 잉크에 민감해졌다.

말은 무성한데 국내에서 좋은 잉크를 취급하는 곳이 드물다. 100만 원 넘는 만년필은 수입하면서 잉크는 이상하리

만큼 관심이 없다. 신기했다. 매출에 별 도움이 되지 않는 잉크라서 그럴 것이다. 만년필을 글씨 쓰는 용품으로 한정하면 그럴 수도 있겠다. 하지만 만년필을 문화의 상징으로 본다면 그 의미는 자못 커질 듯하다. 사람들의 기분과 생각이 다양한 색깔의 잉크로 표현되어 신선함을 느낀다면 그 반향의 크기는 얼마나 될까. 현대의 만년필은 글씨만 쓰는 물건이 아니다. MZ세대가 낡은 LP에서 흘러나오는 음악에 열광하듯 만년필의 아름다움에 주목하기 시작했다. 이들에게 실감할 수 있는 과거의 흔적들은 새롭다.

'그라폰 파버카스텔 병잉크GRAF VON FABER-CASTELL Ink Bottle'가 나온 건 이런 시대의 변화를 읽은 대처였다. 잉크는 보석이나 향수처럼 만년필의 부수 용품을 넘는 단독 상품으로 부각됐다. 크롬 광채의 뚜껑과 넉넉한 어깨선, 안정된 비례감을 지닌 잉크병 디자인은 당당한 위용이 느껴지는 건축물을 연상하게 한다. 훌륭한 미감으로 마무리된 디자인만으로도 시선을 끌어모은다. 젊은 세대 용어로 '있어빌리티' 넘치는 물건이 되었다.

자연의 색감을 그대로 옮겨 놓은 듯한 잉크 색은 감탄을 불러일으킨다. 처음 보는 색상이 많다. 독사의 비늘 같은 녹색, 인디언 레드, 헤이즐넛 브라운⋯⋯. 다채로운 색상은 이제 만년필로 글씨만 쓰는 시대가 아님을 일러 준다. 표현의 도구로, 캘리그라피나 일러스트 용도로 확장된다. 필기감은 미끄러질 듯 매끄럽다. 화학 염료에 윤활제를 섞어 만든 일반 잉크 대신 천연 화합물로 바꾼 변화다. 잉크가 마치 송진을 태워 만든 우리의 먹 느낌에 가까워졌다고나 할까.

난 서명용으로 쓸 청색 잉크가 필요해 비슷한 색상을 다 사들였다. 깊은 밤의 블루, 황실의 블루, 코발트블루……. 청색에도 그 단계와 느낌이 이토록 다채로울 줄 몰랐다. 그동안 일본의 영향으로 서명에 검은 잉크를 많이 사용했다. 하지만 서명은 청색으로 하는 게 옳다. 복사되더라도 인쇄된 검은색 글자와 구분되기 때문이다. 며칠 전 1만 권의 책에 서명하는 꿈을 꾸었다. 이전과 달리 이번엔 선명한 로열블루 그라폰 잉크를 썼다지…….